书 法 欣 赏
(第 2 版)

何铁山　编著

清华大学出版社
北京

内 容 简 介

本书所涉及的内容是从大书法的角度来认识书法的。限于篇幅,本书分为八章,分别介绍了书法的基本概念、书法史、古人论书、汉字学、书法美学等及其他相关知识。本书视角新颖,几乎涉及"书学"的全部内容,兼具理论性与实践性。本书既可作为全国普通高等院校公共基础课教材,又可作为广大书法爱好者之入门读物,对学习与欣赏书法,皆有重要启发意义。

本书封面贴有清华大学出版社防伪标签,无标签者不得销售。
版权所有,侵权必究。举报:010-62782989,beiqinquan@tup.tsinghua.edu.cn。

图书在版编目(CIP)数据

书法欣赏/何铁山编著. —2 版. —北京:清华大学出版社,2020.7(2022.1 重印)
ISBN 978-7-302-54928-4

Ⅰ.①书… Ⅱ.①何… Ⅲ.①汉字—书法—鉴赏—中国—高等职业教育—教材 Ⅳ.①J292.11

中国版本图书馆 CIP 数据核字(2020)第 025184 号

责任编辑:桑任松
装帧设计:刘孝琼
责任校对:周剑云
责任印制:杨 艳

出版发行:清华大学出版社
 网 址:http://www.tup.com.cn, http://www.wqbook.com
 地 址:北京清华大学学研大厦 A 座 邮 编:100084
 社 总 机:010-62770175 邮 购:010-62786544
 投稿与读者服务:010-62776969, c-service@tup.tsinghua.edu.cn
 质量反馈:010-62772015, zhiliang@tup.tsinghua.edu.cn
 课件下载:http://www.tup.com.cn, 010-62791865

印 装 者:北京富博印刷有限公司
经 销:全国新华书店
开 本:185mm×260mm 印 张:20.25 字 数:488 千字
版 次:2010 年 8 月第 1 版 2020 年 8 月第 2 版 印 次:2022 年 1 月第 2 次印刷
定 价:59.80 元

产品编号:084990-02

前　言

　　书法欣赏作为一门公共基础课，读者对象既可以是各普通高校相关专业书法欣赏必修课或选修课的学生，也可以是一般书法爱好者、探究者。

　　本书内容丰富，不局限于就书法论书法，而是从大书法的角度观照书法，故其内容涵盖了与书法密切相关的诸多方面，如汉字学、篆刻、书法美学、诗词、对联、书法史、书画鉴定、国学经典等。此外，本书文图并茂，举例生动，既有知识上的广度，又有学问上的深度。

　　本书共分为八章，各章的主要内容说明如下：第一章"书法初步"，主要介绍什么是书法，书法的主要书体及特点，书法与文字的关系，文房四宝及其他文房用品，有关书法的几个常用名词解释，楷书的基本笔画及用笔方法，书法作品的基本样式，学习书法的意义等；第二章"读点书法史"，以篆书、隶书、草书、行书、楷书五体为纲，主要介绍了中国书法在各个历史时期的发展概况；第三章"古人书论选"，主要甄选了一些古代书论经典，尽量避免重复无用，晦涩难懂，对较难部分则附有释文；第四章"汉字学概说"，主要介绍什么是文字学和汉字学，汉字的起源，汉字的构形，汉字中的异体字，汉字的繁简字，如何因形求义等；第五章"书法美学概述"，主要介绍一些基本的书法美学知识——中国书法美学以"中和美"为最高审美理想，强调"神"与"形"、"天资"与"功夫"、"抒情"与"状物"、"意"与"法"等的完美统一；第六章"篆刻初步"，主要介绍什么是篆刻，篆刻发展简史，以及篆刻如何入门等；第七章"书外之功"，简单介绍了一些诗歌、楹联、鉴定等方面的知识；第八章"国学经典选粹"，主要精选了一些中国古代经、史、子、集经典名句、诗词，以加深读者对中国传统文化博大精深的认识，并为进一步书法学习、欣赏、创作打下基础。

　　本书的编写体例主要遵循了全国高校统编教材的一般规范，按章节进行的，有引言，有思考题，也有综合分析、探索评价，但在图文运用上根据实际情形与个人风格，且对传统体例有所突破。

　　本书全部内容由何铁山教授独立编著，校改工作主要由清华大学出版社组织进行。

　　对了书中极少部分引用资料，因年深月久或客观环境原因而不能完全注明出处的，在此特向广大读者表示歉意。

<div align="right">编者</div>

目　　录

第一章　书法初步 ... 1

第一节　什么是书法 ... 1
一、广义的书法概念 ... 1
二、狭义的书法概念 ... 2

第二节　中国书法的主要书体及其特点 ... 4
一、什么是楷书 ... 4
二、什么是隶书 ... 5
三、什么是篆书 ... 6
四、什么是草书 ... 6
五、什么是行书 ... 7

第三节　中国书法与文字的关系 ... 8
一、书法与文字相伴而生 ... 8
二、汉文字是中国书法创作的唯一原材料 ... 9
三、书法的发展推动文字的进步与发展 ... 9

第四节　文房四宝 ... 9
一、笔 ... 10
二、墨 ... 12
三、纸 ... 14
四、砚 ... 16

第五节　其他文房用品 ... 19
一、笔用类 ... 20
二、墨用类 ... 22
三、纸用类 ... 23
四、砚用类 ... 25
五、印用类 ... 25
六、水器类 ... 26
七、调墨类 ... 28
八、其他辅助性用具 ... 28

第六节　有关书法的几个常用名词解释 ... 30
一、字体 ... 30
二、书体 ... 30
三、笔法 ... 30
四、中锋、偏锋、侧锋、逆锋、藏锋、出锋 ... 30
五、奴书 ... 31
六、俗书 ... 31
七、馆阁体 ... 31
八、书道 ... 31
九、淹留 ... 32
十、永字八法 ... 32
十一、狂草 ... 33

第七节　楷书的基本笔画及用笔方法 ... 34
一、点 ... 34
二、横 ... 34
三、撇 ... 35
四、捺 ... 35
五、戈 ... 35
六、竖 ... 35
七、其他相类笔画的形状与用笔 ... 35

第八节　书法作品的基本样式 ... 39
一、横披 ... 40
二、斗方 ... 40
三、中堂 ... 40
四、对联 ... 40
五、扇面 ... 40
六、团面 ... 41
七、长卷 ... 42
八、手卷 ... 42
九、单条 ... 42
十、册页 ... 42

第九节　学习书法的意义 ... 43
一、有助于继承和弘扬中华民族优秀传统文化，发展现代先进文化 ... 43
二、有利于提高我们的国学修养，激发我们的民族意识和爱国情怀 ... 44

三、有助于促进中华各民族的融合与
团结 .. 44
四、有助于促进和谐社区、和谐
校园、和谐社会建设 45
五、有利于培养我们的意志、
人格修为等品质 45
六、有助于我们的智力开发和
创新思维的培养 45
七、有利于加强我国教育、教学
国际或区间交流合作 46
八、有利于发现和培养书法艺术
人才 .. 46
九、有利于提高和改善我们的
审美情趣、心理状态和
身心健康水平 46
十、有利于篆刻艺术的普及与提高 ... 47
十一、有利于提高我们的职业素质和
社会竞争力 47
十二、有助于促进汉文字的简化和
科学发展 47
习题 .. 47

第二章　读点书法史 48

第一节　中国书法在各个历史时期的
发展概况 48
一、先秦时期书法(秦始皇统一前的
整个中国古代历史时期) 48
二、秦汉时期书法(公元前 221 年—
公元 220 年曹丕废汉献帝
建魏) .. 50
三、三国魏晋南北朝时期书法
(公元 220 年—581 年隋文帝
建立隋) .. 50
四、隋唐时期书法
(公元 581—907 年) 51
五、五代十国至宋元时期书法
(公元 907 年—1368 年明的
建立) .. 51

六、明清时期书法(公元 1368—
1912 民国的建立) 52
七、近现代书法 53
第二节　篆书发展简史 54
一、先秦篆书 .. 54
二、秦篆 .. 60
三、汉代篆书 .. 61
四、魏晋南北朝篆书 63
五、隋唐篆书 .. 63
六、五代、宋、元、明篆书 64
七、清至近代篆书 65
第三节　隶书发展简史 67
一、隶书的形成 67
二、隶书的成熟与繁荣 69
三、隶书的衰落 70
四、隶书的复兴 72
第四节　草书发展简史 73
一、草书的形成——两汉 73
二、草书的繁荣 75
三、草书的辉煌 77
四、草书的衰落 80
五、草书的复兴 82
六、草书的再次辉煌 84
第五节　行书发展简史 87
一、行书的形成 87
二、行书的成熟 88
三、行书的流行与繁荣 90
第六节　楷书发展简史 101
习题 .. 112

第三章　古人书论选 113

第一节　《说文解字·序》 113
第二节　赵壹《非草书》 117
第三节　蔡邕《笔论》 119
第四节　王僧虔《笔意赞》 120
第五节　孙过庭《书谱》 120
第六节　李世民《王羲之传论》 130
第七节　米芾《海岳名言》 130

第八节　苏轼《论书》..................132
第九节　黄庭坚《论书》..................134
第十节　欧阳修《试笔》..................139
第十一节　其他宋人论书..................140
第十二节　古人论书名句..................141
习题..................146

第四章　汉字学概说......147

第一节　什么是文字学和汉字学......147
一、什么是文字和汉字......147
二、什么是文字学和汉字学......148
三、汉字与其他文字相比较所具有的特点......149
四、汉字的历史功绩......150
五、学习研究汉字学的意义......150

第二节　汉字的起源......151
一、世界文字产生发展的一般规律......151
二、有关文字起源的神话传说......153
三、殷商甲骨文前的文字......154

第三节　汉字的构形......154
一、什么是汉字的构形......154
二、汉字构形三法例解......155
三、汉字构形与书法的关系......156

第四节　汉字中的异体字......156
一、什么是异体字......156
二、异体字的类型......157
三、异体字与古今字、通假字的关系......163

第五节　汉字的繁简字......163
一、什么是繁简字......163
二、1964年《简化字总表》所颁简化字的来源......164

第六节　因形求义......166
一、什么是因形求义......166
二、如何因形求义......167
三、因形求义的意义......182
习题......183

第五章　书法美学概述......184

第一节　以"中和美"为最高审美理想......185
一、情与理的和谐......185
二、笔法的和谐......186
三、结体的和谐......186
四、风格的和谐......187

第二节　"神"与"形"的完美统一......188
一、"天资"与"功夫"的统一是实现"神"与"形"和谐统一的前提......189
二、"意"与"法"的统一是实现"神"与"形"统一的手段......190
三、"抒情"与"状物"的统一是实现"形"与"神"统一的主要原因......191

第三节　中国书法美学的基本发展历程......193
一、两汉的书法美学......193
二、魏晋南北朝的书法美学......194
三、隋唐时期的书法美学......196
四、宋代的书法美学......197
五、元、明的书法美学......198
六、清代的书法美学......199
七、现代的书法美学......199
习题......199

第六章　篆刻初步......200

第一节　篆刻概述......200
一、篆刻概述......200
二、篆刻与一般刻章的区别与联系......201
三、篆刻的分类......203

第二节　篆刻发展的基本历程......207

第三节　篆刻入门......213
一、工具准备......213
二、设置印稿......214

三、摹稿上印 ... 215	六、什么是词 ... 235
四、镌刻 ... 215	七、词的韵律 ... 235
第四节 篆刻的章法与边款 ... 217	八、词的创作 ... 236
一、虚与实 ... 217	第二节 楹联常识 ... 237
二、方与圆 ... 218	一、什么是楹联 ... 237
三、倚侧与平衡 ... 219	二、对联的种类 ... 238
四、边款的设计与镌刻 ... 220	三、嵌名联的创作 ... 246
第五节 怎样学好篆刻 ... 221	第三节 书画鉴定知识 ... 247
一、临摹50～100方自春秋战国到秦汉明清古印 ... 222	一、什么是书画鉴定 ... 247
二、如何鉴定假书画 ... 247	
二、购买3～5本篆刻工具书 ... 224	习题 ... 248

第八章 国学经典选粹 ... 249

三、临写《说文大字典》5～10遍 ... 225	第一节 先秦部分 ... 249
四、学习文字学知识 ... 225	第二节 秦汉部分 ... 260
五、观摩现代名家作品 ... 225	第三节 魏、晋、南北朝部分 ... 262
六、学习书法与绘画 ... 226	第四节 隋唐部分(上) ... 266
七、阅读国学名著 ... 226	第五节 隋唐部分(下) ... 273
习题 ... 227	第六节 五代、十国、宋、元、明、清部分 ... 285

第七章 书外之功 ... 228

第一节 诗歌知识 ... 228	第七节 《千字文》《弟子规》《三字经》及《增广贤文》选编 ... 301
一、诗歌的定义及其与书法的关系 ... 228	第八节 荀子《劝学》 ... 306
二、古体诗歌与近体诗的区别与联系 ... 229	习题 ... 308

附录 ... 309

参考文献 ... 313

三、古体诗的平仄、对仗与章法 ... 230	
四、近体诗的韵律 ... 232	
五、诗歌的创作 ... 233	

第一章　书法初步

本章主要介绍一些关于书法的基础知识：什么是书法，各种书体的概念与特点，楷书笔画的基本形状及用笔方法，各种文房用品，以及一些常见的书法名词，等等，目的是要让读者对书法有最基本的了解。这对于学习与欣赏书法都是必要的。笔者研习书法三十余年，浸淫其中，形成了一些自己独到的见解和方法，故本章内容多为自撰，不因循旧说，用尽量简洁、通俗的语言，介绍尽可能多的内容与简便方法，让初学者学到尽可能多的书法知识，并为进一步学习与欣赏打下基础。

第一节　什么是书法

关于什么是书法，目前书学界没有一个一致的说法。笔者把"书法"分为广义和狭义两种。

一、广义的书法概念

广义的书法是指文字的书写方法。

一种观点认为，文字的书写方法，仅指技术而非艺术。只要把文字写得正确、规范、美观、大方就可以了。此种观点，与我们一般说的书法艺术相去甚远，在此就不加讨论了。

而另一种观点则认为，各种文字的书写都有艺术性存在，它是指使用各种"书写"工具，书写并塑造文字艺术形象，抒发作者情感的艺术。

在这里，"各种工具"的范畴很广。可以是毛笔，也可以是钢笔、粉笔、铅笔、圆珠笔、手指、拳头、刻刀、抹布、拖布、竹枝、头发、烙铁，等等，包括人类所能想象、所能得到的一切工具。我的一个在昆明市政府工作的朋友，他对书法的研习创作，不治他技，只用拳头，号称"中国一拳"，在光滑的绘画纸上"书写"，似也有非凡之处，并常能得到媒体的青睐。另据杜甫诗："张旭三杯草圣传，脱帽露顶王公前，挥毫落纸如云烟"，有人认为，张草圣的书法似不仅可用毛笔表现，也是可以用自己的头发表现的(笔者不这样认为。"脱帽露顶"只是为了摆开架式、书写方便，而不是真用头发去写。从张旭留下的墨迹看，它只能是毛笔所书。)这如在今天，可以说更有新闻价值。现在的书法表演很多，有用注射器的，有用脚的，有双手并用的，有双手加嘴三用的，等等。但似并未见用自己头发的，如有，则是抱着个美女倒过来在纸上拖。可惜，书法并不能像武术那样真传有"辫子功"。

在这里，"书写并塑造"，外延也是很广的。书写是带有写意性的。它是自由的、高

兴的，不重复的，有生命律动的。而"塑造"，一般来说，仅指书写过程中对艺术形象的创造。但也有人认为，这个塑造对于艺术而言，则表示还有书写之外的许多方法。如古人在甲骨上的刻写，在青铜器、石碑上的雕刻，各种铭文的铸造等。今人的招牌制作，电脑文字制作等。

在这里，"文字"种类虽没有任何限定，但主要还是指汉字。当然，用英文、法文、希伯来文、蒙文、藏文、傣文等也都是可以的。

在这里，其实真正的也是最后的标准只有一个，那就是——"艺术形象"。即你书写或塑造出来的"书法作品"，是真正的艺术品，即有人看了会感动，有人看了会产生共鸣，有人看了会敬佩或向往，有人看了会收藏。同时，你自己的创作过程也应是投入情感的，能给你带来快乐或寄托忧思，当然也是能自我感动的。

二、狭义的书法概念

狭义的书法仅指用毛笔书写汉字并塑造其艺术形象的一种传统的中国艺术。

这与《辞海》与《中国书法大辞典》的解释既有相似处，又有所不同。

《辞海》的解释是：书法，中国传统艺术之一。指毛笔字的书写方法，主要讲执笔、用笔、点画、结构、分布(行次、章法)等方法。如执笔要指实掌虚，五指齐力；用笔要中锋铺毫；点画要圆满周到；结构要横直相安，意思呼应；分布要错综变化，疏密得宜，行气贯通等。显得非常写实而具体。

《中国书法大辞典》的解释是借助汉字的书写以表达作者精神美的艺术。显得非常虚无或形而上。

我认为《辞海》中仅用"毛笔字的书写方法"来界定书法艺术，是不够全面准确的。而《中国书法大辞典》的解释又太过笼统抽象。窃以为还必须增加些其他限定词才行。在此，我要强调说明一下上述关于狭义上的书法定义中的几个要素。

(一)毛笔

这里是指以各种动物毛发为原料，并完全继承了传统意义上的毛笔制作方法而制作出来的毛笔。它具有毛笔理应具有的"尖(肉眼看起来笔锋锐利)、齐(铺开锋端，是一撮整齐的动物毛发)、圆(指笔肚四周从笔根看去要呈完美抛物线状，即横切面皆呈正圆)、健(指笔毫有弹性且弹性适当、刚柔相济)"的"四德"或特点。不用毛笔而用其他工具书写或塑造出来的"书法"，不在此列。毛笔的发明与使用，是中国书法艺术形成与发展不可或缺的客观物质基础。换言之，没有毛笔，也就没有中国书法艺术。

(二)书写

这里所说的书写，是自由的挥洒，不是反复涂抹。原则上是一次性的。书写过程中，某些地方不如意或墨色不到，稍加补缀的情况也是有的，但它的前提是要能使作品更加气韵生动、连贯，呈现更好的视觉效果。我见过的许多名家，如当代启功、沈鹏、欧阳中石等先生，在书写过程中有所补笔，也是常有的事，但绝不是反复涂抹修改。

(三)汉字

笔者认为真正的书法艺术只属于中国汉字。汉字会有书法艺术,是由汉字本身特点及中华民族个性、传统哲学所决定的。其他民族可能有广义上的书法,但没有真正独立的书法艺术。如英语中"handwriting""penman""calligraphy"等词,我们也可能会把它们译成"书法",但只要细加推敲便会发现,它们都与中国的书法艺术相去甚远。汉字数千年长葆不去的象形性特点是其能保有独立书法艺术的根本原因。

(四)艺术形象

这是个关键点,但却又是个仁者见仁、智者见智的话题。这里所说的艺术形象,一方面是指对中国传统书法艺术必须有所继承。这个继承有笔法、墨法、章法上的继承,也有传统文化上的继承。另一方面,是指让人看了能产生某种精神上的愉悦或触动。这种愉悦或触动,低层次的是向往与敬佩,高层次的则是"囊括万殊,裁成一相"(唐张怀瓘语)"达其情性,形其哀乐"(唐孙过庭语)。这里所说的"万殊",是指自然与人类社会的一切形象与想象(它既来源于汉字初文的"远取诸物,近取诸身",也来源于汉字学者、书家们的想象力与创造力)。当然,这种形象,它既是抽象的具体,又是具体的抽象。"达其情性",是指书法既能表达人的情感、意志、天资,也能表现人的性格、气质,以及学问、才识。用清代另一个学者书家刘熙载的话来说,就是:"书者,如也。如其才,如其学,如其志,总之曰,如其人而已。"概而言之:"书如其人。"换言之,书法艺术的最高或最后目标就是能写"自己"。

本书主要介绍的是狭义上的书法。但在中国古代,"书法"一词有多层意思。

"书法"亦叫"笔法",即"历史的书写或记述方法"。如宋代史学家吕祖谦评《史记》云:"太史公之书法,岂拘儒曲士所能通其说乎?"近代史学家徐中舒先生在《左传选》后序中说:"春秋书法也应是太史的职责,齐太史为了直书崔杼弑君之罪,兄弟相继以身殉职。书法必须有广大的舆论支持,形成一种社会制裁力量,然后才能起作用。春秋书赵盾、崔杼弑君之罪,原是晋、齐太史的笔法,有晋、齐两国的舆论支持,因此,鲁太史才同意晋、齐两国书法而转录于《春秋》中。"其中的"书法"与文史学中的"笔法"意近或同。

"书"既是书写、记录,也是书写、记录的典册。《左传·庄公二十三年》云:"君举必书。"如《荀子·劝学篇》:"书者,政事之纪也。"《说文解字序》说:"著于竹帛谓之书。"明吴澄在《书纂言》中解释说"书者,史之所记录也。从聿,从者,古笔字,以笔画成文字,载之简策,曰书。"这些都说明古代史官所记录的东西都称之为"书"。有时又可专指《尚书》。如先秦文献中常用的"《书》曰"即如此。

在唐代,"书法"亦称"书道"或"书学"。张怀瓘在《文字论》中有:"书道亦大玄妙""书道尤广"。清人包世臣在其《艺舟双楫》中说:"书道妙在性情,能在形质。然情得于心而难名,形质当于目而有据。"唐人还称书法为"书学",主要是因为在唐时,书法成了一门必考课。

用"书法"一词专指"书法艺术",似源于《后汉书·儒林传》:"熹平四年,灵帝乃诏诸儒正定《五经》,刊于石碑,为古文、篆、隶三体书法,以相参检,树之学门,使天下咸取则焉。"宋代蔡襄《论书》有"书法惟风韵难及"与苏东坡《论书》"书法备于

正书，溢而为行草"。明万历年间书家项穆著《书法雅言》后，书法一词，用者渐多。

在宋之前，"书法"大多情况下以"书"或"字"简称之。如东汉蔡邕《笔论》："书，散也。欲书先散诸怀抱，任情恣性，然后书之。"《晋书·王羲之传》王自称"吾书比钟繇，当抗行；比张芝草，犹当雁行也。"南朝王僧虔《笔意赞》云："书之妙道，神彩为上，形质次之，兼之者方绍于古人。"东汉赵壹在《非草书》中云："征聘不问此意，考绩不课此字。"也有以"银钩"代称的，如卫铄《笔阵图》云"六艺之奥，莫重乎银钩"。宋代之后，虽有"书法"之名，但简称"书法"为"书""字"的仍见多数。如清宋曹《书法约言》："初作字，不必多费楮墨。"梁巘《评书帖》："《裴将军》字，看去极怪。"多用"书法"指称"书法艺术"，是新中国成立后实现第一次汉字简化后之事。

"书"字，早在殷商甲骨文中就有了，如图1-1所示。

图1-1 "书"字的甲骨文

有人认为此"书"，当时只是人名，并无后世"书写"的意义，但笔者不敢苟同。就其形象言，它与后世之书应是一脉相承，只是地下发掘史料有限，难以确证而已。

汉杨雄云："言，心声也；书，心画也；声画形，君子小人见矣。"这里的"书"一般认为是文字、文学的意思，但笔者认为也应包括书法在内。

综上所述，我们可知，在白话文盛行之前，我们有"书法"一词，但与今天所说之"书法"并不尽同。今天我们所说的"书法"，过去大多以"书"或"字"简称之。而古人所说的"书"与"字"有时也不定就是指"书法"。今天，我们在许多书法专业的行文中仍大量使用"书"代指书法。

第二节　中国书法的主要书体及其特点

中国书法主要有五体，它们分别是楷书、隶书、篆书、草书、行书。也有称六体的，或把篆书分为大小篆，或把篆书分小篆与古文；或把草书分今草、章草的；或去行书而加章草与古文的。至于有分书法为数十乃至上百体者，已逾出真正书法范畴，没有太大意思，这里就不啰唆了。

一、什么是楷书

楷书之名，一般认为是从楷(此读皆)树引申而来。(楷树，又名黄连木，一种木质坚硬、细腻，主干挺拔，树冠宽大，既可观赏亦可做家具的名木。其叶可食，其枝其皮皆可入药。据有关记载，孔子学生子贡曾在孔子墓前植有此木，是尊师的象征。现已枯萎，仅剩部分根茎。)它又名真书、正书，唐之前亦名隶书或今隶。在此，楷，有楷模、型范的意

思。故楷书是作为大众学习的一种极为规范的书体。一般学者，都认为学书当从楷书始。楷书是所有书体中成熟最晚的书体。它出现于汉末，由行书的庄写并吸收了隶书、草书的部分成果或特点转化而来。它成熟于魏晋，繁盛于隋唐。此书体一出，中国书法诸体悉备矣。笔者的楷书作品如图1-2所示。

图1-2 笔者的楷书作品

楷书有以下基本特点。

(1) 体势大多呈方(多呈正方或长方、扁方亦少有)，横画一般自左至右向右上斜，中竖直，边竖略倚侧。

(2) 用笔变化丰富，可融会其他诸体所有笔法于其中。一般点画圆满周到，无波挑。

(3) 通俗易认。

二、什么是隶书

隶书，又名佐书，或名史书。也有人认为它就是八分书。唐之前的正书(楷书)亦曾名隶书。(如孙过庭《书谱》云："隶欲精而密。"其中的"隶"即指楷书。)隶，有隶属、附属之意。即它出现时并不是官方认可的正规书体，而是由民间或下层官吏创造且由篆书演化而来的一种辅助性字体。这种演化，主要表现为由圆转而方折，由长而方扁，既改变了字形，也提高书写速度。至东汉，隶书逐渐成熟为一种既实用又具有强烈艺术特色的书体，并逐渐取代了篆体的地位，成为官方认可的主要书体。隶书的出现也是古文字向今文字过渡的一个里程碑。笔者的隶书作品如图1-3所示。

图1-3 笔者的隶书作品

隶书有以下基本特点。

(1) 体势大多呈方或宽扁。

(2) 用笔方圆并用，横竖画基本互相垂直，主笔画有波挑，具有装饰性。

(3) 比篆、草更通俗，比楷书更古朴。

(4) 相对于其他几种书体而言，由于结体简单，用笔随意性较大，所以是最易掌握的一种书体。

三、什么是篆书

篆，《说文》云："引书也"；清代段玉裁注："引书者，引笔著于竹帛也；"王筠认为："运笔即为引""引而向上，引而向下"。笔者认为，引即有牵引之意，即牵引笔锋作基本上的匀速或笔画匀称的运动，当与"篆尚婉而通"(孙过庭《书谱》)及其形状细长有关。张怀瓘《书断》说"篆者传也，传其物理，施之无穷"。此外，篆还有对人名敬称，或镌刻之意。

篆书，从广义上讲，它可包括甲骨文、古文、籀文、金文、大篆、小篆等秦之前的一切古文字，但一般仅指小篆。事实上，现代篆书作品创作，由于古文字各种篆体字数有限，故只有互相渗透，利用假借，还须依六书自行杜撰才行。笔者的篆书作品如图 1-4 所示。

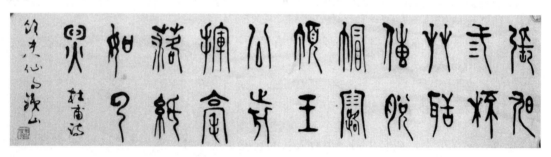

图 1-4　笔者的篆书作品

篆书有以下基本特点。
(1) 古朴典雅，与其他古文字最接近，也相对接近象形。
(2) 起收笔大多以藏锋为主，运笔以中锋为主，结体多呈长方形。
(3) 一般人不经过系统学习难以辨认。
(4) 入门较易，学成则难，难在识篆与形成风格。

四、什么是草书

草，本为栎实，因能染帛为黑，故曰草。草即皂，即黑色。后来成为草本植物的总称，也有底稿、草稿之意，还有卑微之意。

草书，一种高度简略和艺术化了的书体。原名草稿书，或稿书，有匆匆急就之意。广义上的草书是指所有正体的急就书写形式。但后来发展成为一种特别能抒情达意或最具艺术性的书体，即狭义上的草书。它把中国汉字高度简化而由许多特殊的符号代之，故不经过较系统地学习，是不容易掌握的。所以又有"匆匆不暇草书""草对最为难"之说。前句有两种完全不同的解释。一种为："匆匆，不暇草书"(即太忙，没时间写草书)；一种

为："匆匆不暇，草书"(即太匆忙没时间，只能写草书)。笔者的草书作品如图 1-5 所示。

图 1-5　笔者的草书作品

草书有以下基本特点。
(1) 用笔变化万千，不拘一格。
(2) 结体随字附形、随上下脉络变化而变化。
(3) 行云流水，最具艺术性。
(4) 部分字高度符号化，难以辨认。

五、什么是行书

行，即行走、步行之意。

行书，介于草书与真书之间的一种书体。又名行押书(签名用)，或相闻书(互通音信用)。比之草书，它更端正，比之楷书它更潦草。接近于楷的，我们又称之为行楷，接近于草的，我们亦称之为行草。东坡先生云："楷书如立，行书如行，草书如走(跑)。"唐张怀瓘云"不真不草，是曰行书"。卫兵的行书作品如图1-6所示。

图 1-6　卫兵的行书作品

行书有以下基本特点。
(1) 大多数字笔笔清楚，某些字笔画有所省略。

(2) 比草书通俗，比楷书生动，最具群众性。

第三节　中国书法与文字的关系

一、书法与文字相伴而生

一般认为，中国汉字与世界其他许多文字一样，都源于象形。但笔者在认真考察研究后发现，这种说法并不准确。事实上，中国汉字虽然大部分源于象形，但有少部分却源于比象形文字出现更早的伏羲八卦、神农结绳等远古神秘符号(如"一、二、三、廿、世、爻"等)。象形，让书法有了无穷意象；而符号却让汉字构形有了非同寻常的哲学意义。

这里简单讲讲象形字，如图1-7所示。

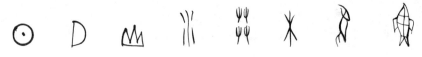

图1-7　象形字

图1-7中按先后顺序是"日、月、山、水、草、木、鸟、鱼"等汉字的初形。很明显，它们既属典型的象形文字，也属穿越时空的书法艺术。另如尼罗河流域的古埃及象形文字、两河流域的古巴比伦楔形文字、我国大理纳西族地区的东巴文，其象形情况也都与中国古汉字相类似。但令人惊奇的是，除中国汉文字到今天仍在使用并保有独立书法艺术之外，而其他象形文字则或已失传而需要重新认识，或已完全失去其古老的象形性特征，或只能在极少数研究者之间流传。中国汉字则大不相同：一方面，古汉字与今天我们大众使用的简化字仍然一脉相承，它们之间并无绝然的分界；另一方面，我们的书法界更是仍在大量地使用古文字进行书法创作。而我国纳西族的东巴文，至今虽仍有少数的传承者，但文字构形却没有发展，或仍停留在古文字阶段，或从来就没有成为真正的文字，至于成为通用文字就更无可能了。汉字数千年来，自古至今，一直就未曾失去其"象形性"。而这种象形性特征，又是汉字拥有这个世界独一无二的书法艺术的根本原因。

其实，在整个汉字体系中，纯粹的象形字并不是很多。《说文大字典》中充其量也不过三百左右。但随着社会交往的频繁，人类文明的进步，人们依"会意、形声"等法则，在原来符号字与象形字的基础上造出了大量的文字。时至今日，《汉语大字典》所收汉字单字之数，虽然并不完全，但亦在六万以上。其已组词之多，则无法计数。

汉字就其构形理据来说，可分为"文"与"字"两大类："文"即象形字，主要从自然与人自身形体抽象变化而来（也有少部分来源于人造之物），即《说文》所云"远取诸物，近取诸身""画成其物，随体诘诎"的部分；"字"主要指会意字与形声字，以符号字与象形字为原料不断叠加变化而来，即《说文》所云"言孳乳而浸多也"的部分。

造字之法，一般指东汉许慎所言之"六书"：象形、指事、会意、转注、假借、形声。但此说并不准确，因为"符号字"不在此列，"指事、会意"又实难分别，"转注、假借"又未造出新字，所以，造字之法实只有"象形""会意""形声"三种。符号字似亦可归于"象形"，像"符号"之形。

数千年沧桑，无论社会如何变迁，中国汉字都能薪火相传，当有诸多原因。

首先，是中国文化从来就没有被外族征服过，或中国文化从来就没有遭到毁灭性的打击。换言之，即或某个时期中国中原大地曾被所谓外族"征服"，但外来民族或文化却会很快为我们强大的汉民族文化所同化。

其次，是中国汉字具有无穷包容性或张力：既能快速吸收外来文化，又能不断创造新字新词。

其三，是中国汉字有书法艺术。书法不仅提升了汉字的书写美与哲学性，而且也为汉字的不断发展创造了条件。

中国汉字能有书法，首先与中国先民们很早就发明了毛笔有关，其次则是因为汉字构形的象形性与哲学性。事实上，根据我们在殷商甲骨、陶片上发现的书写残留，可以肯定地说，早在商周之前，我们的祖先就已发明了毛笔。毛笔的发明是个伟大的创造。如仅就中国汉字与书法而言，它的作用比中国的四大发明对于整个世界的作用还要重要。没有毛笔也就没有中国书法，毛笔是中国书法形成与发展的客观物质前提。

二、汉文字是中国书法创作的唯一原材料

我们主张书法创作一定要以汉文字作原材料，在继承中国传统书法艺术的技术、理论、文化的基础上，进行所谓的创作或创新，不仅仅是因为中国人有汉字或毛笔，还因为我们有数千年绵延不绝的经典、传统或哲学、意识形态。

其他文字已不可能发展出具有独立意义的书法艺术，如与中国汉字、文化相较，原因显而易见。

一是其他文字大多已完全摆脱了象形、象意性特点，并已蜕变为表音文字。

二是其他文字没有数千年的书法艺术发展历程，即没有大量的书法艺术经典留存。

三是其他文字没有中国这样一个社会文化环境，特别是像中国这样的哲学或社会意识形态。

三、书法的发展推动文字的进步与发展

人类创造文字的主要目的有两个：一个是记录过去所发生的一切；另一个则是传递及时信息，进行交流沟通。

众所周知，在电子技术没有发明之前，人类的这种记录与传递必须依赖于书写。正是由于文字的这种书写性，推动了汉文字的进步与发展。

一是书写性推动了汉字简化。由图画、块面向线条，由圆转而方折，由中规中矩而潇洒飘扬，莫不如此。

二是书写性推动了汉字的规范化发展。古文字中异体很多，为了能更好地表情达意，较易掌握的书写得到推广并成为规范。

第四节　文　房　四　宝

要想学习或欣赏中国书法，创作它们的工具"文房四宝"也是必须要有所了解的。

我们通常所说的"文房四宝"，就是指笔、墨、纸、砚。但实际上，中国文人所说的

笔、墨、纸、砚往往是有特指的，它们是："湖笔、徽墨、宣纸、端砚。"

一、笔

笔，在此仅指毛笔。笔者认为，毛笔在"四宝"中是最为重要的，原因有三。

一是它的出现使中国汉字从一开始便为书法艺术的产生奠定了物质基础。它"细则纤纤、粗则盈盈"的笔性，是任何其他工具都无法替代的。汉代蔡邕说："惟笔软则奇怪生焉。"(请注意，这里所说的"软"，是个独性字，没有所谓的"硬"与之对应，并非"柔软"之意，而是有弹性，或刚柔相济。)正因为毛笔其无与伦比的"软"的特性，才生发出了其笔画、笔法的千姿百态、玄妙莫测。

二是单有了毛笔，而没有其他工具，我们也能进行书写。没有墨，我们可以用朱砂或其他自然墨或非自然墨替代，没有纸，我们可以用竹、帛、木、甲骨等，没有砚，我们可以用陶瓦等许多其他替代品。

三是在四宝中，只有笔的使用历史最为悠久。《物原》云："伏羲初以木刻字，轩辕易以刀书，虞舜以漆书于方简。"从出土的实物看，新石器时代的彩绘就有使用毛笔的痕迹，甲骨文中也可明显看出有许多是由毛笔先写后刻的，也有少部分写而未刻的。周秦时，毛笔使用已十分普遍，所谓秦始皇时蒙恬发明制作毛笔，则纯属传说。春秋战国时期，由于国家分裂，毛笔有多种称谓，秦叫"笔"，燕国则称"弗"，楚国则称"聿"，吴国称"不律"等，到秦统一六国后，"笔"才成为通称。图 1-8 所示为湖北云梦出土的先秦之笔。

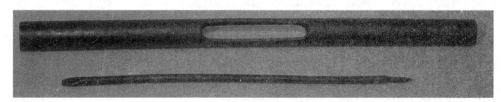

图 1-8　湖北云梦出土的先秦之笔

"笔"的初文为 ，即我们能见到的最早的甲骨文的"笔"字就是这样。它是今天的"聿"字，也即今天的"聿"字就是"笔"的初文。从它的构形可知，上部是一只手，手所拿的就是一支毛笔。由于笔的历史悠久，它的制作有十分成熟的技术支持，使用它有现成笔法和经典作品继承。

今天的"笔"字从竹，已与古文的"笔"有所不同。这与制笔的原料变化有关，也与古笔字被借用有关。其实，制作笔杆除用竹较多之外，还有其他诸如楠木、沉香木、象牙、犀角、牛角、玉、金、银、瓷，等等，但它们都要有"毛"，则是共通的。"毛"是制作毛笔的实质上的最重要的原料。

用来制作笔的"毛"(即毫)一般应是动物的毛发。如狼毫、鹿毫、兔毫、獾毫、羊毫、猪鬃、马鬃，等等。也有用婴孩胎发(其实，用作笔尖的动物毛发也必定要是胎毛最好。因为只有胎毛才可能有毛尖的"亮子"或"黑子""光子"：一种近乎透明或半透明的角质物。它的特点是：聚锋，不易磨损。换言之，"黑子"，是毛笔质量的保证)的，或

老鼠胡须的。据说王羲之所作《兰亭序》用的笔就是鼠须所制。制笔一般不用单一的一种动物毛发,这是因为动物毛发有些过于柔软,有些过于粗硬,所以制笔大多是用两种以上混合制作的。如单用羊毫就可能过于柔软,加些粗硬的猪鬃则会增其弹性。现在制笔工艺有了新发展,开始使用人工合成的各种化学纤维,如尼龙等,但由于其蓄墨性能极差,又与动物毛发不能长时间相濡相融,所以此类毛笔实为奸商之作为。也有些使用植物纤维的,如麻、葛纤维等,但均不如动物之毛发质优寿长。

我们初学书法,用羊毫笔即可,这种笔除好用之外,也较便宜。当然,经济条件好的,可以任选自己喜欢的笔种,以适应自己的性情与习惯。

三国时,有书家名韦诞者,也是制笔专家。其书"龙威虎振,剑拔弩张",其笔名"韦诞笔"当时就名动天下。

下面重点说说湖笔。

"湖笔"是湖州毛笔的简称,是毛笔中的佼佼者,以用料考究、品质优良、历史悠久而享有盛誉。它的主要产地是浙江省的善琏镇,这里素有"笔都"美誉。

善琏制笔始自晋代。据清代同治年间的《湖州府志》载:"(善琏)一名善练,——居民以制笔最精,盖自智永僧(隋人,王羲之七世孙)结庵连溪往来永兴寺,笔工即萃于此。"经过唐宋两代的发展,湖笔制造技艺有很大进步。

元之前,全国以宣笔最为有名。唐代柳公权,宋代苏东坡等均喜用宣笔。六七百年前的元代,因祖籍浙江省的赵孟頫十分关心和重视湖笔制作技艺,湖笔遂名闻天下。据《湖州府志》载:他曾要人替他制笔,即使一支不如意,即令拆裂重制。这种对质量的严格要求,一直流传至今。

元以后,宣笔逐渐为湖笔所取代,并奠定了毛笔之冠的地位。据《湖州府志》记载:"元时冯庆科、陆文宝制笔,其乡习而精之,故湖笔名于世。""湖州冯笔妙无伦,还有能工沈日新。倘遇玉堂挥翰手,不嫌索价如珠珍。"即是对冯氏制笔的称许。湖州"毛颖之技甲天下"之美誉,因此亦慢慢流传开来。优质湖笔如图1-9所示。

图1-9 优质湖笔

湖笔又经数百年的发展，现有羊毫、兼毫、紫毫(山兔背之黑紫毛)、狼毫四大类、近三百个品种。1979年邓颖超副委员长访问日本，曾带数百套湖笔作礼品赠送给日本朋友。

湖笔制作工艺独特。以羊毫为例，传统上只择取杭嘉湖一带所产的优质山羊毛。这一带的羊毫锋锐质净，是羊毫中的上品。笔工们将这些笔毛料，按质量分类，分出"细光锋""粗光锋""黄尖锋""白尖锋""黄盖锋"等四十多个品种。每一个品种之下，再分出若干小类，其精细程度丝毫不亚于绣花。湖笔选料严格，主要选用山羊腋下毛，所取毫料须陈宿多晒，除去污垢，然后再根据毫料扁圆、曲直、长短、有无锋颖等特点浸于水中进行分类组合，一般要经过浸、拔、并、梳等七十余道工序。

湖笔又称"湖颖"，这也是它的最大特点。所谓"颖"，就是指笔头尖端有一段整齐而半透明的锋颖，业内人称之为"黑子"。"黑子"的深浅，就是锋颖的长短，这是用上等山羊毛经过浸、拔、并、梳、连、合等近百道工序精心制成的，唐代大诗人白居易曾以"千万毛中拣一毫"和"毫虽轻，功甚重"来形容其制笔技艺的精细与复杂。这是毫不夸张的。

湖笔的笔杆主要取自浙江省西部天目山北麓灵峰山下的鸡毛竹，它节稀杆直，杆内空隙小，是制笔的理想原料。

湖笔为纯手工制作，工艺十分复杂。一支湖笔从原料进厂到出厂，一般需要经择料、水盆、结头、装套、蒲墩、镶嵌、择笔、刻字等十二道大工序，或一百二十多道小工序。在众多的工序中，以择料、水盆、结头、择笔四道工序要求最高，尤其是水盆与择笔。主要工序要由技工专司。选料要精细，特别是对锋颖的要求更为讲究。制作要精工，工匠只有秉承"精、纯、美"之准则，才能生产出"尖、齐、圆、健"四德齐备的精品湖笔。但近年来，由于利益所趋，假湖笔越来越多。特别是大量的化纤毫引入毛笔制作，使毛笔的使用寿命越来越短，质量也越来越不可信任了。

二、墨

墨，也是书法所用重要之物。在史前的彩陶文化时期，我国的先民们就已开始用墨了。考古发掘有殷商的墨书陶片、春秋战国时期的玉、竹、木简等。我国人工制墨始自周代。三国时有"韦诞墨"，南唐有"李廷珪"墨等非常有名。

现今，在生活节奏大大加快的社会环境下，除部分书家外，使用磨墨的已是越来越少了。我们一般的练字，大多使用成品的液态墨。现在市场上的液态墨种类很多，练字用墨一般用北京产的《一得阁》就不错了。此墨真货浓度较大，可加水使用，有香味，不易变臭。

过去用墨一般是用松烟、油烟、漆烟、或桐烟制作而成，对于许多青少年而言，这已是陈年旧事了。顾名思义，松烟，就是松树油脂燃烧产生的烟。这种燃烧会产生大量的烟尘，如把这种烟尘有意收集起来，它就可以制墨。当然，除了烟尘之外，还需加些其他物质，如鹿胶、香料等。其原料虽有不同，但制作方法却相通。

好的墨能使墨色长久如新，使用起来不涩笔，洇染效果好，但需要人工在砚中慢慢地磨才行。"磨墨如病夫"，既是说明磨墨之不易，也描绘出了磨好墨的形态特征。

下面主要说说徽墨，如图 1-10 所示。

徽墨是中国制墨技艺中的一朵奇葩，因产于安徽的古徽州府而得名，它是传统中国书画家的心爱之物。

图 1-10　1915 年在巴拿马万国博览会上荣获金质奖章的地球墨

安徽省的绩溪县、黄山市的屯溪区、歙县为我国徽墨制造中心。1915 年在巴拿马万国博览会上荣获金质奖的地球墨就是歙县的珍品。当代以来，徽墨在继承传统的工艺上有了新的创新发展，不仅恢复了茶墨、青墨、朱砂墨、五彩墨和古香古色的手卷墨的生产，还增添、开发了新的品种。1989 年，歙县老胡开文墨厂生产的"超漆烟墨"获国家金质奖。

"天下墨业在绩溪。"清代徽墨四大家，绩溪有其二——绩溪人胡开文、汪近圣，尤以胡开文名动海内外。胡开文子孙众多，分布于大江南北，丰富和发展了前人的制墨工艺。现在绩溪的几家墨厂，大多为胡家后人所开，不仅大量生产书画用墨，还恢复了一些优秀的传统产品，如"苍天珍品""廷珪遗法""潇湘八景""八宝奇珍""十二生肖""宝剑""月精""金龟""玉蝉墨""十八罗汉"，等等，都是实用价值和欣赏价值并重的成套集锦墨。

在人工制墨发明之前，一般都利用天然墨或半天然墨作为书写材料。据《述古书法纂》记载："邢夷始制墨，字从黑土，煤烟所成，土之类也。"这是说人工墨起于周代。人工墨的出现，无论是从它的质量、使用价值，还是外观美等方面都大大超过了天然墨，天然墨因此被渐渐淘汰。至汉代，墨之原料开始取自松烟，其次是漆烟和桐烟。最初是用手捏合而成，十分松散，后来改用模制，经入胶、和剂、气蒸、槌杵等工序制成墨锭，才使墨质坚实耐用。

从现有史料来看，徽墨生产可追溯到唐代末期，由于安史之乱，大量北方墨工南迁，导致制墨中心南移。易州墨工奚超父子逃到江南歙州，见这里松林茂密、溪水清澈，便定居下来，重操制墨旧业。他造出的墨"丰肌腻理，光泽如漆"。

南唐时后主李煜得奚氏墨，视为珍宝。遂令其子廷珪为"墨务官"，并赐国姓李作为奖赏，奚氏一家从此更姓李。从此，歙州李墨遂名扬天下，世有"黄金易得，李墨难获"之誉，全国制墨中心也南移到了歙州。此后，制墨高手纷纷涌现，如耿氏、张遇、潘谷、吴滋、戴彦衡等，徽州墨业进入第一个鼎盛期。

宋元时期墨工又在原配方基础上，添加药物制成药墨。药墨不仅芳香持久，且不易变

质，从而使人们不但用墨，也开始了藏墨。墨开始向实用工艺品方向发展。

到了明清时期，随着商品经济的迅猛发展，徽墨的制作进入盛世，产量激增，制墨技艺也不断进步，墨的图案绘刻和漆匣的装潢制作都达到了登峰造极的境界。清代，徽墨制作分为四大名家系统，即曹素功、汪节庵、汪近圣、胡开文，其中汪与胡两位都是绩溪县人。他们对徽墨在原有的基础上进行了改进创新，终于制成了有如"金不换"的文苑珍品，其中龙香剂墨、天琛墨、仙桃核墨、紫薇恒星图墨、鱼戏莲墨、西湖十景墨、地球墨等均为绝世之作，使徽墨形成了"落纸如漆，色泽黑润，经久不褪，纸笔不胶，香味浓郁，肌理细腻"等特点。这时期的徽墨按原料不同还可分为松烟、油烟、漆烟和超漆烟等品种，其中最名贵的是超漆烟等高级油烟墨，这类墨散发出紫玉光泽，用于书法色泽黝而能润；用于绘画浓而不滞，淡而不灰，层次分明，故受到历代书画家的推崇。

徽墨是供传统书法、绘画使用的特种颜料。制作工序主要有点烟、和料、压磨、晾干、挫边、描金、装盒七道。高档墨有超顶漆烟、桐油烟、特级松烟等。尤其是超顶漆烟墨不仅落纸如漆，而且能分出浓淡层次。

高级漆烟墨，是用桐油烟、麝香、冰片、金箔、珍珠粉等 10 余种名贵材料制成的。徽墨集绘画、书法、雕刻、造型等艺术于一体，使墨本身成为一种综合性的艺术珍品。徽墨制作技艺复杂，不同流派各有自己独特的制作技艺，秘不外传。

徽墨制作配方和工艺非常讲究，"廷之墨，松烟一斤之中，用珍珠三两，玉屑龙脑各一两，同时和以生漆捣十万杵"。因此，"得其墨者而藏者不下五六十年，胶败而墨调。其坚如玉，其纹如犀"。正因为有独特的配方和精湛的制作工艺，徽墨素有"拈来轻、磨来清、嗅来馨、坚如玉、研无声、一点如漆、万载存真"的美誉。

徽墨的另一个特点是造型美观，质量上乘。这主要是因为使用墨模的缘故。南唐李庭造小铤双脊龙纹墨锭，就是用墨模压制而成。至宋以后，墨模大量使用，而且墨模绘画和雕刻都很讲究。明、清时期墨模艺术也达到巅峰。

三、纸

在造纸术发明之前，汉字的载体主要为甲骨、岩石、钟鼎、简牍、缣帛等。其他除了空气与水，可能一切物件都曾用于文字书写。人造纸用于书写始于西汉，最初的纸是麻纸。东汉蔡伦在吸收前人成果的基础上，发明了真正的造纸术——用植物纤维加破布、麻头造纸。廉价的植物纤维纸为书写打开了一片广阔的天地。但王羲之《兰亭集序》用纸却传为蚕茧纸。在晋代，另以黄蘗涂麻纸而制成的纸叫"黄纸"或"粉笺"。传王羲之曾一次送谢安黄纸九万张，可见当时已能实现纸的大批量生产。唐时，造纸业得到新的发展。用于书法的有女诗人薛涛创制的"薛涛笺"，另专用于写经的"白经笺"，多用于摹帖的"硬黄纸"等都十分有名。至五代，造纸术更为成熟。南唐李煜监造的"澄心堂纸"，坚洁细润，名闻天下。宋代的竹纸、皮纸、水纹砑花纸、楮皮纸、描金云龙笺，等等，都是纸中上品，有些穿越时空，历经千余年，仍能墨色如新。元、明、清三朝，纸品种类繁多，质量也更好。明代出现的大幅笺纸，特别是丈六宣纸，为书法开立了新的形式。唐宋前文人士大夫写的大多是小幅小字，而明清之后则情形大别。

这里重点说说宣纸。现代书法用纸，一般为宣纸，但也有不用宣纸的。真正的宣纸，

"轻似蝉翼白如雪,抖如细绸不闻声",因最初多产于古宣州府而名。图 1-11 所示为乾隆年间仿澄心堂宣纸。

图 1-11　乾隆年间仿澄心堂宣纸

(一)宣纸的历史

对宣纸的记载最早见于《历代名画记》《新唐书》等。可见宣纸就是从唐朝开始制造的。宣纸原产于安徽泾县,此外的宣城、太平等地也生产这种纸。到宋代,徽州、池州、宣州等地的造纸业逐渐转移集中于泾县。当时这些地区均属宣州府管辖,所以这里生产的纸被称为"宣纸"。也有人将其称为泾县纸。

民间传说,东汉安帝建光元年(121年)蔡伦死后,弟子孔丹在皖南造纸,很想造出一种洁白的纸,好为老师画像,以表缅怀之情。后在一峡谷溪边,偶见一棵古老的青檀树,横卧溪上,由于经流水终年冲洗,树表皮腐烂,露出缕缕长而洁白的细纤维,孔丹欣喜若狂,取以造纸,经反复试验,终于成功,这就是后来的宣纸。

据清乾隆年间重修《小岭曹氏族谱》序言云:"宋末争攘之际,烽燧四起,避乱忙忙。曹氏钟公八世孙曹大三,由虬川迁泾,来到小岭,分从十三宅,此系山陬,田地稀少,无法耕种,因贻蔡伦术为业,以维生计。"曹大三继承了前人的造纸技术,经过实践,逐步提高,终于造出了洁白纯净的纸张,因纸的集散地多在州治宣城,故名宣纸。

宣纸的驰名也当始于唐代,唐书画评论家张彦远所著之《历代名画记》云:"好事家宜置宣纸百幅,用法蜡之,以备摹写。"这说明唐代已把宣纸用于书画了。另据《旧唐书》记载,天宝二年(743 年),江西、四川、皖南、浙东都产纸进贡,而宣城郡纸尤为精美。可见宣纸在当时已是名满全国了。

(二)宣纸的特点

宣纸具有"韧而能润、光而不滑、洁白稠密、纹理纯净、搓折无损、润墨性强"等特点,并有独特的渗透、润滑性能。写字则形神兼备,作画则神采飞扬,成为最能体现中国艺术风格的书画纸,所谓"墨分五色",即一笔落下,深浅浓淡,纹理可见,墨韵清晰,层次分明。这是书画家利用宣纸的润墨性,控制了水墨比例,运笔疾徐有致而达到的一种

艺术效果。再加上耐老化、不变色、少虫蛀、寿命长，故又有"纸中之王"的誉称，且在19世纪在巴拿马国际纸张比赛会上获得金牌。宣纸除了题诗作画外，还是书写外交照会、保存高级档案和史料的最佳用纸。我国流传至今的大量古籍珍本、名家书画墨迹，大都用宣纸印刷或装裱保存，如保存得宜，时过多年，依然如初。

我国三大宣纸产地：安徽、四川、浙江等。但遗憾的是，现在市场上所卖以宣纸而名者，许多都是假冒伪劣纸张。

(三)宣纸的分类

按加工方法分类，宣纸一般分为生宣、熟宣、半熟宣三种。

(1) 生宣的品类又有夹贡、玉版、净皮、单宣、棉连等。生宣是没有经过再加工的，其吸水性和沁水性都强，易产生丰富的墨韵变化，以之行泼墨法、积墨法，能收水晕墨章、浑厚华滋的艺术效果。写意山水多用它。生宣作画虽多墨趣，但落笔即定，水墨渗沁迅速，不易掌握。

(2) 熟宣是在生宣的基础上，再用明矾浸泡或涂抹加工过的，故纸质较生宣为硬，吸水能力弱，使用时墨和色不会洇散开来。因此特性，使得熟宣宜于绘工笔画而非水墨写意画。其缺点是久藏会出现"漏矾"或脆裂。在熟宣基础上又可再加工，如珊瑚、云母笺、冷金、酒金、蜡生金花罗纹、桃红虎皮等皆为由熟宣再加工的花色纸。

(3) 半熟宣也是从生宣加工而成，吸水能力界于前两者之间，"玉版宣"即属此类。

此外，按原料配比可分为棉料、净皮、特净三大类；按规格可分为四尺、五尺、六尺、八尺、丈二、丈六尺多种；按厚薄可分为扎花、绵连、单宣、夹宣等；按纸纹可分为单丝路、双丝路、罗纹、龟纹、白鹿等。一般来说，棉料是指原材料檀皮含量在40%左右的纸，较薄、较轻；净皮是指檀皮含量达到60%以上的纸，且特皮的原材料檀皮含量要达到80%以上。皮料成分越重，纸张更能经受拉力，质量也越好；对应使用效果上就是：檀皮比例越高的纸，更能体现丰富的墨迹层次和更好的润墨效果，越能经受笔力反复搓揉而纸面不会破。这或许就是为什么书法用棉料宣纸的居多、画画用皮类纸居多的原因之一。其实并不是不能用净皮、特皮纸写字，而是棉料宣纸已经基本能够满足书法的需要了。

区分生宣和熟宣的方法，一是可看纸面有无反光的银色矾结晶，有，就是熟宣，无，则一般为生宣。也可用手蘸点水涂于纸上，能洇润开的是生宣，不能的即是熟宣。

对于初学书法者而言，用纸练字不必过于讲究，经济条件好的，可用练习宣或毛边纸，经济条件一般的则可用旧报纸。旧报纸的使用，如果得法，亦有近于宣纸的性能。把报纸平铺于地面，在其上均匀喷洒干净水，使之潮湿，扶平，待其欲干未干之时书写，大多报纸将有宣纸效果。

四、砚

砚，是用来磨墨、盛墨的。它大约起源于殷商时期。

用来做砚的原料很多，但从大的分类看，主要有三类：金属(青铜、铁、铜等)、石(玉石、玛瑙、水晶也在此列)、陶瓷(各种黏土烧制)，又以石料为多。一般用于做砚的石头硬度在五度左右，当然也有少数近玉的，则质地十分坚硬，在八度左右。太过坚硬的需要进

行特殊的加工才能用。陶制的以古瓦为佳。现在一般人写字并不用砚,即便用,也多是做样子的,而且并不都是用来磨墨,而是用来盛墨。

我国有端、歙、洮、澄泥四大名砚,如图 1-12 所示。端砚产于广东肇庆(古端州),歙砚产于江西婺源(古歙州),洮砚产于甘肃岷县(古洮州),澄泥砚产于山西新绛县(古绛州)。前三者为石料所制,而后者却是取河中之细泥制胚风干或烧制。

(a) 端砚

(b) 歙砚

(c) 澄泥砚

(d) 洮砚

图 1-12 端、歙、澄泥、洮四大名砚

在陕西省临潼区姜寨仰韶文化遗址中曾发现一方石砚,距今约五千年。砚有盖,砚面微凹,如图 1-13 所示。

隋唐时砚的形制以箕形为主,亦如"风"字之形,如图 1-14 所示。

图 1-13 陕西姜寨仰韶文化遗址发掘的方石砚

图 1-14 隋唐时的砚

这里主要说说端砚。

端砚以产自广东省肇庆(古称端州)东郊羚羊峡斧柯山的端溪而名。唐朝武德年间开始生产。不过,初时的端砚纯粹是文人墨客磨墨书写的实用工具,石面上无任何图案花纹装饰,显得粗陋、简朴。唐朝李肇的《唐国史补》云:"端州紫石砚,天下无贵贱通用之。"

传说到唐中叶,一老砚工偶见两鹤飞落溪水之中,久而不起,于是心生疑窦,张网捕捞,却捞起一块石头,不过,这块石头有点奇异,上有裂隙,并不时发出鹤的叫声,老砚工顺着裂隙把奇石一掰,石便一分为二,化作两个砚台,砚边各有一只仙鹤伫立苍松之上。消息传开,砚工们纷纷仿制,或另雕各种花卉图案。这大概就是端砚由纯实用转变为实用工艺品的开始。

当端砚生产慢慢成为肇庆独有的实用工艺品之后,不仅文人墨客更加喜爱,就是达官贵人、帝王将相也称赏不已。自宋朝开始,端砚被列为"贡品",于是更加身价倍增而蜚声中外。

端砚以石质坚硬、润滑、细腻而驰名于世,其石质最好的为水岩老坑所产。

用端砚研墨不滞,发墨快,研出之墨汁细滑,书写流畅不损毫,字迹颜色经久不变,

好的端研，无论酷暑、严寒，用手按砚心，砚心呈湛蓝或墨绿颜色，水气久久不干，古人有"哈气研墨"之说。《端溪砚史》云："体重面轻，质刚而柔。摩之寂寂无纤响，按之如小儿肌肤，温软嫩而滑。"

端砚制作工艺复杂，主要有如下步骤。

(一)采石

采石是制作端砚的前提，也是其生产制作极重要一环，砚石所出有坑、洞之别，优劣之分。名坑质优之砚石，假以制砚高手，可以出产精品或珍品。端砚名贵与否，最基本的条件在于砚石，故采石这道工序极为重要，不可本末倒置。端溪名坑，自古以来都以手工开采，劳动强度大，采石技术高，故有"端石一斤，价值千金"之说。因端溪石不抗震，砚石开采一直以手工开采为主，不能以放炮或大机械代替。在开采过程中，如看不准石脉，就会浪费好砚材。特别是老坑、麻子坑和坑仔岩，有时可能整壁石都不成材(石工谓之断脉，即断层)，就得将它一块块地凿下来，再根据石脉的走向寻找石源。石脉(石层)的走向一般是斜向下方，有时也会曲折蛇行，甚至要挖到深层才能找到。因此采石工必须掌握砚石形成规律，顺其自然，从接缝处下凿，尽量保住砚材的完整。采石工人所使用的工具要因地制宜，以凿为主。这些刀具长短有异，大小不一，粗细不同，但每个石工必备三四十把，每天工作后都要修理或磨砺。但现在情况已有不同，一些轻型的手钻已在悄然使用，这样可大大提高效率，但必得先有开石经验或师傅传授方可。

(二)维料

制璞维料又称选料制璞。开采出来的砚石并不是全部都可以作砚材，须经过筛选后，再将其分出等级。特别好的，纯净无瑕者可视为特级，稍次者为甲级，再次者为乙级。将有瑕疵的，有裂痕的，或烂石、石皮、顶板、底板等统统去掉，剩下"石肉"(并非绝对)。选料、维料首先要懂得看石。凭实践经验，内行的维料石工能够"看穿石"，即可以预测到表层看不到的石品花纹，如砚石的侧面发现有石眼般的绿点，或绿色的翡翠带，那么凿下去可能有石眼出现；砚石的两侧如果微呈白色，或白色的外围有火捺包着，则可能隐藏鱼脑冻或蕉叶白，这些就都是上品。砚工还要根据砚石的天然形状用锤或凿制成天然形、蛋形、长方形、方形、圆形、金钟形、兰亭式、太史式等样式的砚璞。制璞者同样必须懂得看石，因为要将砚石最好的地方留作墨堂。一方端砚石质的优劣都以墨堂石质之优劣作标准，就是鉴赏石品花纹亦放在墨堂之部分(石眼除外)。看石有点类似于玉商之"赌石"，有经验的玉商也可以看穿"石"或"玉璞"而知玉之神奇。

(三)设计

设计的目的是将砚石中的瑕疵变成无瑕，以达到锦上添花的目的，增加其艺术价值，砚的设计要求"因石构图，因材施艺"，除了传统砚形砚式外，还要充分利用天然石皮，汇集文学、历史、绘画、书法、金石于一体，是将砚升华为一种综合性艺术品的重要环节。

第一章　书法初步

(四)雕刻

端砚雕刻是端砚制作过程中极其重要的工序或技术。要使一块天然朴实的砚石成为一件精美的工艺品，就需要雕刻。这个过程处理得当是锦上添花，处理不当就会画蛇添足，甚或弄巧成拙。

采用什么雕刻技法和刀法，要视题材和砚形、砚式而定。如要表现刚健豪放的多采取以深刀雕刻为主，适当穿插浅刀雕刻和细刻；要表现精致古朴、细腻含蓄的，则以浅刀雕刻、线刻、细刻为主。细刻和线刻均属"工精艺巧"之"工精"部分。细刻要求雕刻精细、准确、生动；线刻则要线条细腻、流畅，繁而不乱，繁简得当。

雕刻的过程依据设计而行，但并不是一成不变的。有时由于看石不准或用刀有错，就需要根据实际情况进行修改。

(五)配盒

端砚雕刻完毕，一般均配有名贵木盒，现代社会更是如此。砚盒起着防尘和保护砚石的作用。同时，砚盒本身也是一件文房清玩的艺术品。砚盒的用料很讲究，名贵的用紫檀、花梨木、楠木等硬木，以彰显其珍贵。砚盒的造型一般随砚石形状而定。自端砚问世以来，其盒底部多有"四脚"。砚盒之脚并无装饰作用，主要是从实用考虑，使移动端砚或洗涤时更为方便。砚与盒必须吻合，同时要考虑到木盒的干湿度，可能会整体收缩，砚盒本身要稍比砚石四周宽少许，以便取出砚台洗涤。总之配上盒子，能使端砚显得更加古朴凝重、高雅名贵。

(六)磨光

砚石磨光的工序一般放在配盒之后。首先用油石加幼河砂粗磨，目的是磨去凿口、刀路，然后再用滑石、幼砂纸，最好是比较细腻的水磨砂纸，反复磨滑，使砚台手感光滑为止。最后是"浸墨润石"，经过一两天后褪墨处理。砚石磨光的好坏直接影响砚石的品质及使用的效果。人们在选择端砚的时候，除了以水湿石察看石色，鉴赏石质和石品花纹外，还常用手按摸砚堂(所谓手感)，看是否细腻、润滑，这一切都与砚石的磨光有直接关系。

第五节　其他文房用品

文房用品除笔、墨、纸、砚外，还有其他一些或必用或可有可无的物品，我们也要稍作了解。因为它们与文房四宝相伴而生，也是中国书法文化的一个重要组成部分。

地下发掘证明，远在新石器时代晚期，陶制的盛水器就已出现。到商周时有玉制的调色器，两汉以降，瓷、玉的砚滴、镇纸更时有所见。到唐宋，随着书画艺术的兴盛，文房用品愈益受到喜爱与重视，品类越来越多、越来越全。到南宋，赵希鹄曾著《洞天清禄集》，是第一个将文房用品整理出书的人。明清时，文房用品其艺术性与实用性进一步得到很好融合，并有了新的创造与发展。明末屠隆著《考槃余事》一书，其中被列文房用

具共 45 种，可谓集当时之大全，其实还远不止此数，只是大多都是清玩、装饰之物，并无多少实用价值而已。

一、笔用类

笔用类文房用品约有 11 种，它们分别是：笔架(亦称笔搁或笔格)、笔挂、笔筒(笔海)、笔插、笔床、笔船、笔屏、笔帘、笔匣、笔篓、笔捵(亦名笔砚或笔舐)等。

(一)笔架

"笔架如山"，一凹一凸，以便于搁笔。一般为木制，也有用竹、陶瓷、金属、玉等其他材质做的。如图 1-15 所示，其材质由左至右分别为陶瓷、青铜、玉。

图 1-15　笔架

(二)笔挂

笔挂作挂笔之用。一般为木制牌坊式框架，也有用金属制作的，如图 1-16、图 1-17 所示。

图 1-16　黑檀木斗拱式笔挂　　　　图 1-17　牌坊式木架笔挂

(三)笔筒

笔筒较大者亦称笔海，一般为圆形的竹筒。但也有用金属、陶瓷、玉、檀木等其他材料制作的，如图 1-18～图 1-20 所示。

第一章　书法初步

图 1-18　陶瓷笔海

图 1-19　黑檀木笔筒

图 1-20　玉制笔筒

(四)笔插

笔插即用来插笔的有孔文房工艺品，如图 1-21 所示。在古代一般为陶瓷所制，今天则五花八门。有一孔或多孔，其作用主要是用来插入毛笔或其他东西。

(五)笔床

笔床形似床或榻，当然比真床小，亦用来搁笔，如图 1-22 所示。一般用陶瓷制作，也可用竹、木、玉、金属、塑料等各种材料制作。

图 1-21　陶瓷双鹤双眼笔插

图 1-22　陶瓷笔床

(六)笔船

笔船形似船，窄长，有沿，也为搁笔之用。笔船是文房雅玩之物，可有可无。一种用陶瓷制作的笔船，如图 1-23 所示。

(七)笔屏

笔屏与墨屏、砚屏同，也为文房雅玩装饰之物，可有可无。一般为木制，也有玉、石、金属制作的，较小，其上往往有雕刻的书画作品等。一种木板嵌铜板的笔屏，如图 1-24 所示。

图 1-23　陶瓷笔船

图 1-24　木板嵌铜板笔屏

(八)笔帘

笔帘一般是以竹为纬，以细绳为经编织而成，如图 1-25 所示。其形正如门帘一样，故名笔帘，只是较小，其纬略长于毛笔，是包裹毛笔带至异地最为实用的工具之一。

图 1-25　笔帘

(九)笔匣

笔匣是用来装笔的小匣子。一般为木制，现在则多用塑料制造。

(十)笔篓

笔篓由竹木片经绳索编织或全由竹篾编织而成，如图 1-26 所示。一般较大者，多作装旧笔用，较小者有如笔筒。

图 1-26　竹编笔篓

(十一)笔捺

笔捺(也作笔舐)可用来捺笔，即用它来理顺笔毫。一般材质为陶瓷，也有用玉，或其他种类材质做的，形状不一。如图 1-27、图 1-28 所示。

图 1-27　陶瓷笔捺(1)　　　　图 1-28　陶瓷笔捺(2)

二、墨用类

墨用类文房用品约为 5 种，它们分别是：墨床、墨盒、墨缸、墨屏、墨匣。

(一)墨床

墨床用来搁墨，形如古之床或几案。一般为陶或玉制，也有玛瑙或木制的，如图 1-29 所示。

图 1-29　玛瑙墨床

(二)墨盒

墨盒用来装墨，但用处不大。古代一般为木制，现多为塑料制造或厚纸制的。有墨床则无需此物。

(三)墨缸

墨缸也是用来装墨的，犹如水缸的微缩版。一般为陶瓷所制，上绘刻有图案，亦无大用。

(四)墨屏

墨屏纯为文房雅玩、装饰之物，如同笔屏、砚屏，无实用价值。一种檀木制的墨屏，如图 1-30 所示。

图 1-30　檀木墨屏

(五)墨匣

墨匣是用来装墨的。古代一般为木制，现代一般为塑料制品，与墨盒一样，并无大用。

三、纸用类

纸用类文房用品约有 8 种，它们分别是：镇纸(即压尺、镇尺)、裁刀、剪刀、界尺、毡垫、画缸、剑筒、贝光。

(一)镇纸

镇纸又名镇尺。其作用是镇压纸的四角，使之不动以便于书写。其形多异，一般为木制，亦有陶瓷、玉、石、金属材质等，如图1-31、图1-32所示。

图1-31　玉镇纸

图1-32　黑檀嵌竹雕镇尺

(二)裁刀

裁刀即裁纸刀。一般人认为只要是刀就能裁纸，其实不然。裁纸也是一门学问，是需要学习的。据笔者实践，裁纸刀最好是特制，或用买来的刀具进行改良。市面上所卖的所谓"裁纸刀"，一般刀头太尖，稍不小心，即易戳破纸张。改良的办法是剪去刀尖头，并把它磨钝、磨圆。

(三)剪刀

剪刀即一般裁衣用的剪刀即可。其有多个用途：剪去纸须、制作扇面、团面等特殊格式形式等。

(四)界尺

界尺多用来画格、折格，最好有长短不同的一至三把。一般为竹木制的，也有用金属或塑料制作的。

(五)毡垫

毡垫用来垫在宣纸下，防墨污桌或防墨之乱渗。质量好的一般为细羊毛所制，现一般用细化纤绒所织。

(六)剑筒

剑筒一般用来装纸卷或书稿，为文房装饰品。多为陶瓷制品，如图1-33所示。

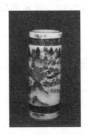

图1-33　陶瓷制的剑筒

(七)贝光

贝光,是用来抹平或磨平纸张的文房工具。一般为铜制或铁制,一头细尖,可作剔灯之用,另一头近锥近弧,如图1-34所示。

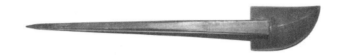

图1-34 铜制的贝光

四、砚用类

砚用类文房用品约有3种,它们分别是:砚屏、砚匣、砚山等。

(一)砚屏

砚屏犹墨屏、笔屏,装饰之物,无实用。

(二)砚匣

砚匣即砚盒。保护砚台用,其上多雕刻一些书画作为装饰,有较强的艺术性。一般为木制,现代工艺多为塑料制品,如图1-35所示。

(三)砚山

砚山是置于砚盒之上的奇石,大多有如山之缩影,亦有其他形状的。有自然生成,亦有人工雕琢的。砚山纯文房雅玩之物,如图1-36所示。

图1-35 塑料砚盒

图1-36 玛瑙砚山

五、印用类

印用类文房用品约有7种,它们分别是:印章、印泥、印泥盒(亦称印色池)、印匣、调泥签、刻刀、印床。

(一)印章

印章本为人之取信之物,现为书法创作之重要组成部分,即篆刻必用的材料。现在一般为花乳石(如青田石之类)所制,其他质料种类众多,如玉、金属、陶瓷、木、象

牙等。

(二)印泥

印泥是按(钤)印上纸的颜料。一般为朱砂配麻油制成，红色，亦有其他颜色。

(三)印泥盒

印泥盒一般为陶瓷所制，装印泥之用。也有用其他材料的。如图1-37所示。

图1-37　陶瓷印泥盒

(四)印匣

印匣是装印章的匣子。古代一般为木制，现一般为纸制，外裹以锦绫，内衬以海绵。

(五)调泥签

调泥签是用来调和印泥的。可用木制的，亦可用象牙、竹、角等制成，形如船桨，比牙签略大。

(六)刻刀

刻刀是雕刻印章用的刀。详见本书《篆刻初步》。

(七)印床

印床是雕刻印章时用来固定印章用的底座，如图1-38、图1-39所示。

图1-38　铜印床　　　　　　　　　　图1-39　木制印床

六、水器类

水器类文房用品约为4种，它们分别是：水滴(亦称水注)、水盂(亦名水中丞或水丞)、笔洗、水勺。

(一)水滴

水滴有小孔,用来滴水入砚以调和墨汁。由于器小,孔小,所以易控制水量,故名水滴。一般用陶瓷制作,也有用玉、金属或其他材质的,如图1-40、图1-41所示。

图 1-40 玉制水滴

图 1-41 铜制水滴

(二)水盂

水盂与笔洗几乎没有区别,一般略小于笔洗、上收口,陶制较多见,也有玻璃、玉、塑料或玛瑙制成的,如图1-42、图1-43所示。

图 1-42 玉制水盂

图 1-43 陶制水盂

(三)笔洗

笔洗是用来装水洗笔的盛水器。大小形制无定规,一般为陶瓷、玉质,现也有用塑料或金属材质的,如图1-44~图1-46所示。

图 1-44 陶制笔洗

图 1-45 玉制笔洗

图 1-46 翡翠笔洗

(四)水勺

水勺是舀水的,古代一般用陶瓷制成,现一般为塑料制品。如图1-47所示。

图 1-47 塑料水勺

七、调墨类

调墨类文房用品约为两种,它们分别是:格碟、调墨缸。

(一)格碟

格碟即调墨用的有多格的碟子。古代一般为陶瓷质,今可有多种材料制造。主要为塑胶、塑料。

(二)调墨缸

调墨缸即调墨的小水缸。

八、其他辅助性用具

其他辅助性用具约有数十种,它们分别是:臂搁、糊斗、蜡斗、帖架、瘿瓢、书灯、诗筒、文具匣、香橼盘、书架、香熏、手炉、香炉、数珠、拂尘、冠架、古琴、拜帖匣、宫皮箱、瓶瓿(即瓶壶)、如意、铜镜、宝剑及书斋家具案、几、桌、椅、橱、榻、凳、架、屏等。

(1) 臂搁。臂搁为防污损字迹而覆纸上以枕手臂作书写小字之用的工具。一般用竹、木制作,也有少数以其他材料制作的。如图1-48、图1-49所示的两种臂搁均为竹木制作,四季能用,艺术性也强。

图1-48 兰竹制工艺臂搁

图1-49 红木制工艺臂搁

(2) 糊斗。糊斗是装糨糊的工具。
(3) 蜡斗。蜡斗是装蜡的工具。
(4) 帖架。帖架是放字帖的支架。
(5) 瘿瓢。瘿瓢是以树瘿做成的文房工艺品。有碗状,有碟状,有笔搁状的等。树瘿,即树受伤处长成的结疤。如图1-50所示。
(6) 诗筒。诗筒是用来装置诗稿的工具。一般为竹制,类似于笔筒。也有用木根或竹根雕制的。诗筒是清玩之物,如图1-51所示。

图1-50 野外活的树瘿

图1-51 木雕诗筒

(7) 香橼盘。香橼盘是盛装香橼或香柱、香线的文房用品。一般为木制。

(8) 香熏。香熏是用来装香料的瓶子，上有细孔可散发香气。一般为陶瓷或玻璃制品。如图1-52所示。

(9) 数珠。数珠是佛家用来禅定静心之物。用珠玉、宝石或坚果、香木制作而成，一般有珠108粒。如图1-53所示

(10) 拂尘。拂尘是用来拂去书、琴、器皿、饰品等文房用品上尘灰的工具。多为动物毛发(如鸡毛等)所制。现也有用植物纤维或化纤材质制作的。如图1-54所示。

图1-52　铜香熏　　　图1-53　檀木数珠　　　图1-54　化纤拂尘

(11) 冠架。冠架是用来放置帽子的文房工具，如图1-55所示

(12) 拜帖匣。拜帖匣类似于今之名片盒，一般为木制，如图1-56所示。

(13) 宫皮箱。宫皮箱是用来盛装文房重要物件的木箱或皮箱，如图1-57所示。

图1-55　景泰蓝冠架　　　图1-56　花梨木拜帖匣　　　图1-57　宫皮箱

(14) 瓶瓿。瓶瓿是各种陶瓷瓶壶，文房装饰品，无实用价值，如图1-58所示。

(15) 茶几。茶几是用来摆放茶具或其他小物件的文房家具，如图1-59所示。

图1-58　唐代陶制瓶壶　　　图1-59　花梨木香几

其他的没有照片或没有进行阐释的文房用品词条，一般人多已见过或能顾名思义地理解，限于篇幅，这里就不多啰唆了。

第六节　有关书法的几个常用名词解释

一、字体

　　构造上符合共同原则，并具有共同特点的一类文字，通常称为一种字体。字体主要相对于文字而言，但自从印刷术、美术字发明之后，字体也与印刷术开始密不可分。在汉字发展史上，从大的方面说，甲骨文、大篆、小篆基本依据"六书"原则而造，属于古文字。自隶书之后，脱离"六书"，成为单纯文字符号，属于今文字。古今两大文字系统中各包括许多具体的字体，如甲骨文、金文、大篆、小篆、石鼓文、古文、隶书、楷书、行书、草书等。相对于印刷而言，如综艺体、浮云体、琥珀体等等。印刷中的字体与书体虽有重合部分，但亦有个重要的分野，那就是字体既可以是某种书体，亦可以用不同方法进行设计描绘，而书体则只能是书写而成。

二、书体

　　文字在书写中具有某一共同特点或具有某一风格，并能自成系统者，称为一种书体。书体既随字体的发展而不断丰富，也因书法繁荣而不断增多。在古文字中，一种书体往往就是一种字体。甲骨文、大篆、小篆虽然也会因人、因时、因地、因器而书风有异，但是却因流传数量极为有限，故尚未形成书法意义上的独立书体。自秦之后，字体逐渐稳定，而书法蓬勃发展，乃有许多书体创立，并与字体分离。如飞白书、行押书、八分书、章草、今草，等等。唐之后，书体又指某一书家的个人风格，如颜体、柳体、赵体、欧体、褚体、瘦金体、六分半书，等等，不胜枚举。在今天，随着印刷术的迅猛发展，汉文字不仅字体众多，而书体则更是已多达数百乃至上千种。

三、笔法

　　笔法指书法点画的用笔方法，是合理地运用人手的生理特征并与书写工具毛笔相配合、适应而形成的，也是经过千百年来人们无数的实践总结出来的规律。赵子昂曾说"结字因时相缘，用笔千古不易"，说明笔法有相对的稳定不变的特征。

四、中锋、偏锋、侧锋、逆锋、藏锋、出锋

　　中锋，即中锋行笔，一般简称中锋，是用笔方法的一种，也是各种笔法中最重要的一种。古人非常注重中锋在书写过程中的地位和作用，是因为中锋行笔确能使笔画写得更有质感，圆满周到些。中锋行笔很好理解，就是在运笔过程中要始终保持笔锋(尖)在笔画的中间。说来容易做则难，这需要我们在理解好用笔方法的同时，还得通过反复实践才行。

　　偏锋，顾名思义，就是在书写过程中，笔尖始终在笔画的边线上。古人云：偏锋取妍。相对而言，偏锋用笔所写之笔画，看起来要虚浮些，不如中锋之有质感或力度。偏锋

书写过程笔管相对会倒向一侧,而中锋则基本会垂直纸面。

侧锋,有人认为侧锋与偏锋全同,其实不然。侧锋是指笔尖在用笔过程中,既不在正中,也不在边线,而是在偏离中线的一侧。这种笔法不易掌握,只要懂得中锋用笔之理,自然书写过程中,当会不经意间出现。

逆锋,有两个含义。一指起笔藏锋之法,即沿运笔之相反方向先送少许或压锋,使笔尖不外露。古人云"欲下先上,欲左先右,欲右先左"是也。另指逆锋运笔,即笔管倾斜方向与运笔方向相反,让笔毫涩纸而行。

藏锋,即把笔锋藏在笔画之中。要做到藏锋,起笔要逆锋,收笔要回锋,运笔要中锋行笔。这种笔法往往生动不够,含蓄有余。

出锋,与露锋同。即笔锋露在笔画之外。起笔不逆锋,运笔用偏锋,收笔不回锋即为出锋。所写之字,生动而锋芒毕露,但不够含蓄。

五、奴书

奴书有两个含义:一指某书平板无变化;另指某书毫无己意,全是依样画葫芦。

六、俗书

俗书主要有四个含义。

一指民间非文人之书。比如,既没有读过什么书,也没有练过什么字的一般百姓所写的字。

二指恶俗之书。如有人由于天资、品行等原因,所写之字十分粗鄙,也可谓之俗书。

三指学书功力还不到火候,还有较多尘俗气,品格不高之书。

四指追随者众多、群众性极强,学之易入难出且极易成大路货色的甜媚之书。如王羲之、赵孟頫之书。

七、馆阁体

馆阁体即"台阁体"。清人多称"馆阁体",明人多称"台阁体",其基本含义相同。其共同特点是:方正、圆熟、光洁、乌黑、大小一致。"台阁"本指尚书,后则代指官府。因皇帝喜欢而风靡。清洪亮吉《北江诗话》:"今楷书之匀圆丰满者,谓之'馆阁体'类皆千手雷同。乾隆中叶后,四库馆开,其风犹甚。然此体唐、宋已有之。沈括《笔谈》云:三馆楷书不可不谓不精不丽,然求其佳处,则到死无一笔是矣。窃以此种楷书在书手则可,士大夫亦从而效之,何也?""无一笔是"有些夸张。其实,"馆阁体"不仅有其实用性,其艺术性也不是一无是处的。

八、书道

在日本,书法即书道。《易传》云:"形而下者谓之器,形而上者谓之道。""书法",从字面上看,更侧重于技术的追求,即近于器。"书道",从字面上看,更追求一

种精神境界，似比书法更高一个层次。其实在中国则不然，中国的哲学认为"道"是无处不在的。"法"中有道，道中有法，"法"就是"道"。"书法"即"书道"，就看你怎么认识理解了。

将书法艺术理解为一种陶冶性情的手段；通过书法的实践，抒发和调节作者的情感，提高个人的品德修养，探索人生意义，就是书道。道，理也。即自然之规律、原则。《论语·学而》："君子务本，本立而道生。"《中庸》："天命之谓性，率性之谓道，修道之为教。道也者，不何须臾离也。"从这个角度看，"书道"亦即天性所发，道之所蕴，是为书法艺术的根本宗旨。更具体地说，中国书法艺术不单是书法技能技巧的的追求，它的本旨更是通过对汉字艺术的塑造，来表达个人的感情、性格、趣味、素质、体质、气魄、风格、情绪、思想等精神因素，即所谓神韵。故清人刘熙载云："书，如也。如其才，如其学，如其志，总之曰，如其人而已。"追求书艺神韵高雅的过程亦即磨炼人的品质的过程。

九、淹留

"淹"即"留"也。《尔雅·释诂》："淹，留久也。"指行笔过程中，"疾而且峻，涩而不滞"，即逐步顿挫，留得住，拓得开。孙过庭《书谱·序》云："能速不速，所谓淹留"是也。

十、永字八法

以永字的点画写法为例，来说明正书点画用笔和组织分布的方法。它们分别为：侧、勒、啄、磔、努、趯、掠、策，如图 1-60 所示。

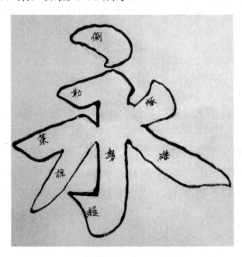

图 1-60　永字八法

侧，指点的写法。点的写法不仅在楷书中是至关重要的，而且对整个书法用笔而言，都有重要而特殊意义。因为其他几乎所有笔画都是从点开始的，或说是点的延展。它的具体写法以其细微变化而言，可说有无数种，但从其大体形状而言主要有四种：侧峰顿笔；

逆锋回锋；顺锋回锋；中锋顿笔并向左挑出。其写法虽只是略有不同，但其变化却可万万千千。

勒，指横的写法。如真正学会了点的写法，对于横而言，已是学会了大半。对于横，其实与点一样，逆锋起笔也行，顺锋起笔也可，关键在于各人的喜好与技术掌握程度。一般而言，顺锋起由左上向右下略顿笔，便运笔向右略上，运笔之初笔管沿逆时针方向略有捻动使之中锋行笔，到笔画尽头，再略顿笔回锋。此"永"字中，由于横的尽头为"折"，故顿笔之后即直而下。

啄，指短撇的写法。起笔写法仍与点同，只是运笔方向左下而已。起笔或顺锋或逆锋，由左下而右下顿笔，再徐而匀速向左下运笔，同时需顺时针捻笔并使中锋行笔，直到出锋。出锋最忌因太快而轻飘或虚弱无力。

磔，亦称波。即捺的写法。捺的写法相对初学者而言，难度要大些。可能是它与点关系不太大的缘故。捺有平捺、斜捺、反捺、短捺、直捺之分，其用笔自然各有不同，但也不是差别很大。其中长捺与平捺是其中最具代表性的两种，难度也相对大些。由于捺的起笔往往与其他笔画相连或相粘，所以其起笔则无须特别留意，逆锋或顺锋均可。关键是其运笔及出锋的过程。一般是中锋由左上往右下略呈弧线运笔，始而轻，逐渐加重，让笔毫充分展开，待要出锋，则要略沿逆时针方向捻动笔管，同时运笔、提笔、出锋。此处特别需注意是运笔方向右下呈弧，既不能变换方向，也不能太过弯曲，故出锋速度既要较慢，又要匀速。

努，亦称弩，为楷书竖笔画的写法。弩是一种形象化的描述，是指竖画不能过于僵直，要直中见曲，类似于弩。但请特别注意，这个曲，是要掌握一定的"度"的。无曲则僵，太曲则弱，都是病笔。说得形象生动些，它或类似于人挺立之侧影：昂首挺胸，曲中见直，柔中见刚。

趯，亦云踢，是钩的写法。有如人之脚由下踢出之势。此钩与竖或折相连，出锋而成，方法主要有二：一为出锋前先往左下略顿挫再回锋向左上挑出锋。注意，出锋角度既不宜太斜、太平，速度亦不能太慢、太快。二为略先外拓再直接挑出。二者方法不同，形态各异，前者像类颜柳楷法，后者类魏碑楷法。

掠，即长撇的写法。其用笔与短撇略同。只是其形象有时像犀角、象牙，一头粗一头细；有时也可写成兰叶状，即中部略粗，两头略细。

策，指仰横的写法。只是与一般横画之入锋角度、运笔方向略别，其他则与他横相类。

十一、狂草

狂草是草书之一种。因笔势比之一般草书更为连绵放纵，起伏变化更大而得名。其特点是字与字常相联结，大小更加参差错落，情感更加奔放。在各种书体中，狂草更能见人性情，不全与人之学书功力相关。历史上有名狂草大家，以张旭、怀素最为有名。近代毛泽东狂草之狂，主要特点不在其笔画连绵环绕，而在其结体形变夸张有度而独具一格。怀素之狂，有时某些字省略太过，意到而笔未到，如不上下文相合，根本无法辨识。历代评者多有微词。启功先生所临怀素《自叙》对其省之过度之字则全改之。

第七节　楷书的基本笔画及用笔方法

东坡先生尝言："书法备于正书，溢而为行草。未能正书，而能行草，犹未尝庄语，而辄放言，无是道也。"这句话的意思是，书法几乎所有的笔法，在正书(这里指楷书)当中已有集中、全面的表现，只要能熟练掌握楷法，就能在此基础上写好行草。反之则不行。就像还不会流利说话的孩子，能滔滔不绝发表高论，那是没有道理的。基于上述理论，我们在此主要讲讲楷书笔法。但在实际运用中，笔法由行入楷、由隶入楷的情况也是常见现象，所以也会涉及一些与行书、隶书相通的笔法。

由于楷书笔画形态万千，所以我们分两个部分对其进行介绍，先重点介绍有代表性的6个笔画：点、横、竖、撇、捺、戈(斜钩)，再在此6个笔画的基础上，另行述及由此派生出来的其他笔画。只要能熟练掌握最为重要的6个基本笔画，就能举一反三，触类旁通。但同时，这6个基本笔画又不能完全代替全部笔画，所以我们也要对其他笔画有较全面的了解。先重点掌握6个基本笔画，再认真观察其与其他笔画的联系与区别。

对多种笔形的认知过程可以大大提高我们对书法作品质量的基本鉴赏力，即认识什么样的点画才是"圆满周到"。

一、点

图 1-61 所示为右点或中点。由于其形状有点像剥了皮的大蒜瓣的侧面，所以也可称之为蒜瓣点。其用笔之法，先左上向右下切入下按，先轻后重，再略提笔向上，稍出便再往左靠拢与起笔重合。或直接由左上向右下按，先轻后重，略一停顿便提笔。此点在实际书写中并不一定要全写成如此形状，比如，左侧也可凹一点，也可凸一点。但照此法训练却为掌握其他用笔法提供了举一反三的便利，原因很简单：横以此往右上，撇以此向左下，竖以此向正下，捺以此向右下，它们都可以以点的起笔为开始。

图 1-61　点

二、横

横是点向右或向右上的延续。图 1-62 所示为长横。长横贯穿字之左右。其形状，左如燕尾，右似蚕头，中间略细，两头略粗，左略低，右略高，下呈弧形。其用笔之法，先由左上向右下切入，不向下拖动，一边向右上行笔，一边略沿逆时针方向捻动笔管使中锋行笔，中间略轻，到尽处略重，再提笔原返回锋，稍露轮廓再向左下靠拢即完成。特别要注意的是，捻笔与运笔、提笔要有机结合，不能顾此失彼。

图 1-62　横

三、撇

撇的写法如图1-63所示。

此撇形状如犀角、象牙。起笔与点、横同，只是运笔方向有别而已。由左上向右下按，略顺时针捻笔，使中锋行笔，往左下，逐渐提笔。注意，自起笔至收笔尽可能匀速，使整个过程都沉实有力而不显轻浮。起笔如欲不想出现微尖，即用逆锋起笔。

图1-63 撇

四、捺

捺的写法如图1-64所示。

起笔顺锋逆锋均可。先由左上向右下出笔，先轻后重，略成弧，运笔过程略有逆时针捻笔而使中锋行笔，最重处顺势逆时捻笔出锋。注意，出锋时捻笔与运笔、提笔要有机结合，略慢。此笔画出锋时亦可顺时针捻笔，但出锋为偏锋，有些虚飘，故不如逆时针捻笔而中锋出锋之有质感。

图1-64 捺

五、戈

戈的写法如图1-65所示。

起笔与点、撇同，运笔方向与撇相反，由左上向右下，尽处回锋正向上挑起出锋。两头略重，中间略轻，形象有如略弯之弓，要有力度和质感。

图1-65 戈

六、竖

竖的写法如图1-66所示。

此竖又名悬针。起笔由左上向右下切入，也可与点、横、撇起笔同，不往右下拖动，略往顺时针方向捻动，使中锋行笔向下。运笔过程，要不紧不慢，亦可略微左右摆动笔锋，如屋漏之形痕，关键是要能写直。悬针状中竖一般无须回锋，但出锋提笔不能太快，快则可能出现虚笔。

图1-66 竖

七、其他相类笔画的形状与用笔

由于其他笔画均可由上述笔画略加变化而来，所以，在熟识上述笔画之后，下述笔画只要认真观察便可知其运笔之法。

(一)各种点笔画形势

点法为各种笔法之始，姿态万千。

悬胆点。此点形态及笔法与上述 6 个基本笔画中的点基本一致，其用笔可有多种，如用回锋法，既可上回，也可下回，不用回锋而左右略摆动笔毫亦可成此形状，所谓法无定法也。它一般位于字之上部或右部，如四连点的右端点，心字的右点，宝盖头的上点等。

短撇点。又名"打点"，因形如短撇，用笔迅捷而名。其起笔笔法与横、竖、撇同：由左上向右下按下或切入，再往左下偏锋横扫而出。速度较快，无须捻笔，但也不能太快而虚。既可用于行书，也可用于楷书。一般位于字的右上方，如"米"字的右上点就是短撇点。

此点名左点或右向点。其用笔与右点写法相同而方向相反。一般用作楷书的左点。如宝盖头的左点、四连点的左点等。用笔顺锋，自上向下按，再往上回锋稍许再往右靠即可。

杏仁点。用法、笔法与左点无太大差别，只是起笔之方向有所不同，回锋方法略异：上点左方，下点左圆。

三角点。因形近三角形而得名。用笔法从左上向右下切入，再向上回锋，略出再往左收入。此点一般用作上中点或右点，如言字的上点等。在相同或不同的字体、书体中，不断地变换点画的形状及笔法，是中国书法魅力之一。

四角点。此点因有四个棱角而得名。其用笔是先平切入纸再往右下运笔。回锋可向右也可向左，看个人习惯而定。多用作上点或右点，如宝盖头的上点，四连点的右点等，如"宗""宸"等字的上点。

鸟头钩。又名鸟头点。因带钩或形如鸟头下钩而得名。用笔时右点加钩。从左上向右下按，略向上回锋再向左下挑出。与其他类似点形成变化。此点多用于行书，也可用于楷书，如"尤""哉""代"的右上点等。

半蚁点。竖点之一。因形如半蚁(蚁腰之后部，侧影)而得名。楷书常用于中点，与其他中点形成变化。用笔先由左至右下按少许，再转向右下，再往下，戛然而止。

蝌蚪点。形如蝌蚪而得名。常用于隶书中点。用笔法逆锋由下而略向上，再往下提笔出锋。

鸡头点。因形如倒钩之鸡头而得名。多用于行书之右上点，亦可用于楷书。用笔先向右、略平切入，未深再往右下，少许往左下出锋。出锋的目的主要是与下面笔画形成映带关系。如"至"点、"矣"点等。注意用锋要有相对速度，不然可能成墨猪。

左顾右盼点。因其即与上笔画照应，又与下笔画意连而得名。如行书"冬"的下两点、"於"的下两点等。用笔顺锋自上而下入，稍即往右下按，略顿再往左下出锋。亦可用于楷书。

左向点。因其腹向左而得名。多用于行书的右下独点或两点的右点。如"外"字点、"集"字下点等。方法与蒜瓣点同，只是中部略弯而已。

波点。一般用于行书几个点画的中部，所以又名两顾点。如心字的中点、"以"字中部点等。有时亦可用于上两点的左点。用笔自左上向右下按再向右上挑起，也可用于楷书。

右向点。因其腹向右而得名。一般用于行书、楷书的左点。如"心"字的左点、"集"字的下左点等。用笔与杏仁点同，只是略细弯而已。

◤ 坠石点。因如高空坠石之形而得名。一般用于与其他点画有笔画相隔而要能呼应的点画。如"火"的左点、"未"的左点、竖心旁的左点、"州"的几个点等。也是因为与其他左点变化而通用。用笔也与杏仁点相同，只是略重，略有方向变化。

(二)各种横笔画(包括提)形状

蚕头燕尾是横画的主要特点，但并不是全部特点。有时隶法也可入楷。

── 鳞勒横。因用笔取涩势，笔形厚实、古朴苍劲而得名。下沿略成弧。左略轻，右略重，左略低，右略高。笔画边沿不必太过圆滑。

── 近骨横。因其形近于人之腿骨而得名。先重而向右渐轻，收笔时略重回锋，有如蚕头。

── 桥横。因形如拱桥而得名。下弧明显，上略平，左低右高，左燕尾，右蚕头。

── 燕尾横。此笔画隶书、楷书、章草可通用。逆锋起较轻，收笔重而上挑。

如图 1-67 所示的提或横，不必详说，只要有上述笔画之基础，略一观察即能明白其用笔之法了。注意其起笔有顺逆之变化。

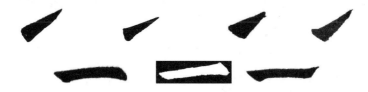

图 1-67　提或横

(三)各种竖笔画形状

短竖。用笔与半蚁点同。一般用于短的中竖，如"当""尝"等字中竖。

垂露竖。因用笔如露滴由上缓慢垂下之形而得名，是中竖的一种。逆锋起笔从右下往左上，稍埋锋再向右下按，不提笔再垂直而下。往下运笔时要稍往顺时针方向略捻笔使之中锋行笔。最后收笔，可回锋，亦可顺锋。

悬针竖。常见中竖之一。因上粗下细状如悬针而得名。用笔与垂露竖略同。只是笔画下部由粗而细变化明显，一般顺锋提笔收势。

向势竖。逆锋起，回锋。左右形略弯而相对，如"非"之两竖。

背势竖。如"费""弗""佛"等。

左竖，亦云象笏竖。逆锋起，回锋，略弯。一般用于左耳旁之左竖。

(四)各种钩笔画形状

在下面的钩笔画中，两个隶书钩一个是燕尾钩，另一个是隶竖钩。

中竖弧钩。一般用于中竖钩，如"于"等。逆锋起略向右外拓，钩时先往左下稍许，再原返回锋向左平或略向左上挑出。挑出锋时不宜太快。

中竖直钩。形直而挺，犹如人之抬头挺胸，如"朱""东"等之中画。

欠身钩。用法与中竖弧钩同，但用笔略有别，即钩出锋时，无须回锋。其形犹如人之略欠身行礼。

戈钩。由左上而右下呈弧状，出钩略回锋踢出，形如张弦之弓。

行戈钩。用法与上戈钩不同。此钩一般用于行草书。出锋与其他笔画形成映带关系。

秃钩。戈钩的一种。与其他戈钩形成变化。

心钩。一般用于心之斜钩，曲度大而弧度小。

折戈钩。起笔与横同。转折略顿笔，呈弧，钩回锋出锋。用于"风""凤"等字中。

鹅头弯钩。起笔与撇同，下时先略往左微弯，再转而向右。钩时略回锋。

燕尾钩。逆锋起，直下，平往右，略逆时针捻动笔管挑出，常用于隶书。

直竖弯钩。其特点是内呈方，外呈圆。钩如鹅头。

秃弯钩。钩不出锋而回锋。主要是为了在重复竖弯钩时形成变化。

反竖钩。向右抬头挺胸。常用于"氏""比""以"等字中。

短折钩。如"为"下部折钩等。

长折钩。注意下部向左下弯斜。常用于"均""钩"等字中。

中折钩。折内直而外斜。如"向"等字中相应笔画的写法。

短竖钩。略弯斜，出锋时先略回锋。如"亭"等字中相应笔画的写法。

长中竖钩。如"象""家"等。呈弧，回锋出锋钩。

藏锋钩。一般用于行书之竖钩，与其他钩形成变化。如"林""木"等字中相应笔画的写法。

长撇钩。本无钩，行书、楷书中常带笔出锋而成。如"春""奉"等字中相应笔画的写法。

短撇钩。亦本无钩，于行书、楷书中加之以形成变化。如"無""多"之短撇等。

中撇钩。其用意与上两画同。常用于"风""凤"等字中。

短秃中竖钩。实有钩而无钩。常用于"宁""亭"等字中。不钩而回锋，与其他中竖钩形成变化。可为行、草，也可为楷、隶视情形而用之。

隶竖钩(平钩)。一般用于中竖钩。不限于隶书用，行书、楷书、草书亦用之。如"宁"等字的写法。

(五)各种撇笔画形状

撇笔画有折撇，有撇钩。

向背撇。一直，一曲，一长，一短，如"缓"等字中相应笔画的写法。

横折撇。如"及"等字中相应笔画的写法。

新月撇。整体成弧，形状似一弯新月而名。起笔与点横同。运笔过程匀速，同时

略顺时针捻笔、提笔。如"大""太""友"等字中相应笔画的写法。

〉四廓撇。又云悬戈撇。因有四轮廓或形似悬戈而得名。由左上向右下切入再直下，侧锋提笔。如"獻"左撇用之。

〉兰叶撇。因形似兰叶而得名。此撇可顺锋起顺锋收，两头细中部略粗。一般用于贯穿字之上下或上部，如"会""庆""居"等字中相应笔画的写法。

〉钩镰撇。形似收割之钩镰。如"月""舟"等字中相应笔画的写法。

〉长曲撇。因较长而曲故命名。此撇一般用于贯穿字之上下左右。如"少""妙""文"等字的撇。

short 短平撇。短而较平故命名。常用于字之上部。如"重""千""采"等字上部的撇。

(六)各种捺笔画形状

捺笔画有反捺也有捺点。

激石波。如泉水激石而漫过石之形而得名，可用于行亦可用于楷。如"欣"之右捺等。此捺之关键用笔在于后部出锋之形。用于行要快而顺时针捻笔，用于楷要慢而逆时针捻笔，以形成收笔凹入之形。所以此画又名缺波。

二者皆为小捺，又名小波或短波。如"以"之右点、"罢""能"之右下点等。还有部分为短横之变，如"非"之右下横等。

金刀捺。形如古之钱币金刀之形，故命名。如"天""大"等。

长平捺，又名三折波。因运笔过程一波三折而得名。如"之""述"之长平捺。一般贯穿字之左右。

狐尾波，又名奋波。因形如狐尾或泉水激流直下而得名。可用于行亦可用之于楷、隶。如"夫""永"等字中的捺。

曲头波。如"又""入"等字中的捺。

反捺，亦名长点、反波。如"途"之上捺等。反捺几乎可用于除长平捺之外的所有情况，主要看其上下左右情况而定，以不造成用捺重复为好。"未""来"二字，一般而言，前字用正捺，后字则用反捺，反之亦然。一字之中有多重捺也如此，如"黍"等字中捺的写法。

第八节 书法作品的基本样式

书法作品的书写或创作，主要表现为 10 种样式(其他样式主要是在此基础上形成的)：横披、单条、中堂、对联、扇面、团扇、长卷、手卷、斗方、册页等。但无论它们以哪种形式出现，其共同点是：一般都尊重古训，由上而下，由右至左书写。当然，现今在国家语言文字工作委员会的努力下，用简化字横写，从左向右行，也是可以的，关键是看什么场合或你对这个问题如何认识。

一、横披

笔者所书横披如图 1-68 所示。

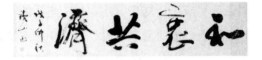

图 1-68　笔者所书横披"和衷共济"

横披的特点是，它的长度一般来说是宽度的 1 倍以上或更长些，可以在书斋、卧室抑或客厅单独悬挂。图 1-68 所示为最一般的横披，原尺寸长约 135 厘米，宽约 35 厘米，即四尺宣纸对开，如再加上装裱长度，则可能达 2 米。

二、斗方

笔者所书斗方如图 1-69 所示。

斗方的特点是大致呈正方形。图 1-69 所示为四尺半开，高约 70 厘米，宽约为 65 厘米。如加装裱长亦可长达 2 米左右。

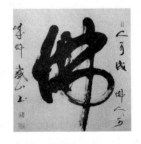

图 1-69　笔者所书斗方：人可成佛人人可成"佛"

三、中堂

笔者所书中堂如图 1-70 所示。

中堂的特点是相对于单条而言更加宽大。图 1-70 所示为四尺全开，是现代居室最为常见的中堂。一般单挂或在两边配上对联或画。更加宽大的当然有，但只能悬于大的客厅或展厅。四尺全开的一经装裱便可长达 2 米多。

图 1-70 所示为笔者所作的一幅草书中堂，内容为一首唐诗："家在闽山东复东，其中岁岁有花红；而今又到花红处，花在旧时红处红。"

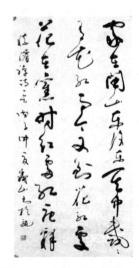

图 1-70　笔者所书中堂：唐"禅诗一首"

四、对联

笔者所书对联如图 1-71 所示。

对联的特点主要是要把内容分成两个独立的部分，右边的叫上联，左边的叫下联，当然这是一般情况。其实把两句放在一起写，或像其他作品一样把两句话当作一个完整内容写也是可以的。

五、扇面

笔者所书扇面如图 1-72 所示。

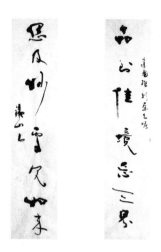

图 1-71　笔者所书对联："品到佳境忘三界；思及妙处见如来"

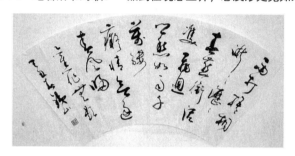

图 1-72　笔者所书扇面："雨打梧桐淅沥沥，春燕衔泥双飞回；乡愁如雨千万缕，痴情欲逐春风归"

扇面的制作较易，写法也五花八门。一般是一行长一行短，以避免拥挤。此外，也有单写一行的，也有行行全写满的，全凭个人喜好及内容多寡而定。

六、团面

笔者所书团面如图 1-73 所示。

图 1-73 所示团面写法与其他书作几同：自上而下，自右向左，只是各行长短不一而已。另外，此团面书写方法与图 1-74 所示团面有别，该团面是沿顺时针方向旋转书写的。

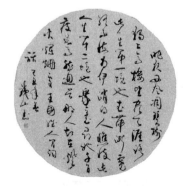 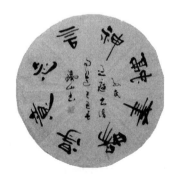

图 1-73　笔者所书团面：宋词中的"人生三境"　　图 1-74　笔者所书团面"神融笔畅，得意忘言"

团面因作品基本呈圆形而得名。其外形有正圆、椭圆,也有其他近圆的各种形状。在宋代由于宫廷的重视,往往又写在扇面上,故又有"团扇"之名。其书写的格式主要有两种,如上两图所示:一种与一般写法无异,一种类似于秦汉瓦当。

七、长卷

笔者所书长卷如图 1-75 所示。

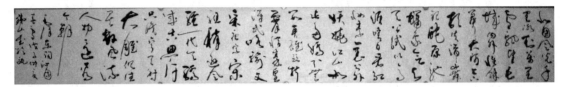

图 1-75　笔者所书长卷《沁园春·雪》

长卷,顾名思义,主要特点是长。图 1-75 所示长卷只是相对较长,其实还有更长的。

八、手卷

笔者所书手卷如图 1-76 所示。

"手卷"与"长卷"并无明显界限。就现在一般约定俗成的标准来看,高度在二十厘米左右的,可以在手头任意把玩的长卷,都可称之为"手卷"。

图 1-76　手卷《屈原诗选》

九、单条

单条,一般称"条幅""条屏",因长度一般在宽度两倍以上而名。既可只挂单条,亦可数条同列。单挂的即一幅一个独立内容(见图 1-77)。数条同列的,就是由多个单条共同完成同一个内容,如"赵之谦四条屏"即如此(见图 1-78)。

十、册页

册页,是与书页相类的一种作品形式。它一般由多页共同组成一件作品,装裱后,即能如书页相连,折叠有如书本,展开则如手卷或长卷。笔者所书册页如图 1-79 所示。

第一章 书法初步

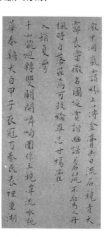

图 1-77　笔者所书屈原《橘颂》　　　　图 1-78　赵之谦四条屏

图 1-79　作者书册页

第九节　学习书法的意义

现代科学的发展，科学主义的盛行，信息化时代的到来，电脑的普及，使我们离书法越来越远。现在不少人，特别是年轻人，或由于已习惯使用电脑，或宥于认识上的原因，已很少拿笔写字，有些连基本的汉字书写都有了困难，就更遑论学习书法了。那么我们今天还需要学习书法吗？学习书法还有意义吗？我认为答案是毋庸置疑的！学习书法，无论是谁，无论何时，都是有意义的。

一、有助于继承和弘扬中华民族优秀传统文化，发展现代先进文化

中华民族文化源远流长，有文字记载的历史从夏商的甲骨文开始，就与书法紧密相连。书法可说是"中华民族传统文化核心之核心"(现代著名哲学家、艺术家、法籍华人熊

秉明语)，是"不朽之盛事"(唐代著名学者、书法家、书法理论家张怀瓘语)，也是"中国现代先进文化的重要组成部分"(曾任中国书协主席沈鹏先生语)。

在古文字阶段，书法就是汉字，汉字就是书法；在今文字阶段，虽然不能说汉字就是书法，但书法写的同样是汉字却是毋庸置疑的。而汉文字不仅是中国几乎所有传统文化的载体，而且也是现代中国文明进步的基石。近代汉字拉丁化的失败，现代汉字数字输入法的成功，说明汉字不仅能与时俱进，而且具有无限的包容性和生命力。所以，从某种意义上说，继承和弘扬书法艺术就是继承和弘扬中华民族优秀传统文化，也就是宣传和发展现代中国先进文化。

再由于汉字构形集象形性(具象性)、抽象性(想象性)、哲理性、多义性、符号性、艺术性等于一身，所以，从最深刻处来说，它又可说是中国文化自信之根基。而文化自信则是中国崛起之道路自信、制度自信、理论自信的更基本、更深沉、更持久的力量。

二、有利于提高我们的国学修养，激发我们的民族意识和爱国情怀

"国学"之名，据《辞海》载，应始于《礼记》《大戴记》《周礼》，是指西周设于王城及诸侯国都的学校。西周国学由前代学制发展而成，分小学与大学。教育内容为礼、乐、射、御、书、数"六艺"。小学以教授书、数为主，大学以教授以礼、乐、射、御为主。后世亦有国学，多为京师官学的通称，尤指太学与国子学。有人认为今日中国所谓"国学"已亡，如有，也只是陈旧酸腐之学。此论若非奇谈怪论，便是认识上与"国学"不能与时俱进而出现了偏差。

今日"国学"既是中国传统文化的主干，也是中国具有独立国格的主要标志。它以先秦诸子经典为基础，涵盖两汉经学、魏晋玄学、隋唐佛学、宋明理学，以及与之同时之汉赋、六朝骈文、唐诗、宋词、元曲、明清小说等，甚或还包括中国数千年的历史学、中医学、书画艺术等等。它是华夏文明的基础，东方文明的代表，炎黄子孙的魂魄。其主要内容共同构成了中国优秀传统文化的经、史、子、集(以清代的《四库全书》为主)。其主要思想集中体现为："自强不息，厚德载物""为天地立心，为生民立命，为往圣继绝学，为天下开太平"的人格理想；"战战兢兢，如临深渊，如履薄冰""终日乾乾""生于忧患，死于安乐"的忧患意识；"苟日新，又日新，日日新""穷则变，变则通"的创新精神，等等。

毫无疑问，"国学"既是书法研究的主要对象，也是其所需要表达的具体内容。反过来也可以说书法是国学的一部分，因为国学都是以汉文字为载体，甚至直接以书法为载体的。而书法所表达的内容，往往也都是国学内容的精华。

所谓现代工业文明，我们大多从西方学来，而最能让我们中华民族引以为豪的是，我们在当时领先于世界，今天仍然大放异彩，且具有无限生命力的中国优秀的传统文化。而书法就是中华民族传统文化的核心，更是中国艺术的主流。

三、有助于促进中华各民族的融合与团结

中国地大物博，民族众多，人口众多。各地区间由于历史、人文、地理、风俗等原

因，形成了为数众多的民族、方言。从理论上来说，这种地区间的民族语言、方言及风俗的差异，是极不利于民族间的交往和国家统一、长治久安的。但今天，偌大的中国仍能紧密团结在一起，汉字及与之生死相依的书法艺术则是功不可没的。原因很简单，是汉字及其书法艺术弥合了各民族间、各方言间的巨大差别，解决了它们之间的交际困难，从而能达到政令畅通、心灵相通、情感沟通，实现民族团结。

新的地下发掘史料证明，在秦统一文字之前的中国大地上，虽然各地语言文字有所差别，但并不像我们想象的那么大，而存在难以沟通的困难。因为像春秋战国时期《诗经》《老子》这样的名篇，今天在黄河流域、长江流域都有地下发掘，它们之间的文字差别并不是很大，书法风格虽有不同，但相通之处更多，只要我们稍加研究就会发现它就是《诗经》《老子》，而非其他。它们都是用毛笔写在竹木简或绢帛上的。其造字方法虽不尽相同，但主要意旨却是一样的。

四、有助于促进和谐社区、和谐校园、和谐社会建设

古人云："琴棋书画，此四者，君子之好也。"又云："试笔消长日，耽书消百忧；闲来得如此，万事复何求?!"试想，如果大家业余都有了君子之好，爱上书法还能消愁解忧，充实闲暇时光，得到持久的快乐，那么大家不就都成了谦谦君子了吗？既然大家都成了君子，那么和谐校园、和谐社会的愿景不就都能实现了吗？

其实，书法创作的最高境界就是和谐。因为中国书法一直受传统儒家思想的影响至深。儒家的中庸思想，讲到的不偏不倚，恰到好处，实际上就是中国书法的最高标准。我国古代的书法理论中提到的，书法创作中的"沉著寓飘逸，刚健含婀娜""思虑通审，志气平和，不激不厉，而风规自远""骨丰肉润""违而不犯，和而不同"，等等，就是最高境界的和谐。

五、有利于培养我们的意志、人格修为等品质

现代科学研究及我们身边不少事例都可证明，就一般成功人士而言(即除极少数天才外)，决定其是否能取得成功，非智力因素，即人的情商因素，往往比智力因素更为重要。在教育活动中，这种情商因素的最重要方面就是要加强对学生的意志品质和人格修为的培养。书法学习是加强这方面培养的最好的方法之一。因为书法可以教人学会观察、模仿、领悟，可培养人的细心、耐心、恒心，等等，同时，还可陶冶人的道德情操。而这些不是有点小聪明就能与之媲美的，它们都是成功者必备的品质。

六、有助于我们的智力开发和创新思维的培养

爱因斯坦曾说过：科学与艺术犹如一枚硬币的两面。它们是相辅相成、不可分割的。事实上，世界上那些顶尖级的科学家，几乎没有不是艺术家或艺术爱好者的；与之相反，那些顶尖级的艺术家也往往同时是科学家。如达·芬奇(著名画家，同时也是科学家)，米开朗其罗(著名画家、雕塑家，同时也是科学家)，爱因斯坦(科学家，同时也是艺术爱好

者)，袁隆平(中国杂交水稻之父，同时也是艺术爱好者)等，莫不如此。为什么呢？因为艺术可自由人的思想，丰富人的想象力。科学可使人逻辑严密，锻炼人的推理、概括和抽象能力。具备这两种素质的人，就可完全能成为高素质的创新型人才。

书法艺术它"囊括万殊，裁成一相"(唐张怀瓘语)，是抽象和具象的有机结合，它既具有东方民族固有的含蓄隽永的特点，又具有极大的开放性。一幅好的书法作品，它可激发人们无限的想象力。它可能是一幅怡人的风景画，是一首荡气回肠的抒情诗，一段美丽的神话传奇，一幕动人的歌剧，一段美妙的音乐，一幕激情飞扬的芭蕾——但它同时还可能是一个曼妙的天体阵列，一幅神奇的元素图，一个有序的电子矩阵……

七、有利于加强我国教育、教学国际或区间交流合作

随着中国经济的迅速繁荣，中华民族的迅速崛起，中国国际地位的迅速提高，中国与世界各国以及本国各地区之间的交往亦日益频繁。

我们与世界各国及港澳台地区的交流方式多种多样：政治、经济、科技、文化、教育、军事、艺术，等等。但由于书法艺术与语言、文字紧密相连，所以它在这种交往中的出现则更加频繁，且地位日益凸显。

八、有利于发现和培养书法艺术人才

"为往圣继绝学"是中国传统士人的人生目标之一。现今，许多传统文化艺术或非物质文化遗产，仍需要有众多的继承者，发扬光大者，甚至于殉道者。这项工作需要长期的、艰辛的付出，但就一般人而言，肯定难以发财，可在我看来，它仍然是值得的，甚至是神圣的，应该受到尊重。但从事这项工作不仅需要爱和激情，同时也是需要一定的天资。如果我们有了一个好的环境和机制，那么，我们就能及时发现人才、吸引人才、培养人才，使我们优秀的民族传统文化能绵延不绝、薪火相传。

九、有利于提高和改善我们的审美情趣、心理状态和身心健康水平

"书之为妙，近取诸身，远取诸物。"这句话告诉我们，中国书法无论字体抑或书体皆主要源于象形，是人之自身及世界万物形象的高度浓缩和抽象，所以美妙绝伦。今天，汉字虽经数千年发展，但仍保留了这种特性。以此推之，我们学习书法，就能提高我们对自然社会及人类自身的认识，同时提高我们的审美水平。

唐孙过庭在他的《书谱》中说，书法的学习和创作，如能"凛之以风神，温之以妍润，鼓之以枯劲，和之以娴雅"，便可"达其情性，形其哀乐"。又如唐张怀瓘在《书议》中云：书法还可"骋纵横之志""散郁结之怀"。这些都能说明书法是可成为人的精神寄托，可改善人的心理状态的。

现代社会，由于工业化生产和竞争的出现，生活、工作、学习的节奏明显比过去的农耕社会快多了。这就极大地增加了人们的精神压力，使我们的神经常处于一种高度紧张状态，也就会使不少人出现不同程度的心理问题。如果这种紧张的情绪得不到及时的释放和

宣泄，那么就有可能形成心理疾病。而书法学习和创作则可以缓解人的精神压力，使人的各种情绪得到释放和宣泄，从而给人以精神寄托，使人心气平和，精神愉悦。

十、有利于篆刻艺术的普及与提高

篆刻艺术可说是书法艺术的一个重要组成部分。如果有了较高的书法水平，那么对学好篆刻而言则是相对容易的。一个真正的书法家往往都是篆刻家，但反之则是不行的。

但话又说回来，如果把篆刻仅仅看作一门工艺而非艺术，那么即使没有书法功底，把篆刻做得工整、规范也是做得到的。在今天，不仅人可以，机器也可以。

十一、有利于提高我们的职业素质和社会竞争力

就目前社会环境下，正因为懂点书法，写得一手好字的人越来越少，所以书法水平就更可能成为我们的另一张脸或名片。即在同等学历或专业水平之情况下，能懂一些书法将会得到更多的就业、择业、升迁机会。

中国人普遍认为："书如其人。""书如其人"，这句话是由清代学者刘熙载："书，如也。如其才，如其学，如其志，总之曰，如其人而已"概括而来，它比较全面地反映出：书法，不仅可以表现出人的气质、才华，也可以表现出人的志向、学养，以及其道德情操的。在工具理性盛行的今天，它虽然已不具必然性，但普遍性还是有的。

十二、有助于促进汉文字的简化和科学发展

汉字简化和科学发展的过程，与其唯美性、实用性书写密不可分，也即与书法艺术活动密不可分。古代中国笔画繁多的繁体字，发展到今天抽象简单的象形、会意、形声字，就是汉字实用性、唯美性书写发展的结果。换言之，主要是因为书法艺术的发展才使汉字发展得更加简易和科学。可见，随着电脑的普及，若又没有了汉字的实用性和唯美性的书法活动，那么汉字构形的进步与发展也就既没有可能，也没有必要了。

习　　题

1. 请通读第一节，并思考"什么是书法"？
2. 正、草、隶、篆、行五体分别有什么特征？
3. 简述汉字有独立书法艺术的原因。
4. 何为文房四宝？它们分别产于何处？
5. 所谓中锋、偏锋、逆锋、藏锋的各自特点如何？
6. 通过书写实践，认真了解楷书主要笔画的用笔特点。
7. 手工制作一个扇面、一个团面。
8. 思考书法学习有何意义？

第二章 读点书法史

　　本章介绍中国书法发展简史，一是以中国社会发展史为线索，介绍主要朝代书法发展的背景及概况；二是以篆、隶、草、行、楷五体为纲，分别叙述其发展变化的基本历程。在此过程中，尽可能叙及社会政治、经济、文化对书法的影响，并尽可能多地穿插书法经典图片资料，让读者对各体书法的发展脉络有个全面、系统的了解和把握。

第一节　中国书法在各个历史时期的发展概况

一、先秦时期书法(秦始皇统一前的整个中国古代历史时期)

　　先秦时期大致包括远古社会(大致为原始社会的群居阶段，时间为距今一百七十万年前到距今七八千年前)、传说时代(大致为原始社会的母系氏族公社繁荣时期至父系氏族公社衰落，时间大致为距今一万年前到距今四五千年前。远古社会与传说时代都属于原始社会时期，并无明显界限)、"青铜时代"(即夏、商、周三代，时间大约为公元前 2070 年夏的建立到公元前 221 年秦始皇统一中国)三个阶段。远古时代，蛮荒而漫长，人类处于蒙昧阶段，没有文字自然就没有书法。传说时代，从已发掘出的地下实物资料看，应已出现文字、书法的孕育或雏形。"青铜时代"，随着奴隶制国家夏的建立、文字的诞生，中国书法随即相伴而生。我们大致可以推定，中国文字的诞生是在夏朝建立前后，一是因为商代的甲骨文已是成熟文字，而文字的发展成熟总是要有个过程的；二是因为生产力的发展、集体劳动、语言的发达以及管理国家的需要。图 2-1 所示为二里岗文化的一些文字符号，早于殷商甲骨文三百年左右，从中我们可以看出甲骨文与它的某些一致性。

图 2-1　二里岗文字符号

　　但今天已知的夏朝(约公元前 2070 至 1600 年)给我们留存下来的关于文字、书法方面的信息却不是很多，这需要等待以后的进一步的地下发掘。而"惟殷先人，有册有典"，即说明在商代用来记载档案文献资料的主要载体是竹木简，但可惜的是，这些东西由于年代过于久远，现在我们已难以见到了。幸运的是，我们还有机会见到诸多的殷商时期(约公

元前 1600 至公元前 1046 年)的甲骨文、金文、陶片等。周代(公元前 1046 至公元前 221 年，分西周和东周两个阶段，其中东周又包括春秋和战国两个时期)留存下来甲骨文又不是很多，但却留下了更多的钟鼎文，绢、缯、帛书、玉、竹、木简等。

通过对这些地下发掘遗存的研究，我们可以明确知道，商、周时期的人们是可能有意要让这些东西留传后世的。它们极大限度地保存了那个时代的信息，与一些其他史料互相印证，共同描绘了那个时代的社会生活。

夏、商、周时期，青铜冶炼、铸造工艺技术十分高超，其高超的程度，以至于我们今天的高新科技都难以复制。文字的书写与镌刻有专业人士从事。集体劳动的群体人数众多，并有明显的分工合作。农业已较发达，后世的主要农作物均已有了。有人专门从事天文观测。夏有较先进的历法——"夏历"(阴历)，商有干支纪年法，并一直流传至今。

商朝人除了有自己的首领商王外，他们还崇信鬼神，遇到国家、王室日常运转中的许多大小事情，必得向鬼神请示。甲骨文主要就是这种请示鬼神，进行占卜的记录。甲骨文的镌刻有双刀、单刀的不同。有先写后刻，也有先刻而后填写朱砂或漆或墨的。毛笔已出现并用于日常书写。青铜器的铭文大多为先制作模范再行铸造，但也有少数是先铸后刻的，这说明比青铜更加坚韧锐利的工具——铁制工具已发明。甲骨文与金文虽处时代相同或相近，其风格也大多大异，但也有少数似出于一人之手。金文大多规范、齐整、高雅、庄严、肃穆，而甲骨文则相对草率急就，但也有少数刻技上佳而有如铸造的。到春秋战国时期，由于国家分裂，文字与书法的发展呈现出不同的地域特点。秦比较多地继承了周的文字书法传统。秦小篆其实在战国后期即已出现，它就是由周的大篆发展而来。"石鼓文"属于大篆系列，但从其造型与风格看，却与小篆相距很近。在辽阔的南方大国——楚国，相对来说，文字与书法独成系统或更有特点。从不少的楚竹木简及绢缯帛书中可以看到，楚国的文字与书法也似界于篆隶之间，或曰是篆而有隶意。晋的侯马《盟书》、玉简似也有隶意抑或楷意。而其他各国的书法文字则大多都是篆书，也更具装饰性。战国后期出现的隶书萌芽，应以秦国为代表。楚简独树一帜，其他各国也有零星的地下发掘。篆书隶变的出现并初步发展，为后世的文字书法的进一步发展创造了良好的条件。

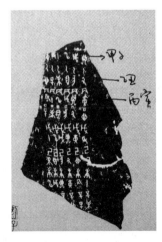

图 2-2　甲骨文记载的干支纪年法

图 2-3　商代　墨书陶片

二、秦汉时期书法(公元前 221 年—公元 220 年曹丕废汉献帝建魏)

公元前 221 年，秦始皇统一中国，为实现其万世一统的需要，建立了一整套的政治、经济、法律制度。统一文字就是其中一项重大内容。于是小篆成为官方唯一的标准文字或书法。但同时，由于战争和日常国家公文往来需要量大增，隶书也有了新发展。隶书变圆转为方折，损繁难为简便，遂使文字由古文字向今文字过渡(放弃部分象形、象意特征，并不断地向符号化方向发展)。

秦的集权统治几乎是昙花一现。公元前 202 年，刘邦建立了汉朝。汉初总结秦亡教训，废除苛刑暴政，实行休养生息、无为而治策略，经济得到巨大发展。在经济繁荣的前提下，汉的文化艺术也得到了长足的进步。由于王莽篡汉，"恶汉德"，搞了不少破坏，使我们今天很难见到西汉时期留下的文字书法实物，但透过东汉文字书法的发展状况及小部分的西汉文字遗存，我们可以推定西汉文字书法发展的大致情况：一方面，隶书进一步改变篆书形体向真正的纯粹的汉隶发展；另一方面，由于隶书的俗写、快写与省略，章草成为一种独立书体，行书、楷书也在此阶段孕育。篆书仍是官方主要通行文字。

东汉时期，对于中国书法史而言，则更具有标志性：其中一个最为重要的事件当是书法从官府走到民间，为许多人所痴迷，开始成为一门独立的艺术(这种状况从赵壹的《非草书》可见一斑)。隶书更加典雅华丽，草书更加成熟，并都得到皇帝的推崇。因草书既不能作为文字"易识"，也不能作为书体"易为"，更不符合"六书"的造字原则，故它的存在发展原因只能是其艺术性。此外，楷书、行书也在隶书进一步的俗写、快写、省略的过程中，又互相影响、借鉴而逐渐成形，今草也在章草中孕育。

两汉时期书法的繁荣是有诸多原因的。一是因为经济的繁荣。二是因为最高统治者的重视，特别是鸿都门书学博士的设置(有人认为汉已有科举，这是缺乏对历史背景知识的了解。如南京大学出版社所出的《中国书法鉴赏》即有此错误)。三是因为夏、商、周三代文化的积淀。四是因为书法与中国古典哲学思想及其他文化艺术的紧密结合。五是因为有较好的群众基础。六是以"象天法地"为依据的书法美学思想的初步形成并发展。此外纸的发明、佛教的传入、汉民族国际地位的提高及对外交往的频繁等，都对书法的发展有较大的影响。

三、三国魏晋南北朝时期书法(公元 220 年—581 年隋文帝建立隋)

三国之初，由汉入魏的钟繇以隶书吸收草、行的部分特点，完成了由隶到楷的改造(也有人认为是汉之上谷王次仲发明了楷书)。这种改造使书写更加简单快捷、更加符合人的生理特点，也即使人的心身在书写中获得更大自由，自然得到推广并很快风靡全国。楷书的传播与发展又反过来影响到行、草的发展变化。

三国魏晋南北朝是我们国家分裂、民族大融合时期。这种分裂与融合，一方面有利于把先进的生产力带到少数民族地区，有利于推动边疆地区少数民族的封建化进程、社会的进步，但同时也给广大人民带来无穷无尽的灾难。这种灾难使广大人民生命财产朝不保夕，精神无从寄托，只有把希望寄予来世。于是玄学、佛学盛行。玄学教人放浪形骸、纵

情山水、追求身心自由,这种思想在南方的士大夫中特别流行。这种思想的流行促进了人性的觉醒,而这种觉醒又极有利于艺术的繁荣,特别是书法的发展。二王书风,今行草的发展并走向完美,就是在这种玄学思想的影响下完成的。二王书法,亦楷、亦行、亦草,参差纵横,融篆、隶、楷、行、草于一体,真正做到了"心气平和,不激不厉,而风规自远"。它也是这个时期所谓"尚韵"书风的典型概括。又由于这种"中和"思想与中国古典哲学思想暗合,所以它也就成为中国书法品评的最高标准。佛教教人放弃反抗,忍受痛苦,相信因果,这种思想自然得统治者的青睐。特别在北朝统治地区,事佛、佞佛、大兴佛寺、大修佛像佛洞成为一种时尚。这种时尚需要艺术的参与,书法自然位列其中。北朝的碑版——魏碑书法——大多就是事佛、佞佛的结果。魏碑书法,有名家所书,也有刻工自书,千人千面,有的精美、有的粗鄙,但今天看来,皆可视为经典。

魏晋南北朝时期所出现的雄浑魏碑楷书、妍媚二王行草,开后世中国书法两大宗。其中二王帖学被奉为正宗并一直沿袭至今,而魏碑则主要在清中后期得到推崇并延续至今。

四、隋唐时期书法(公元581—907年)

隋唐时期,是我国封建社会的繁荣阶段。589年,隋文帝统一全国,结束了中国长期分裂战乱的局面。为了治理国家选拔人才的需要,又由于魏晋以来的"九品中正制"、士族制度的崩溃,隋文帝开始实行考试选拔人才。隋炀帝又设进士科,遂形成科举制度。唐太宗增设考试门类,武则天设殿试、武举,从而使科举获取人才的制度得以更加完善。隋文帝发明的科举,对后来中国乃至世界的文官选拔制度都有深远影响。我们今天的高考也是源于科举。值得注意的是,隋唐时期的科举是把书法视为考试的必考内容的。换句话说,字写不好,要想当官,门儿都没有。

唐朝的经济很繁荣,它是当时世界的经济中心,当时世界各国商人都会聚长安。唐朝的疆域很辽阔,它是当时世界上最大的国家,拥有众多平等的民族。唐朝的首都很大很繁华,它是当时世界上最大的城市,有一百多万人口,是全世界人民向往的地方。今天的世界各地,只要有华人聚居的地方,就仍然都叫"唐人街"。

经济的繁荣,开放的思想,强大的国力,完善的科举制度,良好的社会风气,也使唐朝的书法出现了前所未有的繁荣。唐朝书法繁荣首先表现在热爱它的人数众多,深入民心,深入社会各个阶层。从皇帝、皇后、公主、文臣、武将,到寺僧、尼姑、农夫、盗贼、乞丐,以书法而得到名气者,都大有人在。二是出现了隶、篆、行、楷、草五体俱荣,楷、草发展到极致,行、篆、隶实现中兴的瑰丽景象。三是出现了一人批著名书家。

唐朝书法繁荣原因众多,除了经济发达、思想解放、文化繁荣、科举推动、社会风习之外,也与书法发展到唐时的尚法意趣有关。"尚法",即尊崇规范,即有法可寻,有法可依。于是在唐代书法的学习成为一件较容易的事。当然这种"尚法"与"容易",也易使学书形成千人一面的局面。后世的所谓馆阁体,溯其源就是受唐楷的影响。

五、五代十国至宋元时期书法(公元907年—1368年明的建立)

五代、十国、宋、元,又是我国一个政治大分裂民族大融合的时期。

五代十国，"皇帝宁有种也？惟兵强马壮者为之"，其实，这个阶段就是唐后期藩镇割据的继续。政治上的分裂，自然会对文化艺术产生影响。这段时间，除了一个杨凝式可圈可点，其他也就没有什么了。

宋代，在我国历史上是一个特殊的朝代。一方面，在政治上，为了吸取前代教训，最高统治者采取了一系列加强中央集权的措施。这些措施从中央到地方，把兵权、财权、行政、司法、监察都进行分解，从而加强了中央(皇帝)的权力，但是却导致官僚机构的异常臃肿庞大。另一方面，在文化艺术方面，国家设立"书画院"，极大地肯定了有书画天才的文人们的成就。不仅如此，宋代的皇帝、文臣、武将大都是书画家。一般人一定不会想到，下面的这首《劝学诗》：

> 富家不用买良田，书中自有千钟粟。
> 安居不用架高堂，书中自有黄金屋。
> 出门莫恨无人随，书中车马多如簇。
> 娶妻莫恨无良媒，书中自有颜如玉。
> 男儿若遂平生志，六经勤向窗前读。

竟然是宋代皇帝真宗的金口玉言。宋代的这些做法，其坏处不言而喻：军队战斗力弱，以致常遭少数民族政权的欺凌；政府开支庞大，常年入不敷出；皇帝大多沉湎书画及享乐，政治异常黑暗；等等。但也有其诸多好处：地方势力无力对抗朝廷；士人、将帅大多醉生梦死，难生反心；文学书画艺术得到发展繁荣；少数民族与汉的交往频繁，加快了其封建化进程，等等。病弱的北宋、南宋，加在一起竟然苟且延续了三百余年，不能不说是个了不起的奇迹。

宋代书法与唐人大不相同。他们大多鄙弃唐法，直追魏晋，再加上受佛禅、黄老影响，呈现出一种所谓的"尚意"风神或"书卷气"。宋代的大家们用来表现这种气息的书体大多是行书，可以这样说，有宋一代，几乎没有真正的楷书或篆书。这种风神自然也与当时的政治环境关系密切：朝臣派系斗争激烈，官场黑暗；由于辽、金、西夏等少数民族政权的并存，国家从来就没有实现真正意义上的统一；下层人民生活艰难；等等。故这样一个时代的士人们大多都活得很郁闷，他们一方面有"遥想公瑾当年"希望"樯橹灰飞烟灭"的梦想，另一方面却到头来总有"浪淘尽千古风流人物""风流总被雨打风吹去""但悲不见九州同""廉颇老矣，尚能饭否？"的慨叹。

元代书法怎么也跳不过一个由宋入元的赵子昂。赵是个天才，书法六体皆通，行、楷尤精，画技高超。他的书画成就，就其全面、深入的程度而言，可以说前无古人，后无来者。有人说赵字过于俗媚，说得不错，只是到了极致的东西大多都会如此。其实王羲之的《兰亭集序》，虽用笔变化万端，有其可取，但功力不济，又乏男儿豪气，就是赵字"俗媚"之祖。

六、明清时期书法(公元 1368—1912 民国的建立)

明清时期是我国封建社会走向衰落的阶段。这种衰落，一方面是封建皇帝的集权得到进一步的加强，另一方面是民主思想暗流涌动。为加强皇权，在明代，朱元璋废除了丞相制度，在中央皇帝、丞相一人兼，在地方实行行政、司法、军事、财政、监察分权，科举

实行八股取士以禁锢士人思想,并建立严酷的法律制度,还大兴"文字狱"等;在清代,最高统治者除继续加强中央集权、皇帝集权外,还把"文字狱"加以"发扬光大",以至于几乎整个清代士人都噤若寒蝉。于是广大知识分子,或与统治者同流合污,或被杀,或埋首故纸堆。这都从一个侧面推动了明清时期,特别是清代的训诂、考据、金石、书画等前所未有的繁荣。当然,清代的这种学术的繁荣还有赖于另一个原因,即大量地下甲骨、简牍、绢帛、金石、碑碣的出土。

明代的书法成就,主要表现在行草,其次是楷书。至于隶、篆两体虽有人涉及,但总的来说是极为衰微的。行草大家主要有沈周、祝允明、王宠、文征明、黄道周、张瑞图、董其昌、傅山、王铎等,但总的成就都应在晋、唐、元各代前贤之下。王宠、祝允明的小楷不错,但与晋、唐、元人相较却仍有一段距离。至于赵宦光的所谓"草篆",宋珏、王铎的隶、楷,实在都是不成样子的。

到清代,书法确是得到了全面的复兴。一是隶、篆、真、行、草五体得到全面发展,特别是隶、篆得前所未有的复兴,篆刻空前兴盛;二是形成或帖或碑或碑帖兼容等诸多流派;三是涌现出不少诗、书、画、考据、训诂、文字学兼能的大师级人物。其中堪为代表的由明入清的除外,主要有何绍基、刘墉、邓石如、赵之谦、吴昌硕等。

七、近现代书法

从 1912 年到 1949 年,中国的土地上一直就没有平静过。军阀混战、北伐战争、国共内战、抗日战争,等等,自然而然地阻碍到经济的发展、文化的繁荣。就此阶段的书法而言,虽有几个大家仍在鬻书卖画度日,但总的来说书坛是萧条的。

从 1949 年到今天,虽然"文革"耽搁了十年,或曰曾出现过短暂的倒退,但总的来说是越来越好。以历史分析的眼光来看,如今我国的书坛已进入了一个前所未有的繁荣阶段。当然,这个"前所未有"并不是指书法总体水平到了历史的最高峰。

现代书法的繁荣主要表现在以下几方面。

一是有一大批以中国书协、各省书协为代表的或官方或半官方或民间的书法社团组织。这些组织为书法的普及、发展做了不少工作。这是过去的中国所没有过的。

二是出现了以《书法》《中国书法》《书法报》《书法导报》等为代表的一系列的书法报纸杂志。它们一方面为书法的发展准备了群众基础,另一方面也为书法的发展提供了一个舆论或理论阵地。

三是书法专业化的发展。这个专业化主要是指全国知名的数十所各类高校,人都已设立了书法专业。其次是全国各大城市都有一批专门从事书法教育的专门人才。这种专业化,确实能在一定程度上培养一批具有特定的专业水准的书法人才。其中首都师范大学是最早设置了书法专业和书法博士点的高校。

四是各种全国性或地域性的书法展览层出不穷。众多的展览使展览成为一种民俗或文化,同时也使书法的发展呈现出"尚奇"与"复古"二风。

五是在毛笔书法之外,又有以其他材料为工具和载体而创造的新的"书法"形式。它们是否是"书法",还在发展中,当前还无法定论。

六是新的规范化的简化字书法,在国家语言文字工作委员会的领导组织下,也在艰难

向前发展。

七是书法网站的风靡世界与程式化书法矢量字库走进千家万户。它一方面为书法欣赏、文字输出提供了诸多可能，另一方面也为部分人打开了学习、创作"书法"的方便之门。

中国现代书法的繁荣，与中国经济的持续增长、国际地位的迅速提高关系密切。盛世景象的到来，昭示着书法艺术必将走向繁荣之路。

第二节 篆书发展简史

关于什么叫篆书，笔者在第一章已有介绍。

在古文字阶段，篆书既是字体，也是书体，或是书法与文字的全部。我们一般所称甲骨文、金文、籀文、古文、石鼓文、秦小篆等，都属于篆书范畴。当然也有人认为篆书仅指秦之小篆。我们说篆书是古文字，是因为它们较多地保留了汉字与生俱来的象形、象意特征。我们可以推定，这种文字要完全掌握是比较麻烦的，所以在古文字阶段，掌握文字与书法只是少数人的专利。虽如此，由于它与训诂、音韵、文字学关系密切，所以历代都有人进行专门研究而从未中断。而作为书体，虽有时繁盛，有时衰微，却也一直没有被抛弃。现在篆书作为书体、字体，它虽已基本退出实用舞台，但作为艺术却似越活越青春了：矢量字库中有它的存在；篆刻艺术它是主角；书法展有它的一席之地；而文字学、音韵学、考据学、历史学、鉴定学、古汉语等更是缺它不行。值得一提的是，篆书、篆刻作品的创作，是可以不顾文字古今之别，把各个时代篆书熔于一炉，且在找不到相应文字的情况下也可依六书进行自我杜撰的。

一、先秦篆书

先秦篆书，是指我们现在能见到的秦统一前的甲骨文、金文、籀文、古文、石鼓文、盟书(玉简)、缯帛书等文字或书法。相对秦统一后的小篆而言，上述诸名称我们又往往总归于"大篆"之列。此"大"实非大小之大，而应为更古之意。之所以有这么多的名称，或源于器物材料，或源于时代先后。

(一)甲骨文

甲骨文，是因为其镌刻在龟甲兽骨之上而得名。图 2-4 所示为龟甲，图 2-5 所示为牛骨，皆为殷商时物。

从图 2-4 和图 2-5 可以看出，甲骨文确是一种古老文字。它主要盛行于殷商并延至西周。就目前我们的研究得知，它是我国最早的成熟的文字，与我国后来的文字一脉相承，故多半可用"六书"求解，其内容大多已被破释。我国有文字可考的历史就是从此开始。如单从书法而言，也有诸多可借鉴之处，并已直接或间接对后世书法产生影响，如有行无列、大小参差、自右向左行、大小随字附形等。

图 2-4 所示龟甲文字似四散无序排列，实际上只是由于占卜结果的需要。它犹如我们今天之地图与其文字说明。

图 2-5 所示牛骨正反两面共刻有一百五十余字,刻后涂以朱砂,这在当时可能不仅是审美的需要,还有可能是有意要保存久远,因为朱砂有不易变色并能防腐的作用。

甲骨文由于其镌刻时代、使用工具、镌刻方法、技艺水平的不同而呈现出不同的风格。一般认为,从盘庚迁殷到武丁,多为"雄伟";从祖庚至祖甲,多为"谨饬";而廪辛至康丁,则多为"颓靡";武乙至文丁,多为"劲峭";帝乙至帝辛,多为"严谨"。从图 2-4~图 2-7 所示的四张甲骨文图片,可以明显看出其风格的差异:前面两张的文字笔画为单刀镌刻,与金文书法特点似相去甚远;下面两张则为双刀镌刻,故与同时代金文并无大异。

图 2-4　殷商龟甲

图 2-5　殷商牛骨

图 2-6　殷商帝辛时辛丰骨匕,
其书类于金文,28 字

图 2-7　鹿头骨刻辞,商帝辛时遗物,
存 12 字,复刀刻法,书风类金文

(二)金文

金文是指铸刻在钟鼎等青铜器上的铭文。由于以见于钟鼎等器物上的居多,所以又称钟鼎文或铭文。

图 2-8 和图 2-9 所示为商代著名的"司母戊"(也作"后母戊")大方鼎铭文及实物照片。此鼎重达 875 千克,是目前已发现的我国古代最大的青铜器,现藏于中国国家博物馆。"司母戊"三字的大小参差排列和笔画粗细变化对今天的书法仍有启发意义。

图 2-8 "司母戊"

图 2-9 "司母戊"大方鼎

殷商甲骨文与金文由于制作方法不同，呈现出不同的风格：甲骨文大多笔画细劲，为刀刻所致；金文大多笔画丰腴，由毛笔书写与刻范铸造而成(见图 2-10 与图 2-11)。相对来说，用刀刻画的，有点急就性，略显粗鄙；毛笔书写后做范而由青铜铸造的，则更为典雅规范。其他方面并未有太多不同。

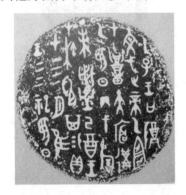

图 2-10 四祀壶，殷商帝辛器，其上文字大小参差富于变化，共 42 字

图 2-11 小臣俞尊，商帝乙时物，其上有 27 字

散氏盘(见图 2-12)，西周厉王时物，共 305 字，现存于台北故宫博物院。其书用笔老辣，结体变化莫测，有草篆之名，是学习金文的最佳范本之一。

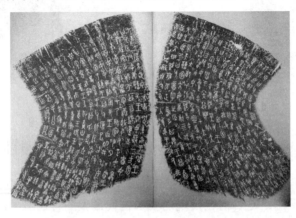

图 2-12 散氏盘

毛公鼎(见图 2-13)是西周宣王时物，其上共有 497 字，现存台北故宫博物院。书法结体端庄，用笔丰润，乃金文上乘之作，可作临习之范，与后世之小篆为一路。

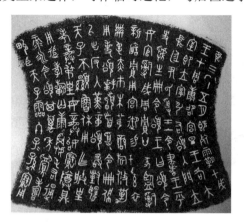

图 2-13　毛公鼎

颂鼎，西周宣王时物，现藏于上海博物馆，其上共有 151 字。用笔结体相当规范，亦接近小篆形体。

周代青铜器铭文与殷时相比，不仅有了很大进步，而且呈现出明显的时代特点。殷商时铭文，一是其部分象形象意文字更加接近于实物的描摹：笔画繁多，占位较大，有时某一个字比其他数字都要大。如图 2-14 中从"四祀壶"中选出的两字即如此。上字比下字要大数倍。当然，这对于后世书法有诸多启发意义。比如，毛泽东的草书大小参差变化，即可从此寻到历史的根据。二是有不少笔画出现块面结构(见图 2-15)，书写起来似有诸多不便，但对后世书法也有重要的启示意义：块面结构或笔画有时可起到平衡、提示、加强视觉冲击的作用。若从文字发展的一般规律而言，其古老性显而易见。三是大多字数较少，最多不过数十字。相反，周代铭文，相对殷商而言，其书写性大大提高，块面结构或笔画大大减少，有些器物甚至杜绝这种笔画。一字一位，大小变化参差明显少了，有些器物文字甚至出现了横成行竖成列的情况(如散氏盘)。周代铭文字数众多，有不少一器之上就有文字数百，最多的如毛公鼎，其上有 497 字，散氏盘上也有 305 字。长篇铭文有利于书法的学习与古文字学的研究工作。从文字学意义上来说，规范化发展是一种进步，对书法来说也提供了一种新的可供参考的形式。

图 2-14　金文的大小变化　　　　　　　　图 2-15　金文的块面结构

金文不仅商周时有，春秋战国时的也不少，但相比商周而言，其书法有不同特点：结体修长，用笔尖细，有美术化倾向，各国风格也各不相同(见图2-16～图2-19)。

图2-16　春秋齐侯盂(其上有26字)，现藏于洛阳博物馆

图2-17　王孙遗者钟，春秋楚器，其上有17字

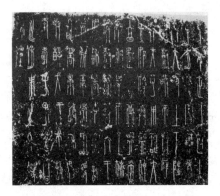

图2-18　春秋蔡侯盘(其上有92字)，现藏于中国历史博物馆；结体修长，用笔轻细，近乎夸张

图2-19　战国中山王壶

春秋战国时期，除金文外，今天能见到的还有竹木简、玉简、石刻、缯帛书等(见图2-20～图2-24)。

图2-20　战国秦，《石鼓文》，现藏于故宫，书风为小篆之祖

图2-21　晋侯马盟书(玉简)，今藏于山西省博物馆，篆书而有隶意

第二章 读点书法史

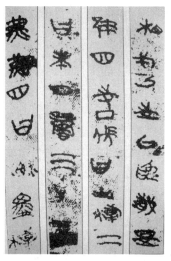
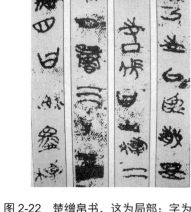

图 2-22 楚缯帛书，这为局部；字为篆书，但结体与秦篆大异　　图 2-23 郭店楚简，湖北荆州出土　　图 2-24 秦青川木牍摹本

从春秋战国金文、石鼓文中可以看出，其书已与小篆相差不远。从楚之帛书、晋之玉简、秦之木简可以看出，战国时的篆书部分已有隶意。特别是秦"青川木牍"的大部分文字已属隶书范畴。这点从秦的《睡虎地简》也可得知。另外，秦的石鼓文，相对于其他诸侯国文字而言则更显承继了周的正统地位，并为后世的小篆打下了坚实的基础。(这也与秦始皇统一文字以古籀为范本有关)当然从其他各诸侯国文字也可见到小篆的影子。

(三)籀文

籀文，是因为传说周代史官"籀"著文字教科书《史籀篇》而得名。此书现已不存，有关内容部分保存在《说文》中。其实它也是大篆之一种，与金文、石鼓文从结体至用笔都没有太大区别。有人认为石鼓文就是"籀文"。

(四)古文

"古文"之名始于汉代。因汉武帝时鲁恭王坏孔子宅得古文《尚书》等一大批古文经典而得名。今也有部分保留在《说文》之中。如图 2-25 所示，就是《说文》中所说之古文。它们中有许多其实就是小篆或大篆的异体。

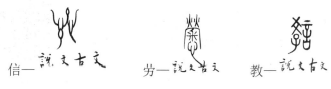

图 2-25 古文

(五)石鼓文

石鼓文,是指镌刻于石鼓上的文字。石鼓因形似鼓而得名,又有名叫"猎碣"的。"猎碣"是因其内容与形状而得名。石鼓文内容,颂先王狩猎之盛。一般认为它出自战国时的秦国,它完全继承了周王室金文、籀书的特点,为后来秦小篆之祖。

(六)盟书

盟书,因各国用以盟誓外交而得名。因大多直接写于一定形状的玉片之上,所以又有"玉简"之名。

(七)帛书

帛书,或曰缯帛书,因写于各种丝织品上而得名。帛书以出土于湖南长沙子弹库楚墓中的楚缯最为有名。

二、秦篆

秦篆,主要指小篆。秦小篆的出现是个划时代的事件。一方面,它是古文字的大总结、大融合,但同时也是古文字的终结。另一方面,它作为一种字体或书体为后世树立了一个典范。现存的秦小篆,大宗为刻石、印章(缪篆)、诏版文字,少数为甲兵虎符(调兵的凭信)、权(称重的秤砣)、量(斗之类容器)、陶器、货币文字,如图2-26～图2-31所示。

现存于世的秦小篆,庄重场合用字大多为秦丞相李斯所书,或传为李斯所书。故后世称李斯为小篆之祖。在历史上,有名、有姓、有传的书家中,大约以李斯最古最显。他与甲骨文中所记贞人不同,他不仅创建了一种书体,同时也规范了一种字体,并对当时与后世的政治、历史、文字、书法等诸多方面产生了巨大影响。

图2-26 虎符文字

图2-27 李斯书 泰山刻石

图2-28 李斯书(宋 徐铉摹) 峄山刻石

图 2-29　秦量器上的陶文

图 2-30　诏版

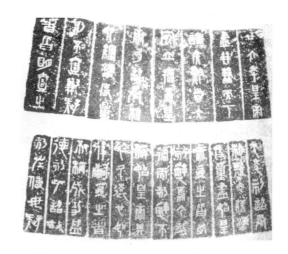

图 2-31　权器上的铭文

值得我们注意的是，秦时权量、诏版文字已有明显的隶变倾向。

三、汉代篆书

由于隶书、草书的勃兴，楷、行的萌芽，汉代篆书逐渐走向衰微。汉篆在一般日常书写中虽大多不用，但作为实用印章或庄严场合用字却始终受到关注。如图 2-32～图 2-34 所示，在汉代各种碑刻中大多以篆字作碑额。

图 2-32　西岳华山碑

图 2-33　鲜于璜碑

图 2-34　赵君碑

从以上图示的汉篆中可以看出，秦小篆在汉代得到全面继承并有新的发展，其中有个重要的特点是受到用于印章的"缪篆"或汉隶的影响而使篆书部分出现隶化的特点，如《鲜于璜碑》额篆即如此。汉代篆书的实用性除表现在篆额外，其他大概主要表现为印章或瓦当，如图 2-35 所示。

图 2-35　印章和瓦当

当然在文字学(即传统小学)中，篆书仍被重视。图 2-36 左图所示为东汉许慎《说文解字》中的篆字，它似比秦篆更加规范了。

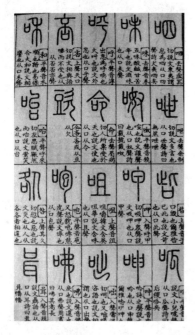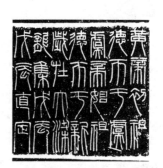

图 2-36　《说文解字》及新莽篆书

在两汉之间曾出现过一个较短的"新莽政权(公元 9~23 年)"，为寻求其政权的合法性，曾进行复古运动，其所造新篆很有特色。这种风格的篆字对清邓石如一路的篆刻、篆书曾产生过重要影响，如图 2-36 右图所示。

四、魏晋南北朝篆书

魏晋南北朝是我国书法的大发展时期。在北方，魏碑楷书雄奇恣肆，走向成熟；在南方，行、楷、草潇洒飞动，达到顶峰。篆书虽然总的来说继续走向衰微，但仍有少数上乘之作。

图 2-37 所示《三体石经》中一为古文，二为小篆，三为隶书。其实，从今天的角度来看，古文也是篆书的一种，只是更接近于甲骨文、金文，或为古文字之异体。造此碑的作者从理念上来说，是十分崇尚篆书或古文的。如图 2-38 所示的《天发神谶君碑》，是篆中之奇，用笔方头尖尾、刀枪剑戟，结体方圆并用，法度森严，出土后对后世篆书产生了巨大影响。

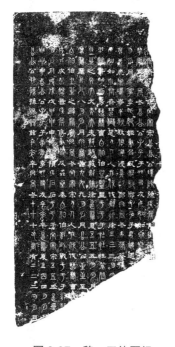

图 2-37　魏　三体石经

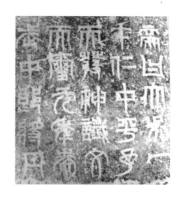

图 2-38　吴　天发神谶君碑

五、隋唐篆书

隋唐时期，是我国封建社会的繁荣时期，也是我国书法的大发展时期。相对于楷、草而言，篆书总的趋势虽仍然是走向衰微，但由于科举要求通《三体石经》《说文》《字林》等小学，故能篆书者甚众，即唐之书家如李邕、颜真卿、柳公权之流大多都能篆书。唐之碑刻，以篆书为额之风仍存。其中，以篆书扬名的不是很多，初唐有尹元凯，中唐有李阳冰、卫包、唐元度、释元雅等，其中以李阳冰名声最著。

李阳冰曾自诩"斯翁而下，直至小子"，可见他对自己的篆书是十分自信的。今天从所见史料来看，其言不虚。仅从图 2-39 和图 2-40 比较，尹篆似不可与李同日而语。李阳冰篆贵在其难：用笔圆转均匀而生动，左右对称而美观，结体茂密且规范；线条刚健含婀

娜,丽而不媚;结体似合黄金分割,修长而不过。故与中国古代中庸的传统哲学暗合。

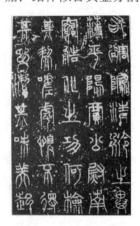

图 2-39　唐　尹元凯篆书

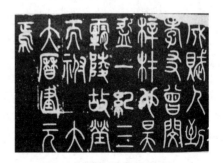

图 2-40　唐　李阳冰《三坟记》局部

六、五代、宋、元、明篆书

由于篆书实用性的进一步削弱,五代、宋、元、明时期篆书全面走向衰微。

由五代入宋的徐铉,可称此时期以篆名家的最重要的代表。徐铉之摹李斯《峄山刻石》(见本节秦代篆书),虽是摹本,但与李斯所书其他刻石相较,徐篆还是有自己的特点的。徐篆用笔圆中有方,结体也有长短变化,而不是一味地长,从这里可以看出明显受到隶书的影响。

到元代则有个天才赵子昂。此君六体皆通,并非泛泛。有人评赵之隶、篆极差是不公允的(见图 2-41)。当然赵所书六体以行、楷、草见长并不错,但其古文、篆书也并非一般人所能为。

明代篆书遗存很少,这是其进一步走向衰落的表现。明末有个以篆书扬名的赵宦光,独创"草篆"如图 2-42 所示,结体既不美,用笔亦不妙,既无篆书之古朴娴雅,也无草书之风流潇洒,中国书法艺术之精华由此书而丧之殆尽。后世有人捧之,或无知,或人云亦云,或纯为猎奇立异而已。本书录其作例,只是存史而已。从此例亦可得出,是否能名垂书史,原因众多,其并非都是书之能者。

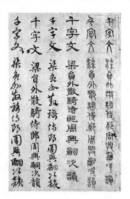

图 2-41　元　赵子昂《六体千字文》

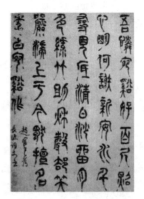

图 2-42　明　赵宦光的"草篆"

七、清至近代篆书

由于地下发掘资料日富，也因"文字狱"盛行，士大夫埋头故纸而考据日兴，更由于篆刻学的发展，清代篆书出现了前所未有的繁荣，风格绚烂，众体纷呈，名家辈出，以邓石如、吴昌硕、赵之谦最有特色，声名最著。

邓石如主要继承秦、唐小篆风格，也受到汉篆的影响。其结体几与秦篆同，只是略增了一些方折，其用笔中锋之外亦用偏锋，书写之速度似大有提高，是篆书由过去单纯的"篆"而走向"书"的开始。

吴昌硕篆书当得力于《石鼓文》：厚重、古朴、典雅、茂密，又由于其学养深厚，所以其书用笔恣意纵横，有一种前所未有的霸气。

赵之谦篆书相对上述各家，风格又更为独特，其过人之处是把魏碑用笔之法完全有机地融进了篆书的创作。

其他各家，除齐白石外，都是著名学者，其实并不以书见长，但所书因其学养而自有种金石、书卷之气。王澍篆书用笔细劲，结体疏密得宜，使转自然，功力深厚，明显受唐李阳冰及赵子昂圆朱文影响。杨沂孙篆书仍主要为秦篆与唐篆的继承，只是微有隶书笔意。罗振玉、董作宾篆书是甲骨文与小篆的结合体。章炳麟篆书是金文的坚定继承者。黄宾虹篆书是金文与小篆的综合。

齐白石篆书，很有特色。以隶、楷法用笔，以汉隶为结体，以大写意画法书之，似太过写意，有取巧之嫌。齐篆可观不可学，学之则俗。

陆维钊篆书，其文为篆，而实为隶，即无论其用笔或结体都以隶意居多，只是其所取文字形式多为篆字而已。这对学书者有十分重要的启示。

曾熙篆书其用笔结体均以散氏盘为宗，古朴敦厚，独具特色，可赏可学。

篆书在古文字阶段既是文字也是书法，既是书体也是字体。虽自秦之后逐渐退出实用舞台，只作为艺术而存在，但直到今天仍能发出耀眼光辉。它永远活在书法、文字学、训诂、考古、历史、语言、篆刻等学科或艺术之中。上述诸位名家的书体如图2-43～图2-55所示。

图2-43 王澍的篆书作品

图2-44 邓石如的篆书作品

图 2-45　吴熙载的篆书作品　　　　　　　图 2-46　杨沂孙的篆书作品

图 2-47　吴昌硕的篆书作品　　图 2-48　罗振玉的篆书作品　　图 2-49　董作宾的篆书作品

图 2-50　章炳麟的篆书作品　　图 2-51　黄宾虹的篆书作品　　图 2-52　赵之谦的篆书作品

第二章　读点书法史

图 2-53　齐白石的篆书作品　　图 2-54　陆维钊的篆书作品　　图 2-55　曾熙的篆书作品

图 2-56 所示为笔者的篆书杜诗《饮中八仙歌》八条屏。该篆书结体以《石鼓》《说文》为宗，间参《散盘》隶、楷用笔，相对前贤言，结体尚可，笔力却弱。

图 2-56　笔者的篆书作品

第三节　隶书发展简史

一、隶书的形成

隶书的出现可追溯到战国早期，是由民间的篆书俗写发展而来。其实所有的字体发展轨迹都与民间对正体的俗写有关。当俗写形成一定影响与特点后，再由书家吸收、强化、规范，从而形成一种新体。五体皆通的书家都能明白，当我们有意地吸收某些书体或字体的特点并把它强化时，是较容易形成一种新体的。图 2-57 所示为笔者吸收了汉隶与行、楷的某些特点而为北京汉仪公司所创的一个新字库。

有过较多书法实践的人都知道，在书写过程中，圆弧形的笔画书写难度要比方折形的笔画难度大。如"竖弯钩"的"弯"，在楷书教学中，老师要求学生把弯写成一条接近于

椭圆形(或卵形)的弧,但事实是有近半学生,不管你如何启发,他们都会把弯写成"折"。隶变也就是这样发生的。篆书中的圆弧笔画难度大,一般学书者弃难取易,往往就会以折代弯,或裁弯取直。篆书的隶变就是从裁弯取直开始的。

图 2-57　笔者所书、北京汉仪公司出版的矢量字库,《汉仪铁山隶书》

图 2-58 所示为战国早期的曾侯乙墓竹简,虽为篆书,但已略有隶意。图 2-59 所示为战国郭店楚简,亦为篆书,但裁弯取直明显。

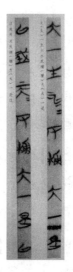

图 2-58　战国曾侯乙墓竹简　　　　　图 2-59　战国郭店楚简

从图 2-60～图 2-63 不难看出,篆书的隶变,或曰隶书的形成,大致发生在战国时期,其间是一个渐变的过程,不是一人之力,也非一日之功。这些变化首先都发生在民间,当时官方通行的书体仍然是篆书。值得我们思考或注意的是,民间的俗写、快写并非没有可取之处,有时实际上就是一种创造,它们会反过来对官方的正规书体产生影响,如秦的官方权、量、兵符、诏版文字就有明显的隶化倾向。

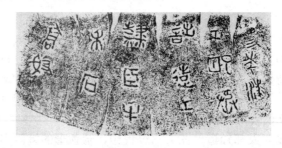

图 2-60　秦瓦当,仍为篆书,圆转变为方折,隶意更加明显

第二章 读点书法史

图 2-61　秦青川木牍及局部　　图 2-62　已近隶书，或隶篆参半　　图 2-63　睡虎地秦简，已为隶书，但还仍有篆意

二、隶书的成熟与繁荣

秦统一时以小篆为正体，但隶书已在民间流行，官方的一般公文也不得不用之。在这个过程中，可能程邈曾起到过整理规范隶书的作用。但秦过于短暂，隶书的成熟只能在汉代完成。

我们在书法上说"隶书"，一般若不加其他修饰词，就是指汉隶。汉隶是一个象征，既是中国书法走向独立艺术的象征，也是古文字走向今文字的象征。汉隶虽是成熟隶书，但与今隶仍有较大区别，即还时不时带有篆意。

《老子甲本》(见图 2-64)是西汉帛书，1973 年出土于湖南长沙马王堆三号汉墓。其纵成列，横不成行，与甲骨文章法相类。其结体用笔接近汉简，但与汉碑相较，却风格大异。

《礼仪简》(见图 2-65)，1959 年出土于甘肃武威磨嘴子六号汉墓，无论是用笔还是结体都已是成熟汉隶。

《石门颂》(见图 2-66)，又称《杨孟文颂》。摩崖石刻，现在陕西汉中褒河区石门崖壁。其为隶书，但以中锋行笔为主，有篆书遗意，境界颇高，是学隶难得的优秀范本。

图 2-64　西汉 马王堆汉墓《老子甲本》　图 2-65　汉　武威《礼仪简》　图 2-66　东汉 《石门颂》刻石

《乙瑛碑》(见图 2-67)，现在山东曲阜，是成熟隶书的代表。如单以此碑为范，则书易近今隶而陷于俗境。

《鲜于璜碑》(见图 2-68)，现存天津历史博物馆，风格与《张迁碑》相类，用笔以方为主，结体富于变化，也是汉碑之代表作。学之易近于朴茂。

《衡方碑》(见图 2-69)，现存于山东泰安岱庙。用笔方圆兼用，丰腴而有力，结体随字附形，变化多端，属于汉隶之雄强一路。

图 2-67　汉《乙瑛碑》　　　　图 2-68　汉《鲜于璜碑》　　　　图 2-69　汉《衡方碑》

其他好的汉隶碑帖还有不少，限于篇幅，这里就不一一介绍了。

三、隶书的衰落

隶书自汉之后，经魏、晋、南北朝、隋、唐、五代、宋、元至明，由于楷、行、草的兴盛，虽继承者大有人在，善书者也大多兼善隶书，但相对而言，还是日趋衰落。隶书走向衰落的原因：一为汉隶的发展已使隶书走到极致，实难再度超越；二为隶书相对于其他书体而言是较易掌握的一种书体，正由于它的易，所以一般书家不愿留恋于此；三为隶书的艺术性或抒情性远不如行草。

这段时间的隶书当然也并不是一无是处，如图 2-70～图 2-76 所示。

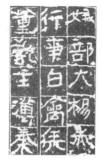 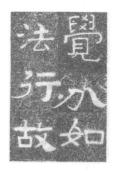

图 2-70 魏《王基碑》　　图 2-71 西晋《三临壁雍碑》　　图 2-72 东晋《好大王碑》

图 2-73 前秦《广武将军碑》　　图 2-74 北朝《铁山摩崖》

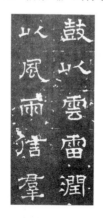 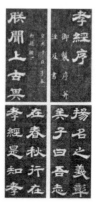

图 2-75 北周《华山神庙碑》　　图 2-76 唐玄宗书《孝经序》

　　三国魏之《王基碑》与西晋《三临壁雍碑》，其隶书水平太过一般，笔力太弱，不能作为隶书之范。东晋《好大王碑》却是一奇，可与汉碑《张迁》《衡方》一比高低，自是雄强一路，可作学习之范。前秦《广武将军碑》是为民间俗书，但有生动可人之处，可作参阅。北朝《铁山摩崖》虽为隶书却时有楷意，是此时隶书上品，可作临范。北周《华山神庙碑》融楷于隶，功力不济，似不能学，可作参考。唐玄宗书《孝经序》，美则美矣，但失于古朴、雄强，亦不能学，学则易陷于甜俗。

四、隶书的复兴

与篆书一样,清代也是隶书的复兴期。其复兴原因与篆书是基本一致的:一是大量汉碑隶书的发现,二是尊碑抑帖书学理论的发展,三是考据之风的盛行,四是统治者的重视与社会环境的影响。该时期的隶书作品如图2-77～图2-82所示。

伊秉绶隶书风格独特,有种开阔博大之气象。其书风之形成,有其天性亦有其师承。其师承似从汉隶之《张迁》《鲜于璜碑》等汉碑与唐颜楷等融合而来。

图2-77 伊秉绶隶书对联

图2-78 何绍基隶书对联

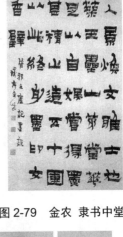

图2-79 金农 隶书中堂

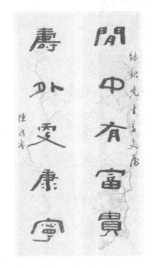

图2-80 陈鸿寿 隶书对联

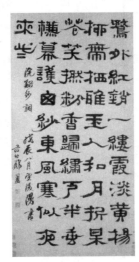

图2-81 郑簠 隶书中堂

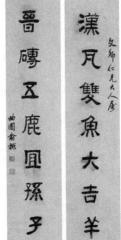

图2-82 俞樾 隶书对联

何绍基隶书有种天真从容之气。汉隶之外又掺以篆、行笔意,但似有轻佻之病。

金农隶书又有漆书之名,这可能是其以笔为刷,书如刷漆的结果,或曰浓墨所就。其书结体紧密、随字附形,用笔夸张。横画的厚重,皆如汉隶,又以简、草、行笔意突出竖、撇画之轻盈、生动,风格特出,但失于偏激,可看不可学,学易陷于鄙俗。

陈鸿寿隶书，除汉隶外，多有篆意，也受时风影响。

郑簠隶书师汉碑多家，亦受篆书、汉简影响，用笔厚重而不失轻盈，结体规范而富于变化，是清隶书之佼佼者。

俞樾隶书功力深厚，但用笔缺乏变化，有种沉沉学究之气，难为佳书。

其他还有不少名家如邓石如、赵之谦、吴昌硕等，隶书也不错，但细一比较其隶与篆或楷之优劣，皆多不如后者，故弃之不论。

图 2-83～图 2-85 所示为笔者的隶书作品选。

图 2-83　为学院题写的牌匾　　　　　图 2-84　与学生示范

图 2-85　参以汉简笔意的隶书作品

笔者的隶书，以汉《张迁》《石门》为骨，荡之以篆、简、楷、行、草，既古朴典雅，亦生动流美，有多种字库、字帖出版。

第四节　草书发展简史

一、草书的形成——两汉

东汉许慎说"汉兴而有草书"，这其实是从狭义的草书艺术的角度来说的。广义上的草书是指所有正写书体的匆匆急就或潦草书写形式，在汉之前就有了。如战国时接近于篆书的古隶，其实就是篆书的草书。西汉中后期，民间许多人在对隶书的快速书写过程中，对字的构件加以损略、勾连，并逐渐形成一些约定俗成的符号，到东汉再被一些具有艺术天赋的书家进行整理、强化，便产生了真正有一定系统与规范的草书艺术。草书成为一种独立书体是书法成为独立艺术的重要表现之一。"喜焉草书，怒焉草书""囊括万殊，裁成一相"说的主要就是草书。只有草书才能真正"达其情性，形其哀乐"。

西汉《神乌传》(见图 2-86)与"敦煌汉简"(见图 2-87)已是较纯粹熟练的章草，单字基本呈横势，字字独立，十分简略。东汉"居延竹简"(见图 2-88)也属章草一路，但已有今草意味。

东汉的张伯英大概对草书进行过系统整理与艺术强化，并得到社会的普遍认可。图 2-89 所示传为东汉张伯英书《秋凉平善帖》。

图 2-86 西汉《神乌传》

图 2-87 西汉 敦煌汉简

图 2-88 东汉 居延竹简

图 2-89 传为东汉张伯英书《秋凉平善帖》

张伯英《秋凉平善帖》为规范章草：字字独立、用笔精到，结体大小参差变化不大，有波挑，但已不如简书之章草夸张。

西晋书家卫恒在《四体书势》中云："汉兴而有草书，不知作者姓名。至章帝时，齐有杜度，号称善作。后有崔瑗、崔寔，亦皆称工。杜氏杀字甚安，而书体微瘦；崔氏甚得笔势，而结字小疏。弘农张伯英者因而转精其巧，凡家之衣帛，必先书而后练之。临池学书，池水尽墨。下笔必为楷则，常曰：'匆匆不暇草书。'寸纸不见遗，至今世尤宝其书，韦仲将谓之'草圣'。"从上述记载中略可知张伯英在草书成为独立书体和艺术的过程中所做的不懈努力和所起的巨大作用。

早期草书都带有隶意，我们一般称之为章草。章草不仅有带隶意的波挑，且其勾连也只在单字之中，字字之间却是并不勾连而相对独立的。至于为什么叫章草，亦有不同说

第二章 读点书法史

法。有人认为是汉章帝喜欢并使其盛行而得名,有人认为其书必遵一定章程、法则才能流行。后者似更有道理。部件的略省必得遵循一定法则或约定俗成,否则将会互不认识。

章草是后来一切草书之滥觞。至东汉后期,草书即出现两个发展方向:一个是朝今草方向,一个仍朝章草方向。向今草方向发展的似还受到新出现的楷书、行书的影响,或者说它们相互影响。

今草与章草相较,其最大区别:一是书写笔势更加连绵不断,更符合人的生理习惯和心理特征;二是其用笔方法与新出现的楷、行书更接近,或曰一脉相连;三是更生动,更适合抒情,即更具有艺术性的特征;四是形式更加自由而随意适便,即同一作品中不仅可以有楷、有行、有草,有时甚至有篆、有隶。

二、草书的繁荣

自汉之后,以草书出名者大有其人。魏晋南北朝更是草书的繁荣时期。此时期草书的繁荣,有草书自身发展规律性的原因,也有其社会政治、经济、文化背景上的原因。行、楷与今草的出现并成熟及它们的互相影响,文化的积淀,参与草书研究与创作的书家增多,书法美学的发展,士族阶层的形成,玄学思想的盛行,士族庄园经济的发展等,都为草书的发展提供了良好的条件。

魏晋南北朝草书的繁荣,主要表现在:一是出现了一大批草书名家;二是章草、今草都得到很大发展,出现了许多草书的经典之作;三是该时期草书受到中国古典哲学,特别是玄学、黄老、中庸思想的深远影响。

皇象《急就篇》(见图 2-90)为章草、楷书两体,其章草已明显受楷书影响有今草倾向。西晋索靖《月仪帖》(见图 2-91)也是章草、今草兼有,向今草过渡更为明显。卫瓘《州民帖》(见图 2-92)已为纯粹今草,隶意或章意全无。

图 2-90　三国吴　皇象《急就篇》章草　　图 2-91　西晋　索靖《月仪帖》　　图 2-92　西晋　卫瓘《州民帖》今草

西晋陆机《平复帖》(见图 2-93)墨本,虽为今草,但有明显的汉简意味。西晋王导《辛酸帖》(见图 2-94)已为纯今草。王导为王羲之伯父,应对王羲之书有重大影响。王羲

之之前，草书已十分成熟，这为二王的出现准备了客观条件。

图 2-93　西晋 陆机《平复帖》今草　　　　　图 2-94　西晋 王导《辛酸帖》今草

王羲之的草书已全蜕去隶意，是纯正规范的今草。用笔富有变化，断而还连，而实连不过二三字。章法得当，不激不厉，韵味悠长。因符合中国古典哲学及儒学中庸原则，既绚丽多彩，又不狂怪，故为历代所宝。其作品如图 2-95～图 2-97 所示。

图 2-95　东晋 王羲之《寒切帖》　　　　　图 2-96　东晋 王羲之《十七帖》

图 2-97　东晋 王羲之《初月帖》

王献之的草书与王羲之相较，有了新的发展。这个发展主要是使草书更加具有抒情性。即在同一作品中，可楷、可行、可草，可字字独立，可数字相连，从而为情绪的进一步激荡澎湃提供了"工具"(见图 2-98 和图 2-99)。当然这种数体具陈的现象并非简单的罗列，而是真正的随意适便，自然不羁。但值得注意的是，这种不羁又不是没有功力、没有技巧、没有学养的随意放纵，而是一种老成的天真、富贵的平实、贤淑的多情。王献之的草书被唐张怀瓘评为"神品"，超过右军，并对唐"狂草"的诞生与发展产生了巨大影响。《中秋帖》(传为宋米芾摹本)只有数行，现存于台北故宫博物院。睹其字字连绵，潇洒流落，神融笔畅，见者可能无不心向往之。

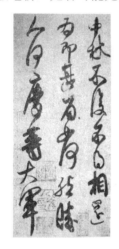

图 2-98　王献之《中秋帖》

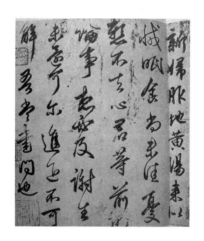

图 2-99　王献之《新妇帖》

王慈草明显受王羲之、王献之影响，但其韵律的把握似稍次，有点狂怪。但在今天看来，仍是不朽的经典，如图 2-100 和图 2-101 所示。

图 2-100　南朝齐　王慈《得柏酒帖》

图 2-101　南朝齐　王慈《汝比帖》

三、草书的辉煌

(一)隋唐时期

隋唐时期，国力强盛，经济繁荣，文化发达，思想解放，书法在这一时期也自然走向

了它的辉煌。

隋朝虽然存在时间很短，其艺术成就不如唐朝，但它的统一及政治、经济、文化措施，为唐的繁荣奠定了良好的基础。其书法成就自康有为提倡之后，影响日益扩大。

隋人书章草《出师颂》(见图 2-102)，其实章草、今草杂陈。如从结体、章法与行气细观之，则应以章草为主。用笔老辣，点画精到，结体富于变化，修短合度，行文从容，草法正确，其艺术成就很高。作者在继承汉代章草的同时，也曾受魏晋行、草的影响。智永《千字文》(见图 2-103)完全继承祖法(王羲之)，虽无新的创造，但足可承先启后。

图 2-102　隋人书《出师颂》

图 2-103　隋 智永书《千字文》

(二)唐朝

唐朝是我国封建社会的繁荣时期。唐朝的狂草，不仅充分体现了唐文化艺术的深厚博大，也是唐书法艺术最高成就的代表。唐书家以草书出名的代表人物主要有张旭、怀素、孙过庭、贺知章等，而通草书又为诗名或楷名所掩的更是不胜枚举。李白、杜甫、白居易、柳公权、颜真卿等，草书莫不极精。他们的代表作如图 2-104～图 2-110 所示。

图 2-104　孙过庭书《书谱序》

图 2-105　贺知章书《孝经》

图 2-106　张旭书《古诗四帖》　　图 2-107　张旭书《千字文》局部　　图 2-108　怀素书《苦笋帖》

图 2-109　怀素书《论书帖》　　　　图 2-110　柳公权书《蒙诏帖》

孙过庭书《书谱序》是一篇重要的古代书论。其书法以继承王羲之为任，这与他在书论中所持的观点是一致的。孙过庭书笔法精妙，点画精到，在继承王书之基础上略有创新。孙书用侧锋较王羲之多，单字纵向取势明显，为纯今草，不如王羲之书有章草篆籀意，其味较薄。

贺知章书《孝经》，书法仍以二王为本，但连绵过于二王的书法，节奏似略差。贺知章的书法为诗名所掩，今天所见亦可视为书中之经典。

张旭书《古诗四帖》，为其狂草书代表作之一。笔势连绵，结体生动，情感奔放。有部分草法并不规范，但对照上下文，一般还能释读，如单字列出则有部分近于狂怪，这也是后世对狂草所诟病之处。但草书之意义似不在此，它主要是用来抒发性情的。

怀素草书《苦笋帖》，仅有两行，但可作为怀素草法成熟之代表作，笔法丰富而精到，结体倚侧而韵律生动。了了数字可见狂僧之深厚学养及功力，行、楷、篆、隶、章，无不融会其中。其《论书帖》风格与前者相去甚远。自我风格不明显，实为二王遗风。

柳公权草《蒙诏帖》，不仅可见其楷书痕迹，且受颜行草影响极为明显，水平很高。

唐时社会尊尚书法，实风气使然，即便民间一般百姓所书，亦多有妙者。

从图 2-111 和图 2-112 所示的民间书作可窥知，唐代整个书坛的繁荣情况。

图 2-111　杨大智　租田契

图 2-112　赵丑　胡贷契

(三)五代

五代，从政治上来说，实为唐藩镇割据的延续。其文化艺术也是一片衰微，有可圈可点之处，仅杨凝式、彦修二人而已。二者作品如图 2-113 和图 2-114 所示。

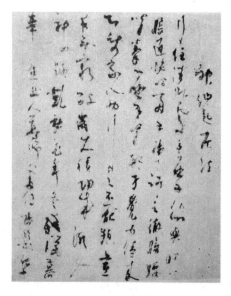

图 2-113　杨凝式《神仙起居帖》

图 2-114　彦修《寄边衣诗》局部

杨凝式的草书以二王行草为宗，且受唐朝颜真卿的行草影响较深。彦修的草书有所创新，似对明清草书有较大影响。

四、草书的衰落

(一)宋朝

宋朝在历史上与多个少数民族政权并存，战争不断，自始至终就没有实现过真正的统一。在政治上采取增加官吏人数、实行地方行政分权的方式笼络知识分子，军事上实行将兵分离，财经上实行财归中央。反映到文化上来，士大夫们的诗词、书画大都有一种怀古

情结。

米芾《论草书帖》(见图 2-115),所论草书必得追摹晋人,对唐张旭、怀素草书是完全否定的。从其书风看,确与其书论相符。米芾的草书虽学晋人,但与晋人草书相去甚远。其笔法虽近晋人,但结体过于倚侧,用笔侧锋过多,行气亦过于拘谨,故既无晋人淳厚典雅之气,更无唐人雄浑恣意之态,实非草书之上品。

宋赵佶草书团扇(见图 2-116),行气有唐人怀素气象,结体亦可圈点,但笔力稍弱。

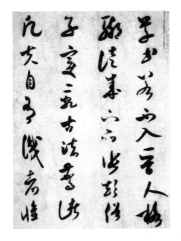
图 2-115　宋 米芾《论草书帖》

图 2-116　宋 赵佶草书团扇

黄庭坚《诸上座帖》(见图 2-117)是其草书代表作。在宋、元草书中,黄庭坚的草书(以下简称黄草)有继承,有创新,可谓独树一帜,应是此阶段草书之上品。黄草既以点画为形质,也以使转为形质,是楷法与草法结合得最为成功的草书大家。不仅如此,黄草在行气章法上还真正做到了不激不厉,意在笔先,且相当有韵味。但黄草也有倚侧过度、以虚为实,或故弄玄虚之病。

图 2-117　宋 黄庭坚《诸上座帖》

(二)元朝

元朝是蒙古族建立的少数民族政权。统治者在政治上一方面笼络地主阶级上层知识分子,另一方面又采取民族压迫政策。汉族士大夫们大多郁闷落寞,反映到艺术上,即表现

为追求一种恬淡静穆之气。赵子昂的草书可作元之代表(见图 2-118)。赵子昂的草书直追二王,但用笔过于俗熟,结体过于平正,缺乏变化和力度。

总的来说,宋元草书是沉寂没落的。宋元草书没落的原因:一是此阶段行书受到士大夫们的普遍喜爱或重视,二是缺乏晋唐时期的政治、经济、文化环境,三是由书法自身发展的规律性所决定的。

图 2-118　元赵子昂《六体千字文》

五、草书的复兴

明、清时期,封建制度走向衰落,文字狱盛行,作为皇帝奴才的士大夫们,为求自保只得谨言慎行。但又由于市场经济的发展,资本主义的萌芽,民主思想的传播,再加上满族实现了全国统治,广大知识分子更是思想活跃,情感奔突,在艺术上则表现出巨大的创造力。明清草书的代表人物主要有文征明、徐渭、董其昌、王铎、傅山等,他们大多为明末清初人物,其草书极富时代精神,但与儒家所倡导的中和原则相左。其代表作如图 2-119～图 2-126 所示。

祝允明的草书风格独具,纵横穿插,似无行无列,乱石铺路,天女散花,但笔力雄健,感情丰沛,草法正确,实不可多得,对其后的明清书坛产生了巨大的影响。

王宠的草书走的是极为正统一路,上追晋人,但楷法入草过多,几无使转映带,部分字结体欠佳,也缺乏创新,更无晋人风流潇洒韵致。

文彭的草书明显受唐人与时风影响,笔力不弱,但韵味略欠。

徐渭的草书除师法晋唐外,也明显受祝允明影响。其所书狂草作品,大多情感真挚,用笔狂放,结体变化莫测,字里行间时露不平、愤懑之气。

詹景凤的草书,多用中锋涨墨,主要师从唐宋,但也受时风影响,虽情感激越,但似功力稍欠。

董其昌的该帖草书(见图 2-124)受狂僧怀素影响较大,虚静空灵,是其草书之上品。

第二章 读点书法史

图 2-119 明 祝允明草书杜诗　　图 2-120 明 王宠草书《五忆歌》　　图 2-121 明 文彭草书自诗

图 2-122 徐渭草书杜诗　　　　　　图 2-123 詹景凤草书杜诗

图 2-124　董其昌草书

图 2-125　王铎草书

图 2-126　傅山草书

王铎的草书是明清最具代表者。相对于其他书家而言，王铎的草书功力更为深厚，笔法、墨法、节奏、韵律更为丰富生动。王铎的草书成功原因：一为对晋人作了全面的继承，特别是笔法与章法的继承；二是实现了小草至大草的成功转变而没有失却小草的隽永之气；三是创新了墨法与笔法从而增强了书写的表现力；四是实现了晋唐草的成功结合。

傅山的草书极具写意性，但章法与结字之韵味比之王铎的草书则稍欠。

六、草书的再次辉煌

近现代草书有几个了不起的代表人物：毛泽东、于右任、王蘧常、高二适、林散之。

毛泽东的草书是现代草书最杰出的代表。毛泽东的草书非一般人能及，首先在于其所具有的领袖气质。这种气质表现在他纵横挥洒时的任情、胆气和毫无顾忌。其次在于他的学问才气，他不仅精通文史哲，且所历见也非一般人所能比。三为毛泽东的草书有常年不断地使用毛笔的功力及少年时的楷书底子。毛泽东在工作生活中几乎从来没有离开过毛

笔,他少时学的是欧楷。笔者 2000 年曾于湖南韶山博物馆见过毛泽东少时写的一张借书条,全用欧楷所书,其水平之高、点画之精到,颇令今之不少书家汗颜。四为毛泽东的草书具有强烈的个人风格。其风格既表现在其用笔,更表现在其结体与章法。毛泽东的草书绝无扭捏作态之弊,如图 2-127 所示。

图 2-127　毛泽东草书自作词

于右任的草书(见图 2-128)有强烈的个性,属雄强一路,但缺乏隽永娴雅之气,其所倡"标准草书"其实并不标准,没有实质意义。

王蘧常(见图 2-129)是近现代以来的章草第一人。一是其用笔,可谓铁画银钩、古木苍藤。二是其结体,一改古人章草多呈横势之风而多用纵势。三是其气息,有碑味、有帖味,也有书卷味、金石气。

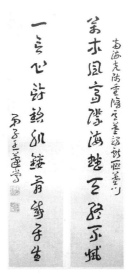

图 2-128　于右任草书《千字文》　　　　**图 2-129　王蘧常章草对联**

高二适的草书(见图 2-130)也是近现代草书代表。功力深厚，笔法精到，但有种自视甚高的小家子气，缺乏气势与风度。

林散之的草书(见图 2-131)，格超尘外，有书卷味，亦有种不食人间烟火味，只能远观，不可即学。

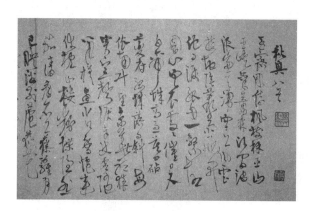

图 2-130　高二适草书杜诗

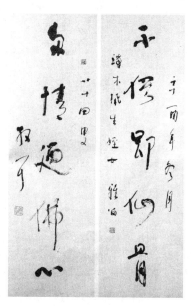

图 2-131　林散之草书对联

图 2-132～图 2-138 所示为笔者的草书作品选。

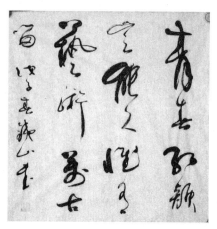

图 2-132　笔者草书作品(1)

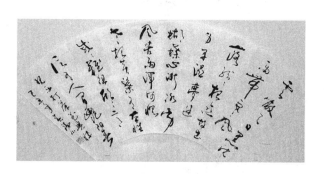

图 2-133　笔者草书作品(2)

图 2-134　笔者草书作品(3)

第二章 读点书法史

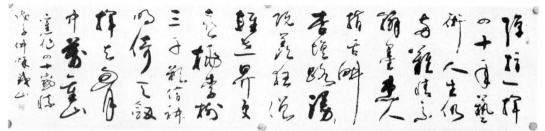

图 2-135 笔者的草书作品(4)

 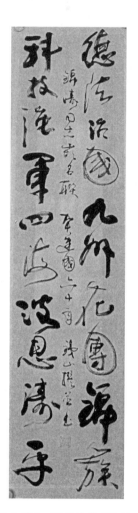

图 2-136　笔者的草书作品(5)　　图 2-137　笔者的草书作品(6)　　图 2-138　笔者的草书作品(7)

第五节　行书发展简史

一、行书的形成

与草书一样，行书也出现于两汉，也是在隶书俗写、快写的过程中逐渐形成的，其出现时间也是难分先后。在隶书俗写、快写过程中，其简省较多，并保留波挑者，成为章

草；其简省不多，不保留波挑，笔画略有连带者成为行书；其随隶、草、行简省而有所简省，不作笔画连带，又去掉波挑者则成为楷书。楷书是所有书体中成形最晚的。我们从已出土的西汉、东汉民间的墓砖、陶器、简牍文字中可知端倪。

永光元年汉木简书(见图2-139)，既有隶书笔意，也有行书、楷书、草书笔意，实际上是一种介于几种书体间的书体，为我们寻找楷、行、草的起源提供了较好的实物资料。

汉桓帝永寿二年墓砖(见图2-140)，似介于行、楷之间，但又带有隶、草笔意。

图2-139 永光元年汉木简(西汉，公元前43年)　　图2-140 汉桓帝永寿二年墓砖

当然，几种书体在形成发展过程中实际上互相穿插，互相影响，互相推进。例如，今草，在章草基础上，舍去波挑，并吸收了楷、行的笔法；行书在形成发展过程中，也吸收了草书、楷书的笔法、字法；楷书在形成发展过程中也吸收了草书与行的用笔与结体方法。这需要一个较长时间的发展融合过程。从现在的实物资料看，从有行书意味的书体出现，到其完全成熟，即从西汉末到东晋王羲之，大致经历了三百至四百年。在这个过程中，各种书体均有独立倾向，但又往往你中有我，我中有你。

据传，行书为东汉刘德升(147—189)所创，这似也有一定依据。但值得我们注意的是，这个"创"，只可能是一个整理、规范的过程，而绝非其一人之力凭空杜撰。刘德升的书迹不传，但据其生存年代则确是行书形成的重要时期。

二、行书的成熟

魏、西晋，行书进一步成熟。传说钟繇、胡昭师从刘德升，俱善行书，从理论上来说应是可信的。但可惜的是，他们的行书墨迹皆不传。这个时期行书的代表作品如图2-141～

图 2-143 所示。

图 2-141　楼兰李柏行书，时间比王羲之《兰亭集序》略早，已具行书基本特征

图 2-142　东晋　王羲之《兰亭集序》摹本

《兰亭集序》，名动天下，号"天下第一行书"。此行书吸收了前人几乎所有书迹精华，已是完全成熟的行书。其主要特点是：用笔变化多端，随意适便；结体修短合度，倚侧有仪；章法和舒隽永，疏密有致；情感奔腾真挚，理而不乱。但此字也有其不足之处："有女儿才，无丈夫气"，只能写小，不能写大。即或原稿放大也显弱而无力。这既有该帖本身功力不济之因，也有后学者天资难追之故。唐韩愈诗云："羲之俗书趁姿媚"，李白诗云："王逸少，张伯英，古来几许浪得名？"

图 2-143　王献之《授衣帖》

王献之行书往往杂以楷、草，是行书的又一发展，使之实现了真正的随意适便。后世唐代的颜真卿《裴将军》行、楷、草同帖即受其启发。

三、行书的流行与繁荣

东晋之后，行书流行中国，不仅代有名家，且一般百姓日常所书也多以行书为善。析其原因，主要有三。

一为实用。这是行书盛行天下的第一原因。古人行文作字，都为毛笔。草书能快，但一般人不经系统学习无法认识。楷书最易识认，可写来速度太慢。行书综合二者特点，最为实用方便。

二为妍美流便的《兰亭集序》行书书风问世，后学趋之若鹜，代有名作佳书，得帖较易，这也是行书流行繁荣的重要原因。

三为行书所有审美趣味皆与中国古典哲学、儒学思想相一致。刚柔相济、动静相宜、骨丰肉润、不激不厉等词句多与行书体相关联。

这个时期的行书代表作如图2-144～图2-149所示。

图2-144　唐　欧阳询行书《张翰帖》

图2-145　唐　虞世南行书《汝南公主墓志铭》

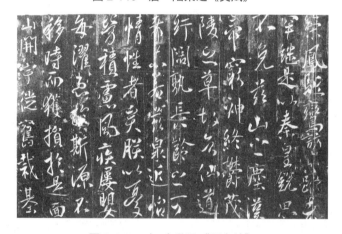

图 2-146　唐　陆柬之《文赋》

图 2-147　唐　李世民《温泉铭》

图 2-148　唐　褚遂良书《枯树赋》　　　图 2-149　唐　李邕书《李思训碑》

欧阳询《张翰帖》以楷法为行，笔法精到，结字谨严，近于北碑。但比之《兰亭集序》，似用笔缺少变化，结字过于拘谨，如稍加放纵将会生动得多。

虞世南《汝南公主墓志铭》，较之欧阳询行书，用笔结体更接近王羲之、王献之，但章法似有不妥，行距似需再分开些方更显韵味。

陆柬之《文赋》全为《兰亭集序》笔意，但笔法缺乏丰富性，个人风格不够。

李世民《温泉铭》，尽学王羲之，但明显缺乏楷、草、隶、篆功夫，故结体大多松散无力，部分用笔也不精到，时见勉强。但作为有为之帝王而言，日理万机之暇提笔写成这样，实为不易。

褚遂良书《枯树赋》，实为行楷，疏密有致，俯仰有仪，时见北碑及钟太傅笔意，但部分字支离无法。

李邕书《李思训碑》，全学二王，楷、行、草并用，结字合度，章法得宜，用笔生动，只是纵横成列，略有造作之嫌。

颜真卿《祭侄稿》(见图 2-150)，号"天下第二行书"。此帖之佳，不在其用笔、结体之是否规范合度，而在其自然之妙："无意于佳乃佳"。追祭亲人，情真意切，无意于书，所以颜真卿的情感、学问、功力、才气、道德于书中无不尽显，具有典型的颜氏行草风格，既见羲之书法的神采，又无羲之书法的形貌，别开新风。较之王羲之、王献之，更为宽博宏大，不拘小节，更具阳刚丈夫气概。

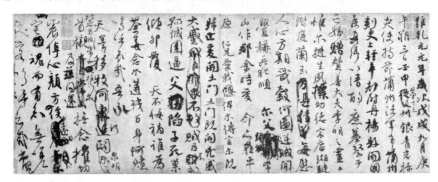

图 2-150　唐 颜真卿《祭侄稿》

柳公权行书《紫丝趿鞋帖》(见图 2-151)，亦为佳书。此帖之佳：一在其结体用笔既老辣又天真，既法度森严又自然绚烂；二在其风格独具，既受欧阳询、颜真卿、二王影响，又完全跳出其窠臼，是典型的柳氏风格。骨力劲健，正气凛然，但部分字略显拘谨、小气，或过于倚侧。

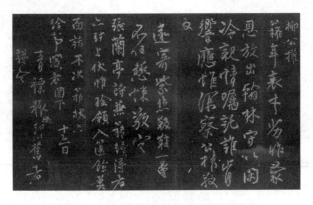

图 2-151　唐 柳公权行书《紫丝趿鞋帖》

杨凝式《韭花帖》(见图 2-152)，全无五代颓败委琐之气。用笔有如《兰亭集序》，自然俯仰，变化多端，亦受唐行楷影响。结体生动有趣而不狂怪。章法疏朗有致，别开生面。书中上品也。

蔡襄《扈从帖》(见图 2-153)，亦为《兰亭集序》信徒。如"惠"字，与"兰亭"几无二致。其用笔铁画银钩，几笔笔精到，但结体部分字支离过度。至于章法，作为行书言，还是似行距略开些为佳。

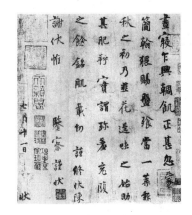
图 2-152　五代　杨凝式《韭花帖》

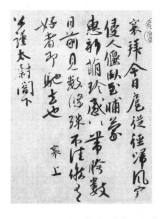
图 2-153　宋　蔡襄《扈从帖》

林逋《杂诗卷》(见图 2-154)，亦为佳书。其用笔多露入露出，变化不多，但并未有枪戟森森之感；其结体类欧阳询，挺而敛，似有羞赧、畏人之态；其章法类杨风子，疏密有致，有尘外或书卷之气。

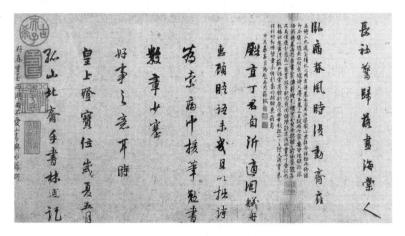
图 2-154　宋　林逋《杂诗卷》

苏轼《寒食诗帖》(见图 2-155)，号"天下第三行书"。与《兰亭集序》《祭侄稿》相较，会令人生出诸多感慨。它们为人们所共同称道处，即都是情感驱动下的自然之文、自然之笔。其文(或诗)情真意切，其字自然生动，字随情生，情随笔动，二者互为因果，互起波澜，毫无牵强之意。《兰亭集序》评为第一，不是其情感比后二者更为激越，而是其情感不管如何激荡，总会在理智所控范围奔突，表现于用笔结字，总是温柔敦厚，皆为君子之风。而后二者，感情激荡，会时露些许粗陋或过激。与儒家所谓"不激不厉"的"中

和"观，仍有一定距离。但《兰亭集序》也有俗、媚、甜之嫌。

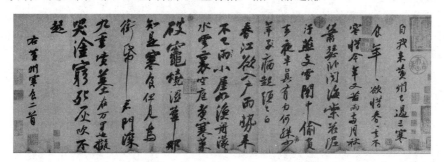

图 2-155　宋　苏轼《寒食诗帖》

黄庭坚《跋苏轼寒食诗帖》(见图 2-156)，比东坡之《寒食诗帖》个人风格更加强烈而独特。黄庭坚的行书，用笔多夸张部分横、撇、捺，有如兰飘、剑舞，从容沉着，舒展随意。结体随字附形，或修长，有如着袍仙道；或粗短，有如石压蛤蟆。风格独具，多为自身造化，亦有《瘗鹤铭》遗意。

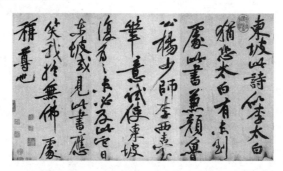

图 2-156　宋　黄庭坚《跋苏轼寒食诗帖》

赵构《付岳飞》帖，如图 2-157 所示。此赵构即南宋高宗，受此帖之岳飞，就是被他与秦桧阴谋所害者。此帖内容言及当时与金交战事，当时赵构是信任嘉许岳飞的。宋代历代皇帝都是书法家，但不是好的政治家。赵构也学二王，其中以《兰亭集序》得力最多。此帖单从书法水平而言，功力深，用笔精，诚为书中上品，但古人论书多及人，故尝贬之过于媚丽而无骨力，有如其卖国求荣之人品。

图 2-157　宋　赵构《付岳飞》帖

米芾《蜀素帖》(见图 2-158)独树一帜,主要在其笔法丰富,姿态横出,但其是处亦往往是其病处,倚侧过度,常失稳重,即失雍容君子之态。

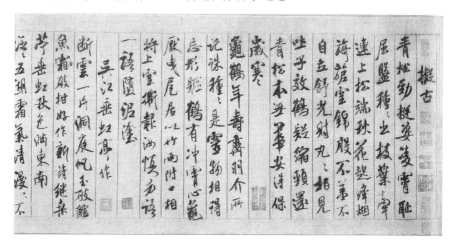

图 2-158　宋 米芾《蜀素帖》

朱熹《城南唱和诗》(见图 2-159),似纯为中锋用笔,结字多有天真可爱处,有书卷气与君子之风,但部分字似略显功力不济。

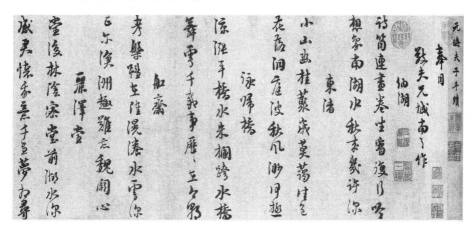

图 2-159　宋 朱熹《城南唱和诗》

赵子昂《洛神赋》(见图 2-160),与《兰亭集序》很近,某些字与《兰亭集序》几无二致,但却是有其形而无其神。赵子昂的字不如《兰亭集序》主要是用笔不如《兰亭集序》变化万端和劲健有力,结体有些拘谨,美则极矣,却近俗。

文征明《西苑楼诗卷》(见图 2-161),亦学《兰亭集序》《圣教序》,与赵子昂的字却风格差异较大。其点画虽不如赵子昂的精到,但骨力强健、笔法丰富,更具阳刚之气。

徐渭的行书,大多以草为行(见图 2-162),这是一种可资借鉴的形式。徐渭的行书很有特色,其关键点在于能把本来优美的字或线条写得令人看了之后有种怪异、烦躁、无聊、郁闷的感觉。细分析,则知其乏楷行功力。

张瑞图行书(见图 2-163)以故意放弃圆弧使转,多偏锋用笔,强调折角来夸张其特点,很有视觉冲击力。这对于我们亦有启发意义,但其笔法丰富性不够,更与儒家所谓的"中

和"审美原则有些背道而驰。

图 2-160 元 赵子昂《洛神赋》　　图 2-161 明 文征明《西苑楼诗卷》

图 2-162 明 徐渭行草书　　图 2-163 明 张瑞图行草书

王铎行书(见图 2-164)，主要继承二王，实以草为行，也受唐人及时风影响。其难能可贵处在于能把二王小字写得大气磅礴而仍具二王风神气骨，可为明清行草书之代表。相对而言，明清诸家，王铎之行草似更胜一筹。

傅山行草(见图 2-165)用笔结体功力不如王铎，章法亦不如王铎富有韵律感，但情感更为真挚，用笔更为自然。

图 2-164　明末清初　王铎行书　　　　　图 2-165　明末清初　傅山行草

　　董其昌行书(见图 2-166)，主学王右军，也受米芾、赵子昂的影响，用笔结体相对二王及赵子昂而言，欠其精到，但章法却有独到之处。拉开的字距、行距给人以更多想象的空间，能产生简静、淡远的意境。

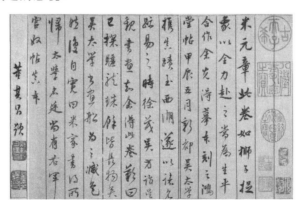

图 2-166　明末　董其昌行书

　　郑板桥行书(见图 2-167)，自号六分半书，正、隶、篆、今草、章草、简帛、行兼而有之。其妙处在于：用笔以行为主，字形各体杂陈，却并无生造之嫌。其不足处在于：有时字间变化突兀而几近于怪。

　　何绍基行书(见图 2-168)，以汉隶笔法、结字入行，风格独具，多有可借鉴处，但只可赏鉴吸取，无须临学。

图 2-167　清　郑板桥行书　　　　　　　图 2-168　清　何绍基行书

赵之谦行书(见图 2-169)，以北碑用笔、汉隶结字入行，也受时风影响，别开生面，对今人也多有借鉴意义。上四条屏从容沉静，章法生动，为明清书坛上品。

图 2-169　清　赵之谦行书

康有为行书(见图 2-170)，多从北碑来，用笔率意，笔力雄健，结体中宫茂密，四周开张，章法得体，自然生动，有金石味，且具霸气，但有时失于粗鄙放肆。

郭沫若行书(见图 2-171)，偶有佳作，但大多过于逞才使气，而时露俗气。此种书风，时人多有之，主要是缺乏临池功力所致，当然也有其他原因。

图 2-170　清 康有为行书

图 2-171　郭沫若行书

沈尹默行书(见图 2-172)，乃正统二王书风。其结体用笔主学二王，亦受唐人影响而有变化，不激不厉，人称"现代王羲之"，虽非虚语，但其结体用笔变化却远不及王羲之，也有过誉之处。

图 2-172　沈尹默行书

毛泽东行书(见图 2-173)，实为以草入行，或称行草。《满江红》为典型毛体风格，现代独步，无人能及，皆性情、风度、才识、胸襟使然，非苦学能成也。其独到处是结字与章法有如长空舞剑器，大开大合，摧枯拉朽，真英雄豪杰气也。

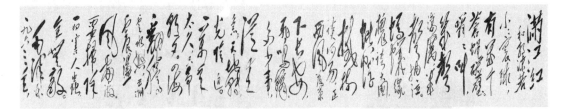

图 2-173　毛泽东行书

图 2-174～图 2-176 所示为本书作者何铁山作品。图 2-177 所示为本书作者卫兵作品。

 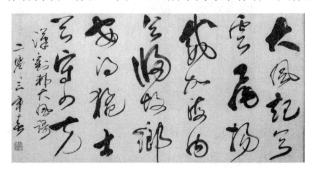

图 2-174　何铁山作品(1)　　　　图 2-175　何铁山作品(2)

图 2-176　何铁山作品(3)

图 2-177　卫兵作品

何铁山的行书以《兰亭集序》《圣教序》为宗，参以北碑、草、隶意，有两种字帖、字库公开出版。卫兵的行书，摹自启功先生。

第六节　楷书发展简史

从图 2-178 和图 2-179 可以看出，楷书无疑出现于汉代，也是在隶书俗写、快写过程中吸收草书、行书简省部件、笔画，并逐渐去掉波挑而形成的，或者说是由行书的庄写并吸收了隶书的部分特点而形成。东汉《墓砖朱书》虽近楷书，但明显处于孕育时期，时带有隶、行笔意，又似介于隶、楷、行之间。东汉熹平三年《陶坛朱书》已是楷书，但也仍有隶意。汉魏之际，楷书属于新体，亦称隶书，而当时隶书一般却称"八分"。

从现存资料看，汉末魏初的钟繇完成了由隶到楷的成功转变，如图 2-180 所示。

钟繇《贺捷表》虽已成功蜕去隶之波挑，成为真正楷书，但其结体趋扁，仍带有较浓的隶意。《法华经残卷》其部分字仍有如隶之波挑，但亦可视为另类楷书风格，如图 2-181 所示。

图 2-178　东汉《墓砖朱书》

图 2-179　东汉熹平三年(前 173 年)《陶坛朱书》

图 2-180　魏　钟繇书《贺捷表》

图 2-181　西晋人书《法华经残卷》

王廙(276—322)为王羲之叔父。《祥除帖》实为行楷，有钟繇楷笔之意，总的来说已蜕去隶意，如图 2-182 所示。从书风看，可见其对王羲之的影响。

庾翼《故吏帖》(见图 2-183)有明显的钟繇风格，亦为行楷。用笔全为楷书，结体略有隶意。此帖水平极高，其功力、才识似过钟繇，对东晋后世之书风影响很大。

图 2-182　东晋　王廙《祥除帖》　　　图 2-183　东晋　庾翼《故吏帖》

王羲之(321—379)书《黄庭经》(见图 2-184)、《乐毅论》已尽去隶迹(见图 2-185)，但相对钟繇、庾翼的楷书而言，却是妍丽有余而古朴不足。此两帖对唐及后世楷书影响极大，亦可视为"俗书"或"馆阁体"之鼻祖。

图 2-184　王羲之书《黄庭经》　　　图 2-185　王羲之书《乐毅论》

王献之(344—386)书《洛神赋十三行》应为旧名，原迹早已不存在。图 2-186 所示实为 19 行，为小楷书，承其家学，有所创新而更为妍媚，也似更乏古拙之气。

图 2-186　王献之书《洛神赋十三行》

东晋《爨宝子碑》(见图 2-187)，今存于云南曲靖。此碑风格独具，用笔以方为主，结体随字附形，大小倚侧，变化万千，楷、隶并用，古朴可爱，应为隶书向楷书的另一种(相对钟、王而言)过渡形态。

南朝宋《爨龙颜碑》(见图 2-188)，与《爨宝子碑》风格略近，可见当时蜀地并非蛮荒，而是与东土多有文化交流。

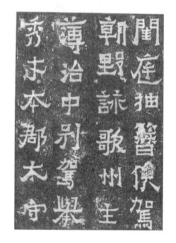 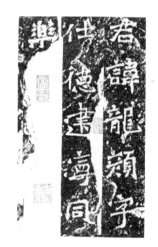

图 2-187　东晋《爨宝子碑》　　　　图 2-188　南朝宋《爨龙颜碑》

南朝梁《王慕韶墓志》(见图 2-189)，明显为北碑书风，但也似受南方二王妍媚书风影响。用笔结体近于北碑，而风流气息却是南朝。这说明当时南北方的文化交流从来就没有因国家分裂而中断过。

南朝梁《瘗鹤铭》(见图 2-190)，为楷书大字，为雄奇、壮美一路。用笔外拓，结体开张，章法自然，既有博大气势，又似有尘外之风，对后世书风有重大影响。黄庭坚曾诗云："大字无过《瘗鹤铭》"，此应非虚语也。

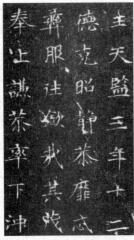

图 2-189　南朝梁　《王慕韶墓志》　　　图 2-190　南朝梁　《瘗鹤铭》

《嵩高灵庙碑》(见图 2-191)，与《爨宝子碑》《爨龙颜碑》均有相近处。如其"阳"字与北碑同，而其他如"四"字则与《爨宝子碑》《爨龙颜碑》相近，只是风格更近于隶书。

《吊比干文》(见图 2-192)虽为北碑风格，但仍有隶意。此碑方笔精细而富于变化，结体谨严而疏密得宜，风格独特，诚为北碑之上品。

图 2-191　北魏　《嵩高灵庙碑》　　　图 2-192　北魏　《吊比干文》

《孙秋生造像记》(见图 2-193)和《太妃侯造像》(见图 2-194)已蜕去隶意。前者趋于典雅、精工，后者更为粗率、急就。

《石门铭》(见图 2-195)，用笔率意却中规中矩，结体倚侧而富于变化，行稀列疏而别具一格，对后世楷书及其章法影响极大。《郑羲下碑》(见图 2-196)用笔精到，结体谨严，但偶露稚拙可爱之处。二者皆为北碑上品。

《张猛龙碑》(见图 2-197)为北碑风格之典型代表，其结字紧凑端方，用笔变化莫测，应对唐楷多有影响。近代碑学，多以此碑为源。

《张玄墓志》(见图 2-198)，小处有大神奇，古朴典雅，拙中见巧，粗中见细，实为魏

碑之经典，良可为范。

图 2-193　北魏《孙秋生造像记》

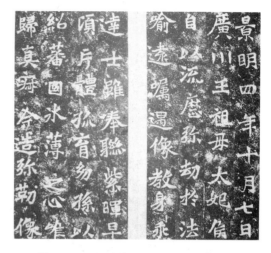

图 2-194　北魏龙门造像《太妃侯造像》

图 2-195　北魏《石门铭》

图 2-196　北魏《郑羲下碑》

图 2-197　北魏《张猛龙碑》

图 2-198　北魏《张玄墓志》

泰山《金刚经》(见图 2-199)，为近半方大字，既宽博雍容如高僧，又稚拙可爱似顽童。用笔似楷，结体似隶，亦楷亦隶，风格独具，可学可赏，易入易出且不易俗，诚书中上品。

《龙藏寺碑》(见图 2-200)，既有北碑之雄奇，也有南帖之风雅，承前启后，实唐楷之先声。

图 2-199　北朝末　泰山《金刚经》

图 2-200　隋《龙藏寺碑》

《董美人墓志》(见图 2-201)，虽北碑遗韵，但似亦受南帖书风影响。结体多扁方而略有隶意，用笔锋芒微露，纤丽精熟，多女儿气，少丈夫才，可学可赏。

欧阳询《九成宫醴泉铭》(见图 2-202)，唐成熟楷书之代表作，即楷书极致，法度森森，用笔精工。后世之楷书字库多以此为本。学之难入难出，入白则易俗。

图 2-201　隋《董美人墓志》

图 2-202　唐　欧阳询《九成宫醴泉铭》

褚遂良《大字阴符经》(见图 2-203)，以行草入楷，生动有趣。但初学者不宜：学之易弱，易俗。此帖应在其他工楷基础上后学。

《灵飞经》墨迹本(见图 2-204)，从二王来，亦受唐时风影响。用笔精到，生动可人，开后世甜俗、馆阁之先，可学，易入易出，学之应以他碑帖荡之方显古风。

图 2-203　唐　褚遂良《大字阴符经》　　　图 2-204　唐《灵飞经》墨迹本

《转轮王经卷》(见图 2-205)比之《灵飞经》格调略高，用笔精到，结体紧密，章法自然，可作小楷之范。后世文征明似受其影响较大。

《自书告身》(见图 2-206)为颜真卿大楷代表作，写大字不学颜似无法上墙。颜真卿此帖用笔外拓，结体宽博，有法可依，易学易出。颜真卿的楷书学晋书而别开生面，对后世影响极大，后世之印刷宋体字库即由颜真卿的楷书化来。今世颜真卿的楷书因时代与学问才识之关系，亦不可全学，一般人学之，难去其鄙俗之气。

图 2-205　唐　钟绍京《转轮王经卷》　　　图 2-206　唐　颜真卿《自书告身》

徐浩《不空和尚碑》(见图 2-207)，明显受颜楷影响。此碑已为唐楷气象，但仍有北碑遗韵。风格不独，可学而不能全学。

图 2-207　唐　徐浩《不空和尚碑》

柳公权《玄秘塔碑》(见图 2-208)，典型唐楷，结体精密，用笔有法，铁骨铮铮，有如浇铸。柳公权的字明显受颜真卿的影响，与颜相较，结体颜真卿则大气宽博，柳公权则内敛拘束；用笔柳公权更为精到，颜真卿则更为豪放。

苏东坡《罗池庙碑》(见图 2-209)，虽有书卷气，但明显结体用笔皆欠精到，缺乏功力，远不如其行书水平。有宋一代，由于"臆造"盛行，能书大楷者，除蔡君谟、赵佶外，乏善可陈。苏东坡、黄庭坚中小楷则皆可学。

图 2-208　唐　柳公权《玄秘塔碑》　　　图 2-209　北宋　苏轼《罗池庙碑》

宋徽宗赵佶楷书宋代独步，所谓瘦金体是也。此体以画兰法入书，但见笔笔细劲，行行飘逸，有如疏兰错落，芝草横斜，实为书中逸品，如图 2-210 所示。但此书不宜初学，必得有唐楷、宋行功力之后才可，不然则易陷于弱俗。

张即之楷，实为行楷。用笔侧锋较多，结体无出唐人窠臼，法度亦不谨严，时有颓笔，如图 2-211 所示。

赵孟頫《汲黯传》小楷(见图 2-212)，多从二王来，也有唐人写经痕迹。丽而不妖，熟而不俗，是赵楷中之佼佼者。赵孟頫六体皆能，楷、行、草尤精，最精者莫过于其小楷。赵孟頫的小楷上追王羲之、王献之，下启元、明、清，影响直至今日。此帖用笔精到，中锋为主，结字谨严，章法得当，大小参差而有错落倚侧有仪，决不怪异，符合"中庸"原

则，实为书中神品。今之印刷用仿宋即赵体化来。学者要注意弃其甜俗之病。

图 2-210　宋徽宗　芙蓉锦鸡图题诗

图 2-211　南宋　张即之大字杜甫诗卷　局部

图 2-212　元　赵孟頫《汲黯传》

沈度《敬斋箴》(见图 2-213)，其结体用笔都远不如赵孟頫的字精到，也比不上钟绍京《转轮王经卷》及《灵飞经》。其略高处，即有种雍容华贵之气。

图 2-213　明　沈度《敬斋箴》

祝允明《出师表》(见图 2-214)直追钟太傅，亦有北碑意味，开小楷古朴生动新风，可学可赏。

金农楷(见图 2-215)，用笔多为北碑或汉隶方笔，结体多《爨宝子碑》《爨龙颜碑》意，古朴稚拙可人，能启发后学。

图 2-214　明 祝允明《出师表》　　　图 2-215　清 金农

钱沣楷书(见图 2-216)，有明显的颜氏风格。用笔如之，结体横更趋平，略有创新，有正直不阿庙堂之气。

赵之谦楷书(见图 2-217)，有北碑风格，又参以行意，结体宽扁，且恣意自然，似有大侠风、尘外气。

图 2-216　清 钱沣楷书轴　　　　图 2-217　清 赵之谦楷书临郑文公中堂

　　李瑞清楷书(见图 2-218)，纯北碑风格。方笔为主，多张孟龙笔意，结体修长，又似受时风影响。风格独出，气度不凡，实学北碑之佼佼者。

　　李叔同楷书(见图 2-219)，用笔去头掐尾，逆入逆出，以圆为主。结体笔画交而不连，疏朗修长，有篆籀意。章法独异，宽行疏列，略有汉简味，全无尘俗气。一般人学之易俗，因其形貌易取，精神难继。

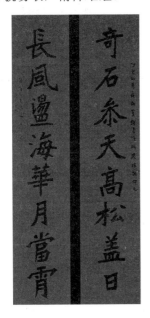　　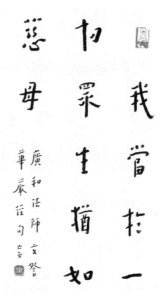

图 2-218　近代 李瑞清 奇石长风联　　　　图 2-219　近代 李叔同书《华严经》句

　　启功《跋张猛龙碑》小楷(见图 2-220)，结体多欧柳意，用笔多子昂风。此跋还非启体成熟之作，除落款名外，其个人风格还不够明显。

　　图 2-221 和图 2-222 所示为笔者楷书，骨为唐之颜柳，气为汉隶、北碑，神参元了昂、明王宠，亦数十帖数十年之功也，有楷书字帖两种已出版。

图 2-220　现代 启功楷书　《跋张猛龙碑》

图 2-221　笔者楷书规范汉字唐诗

图 2-222　笔者楷书　司马迁《报任安书》选句

习　题

1. 简述唐代书法艺术繁荣的历史原因。
2. 篆书为什么一直未曾消亡？
3. 魏晋至唐隶书走向衰落的原因？
4. 草书是怎样形成的？
5. 魏晋后，行书大行于中国的原因有哪些？
6. 楷书是如何形成的？

第三章　古人书论选

引言

本章所选中国古代书论，均来自上海书画出版社、华东师范大学古籍整理研究室选编，1979年10月出版，2006年2月第7次印刷的《历代书法论文选》及其续集。对于其中较难理解的部分，则于文后附释文。而对于其中明显讹误，则改正之。释文主要为作者参考有关资料自释，仅供参考。至于文评，本书编者稍有增减。

本书编著者认为，阅读古代书论，是我们学好书法或进行书法欣赏的一个重要手段。本章所选，对学习中国书论而言带有普遍意义，能对学习者起到举一反三的作用。此外，有意识地部分使用繁体字印刷，也有助于青少年认识繁体字，亲近中国传统文化。这对于学习书法或欣赏书法作品也是至关重要的。对于没有释文的部分，则相对简单些，如有不懂可请教老师或字典。

第一节　《说文解字·序》

原文：

古者庖牺氏之王天下也，仰则观象于天，俯则观法于地，视鸟兽之文与地之宜，近取诸身，远取诸物，于是始作《易》八卦，以垂宪象。

及神农氏，结绳为治而统其事。庶业其繁，饰伪萌生。黄帝史官仓颉，见鸟兽蹄迒之迹，知分理之可相别异也，初造书契。"百工以乂，万品以察，盖取诸夬。""夬，扬于王庭"，言文者，宣教明化于王者朝廷："君子所以施禄及下，居德则忌也。"

仓颉之初作书也，盖依类象形，故谓之文；其后形声相益，即谓之字。文者，物象之本；字者，言孳乳而浸多也。著于竹帛谓之书。书者，如也。以迄五帝三王之世，改易殊体，封于泰山者七十有二代，靡有同焉。

《周礼》：八岁入小学，保氏教国子，先以六书。一曰指事。指事者，视而可识，察而见意，"上、下"是也。二曰象形。象形者，画成其物，随体诘诎，"日、月"是也。三曰形声。形声者，以事为名，取譬相成，"江、河"是也。四曰会意。会意，比类合谊，以见指㧑，"武、信"是也。五曰转注。转注者，建类一首，同意相受，"考、老"是也。六曰假借。假借者，本无其事，依声托事，"令、长"是也。

及宣王太史籀，著大篆十五篇，与古文或异。至孔子书《六经》，左丘明述《春秋传》，皆以古文，厥意可得而说也。

其后诸侯力政，不统于王。恶礼乐之害己，而皆去其典籍。分为七国，田畴异亩，车涂异轨，律令异法，衣冠异制，言语异声，文字异形。秦始皇帝初兼天下，丞相李斯乃奏同之，罢其不与秦文合者。斯作《仓颉篇》，中车府令赵高作《爰历篇》，大史令胡毋敬作《博学篇》，皆取史籀大篆，或颇省改，所谓小篆者也。是时，秦烧灭经书，涤除旧

典。大发吏卒，兴成役，官狱职务繁，初有隶书，以趣约易，而古文由此绝矣。

自尔秦书有八体：一曰大篆，二曰小篆，三曰刻符，四曰虫书，五曰摹印，六曰署书，七曰殳书，八曰隶书。

汉兴有草书。

尉律：学童十七以上始试。讽籀书九千字，乃得为史。又以八体试之。郡移太史并课。最者以为尚书史。书或不正，辄举劾之。今虽有尉律，不课，小学不修，莫达其说久矣。

孝宣皇帝时，召通《仓颉》读者，张敞从受之。凉州刺史杜业，沛人爰礼，讲学大夫秦近，亦能言之。孝平皇帝时，征礼等百余人，令说文字未央廷中，以礼为小学元士。黄门侍郎扬雄，采以作《训纂篇》。凡《仓颉》以下十四篇，凡五千三百四十字，群书所载，略存之矣。及亡新居摄，使大司空甄丰等校文书之部，自以为应制作，颇改定古文。时有六书：一曰古文，孔子壁中书也。二曰奇字，即古文而异者也。三曰篆书，即秦小篆。四曰左书，即秦隶书，秦始皇帝使下杜人程邈所作也。五曰缪篆，所以摹印也。六曰鸟虫书，所以书幡信也。

壁中书者，鲁恭王坏孔子宅，而得《礼记》《尚书》《春秋》《论语》《孝经》。又北平侯张仓献《春秋左氏传》。郡国亦往往于山川得鼎彝，其铭即前代之古文，皆自相似。虽叵复见远流，其详可得略说也。而世人大共非訾，以为好奇者也，故诡更正文，乡壁虚造不可知之书，变乱常行，以耀于世。诸生竞逐说字，解经谊，称秦之隶书为仓颉时书，云："父子相传，何得改易！"乃猥曰："马头人为长；人持十为斗；虫者，屈中也。"廷尉说律至以字断法："苛人受钱，苛之字止句也。"若此者甚众，皆不合孔氏古文，谬于史籀。俗儒鄙夫，翫其所习，蔽所希闻，不见通学，未尝睹字例之条，怪旧艺而善野言，以其所知为秘妙，究洞圣人之微恉。又见《仓颉篇》中"幼子承诏"，因曰："古帝所作也，其辞有神仙之术焉。"其迷误不谕，岂不悖哉！

书曰："予欲观古人之象。"言必遵修旧文而不穿凿。孔子曰："吾犹及史之阙文，今亡矣夫。"盖非其不知而不问。人用己私，是非无正，巧说邪辞，使天下学者疑。盖文字者，经艺之本，王政之始，前人所以垂后，后人所以识古，故曰："本立而道生。"知天下之至赜而不可乱也。今叙篆文，合以古籀，博采通人，至于小大，信而有证，稽撰其说。将以理群类，解谬误，晓学者，达神恉，分别部居，不相杂厕也。万物咸睹，靡不兼载，厥谊不昭，爰明以喻。其称《易》孟氏、《书》孔氏、《诗》毛氏、《礼》《周官》《春秋》《左氏》《论语》《孝经》，皆古文也。其于所不知，盖阙如也。

作者小传： 许慎(30—124)或(58—147)，东汉明帝至桓帝时人。经学家、文字学家。字叔重。汝南召陵人(河南省郾城)。曾作太尉、南阁祭酒。从贾逵受业，博通经籍。时人有言曰："五经无双许叔重。"撰有《说文解字》《五经异义》等。工书。唐张怀瓘《书断》云："慎好古学，喜正文字，尤善小篆，师模李斯，甚得其妙。" 列其小篆为能品。

《说文解字·序》介评：为我国最早文字学专著，对后世影响十分深远。书成于汉和帝永元十二年，共十四篇。收字九千三百五十三，又重文一千一百六十三。全书按文字形体及偏旁构造，分列为五百四十部，以小篆为主，列古文、籀文等异体为重文。以六书推究文字形、音、义，向为治小学者所宗。研究书法而不懂"六书"，无疑是一大缺憾。前人书论多辑此文，以启学者研读此书。对《说文》作注解者代有其人。其中以清段玉裁《说文解字注》最为精当。近人丁福保集古人研究于《说文解字诂

第三章　古人书论选

林》，大开研《说》方便之门。近代为《说文解字·序》作注的以章太炎先生为最。

读此文可知文字创制发展基本历程及功能，但由于时代的局限，作者的某些认识却是不正确的。

释文：

往古的时候，伏羲氏治理天下，(他)向上观察天象变化，向下观察大地脉理、鸟兽的形迹以及它们构造、运动的规律性。近的取法自身形体特征，远的取法自然万物形象，在这个基础上，创作了《易》和八卦，并用卦象来垂示上天的思想。

到了神农氏统治天下之时，使用结绳记事的办法治理社会，管理当时的事务，社会上的行业和杂事日益繁多，掩饰作伪的事儿也发生了。(到了黄帝时代)黄帝的史官仓颉看到鸟兽的足迹，悟出纹理有别而可辨，因而开始创造文字。(文字用于社会之后)各行各业分工明确、安定繁荣，万事万物名称准确、各有名分，大概都是由《夬(音怪)卦》启示而来。《夬卦》说："臣子应当辅佐君王，使王政畅行。"这就是说，仓颉创造文字是为了宣扬教化、倡导风范，有助于君王的施政。君王以文字为工具，便于向臣民施予恩泽，如以此而居功则是不明智的。

仓颉初造文字，按照事物形象画出形体，所以叫作"文"；随后又造出合体的或依形附声，或依声附形的形声字，这些文字就叫作"字"。"文"，主要指"象形字"，它们既是万物本来形象的描摹，也是制作其他汉字的根本。"字"，即逐渐增多的意思。它们都是由"文"滋生而来。"字"的发展繁衍，使文字数量日多。把文字写在竹简、丝帛上，叫作"书"。"书"就是形象相似之意。文字在经历了"五帝""三王"的漫长岁月后，有的改动了笔画，有的造了异体，所以在泰山封神祭天的七十二代君王留下的石刻，字体各不相同。

《周礼》规定，官宦子弟八岁进入小学学习，学官教育他们，先教"六书"。"六书"，即六种造字方法。第一叫指事，指事的含义是：字形、结构看起来认得，经过考察就知道它所体现的字义，"上、下"二字即属此例。第二叫象形，象形的含义是：用简练的线条画出物体的形状，随物体本身形状变化而变化，"日、月"二字即属此例。第三叫形声，形声的含义是：按照事物本身的性质和已有的读音，挑选可相比譬的声符和义符组成文字，"江、河"二字即属此例。第四叫会意，会意的含义是：能从构成文字的部件组合产生联想，从而明白该字的意义，"武、信"二字即属此例。第五叫转注，转注的含义是：字形部分相似，意思相近或相同的两字可互相注释，"考、老"二字即属此例。第六叫假借，假借的含义是：没有为某事某物造字，而按照某事某物的读音，找一个同音或近音字代表它，"令、长"二字即属此例。

周宣王的太史籀，编撰大篆十五篇，其文字与古文已有差异。一直到春秋末年孔子编纂《六经》，左丘明著述《左传》，古文都还在使用。那时，古文的形体、意义仍为学者们所通晓。

再往后到战国时期，诸侯们依靠暴力施政，不服从周天子；他们憎恶礼乐妨害自己，都抛弃典籍各行其是。中国出现七雄并峙，田亩的丈量方法相异，车子的规格尺码不同，法令制度各有一套，衣服帽子各有规定，说起话来声音有别，写起字来相互乖异。

秦始皇灭六国之初，丞相李斯就奏请统一制度，废除那些不与秦国文字相合的字。李斯写了《仓颉篇》，中车府令赵高写了《爰历篇》，太史令胡毋敬写了《博学篇》，(它们)都取用史籀大篆的字体，有些字还作了一些简化和改动，这种字体就是人们所说的"小

篆"。这个时候,秦始皇焚烧《经书》,除灭古籍,征发吏卒,大兴兵役、徭役,官府衙狱事务繁多,于是产生了隶书,以使书写趋向简易,古文字体便从此逐渐止绝了。

从那时起,秦代的书法主要有八种:一名大篆,二名小篆,三名刻符,四名虫书,五名摹即印,六名署书,七名殳书,八名隶书。

汉朝建立以后,又开始有了草书。

汉朝的法令规定,学童满十七岁以后开始应考,能够背诵、读写九千个古代籀文的人,才能做官吏;进一步是用书法"八体"考试他们。通过郡试之后,上移给中央太史令再行考试,成绩最优的人,被用为枢秘处的秘书。官吏的公文、奏章,文字写得不正确,就检举、罢免他们。如今条令虽在,却停止了考核,官吏文字不工、不讲究、不研习,士人不通文字之学已经很久了。

汉宣帝时,徵召能够读识讲解《仓颉篇》的人,有个叫张敞的人接受了征召。涼州的地方官杜业,沛地人爰礼,讲学大夫秦近,也能读识讲解。

汉平帝时,徵召到爰礼等一百多人,要他们在未央宫讲解文字,尊奉爰礼做"小学元士(意为通晓文字学的首席士人)"。黄门侍郎杨雄,采集大家的解说著作了《训纂篇》一书。《训纂篇》总括了《仓颉篇》以来的十四部字书,计五千三百四十字。典籍所用的字,大都收入该书了。

到已灭了的"新莽"统治时期,他要大司空甄丰等人检校文字学方面古籍,自认为是应天行事,对古文字有一些修订。那时有六种字体,第一叫古文,这种文字出自孔子住宅墙壁中收藏的一批古籍;第二叫奇字,它也是古文,不过是古文的异体;第三叫篆书,也就是秦小篆;第四叫左书,即秦朝的隶书,是秦始皇令下杜人程邈创制的新体;第五叫缪篆,是用在玺符印鉴上的文字;第六叫鸟虫书,是写在旗帜旌幡等物上的文字。

所谓"壁中书",是汉武帝时鲁恭王拆毁孔子住宅时,得到的《礼记》《尚书》《春秋》《论语》《孝经》等古文典籍。还有北平侯张仓所献的《左传》,郡县、诸侯国从名山大川或地下发掘出前代宝鼎和器物中得到的铭文,往往也是前代的古文。这些古文字资料彼此大多相似,虽说不能再现远古文字的全貌,但是先秦古文字的情况却能知道大概了。而世人无知,极力否定、诋毁古文,认为古文是好奇的人闭上房门面向墙壁而伪造出来的不能知晓的文字,改变了现行文字的通常写法,搅乱了常规,并以此来炫耀自己。

诸多儒生争着抢着解说文字和各种经书的意义。他们把秦朝才有的隶书当作仓颉时代的文字,说什么"文字是父子相传的,哪里会改变呢"?他们竟然瞎说:"'马'字头下加一'人'字是个'长'字,一个'人'手握一个'十'字是个'斗'字,'虫'字是屈写'中'字的一竖而成。"掌刑官解说法令,竟至于凭着拆析字形来臆断刑律,比如"苛人受钱"(原义是:恐吓人犯,索取贿赂,"苛"是"诃"的假借字)竟然有人说,"苛"字就是"止句"二字构成。类似上文的例子多得不胜枚举,这些解说都同孔子壁中出土的古文字形不合,同史籀大篆的字体相违。粗俗浅薄的儒生,没有见习的匹夫,欣赏把玩自己习见的东西,对于少见的事物则闭目塞听,他们未见识文字的古今变化,没看到汉字在各种语境中的如何使用,把古文典籍看成异端,把无稽之谈当作真理,把自己知道的东西看得神妙至极。他们又妄测圣人著述的深意,看到《仓颉篇》中有"幼子承诏"一句,便说《仓颉篇》是黄帝写的,说那句话寓有黄帝仙去有让幼子承嗣的深意。他们迷误不通如此,能不违背事理吗?

《尚书》记载，舜说"我想看看古人最初的文字"，这话的意思是要我们遵行古文字，不要穿凿附会。孔子说："我能从史书中看到其中缺失的部分，难道今天就没有了吗？"这当然不是不懂就不要追问。人一旦有了私心，所谓是非就没有了标准，对古文字与古代经典的解读，就会巧言诡辩、伪立邪说，让普天下的学者都顿生疑团或困惑。文字是经史百家之书的根本，是推行王道的首要条件，前人用它记述自己的思想与经验传示给后人，后人依靠它认识古代的历史。所以说："本立而道生(确立了根本，道也就寓于其中了)。"懂得世上最深奥的道理，就不会再受困扰。

现在我说解篆文，参照古文、籀文，博采真正通晓文字的各家学说，做到出言无论大小，都确凿有证，在考稽清楚的基础上撰写出自己的见解。我想用这部书梳理同类书，剖辨谬误，使学习的人了悟文字的本原，通达古人造字的本意。我采用分立部首、以部首系联字群的办法编排文字，使它们不相错杂。万事万物都能从本书里见到，没有哪一样不涉及、不记载的。遇到读者不易明了的事物，我就援用可资说明的东西比喻它。书中提到孟喜的《易经》，孔安国的《尚书》，毛亨的《诗经》以及《周礼》《周官》《春秋》《左传》《论语》《孝经》等，都是指古文版本。遇到我不知道的事物，即付阙如。

第二节　赵壹《非草书》

原文：

余郡士有梁孔达、姜孟颖者，皆当世之彦哲也，然慕张生之草书过于希孔、颜焉。孔达写书以示孟颖，皆口诵其文，手楷其篇，无怠倦焉。于是后学之徒竞慕二贤，守令作篇，人撰一卷，以为秘玩。余惧其背经而趋俗，此非所以弘道兴世也，又想罗、赵之所见嗤沮，故为说草书本末，以慰罗、赵，息梁、姜焉。

窃览有道张君所与朱使君书，称正气可以消邪，人无其衅，妖不自作，诚可谓信道抱真，知命乐天者也。若夫褒杜、崔，沮罗、赵，欣欣有自臧之意者，无乃近于矜忮，贱彼贵我哉！

夫草书之兴也，其于近古乎？上非天象所垂，下非河洛所吐，中非圣人所造。盖秦之末，刑峻网密，官书烦冗，战攻并作，军书交驰，羽檄纷飞，故为隶草，趋急速耳，示简易之指，非圣人之业也。但贵删难省烦，损复为单，务取易为易知，非常仪也。故其赞曰："临事从宜。"而今之学草书者，不思其简易之旨，直以为杜、崔之法，龟龙所见也。其擿(音蛮，意粗野、强劲)扶(细腻、柔弱)拉(按、摁)挃(音至，意左右摆动或上下撞刺)，诘屈尢(音跋，意踩、踏)乙(像春草屈曲而出)，不可失也。龀齿以上，苟任涉学，皆废仓颉、史籀，竟以杜、崔为楷，私书相与，庶独就书，云适迫遽，故不及草。草本易而速，今反难而迟，失指多矣。

凡人各殊气血，异筋骨，心有疏密，手有巧拙。书之好丑，在心与手，可强为哉？若人颜有美恶，岂可学以相若耶？昔西施心疹，捧胸而颦，众愚效之，只增其丑；赵女善舞，行步媚蛊，学者弗获，失节匍匐。夫杜、崔、张子，皆有超俗绝世之才，博学余暇，游手于斯，后世慕焉。专用为务，钻坚仰高，忘其疲劳，夕惕不息，仄不暇食。十日一笔，月数丸墨。领袖如皂，唇齿常黑。虽处众座，不遑谈戏，展指画地，以草刌壁，臂穿

皮刮,指爪摧折,见䚡(音思,本意角中骨、此指甲骨)出血,犹不休辍。然其为字,无益于工拙,亦如效颦者之增丑,学步者之失节也。且草书之人,盖技艺之细者耳。乡邑不以此较能,朝廷不以此科吏,博士不以此讲试,四科不以此求备,征聘不问此意,考绩不课此字,善既不达于政,而拙亦无损于治,推斯言之,岂不细哉?夫务内者必阙外,志小者必忽大。俯而扪虱,不暇见天。天地至大而不见者,方锐精于蚊虱,乃不暇焉。

第以此篇研思锐精,岂若用之于彼圣经,稽历协律,推步期程,探赜钩深,幽赞神明。览天地之心,推圣人之情。析疑论之中,理俗儒之诤。依正道于邪说,侪《雅》乐于郑声,兴至德之和睦,宏大伦之玄清。穷可以守身遗名,达可以尊主致平,以兹命世,永鉴后生,不以渊乎?

作者小传:赵壹,东汉光和年间辞赋家。字元叔,汉阳西县(今甘肃天水南)人,灵帝时为上计吏入京。所作《刺世疾邪赋》,表现出对当时权势、奸邪当道,政治黑暗的不平。原有集,已失传。

本文简评:《非草书》,专门攻击草书,在当时代表了一部分保守势力的观点。他们对书法在成为独立艺术的过程中,特别是草书的发展,表现出极大的不满,并希望回到古文时代。其说因背离历史发展大势而不能行。但此文写得很好,故《书苑菁华》《法书要录》均录之。

释文:

与我同郡(今甘肃天水市)有两个读书人,一个叫梁孔达(名宣),另一个叫姜孟颖(名诩)的,都是当代的俊才贤哲,然而他们仰慕张芝的草书甚至超过了孔子、颜渊的道德文章。梁孔达在写信给姜孟颖时,都是口里念诵着张芝的文章,手里效法着张芝的草书,毫无倦怠之意。于是,有不少青年后学,便竞相仰慕、效仿这两位贤者,就连郡太守都命令他们各以草书撰文一卷,交与自己私下把玩。我害怕他们都背离经典,趋向流俗,并认为这不是弘扬儒道、振兴风俗的做法;又想到当日罗晖、赵袭曾经受到张芝的讥笑、贬低(张芝《与太仆朱赐书》曾自谓:"上比崔、杜不足,下方罗、赵有余"),因此特地为大家写此文以说明草书的来源始末,并以此来安慰罗晖、赵袭,止息梁孔达、姜孟颖作书习文均以张芝为楷模所带起来的不良风气。

我曾私下浏览过张芝(字有道)写给朱使君(字赐)的信,信上说"正气可以消除邪恶,人若自身没有疏失('衅',即'釁',音信,古时钟鼎器皿上的细小缝隙)则妖妄邪恶的事情是不会在自己身上发作的"。这真可以说是笃信正道,抱持真性,知晓天命,乐天安命的人了。但他褒扬杜度(本名操,字伯度,光武至和帝时人,魏时因避曹操名讳而改)、崔瑗(明帝至灵帝时人,字子玉,亦章草名家,为今草启蒙者之一),贬低罗晖、赵袭,其实,却是在洋洋自得地夸耀自己的书艺,轻看他人,抬高自己!

草书的兴起,大概就是距今不远的秦末吧!往上,它不是上天垂示的自然现象;往下,它也不是从河水中涌出的所谓河图洛书;往中,它更不是圣人所创造的。大致说来,是因秦代末年,刑罚严苛,法网细密,战火纷飞,官方文书又烦又多,为使文书来往迅速,所以才产生了隶书中带着草书笔法的"隶草"。如此这般,当时纯是为了应付急速的需求,删繁就简,避难趋易,并不是圣人的事业。但是,删难省烦,损复为单,走向简易,一心只求易做易为,乃是权宜之计,并非常态。所以古书有此解释:"遇到事情的时候,为了便宜行事,权且如此。"然而,现在学草书的人,不考虑它趋易从简的用意,直认为杜度、崔瑗的书法,可以等同于传说中的"河图洛书",(这是完全没有道理的)。因为远古文字中那些强弱粗细、逆顺捻转、曲屈回绕等随物附形的象形象意特点,是不可抛

弃的。七八岁以上的人，如果任由他们涉猎学习，都抛弃了仓颉、史籀所造的正规文字，而争相以杜度、崔瑗的草书为楷模(那么，古文字中的象形象意的深意也就会全部丧失)。张芝在他的私人书信中曾与人说："如果文章是一想好就写，时间正好又紧迫仓促，那么就不能写草书。"写草书本来是为求简易而迅速，现在反而变得既困难又缓慢，真是大大地失去了它原本的意义了。

事实上，每个人的气血、筋骨都不相同；心思有粗细之别，运笔有巧拙之分。因此，书迹的美与丑，全赖作者心思与运笔的不同，怎能勉强得来？就像人的容颜有美丑之分，怎能因为学习而使其与某某相像呢？以前西施心痛时，捧着胸口皱着眉头，(看起来也美)众多愚人效法她，只是让他们自己显得更加丑陋罢了；赵国的美女善于舞蹈，走起路来漂亮迷人，而学习她们的人不得要领，反而失去原来走路的步法，最后便只能在地上爬行。你看那杜度、崔瑗、张芝，他们都有超越凡俗，无与伦比的才华，以博学之余的一点点休闲时间，放手在草书中游乐创作，后世的人仰慕他们，却专心致志地去学习，艰难钻研，眼高手低，忘了疲劳；天很晚了还不肯休息，太阳偏西了还不吃午饭。一人平均十天就写坏一支笔，一个月就用掉数丸墨；衣服的领子袖子都像墨布一样，嘴唇和牙齿也常常是黑的，即使和大家群坐在一堂，也没时间谈天、游戏，只顾伸出手指在地上、墙上画来画去，以至于手臂都破皮了，指骨外露出血了，也还不肯休息。然而，他们所写出来的草书，对写字的工巧并没什么帮助，就像那些效法西施皱眉的人反而更加丑陋，或像那些学习赵女美姿的人反而不能像原来那样走路了啊！

况且草书对于士人来说，只是最末的才艺罢了：地方上不以之比较才能；朝廷不以之考试录取官吏；博士(教授官)不以之讲授考核学生；察举孝廉的四科(儒学、文吏、孝悌、方正)不要求它写得美善；国家征聘贤才，不问它此中的道理；考核官吏绩效升迁时，也不察核草书才艺。就算写得好，也不能算他通晓政治；如果写得不好，也无损于治事。由此说来，草书难道不是最末的才艺吗？

专注于事物内部的，一定会在外部有所缺漏；用心在小地方的一定会疏忽了大地方；低着头摸虱子，便没有空闲仰望天空。天地是那么广大却看不见，只把全部的心思、精神用于摸虱子，确实就没有闲暇了。如果将全部心力放在各种经典上：用来稽考历法、协调律吕，那么就能一步步走向预期目标；探讨钩勒其中幽微深奥的道理，暗中发扬神圣光明的旨意。观览天地的本心，推究圣人的情怀；分析疑义使归于平正恰当，梳理俗儒的争议；在邪说之中能依止于正道之上，在郑声(淫声)之中能向雅乐看齐；兴起和睦的至大德行，弘扬玄妙清和的伟大伦常。如此，失意时可以明哲保身，留名后世；得意时可以跟从明君、平治天下。

权以此文警戒世人，为青年后生作借鉴，其意义不是十分宏大而深远吗？

第三节　蔡邕《笔论》

书者，散也。欲书先散怀抱，任情恣性，然后书之；若迫于事，虽中山兔毫，不能佳也。夫书，先默坐静思，随意所适，言不出口，气不盈息，沉密神彩，如对至尊，则无不善矣。为书之体，须入其形，若坐若行，若飞若动，若往若来，若卧若起，若愁若喜，若虫食木叶，若利剑长戈，若强弓硬矢，若水火，若云雾，纵横有可象者，方得谓之书矣。

外一篇：《九势》

夫书肇于自然，自然既立，阴阳生焉；阴阳既生，形势出矣。藏头护尾，力在字中，下笔用力，肌肤之丽。故曰：势来不可止，势去不可遏，惟笔软则奇怪生焉。

凡落笔结字，上皆覆下，下以承上，使其形势递相映带，无使势背。

转笔，宜左右回顾，无使节目孤露。

藏锋，点画出入之迹，欲左先右，至回左亦尔。

藏头，圆笔属纸，令笔心常在点画中行。

护尾，画点势尽，力收之。

疾势，出于啄磔之中，又在竖笔紧趯之内。

掠笔，在于趱锋峻趯(音踢，即书法用笔中的钩法)用之。

涩势，在于紧駃(音决，意快疾)战行之法。

横鳞，竖勒之规。

此名九势，得之虽无师授，亦能妙合古人，须翰墨功多，即造妙境耳。

作者小传：蔡邕(133—192)，东汉文学家、书法家。字伯喈，陈留圉(今河南杞县)人。灵帝时为议郎等官，董卓被诛后，被王允捕，死狱中。通经史、音律、天文，善辞章，工篆隶，尤以隶书著称，能总结前人用笔经验，结构严谨，点画、结体多变，有"骨气洞达，爽爽有神"之称誉，在当时后世都影响很大。熹平四年写《熹平石经》于太学门外，始立，观者塞满街衢。又见匠人于鸿都门用帚写字而发明飞白书。

本文简评：首次提出书写不仅与人的主观精神状态有关，而且其形象来自于自然。毛笔是产生书法艺术的前提条件。这对后世论书者具有巨大的启发作用。

第四节　王僧虔《笔意赞》

书之妙道，神采为上，形质次之，兼之者方可绍于古人。以斯言之，岂易多得？必使心忘于笔，手忘于书，心手达情，书不妄想，是谓求之不得，考之即彰。乃为《笔意赞》曰：剡纸易墨，心圆管直。浆深色浓，万毫齐力。先临《告誓》，次写《黄庭》。骨丰肉润，入妙通灵。努如植槊，勒若横钉。开张凤翼，耸擢芝英。粗不为重，细不为轻。纤微向背，毫发死生。工之尽矣，可擅时名。

作者小传：王僧虔(426—485)，南朝齐书法家。琅邪临沂人，官至侍中，谥简穆。喜文史，善音律，工书。孝武帝欲擅书名，僧虔不敢露其能，常用拙笔写字，以此见容。齐太祖尝与之赌书，问曰："谁为第一？"僧虔对曰："臣书臣中第一，帝书帝中第一。"太祖笑曰："卿可谓善自为谋矣。"

本文简评：此篇选文虽短，但却提出了两个重要观点：一个是"神彩为上"的形质观；另一个是"骨丰肉润"的中庸观。它是我国书法品评的两大重要标准。

第五节　孙过庭《书谱》

原文：

《书谱》卷上　　吴郡孙过庭撰

夫自古之善书者，汉魏有钟、张之绝，晋末称二王之妙。王羲之云："顷寻诸名书，

第三章 古人书论选

钟张信为绝伦,其余不足观。"可谓钟张云没,而羲、献继之。又云:"吾书比之钟、张,钟当抗行,或谓过之;张草犹当雁行。然张精熟,池水尽墨,假令寡人耽之若此,未必谢之。"此乃推张迈钟之意也。考其专擅,虽未果于前规,撌(音只,拾取)以兼通,故无惭于即事。评者云:"彼之四贤,古今特绝;而今不逮古,古质而今妍。"夫质以代兴,妍因俗易。虽书契之作,适以记言;而淳醨一迁,质文三变,驰骛沿革,物理常然。贵能古不乖时,今不同弊,所谓"文质彬彬,然后君子"。何必易雕宫于穴处,反玉辂于椎轮者乎?又云:"子敬之不及逸少,犹逸少之不及钟、张。"意者以为评得其纲纪,而未详其始卒也。且元常专工于隶书,伯英尤精于草体;彼之二美,而逸少兼之。拟草则馀真,比真则长草,虽专工小劣,而博涉多优,总其终始,匪无乖互。谢安素善尺牍,而轻子敬之书,子敬尝作佳书与之,谓必存录,安辄题后答之,甚以为恨。安尝问(子)敬:"卿书何如右军?"答云:"故当胜。"安云:"物论殊不尔。"子敬又答:"时人那得知!"敬虽权以此辞折安所鉴,自称胜父,不亦过乎?且立身扬名,事资尊显,胜母之里,曾参不入。以子敬之豪翰,绍右军之笔札,虽复粗传楷则,实恐未克箕裘。况乃假托神仙,耻崇家范,以斯成学,孰愈面墙!后羲之往都,临行题壁,敬密拭除之,辄书易其处,私为不恶。羲之还见,乃叹曰:"吾去时真大醉也。"敬乃内惭。是知逸少之比钟张,则专博斯别;子敬之不及逸少,无或疑焉。

余志学之年,留心翰墨,味钟、张之馀烈,挹羲献之前规,极虑专精,时逾二纪,有乖入木之术,无间临池之志。观夫悬针垂露之异,奔雷坠石之奇,鸿飞兽骇之资,鸾舞蛇惊之态,绝岸颓峰之势,临危据槁之形。或重若崩云,或轻如蝉翼;导之则泉注,顿之则山安;纤纤乎似初月之出天涯,落落乎犹众星之列河汉;同自然之妙有,非力运之能成;信可谓智巧兼优,心手双畅;翰不虚动,下必有由。一画之间,变起伏于峰杪;一点之内,殊衄挫于毫芒。况云积其点画,乃成其字。曾不傍窥尺牍,俯习寸阴。引班超以为辞,援项籍而自满。任笔为体,聚墨成形。心昏拟效之方,手迷挥运之理,求其妍妙,不亦谬哉?然君子立身,务修其本。扬雄谓:诗赋小道,壮夫不为,况复溺思毫厘、沦精翰墨者也!夫潜神对奕,犹标坐隐之名;乐志垂纶,尚体行藏之趣。讵若功定礼乐,妙拟神仙,犹埏埴之罔穷,与工鑪而并运。好异尚奇之士,玩体势之多方;穷微测妙之夫,得推移之奥赜。著述者假其糟粕,藻鉴者挹其菁华,固义理之会归,信贤达之兼善者矣。存精寓赏,岂徒然欤!

而东晋士人,互相陶染,至于王、谢之族,郗、庾之伦,纵不尽其神奇,咸亦挹其风味。去之滋永,斯道愈微。方复闻疑称疑、得末行末,古今阻绝,无所质问;设有所会,缄秘已深。遂令学者茫然,莫知领要,徒见成功之美,不悟所致之由。或乃就分布于累年,向规矩而犹远,图真不悟,习草将迷。假令薄解草书,粗传隶法,则好溺偏固,自阂通规。讵知心手会归,若同源而异派;转用之术,犹共树而分条者乎?加以趋变适时,行书为要,题勒方富,真乃居先。草不兼真,殆于专谨;真不通草,殊非翰札。真以点画为形质,使转为情性;草以点画为情性,使转为形质。草乖使转,不能成字;真亏点画,犹可记文。回互虽殊,大体相涉。故亦傍通二篆,俯贯八分,包括篇章,涵泳飞白。若毫(豪)厘不察,则胡、越殊风者焉。至如钟繇隶奇,张芝草圣,此乃专精一体,以致绝伦。伯英不真,而点画狼藉;元常不草,使转纵(从)横。自兹以降,不能兼善者,有所不逮,非专精也。虽篆、隶、草、章,工用多变,济成厥美,各有攸宜。篆尚婉而通,隶欲精而密,

121

草贵流而畅，章务检而便。然后凛之以风神，温之以妍润，鼓之以枯劲，和之以娴雅，故可达其情性，形其哀乐。验燥湿之殊节，千古依然，体老壮之异时，百龄俄顷。嗟乎，不入其门，讵窥其奥者也。

又一时而书，有乖有合。合则流媚，乖则彫疏。略言其由，各有其五：神怡务闲，一合也；感惠徇知，二合也；时和气润，三合也；纸墨相发，四合也；偶然欲书，五合也。心遽体留，一乖也；意违势屈，二乖也；风燥日炎，三乖也；纸墨不称，四乖也；情怠手阑，五乖也。乖合之际，优劣互差。得时不如得器，得器不如得志。若五乖同萃，思遏手蒙；五合交臻，神融笔畅。畅无不适，蒙无所从。当仁者得意忘言，罕陈其要；企学者希风叙妙，虽述犹疏。徒立其功，未敷厥旨。不揆庸昧，辄效(効)所明，庶欲弘既往之风规，导将来之器识，除繁去滥，睹迹明心者焉。

代有《笔阵图》七行，中画执笔三手，图貌乖舛，点画湮讹。顷见南北流传，疑是右军所制。虽则未详真伪，尚可发启童蒙，既常俗所存，不藉编录。至于诸家势评，多涉浮华，莫不外状其形，内迷其理，今之所撰，亦无取焉。若乃师宜官之高名，徒彰史牒；邯郸淳之令范，空著缣缃。暨乎崔、杜以来，萧、羊已往，代祀绵远，名氏滋繁。或藉甚不渝，人亡业显；或凭附增价，身谢道衰。加以糜蠹不传，搜秘将尽，偶逢缄赏，时亦罕窥，优劣纷纭，殆难觏缕。其有显闻当代，遗迹见存，无俟抑扬，自标先后。且六文之作，肇自轩辕；八体之兴，始于嬴政，其来尚矣，厥用斯弘。但今古不同，妍质悬隔，既非所习，又亦略诸。复有龙蛇云露之流、龟鹤花英之类，乍图真于率尔，或写瑞于当年，巧涉丹青，工亏翰墨，异夫楷式，非所详焉。代传羲之《与子敬笔势论》十章，文鄙理疏，意乖言拙。详其旨趣，殊非右军。且右军位重才高，调清词雅，声尘未泯，翰牍仍存。观夫致一书、陈一事，造次之际，稽古斯在。岂有贻谋令嗣，道叶义方，章则顿亏，一至于此！又云与张伯英同学，斯乃更彰虚诞。若指汉末伯英，时代全不相接，必有晋人同号，史传何曾寂寥！非训非经，宜从弃择。

夫心之所达，不易尽于名言；言之所通，尚难行于纸墨。粗可仿佛其状，纲纪其辞，冀酌希夷，取会佳境。阙而未逮，请俟将来。今撰执、使、转、用之由，以祛未悟。执，谓深浅长短之类是也；使，谓纵横牵掣之类是也；转，谓钩环盘纡之类是也；用，谓点画向背之类是也。方复会其数法，归于一途，编列众工，错综群妙，举前人之未及，启后学于成规，窥其根源，析其枝派，贵使文约理赡，迹显心通；披卷可明，下笔无滞。诡辞异说，非所详焉。然今之所陈，务裨学者。但右军之书，代所称习，良可据为宗匠，取立指归。岂唯会古通今，亦乃情深调合。致使摹搨日广，研习岁兹，先后著名，多从散落，历代孤绍，非其效欤？试言其由，略陈数意。止如《乐毅论》《黄庭经》《东方朔画赞》《太师箴》《兰亭集序》《告誓文》，斯并代俗所传，真行绝致者也。写《乐毅》则情多怫郁，书《画赞》则意涉瑰(像玉的美石)奇，《黄庭经》则怡怿虚无，《太师箴》又纵横争折。暨乎兰亭兴集，思逸神超；私门诫誓，情拘志惨。所谓涉乐方笑，言哀已叹。岂惟驻想流波，将贻啴喛之奏；驰神睢涣，方思藻绘之文。虽其目击道存，尚或心迷义舛，莫不强名为体，共习分区。岂知情动形言，取会风骚之意；阳舒阴惨，本乎天地之心。既失其情，理乖其实，原夫所致，安有体哉！夫运用之方，虽由己出，规模所设，信属目前，差之一毫，失之千里，苟知其术，适可兼通。心不厌精，手不忘熟。若运用尽于精熟，规矩谙于胸襟，自然容与徘徊，意先笔后，潇洒流落，翰逸神飞。亦犹弘羊之心，预乎无

际；庖丁之目，不见全牛。

　　尝有好事，就吾求习。吾乃粗举纲要，随而授之，无不心悟手从，言忘意得；纵未穷于众术，断可极于所诣矣。若思通楷则，少不如老，学成规矩，老不如少。思则老而愈(逾)妙，学乃少而可勉。勉之不已，抑有三时；时然一变，极其分矣。至如初学分布，但求平正；既知平正，务追险绝；既能险绝，复归平正。初谓未及，中则过之。后乃通会。通会之际，人书俱老。仲尼云：五十知命，七十从心。故以达夷险之情，体权变之道，亦犹谋而后动，动不失宜；时然后言，言必中理矣。是以右军之书，末年多妙，当缘思虑通审，志气和平，不激不厉，而风规自远。子敬已下，莫不鼓努为力，标置成体，岂独工用不侔，亦乃神情悬隔者也。或有鄙其所作，或乃矜其所运。自矜者将穷性域，绝于诱进之途；自鄙者尚屈情涯，必有可通之理。嗟乎！盖有学而不能，未有不学而能者也。考之即事，断可明焉。然消息多方，性情不一，乍刚柔以合体，忽劳逸而分驱。或恬淡雍容，内涵筋骨；或折挫槎枿，外曜锋(峰)芒(釯)。察之者尚精，拟之者贵似。况拟不能似，察不能精，分布犹疏，形骸未检。跃泉之态，未睹其妍；窥井之谈，已闻其丑。纵欲搪突羲、献，诬罔钟、张，安能掩当年之目，杜将来之口！慕习之辈尤宜慎诸。至有未悟淹留，偏追劲疾，不能迅速，翻效迟重。夫劲速者，超逸之机；迟留者，赏会之致。将反其速，行臻会美之方；专溺于迟，终爽绝伦之妙。能速不速，所谓淹留；因迟就迟，讵名赏会。非夫心闲手敏，难以兼通者焉。

　　假令众妙攸归，务存骨气；骨既存矣，而遒润加之。亦犹枝干扶疏，凌霜雪而弥劲；花叶鲜茂，与云日而相晖。如其骨力偏多，遒丽盖少，则若枯槎架险，巨石当路，虽妍媚云阙，而体质存焉。若遒丽居优，骨气将劣，譬夫芳林落蕊，空照灼而无依；兰沼漂萍，徒青翠而奚托。是知偏工易就，尽善难求。虽学宗一家，而变成多体，莫不随其性欲，便以为姿。质直者则径侹不遒，刚很者又掘强无润，矜敛者弊于拘束，脱易者失于规矩，温柔者伤于软缓，躁勇者过于剽迫，狐疑者溺于滞涩，迟重者终于蹇钝，轻琐者染于俗吏。斯皆独行之士，偏玩所乖。《易》曰："观乎天文，以察时变；观夫人文，以化成天下。"况书之为妙，近取诸身，(远取诸物)。

　　假令运用未周，尚亏工于秘奥；而波澜之际，已睿发于灵台。必能傍通点画之情，博究始终之理，镕铸虫篆，陶均草隶。体五材之并用，仪形不极；象八音之迭起，感会无方。至若数画并施，其形各异；众点齐列，为体互乖。一点成一字之规，一字乃终篇之准。违而不犯，和而不同；留不常迟，遣不恒疾；带燥方润，将浓遂枯；泯规矩于方圆，遁钩绳之曲直；乍显乍晦，若行若藏；穷变态于毫端，合情调于纸上；无间心手，忘怀楷则。自可背羲、献而无失，违钟、张而尚工。譬夫绛树、青琴，殊姿共艳；隋珠、和璧，异质同妍。何必刻鹤图龙，竟惭真体；得鱼获兔，犹恡筌蹄。闻夫家有南威之容，乃可论于淑媛；有龙泉之利，然后议于断割。语过其分，实累枢机。吾尝尽思作书，谓为甚合，时称识者，辄以引示。其中巧丽，曾不留目；或有误失，翻被嗟赏。既昧所见，尤喻所闻。或以年职自高，轻致陵诮。余乃假之以缃缥，题之以古目，则贤者改观，愚夫继声，竞赏毫末之奇，罕议峰端之失。犹惠侯之好伪，似叶公之惧真。是知伯子之息流波，盖有由矣。夫蔡邕不谬赏，孙阳不妄顾者，以其玄鉴精通，故不滞于耳目也。向使奇音在爨，庸听惊其妙响；逸足伏枥，凡识知其绝群，则伯喈不足称，良乐未可尚也。至若老姥遇题扇，初怨而后请(清)；门生获书机，父削而子懊，知与不知也。夫士屈于不知己而申于知

己，彼不知也，曷足怪乎？故庄子曰："朝菌不知晦朔，蟪蛄不知春秋。"老子云："下士闻道，大笑之；不笑之则不足以为道也。"岂可执冰而咎夏虫哉！

自汉、魏以来，论书者多矣，妍蚩杂糅，条目纠纷。或重述旧章，了不殊于既往；或苟兴新说，竟无益于将来；徒使繁者弥繁，阙者仍阙。今撰为六篇，分成两卷，第其工用，名曰《书谱》。庶使一家后进，奉以规模；四海知音，或存观省。缄秘之旨，余无取焉。垂拱三年写记。

作者小传： 孙过庭，字虔礼，吴郡(今苏州)人，唐垂拱年间书法家、书学理论家。官率府录事参军，生平事迹不详。工行草书，主习王羲之。北宋米芾评："唐草得二王法，无出其右。"著有《书谱》，此文为其序，全书未成而卒或书已失传。

本文简评：《书谱》是我国书法史上著名的书法论文，阐述正草二体书，见解精辟。其墨迹至今仍在，文末有"今撰为六篇，分为两卷，第其功用，名曰《书谱》"的句子，引起历代学者对其产生不同看法。或以为另有正文，此仅序，故有题作《书谱序》者。或以为此即正文，分裱两卷，故《书谱》卷上、卷下之称者。近人朱建新在所著《孙过庭书谱笺证》一书中认为，《书谱》应是全文，唯屡经装裱，中间已有断失，卷下等字失去，故多杂议。历史上除此《书谱》外，尚未有其他续篇发现。沈尹默在《历代名家书学经验谈辑要释义》中说："唐朝一代论书法的人，实在不少，其中极有名为众所知如孙过庭《书谱》，这自然是研究书法的人所必须阅读的文字，但它有一点毛病，就是辞藻过甚，往往把关于写字最要紧的意义掩盖住了，致使读者注意不到，忽略过去。"

本书编者认为，《书谱》文藻近骈，虽有悖作者"文约理赡"本意，但亦为此文能传之重要原因。另，文中关于献之不如羲之的立论或不错，但论据却是站不住脚的。

释文：

自古以来擅长书法的人，在汉、魏时期，有钟繇和张芝，在晋代末期是王羲之和王献之。羲之说："我近来研究各位名家的书法，钟繇、张芝确实超群绝伦，其余的则不值得观赏。"可以说，钟繇和张芝死后，二王继承了他们。羲之又说："我的书法与钟繇、张芝相比，与钟不相上下，或许略超过了他。与张芝的草书相比，也可与他并列；因为张芝下了苦工夫，临池学书，把池水都染黑了，如果我也像他那样刻苦，未必超不过他。"这是推举张芝、自认超越了钟繇的意思。考察二王书法的专精擅长，虽然没有完全继承古法，但能博采兼通各种书体，也是无愧于书法这种艺术的。有评者说："这四位才华出众的古贤，可称得上古今独绝。然而今人(二王)还是不及古人(钟、张)。古人的书法多质朴，今人的书法尚妍媚。"然而，质朴风尚也因时代不同而不同，妍媚格调却是与当代流风同步的。虽然文字的创造，最初只是为了记录语言，可是随着时代发展，书风也会不断变化，由醇厚变为淡薄，由质朴变为华丽；继承前者并有所创新，是一切事物发展的常规。书法最可贵的，在于既能继承历代传统，又不背离时代潮流；既有当今高雅风尚，又没有流风弊俗。所谓"文采与质朴相结合，才是君子风度"。何必闲置着华美的宫室去住古人的洞穴，弃舍精致的宝辇而乘坐原始的牛车呢？评论者又说："献之的书法之所以不如羲之，就像羲之的不如钟繇、张芝一样。"评论者认为这已点到问题的要处，但还是未能详尽说出它的始末原由。钟繇专工楷书，张芝精通草体，这两人的擅长，王羲之兼而有之。比较张芝的草体王则长于楷书，对照钟繇的楷书王又长于草体；虽然专精一体的功夫稍差，但是王羲之能广泛涉猎、各体皆工。总的看来，彼此是各有短长的。谢安素来善写尺牍，而轻视献之书法。献之曾经精心写了一封信给谢安，不料被对方在信后写上回信退了

第三章 古人书论选

回来，献之对此甚为怨恨。后来二人见面，谢安问献之："你感觉你的字比你父亲的如何？"答道："当然超过他。"谢安又说："旁人的评论可不是这样啊。"献之答道："一般人哪里懂得！"王献之虽然用这种话针对谢安，但自称胜过父亲，还是过分了！况且一个人立身扬名，应该以尊崇长辈为前提。曾参见到一条称"胜母"的巷子，认为不合孝道，就拒绝进去。以献之的优秀天资，学习其父的笔法，虽然粗略学到一些规则，其实并未把他父亲的成就全学到手。何况假托神仙授书，耻于推崇家教，带着这种思想意识学习，还不如面壁自学！有一次王羲之去京都，临行前曾在墙上题字。走后，献之悄悄涂掉，写上同样的字，认为摹得不错。待羲之回来，见到后叹息道："我临走时真是喝得大醉了。"献之这才内心感到很惭愧。由此可知，王羲之的书法与钟繇、张芝相比，只有专工和博涉的区别；而王献之根本比不上王羲之，则是毫无疑问的了。

 我少年读书时，就留心学书法，体会钟繇和张芝的作品神采，仿效羲之与献之的书写规范，又竭力思考专工精深的诀窍，转瞬过去二十多年，虽然缺乏入木三分的技艺，但却从未间断学好书法的志向。观察笔法中，悬针垂露似的变异，奔雷坠石般的雄奇，鸿飞兽散间的丽姿，鸾舞蛇惊时的体态，断崖险峰状的气势，临危据槁的情景；有的重得像层云崩飞，有的轻得若金蝉薄翼；笔势导来如同泉水流注，顿笔直下类似山岳稳重；纤细的像新月升上天涯，疏落的若群星布列河汉。精湛的书法好比大自然形成的神奇壮观，似乎进入决非人力所能成就的玄妙境界。的确称得上智慧与技巧的完美结合，使心手和谐双畅；笔墨不作虚动，落纸必有章法。在一画之中，令笔锋起伏变化；在一点之内，使毫芒顿折回旋。须知，练成优美点画，方能把字写好。如果不去专心观察字帖，抓紧埋头苦练，而是拿班超"投笔从戎"，项羽"学书不过能记姓名"与己并论，而信笔为体，随意涂抹，心里根本不懂摹效方法，手腕也未掌握运笔规律，还妄想写得十分美妙，岂不是极为荒谬的吗！然而君子立身，务必致力于根本的修养。扬雄则说诗赋乃为"小道"，胸有壮志的人是不愿干的。何况专心思考用笔细微变化，把主要精力埋没在书法中呢！我则不这样认为。全神贯注于下棋的，还要标榜"坐着隐逸"的名声；逍遥自在的垂钓者，还能体会"隐藏形迹"的情趣。而这些又怎比得上既能宣扬礼乐，又具有神仙般的妙术的书法？这就如同陶工揉和瓷土塑造器皿一般变化无穷，又像工匠操作熔炉铸造金银器皿那样大显身手！酷好崇异尚奇的人，能够欣赏玩味书法体态和意韵气势的多种变化；善于精研探求的人，可以从中得到潜移转换、推陈出新的幽深奥秘。撰写文章而并不精通书艺者，往往只得到前人的糟粕；而真正精于鉴赏的人，方能得到内涵和精华。经义与哲理本可融为一体，贤德和通达自然可以兼善。收藏书法精品，进行书法赏鉴，本身就有道寓其中，怎能说是徒劳的呢？

 东晋的士大夫，均互相熏陶影响。至于王、谢等名门望族，郗、庾等书法流派，即或其书法水平没有尽达神奇的地步，也都具有一定的韵致和风采。然而距离晋代越远，书法艺术就越加衰微了。后代人对前人书学，明知有疑也盲目称颂，即使得到一些皮毛亦去实践效行；但由于古今隔绝，难向先贤质询，某些人虽有所领悟，又往往守口忌谈，致使学书者茫然无从，不得要领，只见他人成功之结果，却不明白成功的原因。有人为掌握结构分布费时多年，却距离法规仍是甚远。临摹楷书难悟其理，练习草体更加迷惑。如果能够浅薄了解一些草书笔法，或粗略懂得些楷书法则，又往往陷于偏激保守，自以为是而封闭自己。哪里知道，心手相通犹如同一源泉形成的各脉支流；对转折的技法，就像一棵树上

分生出若干枝条。谈到应变时用，行书最为重要；对于题榜镌石，楷书当属首选。写草书不兼有楷法，容易失去规范法度；写楷书不旁通草意，那就难以称为佳品。楷书以点画组成形体，靠使转表现情性；草书用点画显露情性，靠使转构成形体。草书用不好使转笔法，便写不成样子；楷书如欠缺点画工夫，仍可记述文辞。两种书体形态彼此不同，但其笔法却有相通部分。所以，学书法还要旁通大篆、小篆，融贯汉隶，参酌章草，吸取飞白。若不能察觉它们之间的毫厘差别，就不能区别像胡人与越人间之风俗大不同了。至于钟繇的楷书堪称奇妙，张芝的草体可膺草圣，都是由于专精一门书体，才达到无与伦比的境地。张芝并不擅写楷书，所以他的点画并不精到。钟繇不擅草书，所以他的使转也并不太好。自此以后，不能兼善众体，也就达不到他们的高度，当然也与没有专于一体有关。由于篆书、隶书、今草和章草，工巧作用各自多有变化，所以表现出的美妙也就各有特点；篆书崇尚委婉圆通，楷书须要精巧严密，今草贵在畅达奔放，章草务求简约便捷。然后凛之以风流神韵，温之以妍媚秀润，鼓之以枯涩苍劲，和之以娴静高雅。所以，在一定程度上，书法可以表达书者的情性，抒发喜怒哀乐。察验用笔浓淡轻重的不同变化，从古到今都是一样的；体会从少壮到老年不断变化的情感，一百年即是一瞬间。是啊！不入书法门径，怎能深解其中的奥妙呢？

　　书家偶然作书，有合与不合，顺畅不顺畅的区别。合则流畅隽秀，不合则凋零萧疏。简略说其缘由，各有五种情况：精神愉悦、有空闲为一合；感人恩惠、酬答知己为二合；时令温和、气候宜人为三合；纸墨俱佳、相互映发为四合；偶然兴高、灵动欲书为五合。与此相反，神不守舍、杂务缠身为一不合；违反己愿、迫于情势为二不合；烈日燥风、炎热气闷为三不合；纸墨粗糙、器不称手为四不合；神情疲惫、臂腕乏力为五不合。合与不合，书法表现优劣差别很大。天时适宜不如工具应手，得到好的工具不如舒畅的心情。如果五种不合同时聚拢，就会思路闭塞，运笔无度；如果五合一齐具备，则能神清气爽，笔势畅达。流畅时无所不适，滞留时茫然无从。可是，能体会书法真谛的人却忘记了表达，很少能说出要领；体会不深的人了解得又少，就是能表达，也说不出个所以然。两者都是空费精力，难切要旨。因此，我不居守个人平庸昧见，将所知的全盘托出，望能光大前贤的风范规则，得到将来人的鉴识，除去繁冗杂滥，使人见到论述即可心领神会。

　　世代流传的《笔阵图》，共只七行，其间画有三种执笔的手势，图像拙劣文字谬误。近来见在南北各地流传，怀疑为王羲之所作。虽然未能辨其真伪，但还可以启发初学儿童。既然为一般人收存，也就不必编录。至于以往诸家的论著，大多是华而不实，莫不只从表面上描绘形态，而阐述不出内涵的至理。而今我的撰述，当然也不选取。至于像师谊官，虽有高名，但因形迹不存，只是虚载史册；邯郸淳也为一代典范，也仅仅在书卷上空留其名。及至崔瑗、杜度以来，萧子云、羊欣之前，这段漫长年代，书法名家陆续增多。其中有些人，当时就负盛名，人死后书作流传下来，声望愈加荣耀；也有的人，生前凭借显赫地位被人捧高身价，死了之后，墨迹与名气也就衰落了。还有某些作品糜烂虫蛀，毁坏失传，剩下的亦被搜购秘藏将尽。偶然欣逢鉴赏时机，也只是一览而过，加之优劣混杂，难得有条不紊的鉴别。其中有的早就扬名当时，遗迹至今存在，无须高人褒贬评论，自然会分辨出优劣的了。关于"六种书体"的始创，可以上溯到轩辕时代；"八体"的兴起，自然源于秦代嬴政。由来已很久远，历史上运用广泛，已起过重大作用。因为古今时代不同，质朴的古文和妍美的今体相差悬殊，且已不再沿用，也就略去不说。还有依据

第三章　古人书论选

龙、蛇、云、露和龟、鹤、花、草等类物状创出来的字体，只是简单描摹物象形态，或写当时的"祥瑞"，虽然画技巧妙，但没有笔墨功夫，不是规范书法，所以也不是我要详细论述的。社会流传的王羲之《与子敬笔势论》十章，文辞鄙陋，论理粗疏；立意乖戾，语言拙劣，详察它的旨趣，绝非王羲之的作品。且羲之德高望重，才气横溢，文章格调清新，辞藻优雅，名声至今盛炽，翰牍仍存于世。看他写一封信，谈一件事，即使仓促之时，都是词雅理顺，是完全可以从他流传下来的作品中体会到的，岂会在传授家教于子孙时，在指导书法规范的文章中，竟然背道错义、顿失章法，一至如此地步！又说，他与张芝是同学，这就更加荒诞无稽了。若指的是东汉末期的张芝，时代完全不符；那必定另有同名的东晋人，可史传上为何毫无记载。此书既非书法规范，又非经典著作，应当予以抛弃。

　　心里所理解的，难于用语言表达出来；能够用语言叙说的，又不易用笔墨写到纸上。如能粗略地描述形状，陈述大致纲要，也希望别人能斟酌其中的微妙，领悟其中佳美的境界。至于没有涉及的，只有等待将来补充了。在此，我主要论述"执、使、转、用"的道理与作用，可让不了解书法的人能够领悟：执，是说指腕执笔有深浅长短一类的不同；使，是讲使锋运笔有纵横展缩一类的区别；转，是指把握使转有曲折回环一类的笔势；用，就是点画有揖让向背一类的规则。将以上各法融会贯通；再编排罗列众家特长；交错综合诸派精妙，指出前列名家不足之处，启发后学掌握正确法规；深刻探索根源，分析其流派发展。尽力做到文辞简练却内容丰富，看到就能心领神会；阅后即可明了把握，下笔顺畅而没有疑虑。至于那些奇谈怪论，诡词异说，就不是本篇所要说的了。

　　然而现在所要陈述的，力求对后学者有所裨益。在以往书家中，王羲之的书迹为各代人所赞誉学习，可作为效法的宗师，也可从中获得造就书法的方向。王羲之书法不仅通古会今，而且情真意切，意韵和谐。以致摹拓的人一天比一天多，研习的人一年比一年多；王羲之前后的名家手迹，大都散落遗失，只有他的代代流传下来，这难道不是明证吗？试谈其中缘由，简要地叙说几点。仅以《乐毅论》《黄庭经》《东方朔画赞》《太师箴》《兰亭集序》《告誓文》等帖，均为世俗所传，是楷书和行书的最佳范本。写《乐毅论》情感忧郁；写《东方朔画赞》时意境瑰丽、想象离奇；写《黄庭经》时精神愉悦、若入虚境；写《太师箴》时感情激荡曲折；写《兰亭》，则是思绪奔放，精神超迈；写《告誓文》又像私下警戒自己，要绝意仕途，可又内心沉重，情感悲凉。正是所谓幸福欢乐时笑声溢于言表，倾诉哀伤时叹息发自胸臆。岂非志在流波之时，始能奏起和缓的乐章；神情驰骋之际，才会思得华词翰藻？虽然明明看到了道理，但还是可能内心迷乱、表达有误。因此无不勉强安排体例，区分优劣供人临习。岂知奔涌的情感形于言语，就是"风骚(诗的代称)"，天地的情性变化就是天地间的云卷云舒。既然失去激情，事实上又背离了至理，原来想要达到的，怎能还是现在所表现情形呢？对运笔的方法，虽然在于自己掌握，但是整个规模布局，确属眼前的安排要务。关键一笔仅差一毫，艺术效果就可能相去千里。如果懂得其中诀窍，便可以诸法相通了。心要不厌烦精细，手要不忘其精熟。倘若运笔达到精熟程度，规矩便能藏于胸中，自然可以从容应对，意先笔后，纵横捭阖，挥洒自如，飘逸飞扬了。像桑弘羊理财(精明干练，计划周到)，能预知诸多的未知；又似庖丁宰牛(熟知骨骼，用刀利索)，眼里根本就没有全牛。

　　曾有爱好书法者，向我求学，我便简明举出行笔结体的要领，教授他实用技法，很快

他便心领神会，默然得到旨意了。即使还不能完全领略所有技巧，但也可以完全达到既定目标了。说到深入思考，领悟基本法则，青少年不如老年人；要是从头开始，学好一般规矩，老年人不如青少年。研究探索，年纪越大越能得其精妙；而临习苦学，年纪轻愈有条件进取。勉励进取不止，须经三个时期；每个时期都会产生重要的变化，最后使书艺达到极高境地。例如，初学分行布局时，主要求得字体平稳方正；既然掌握了平正的法则，重点就要力追形势的险绝；如果熟练了险绝的字势，又须重新归于平正。初期所学并未达到真正的平正，中期则会险绝过头，后期才能真正的融会贯通。书技达到随心所欲、融会贯通的境界，那么人的品格与书艺都会达到一生中的最高境界。孔子说：人到五十岁才能懂得天命，到了七十岁始可随心所欲。因此要洞切平正与险绝的情势，体会出随机变化的道理，犹如做事要考虑周全后再行动，行动才不会失当；说话要掌握好时机再说，说的才能切中实理。所以王羲之的精妙书法大多出自老年，因这时思虑通达审慎，心气平和，不偏激、不凌厉，因而风范自然高远。自献之以后，莫不功力不足而鼓劲作势，为标新立异，另造作成体，非但工夫比不上前人，神采情趣更是相差悬殊。有人轻视自己的墨迹，有人矜持自己书技。喜欢自夸的人将因缺乏继续勤奋精神而断绝进取之路，认为自己不行的人总想勉励向前，定可达到成功的目标。确实这样啊，只有努力了没成功，哪有不学就能成功的呢？观察一下现实情况，即可明白这个道理。然而影响书体变化形成有多方面因素。因性情不一，有的能刚柔相济，有些却因用功程度不同而进展不一。有的心气平和、从容不迫，而笔画能内涵筋骨；有的却像折断的树枝，外露锋芒。观察时务求精细，摹拟时贵在相似。若摹拟不能相似，观察不能精细，分布仍然松散，间架难合规范；那就不可能表现出鱼跃泉渊般的飘逸风姿，却已听到坐井观天那种浮浅俗陋的评论。纵然是使用贬低羲之、献之的手段，和诬蔑钟繇、张芝的语言，也不能掩盖当年人们的眼睛，堵住后来学者的口舌；赏习书法的人，尤其应该慎重鉴别。有些人不懂得行笔的淹留，便片面追求劲疾；或者挥运不能迅速，又故意效法迟重。要知道，劲速的笔势，是表现超迈飘逸的关键；迟留的笔势，则具有赏心会意的情致。能速而迟，行将达到荟萃众美的境界；只沉溺于迟滞，终会失去流动畅快之妙。能速不速，叫作淹留，行笔迟钝再一味追求缓慢，岂能称得上赏心会意呢！如果行笔不是心境安闲与手法娴熟，那是难以做到迟速兼施、两相适宜的。

　　假若已获得用笔、结体的各种变化之妙，就一定要致力于追求字体的神质骨气，骨气树立，还须融合遒劲温润的形质。这就好比枝叶繁茂错落有致的树木，经过霜雪侵凌就会显得愈加坚挺；有如花团锦簇的花叶，与白云红日相映则更加娇艳迷人。如果字的骨力偏多，遒丽气质即少，就像枯木横在险要处，巨石挡在路当中；虽然缺乏娇媚，体质却还存在。如果婉丽占居优势，那么骨气就会薄弱，类同百花丛中飘落的英蕊，空有颜色而毫无依托；又如湛蓝池塘漂荡的浮萍，徒有青翠而没有根基。由此可知，有一方面的优长较易做到，而完美尽善就难求得了。虽是宗师学习同一家书法，却会演变成多种的体貌，莫不随着本人个性与爱好，显示出各种不同的风格来：性情耿直的人，书势劲挺平直而缺遒丽；性格刚强的人，笔锋倔强峻拔而乏圆润；矜持自敛的人，用笔过于拘束；浮滑放荡的人，常常背离规矩；个性温柔的人，毛病在于绵软；脾气急躁的人，下笔则粗率急迫；生性多疑的人，则沉溺于凝滞生涩；迟缓拙重的人，最终困惑于迟钝；轻佻琐碎的人，多受文牍俗吏的影响。这些都是个性偏激之人，因固求一端，而背离规范所致。《易经》上

第三章 古人书论选

说："观察天文变化，可以预知自然时序；观察人类社会及其文化发展变化，可以用来教化治理天下。"何况书法的妙处，近取法于人本身形体特征，远取之于自然万物形象。

假使笔法运用还不周密，那是因为你有许多奥秘之处还未掌握；如果能笔起波澜、得心应手，即说明你已对书法技法全然心领神会。必须要弄清点画之间的联系，全面掌握气势连贯的奥秘，再融合虫书、篆书的奇妙，凝聚草书、隶书的韵致。体会到天、地、神、鬼、人全部参与助我，则没有什么神妙意象不能描摹的；也像用八音作曲，一演奏就能感受到无穷的变化。若把数种笔画摆在一起，它们的形状要个个不同；若把好几个点排列一块，其形态也应个个有别。起首的第一点为全字的规范，开篇的第一个字是全幅准则。笔画各有伸展又不相互侵犯，结体彼此和谐又不完全一致；涩笔不至于迟滞，疾笔不流于油滑；燥笔中间有湿润，浓墨中有枯涩；不用尺规能令方圆适度，弃用钩绳可使曲直合宜；使锋忽露而忽藏，运毫若行又若止，极尽字体形态变化于笔端，融合作者感受情调于纸上；心手相忘，规矩尽抛。自然可以背离羲、献的法则而不失误，违反钟繇、张芝的规范仍得工妙。就像绛树和青琴这两位女子，容貌尽管不同，却都非常美丽；也如随侯之珠与和氏之璧，虽然本质不同但都很美妙。何必非要刻成鹤、画成龙，以失去其自然之美！已获得了兔和鱼，又何必吝啬把获兔之笼、得鱼之筌扔掉呢！

曾经听到过这种说法，家里有了像南威一样美貌的女子，才可以议论女人姿色；得到了龙泉宝剑，才有资格议论切割。话说得大过分了，就会影响本意。我曾用全部心思来作书，自以为写得很不错，遇到世称有见识的人，就拿出来向他请教，可是对其中写得美妙的部分，他们并不怎么留意，而对写得比较差的，反被赞叹不已。他们面对所见的作品，并不能分辨出其中的优劣，而只会听信传闻。有的竟以年龄大地位高而随便非议讥讽。于是我便故弄虚假，把作品用绫绢装裱好并作旧，题上古人名目。结果号称有见识者，看到后改变了看法，那些不懂书法的人也随声附和，竞相赞赏细微之奇妙，很少谈到笔法的失误。就像惠侯那样喜好伪品，同叶公惧怕真龙没什么两样。由此可知，伯牙断弦不再弹奏，确是有道理的。那蔡邕鉴赏无误，伯乐相马准确，原因就在于他们具有真才实学和辨别能力，并不限于寻常的耳闻目睹。假如从爨发出的奇妙的声音，平庸的人也能为之惊叹；千里马伏卧厩中，无识的人也可看出它与众马不同；那么蔡邕就不值得称赞，伯乐也无须推崇了。

至于王羲之为卖扇老妇题字，老妇起初是埋怨，后来又请求；一个门生获得王羲之的床几题字，竟被其父亲刮掉，使儿子懊恼不已。这说明懂书法与不懂书法，大不一样啊！再如一个士人，会在不了解自己的人那里受到委屈，又会在了解自己的人那里得到宽慰；他们不懂得，这又有什么奇怪的呢？所以庄子说："清晨出生而日升则死的菌类，不知道一天有多长；夏生秋死的蟪蛄(俗称黑蝉)，不知一年有四季。"老子说："无知的人听说讲道，便会失声大笑，倘若不笑也就不足以称为道了。"怎么可以拿着冬天的冰雪，去指责夏季的虫子不知道寒冷呢！

自汉、魏以来，论述书法的人很多，好坏混杂，积累的问题众多：或者重复前人观点，与前人说的并无区别；或者轻率另创异说，对后学又没有帮助；于是烦琐的更加烦琐，而缺漏的依然空白。现今我撰写了六篇，分作两卷，依次列举工用，定名为《书谱》。期待传给后学者，能奉为学习书法艺术的一般准则；或望四海知音，可以收藏参阅。将自己学书的切身体验秘藏起来，我不会赞成这样做的。垂拱三年(公元 687 年)撰并书。

第六节　李世民《王羲之传论》

　　书契之兴，肇乎中古，绳文鸟迹，不足可观。末代去朴归华，舒笺点翰，争相夸尚，竞其工拙。伯英临池之妙，无复馀踪；师宜悬帐之奇，罕有遗迹。逮乎钟、王以降，略可言焉。钟虽擅美一时，亦为迥绝，论其尽善，或有所疑。至于布纤浓，分疏密，霞舒云卷，无所间然。但其体则古而不今，字则长而逾制，语其大量以此为瑕。献之虽有父风，殊非新巧。观其字势疏瘦，如隆冬之枯树；览其笔踪拘束，若严家之饿隶。其枯树也，虽槎枿而无屈伸；其饿隶也，则羁羸而不放纵。兼斯二者，固翰墨之病欤？子云近世擅名江表，然仅得成书，无丈夫之气。行行若萦春蚓，字字如绾秋蛇，卧王濛于纸中，坐徐偃于笔下。虽秃千兔之翰，聚无一毫之筋；穷万谷之皮，敛无半分之骨。以兹播美，非其滥名邪？此数子者，皆誉过其实。所以详察古今，研精篆、素，尽善尽美，其惟王逸少乎！观其点曳之工，裁成之妙，烟霏露结，状若断而还连；凤翥龙蟠，势如斜而反直。玩之不觉为倦，览之莫识其端。心摹手追，此人而已；其余区区之类，何足论哉！

　　外一篇：《指意》

　　夫字以神为精魄，神若不和，则字无态度也；以心为筋骨，心若不坚，则字无劲健也；以副毛为皮肤，副若不圆，则字无温润也。所资心副相参用，神气冲和为妙。今比重明轻，用指腕不如用锋铓，用锋铓不如用冲和之气。自然手腕轻虚，则锋含沉静。夫心合于气，气合于心；神，心之用也，心必静而已矣。虞安吉云：夫未解书意者，一点一画皆求象本，乃转自取拙，岂是书耶？纵放类本，体样夺真，可图其字形，未可称解笔意，此乃类乎效颦未入西施之奥室也。故其始学得其粗，未得其精，太缓者滞而无筋，太急者病而无骨，横毫侧管则钝慢而多肉，竖笔直锋则干枯而露骨。及其悟也，心动而手均。圆者中规，方者中矩，粗而能锐，细而能壮，长者不为有馀，短者不为不足，思与神会，同乎自然，不知所以然而然也。

　　作者小传：李世民，唐高祖李渊次子。历史上著名皇帝、政治家。杀兄灭弟而登帝位，年号贞观。以武功定国，以文史治国，史有"贞观之治"。好书法。王羲之之至高"书圣"地位多因其推举之功。《兰亭集序》真迹为其带进陵墓，传世本皆为摹本。其书精于行楷。

　　简单文评：对羲之书推崇过火，对献之书贬之无理。论点与其统治有关。

第七节　米芾《海岳名言》

　　历观前贤论书，征引迂远，比况奇巧，如"龙跳天门，虎卧凤阙"，是何等语？或遣辞求工，去法逾远，无益学者。故吾所论要在入人，不为溢辞。

　　吾书小字行书，有如大字。唯家藏真迹跋尾，间或有之，不以与求书者。心既贮之，随意落笔，皆得自然，备其古雅。壮岁未能立家，人谓吾书为集古字，盖取诸长处，总而成之。既老始自成一家，人见之，不知以何为祖也。

　　江南吴皖、登州王子韶大隶题榜有古意，吾儿友仁大隶题榜与之等。又幼儿友知代吾名书碑及手大字更无辨。门下许侍郎尤爱其小楷，云："每小简可使令嗣书。"谓友

知也。

老杜作《薛稷慧普寺诗》云："郁郁三大字，蛟龙岌相缠。"今有石本得视之，乃是勾勒倒收笔锋，笔笔如蒸饼，普字如人握两拳，伸臂而立，丑怪难状。由是论之，古无真大字明矣。

葛洪"天台之观"飞白，为大字之冠，古今第一。欧阳询"道林之寺"，寒俭无精神。柳公权"国清寺"，大小不相称，费尽筋骨。裴休率意写牌，乃有真趣，不陷丑怪。真字甚易，唯有体势难，谓不如画算，勾，其势活也。

字之八面，唯尚真楷见之，大小各自有分。智永有八面，已少钟法。丁道护、欧、虞笔始匀，古法忘矣。柳公权师欧，不及远甚，而为丑恶怪札之祖。自柳世始有俗书。唐官诰在世为褚、陆、徐峤之体，殊有不俗者。开元以来，缘明皇字体肥俗，始有徐浩，以合时君所好，经生字亦自此肥。开元以前古气，无复有矣。

唐人以徐浩比僧虔，甚失当。浩大小一伦，犹吏楷也。僧虔、萧子云传钟法，与子敬无异，大小各有分，不一伦。徐浩为颜真卿辟客，书韵自张颠血脉来，教颜大字促令小、小字展令大，非古也。

石刻不可学，但自书使人刻之，已非己书也。故必须真迹观之，乃得趣。如颜真卿，每使家僮刻字，故会主人意，修改波撇，致大失真。唯吉州庐山题名，题讫而去，后人刻之故皆得其真，无做作凡俗之差，乃知颜出于褚也。又真迹皆无蚕头燕尾之笔，与郭知运《争坐位帖》，有篆籀气，颜杰思也。柳与欧为丑恶怪札之祖，其弟公绰乃不俗于兄。筋骨之说出于柳，世人但以怒张为筋骨，不知不怒张，自有筋骨焉。

凡大字要如小字，小字要如大字。褚遂良小字如大字。其后经生祖述，间有造妙者。大字如小字，未之见也。

世人多写大字时用力捉笔，字愈无筋骨神气，作圆笔头如蒸饼，大可鄙笑。要须如小字，锋势备全，都无刻意做作乃佳。自古及今，余不敏，实得之。榜字固已满世，自有识者知之。

石曼卿作佛号，都无回互转折之势，小字展令大，大字促令小，是张颠教颜真卿谬论。盖字自有大小相称，且如写"太一之殿"，作四窠分，岂可将"一"字肥满一窠，以对"殿"字乎！盖自有相称，大小不展促也。余尝书"天庆之观"，"天""之"字皆四笔，"庆""观"字多画在下，各随其相称写之，挂起气势自带过，皆如大小一般，真有飞动之势也。

书至隶兴，大篆古法大坏矣。篆籀各随字形大小，故知百物之状，活动圆备，各各自足。隶乃始有展促之势，而三代法亡矣。

欧、虞、褚、柳、颜，皆一笔书也。安排费工，岂能垂世。李邕脱子敬体，乏纤浓。徐浩晚年力过，更无气骨。皆不如作郎官时《婺州碑》也。《董孝子》《不空》皆晚年恶札，全无妍媚，此自有识者知之。沈传师变格，自有超世真趣，徐不及也。御史萧诚书太原题名，唐人无出其右。为司马系《南岳真君观碑》，极有钟、王趣，余皆不及矣。

智永临《集千文》，秀润圆劲，八面具备，有真迹。自"颠沛"字起，在唐林夫处，他人所收不及也。

字要骨格，肉须裹筋，筋须藏肉，秀润生，布置稳，不俗。险不怪，老不枯，润不肥。变态贵形不贵苦，苦生怒，怒生怪；贵形不贵作，作入画，画入俗，皆字病也。

"少成若天性，习惯若自然"，兹古语也。吾梦古衣冠人授以折纸书，书法自此差进，写与他人都不晓，蔡元长见而惊曰："法何遽大异耶！"此公亦具眼人。章子厚以真自名，独称吾行草，欲吾书如排算子，然真字须有体势乃佳尔。

颜真卿行字可教，真便入俗品。

智永砚成臼，乃能到右军。若穿透，始到钟、索也。可不勉之！

一日不书便觉思涩，想古人未尝片时废书也。因思苏之才，《恒公至洛帖》，字明意殊有工，为天下法书第一。

半山庄台上多文公书，今不知存否。文公学杨凝式书，人鲜知之，余语其故，公大赏其见鉴。

金陵幕山楼隶榜，乃关蔚宗二十一年前所书，想六朝宫殿榜皆如是。

薛稷书慧普寺，老杜以为"蛟龙岌相缠"。今见其本，乃如柰重儿握蒸饼势，信老杜不能书也。

学书须得趣，他好俱忘，乃入妙；别为一好萦之，便不工也。

海岳以书学博士召对，上问本朝以书名世者凡数人，海岳各以其人对："蔡京不得笔，蔡卞得笔而乏逸韵，蔡襄勒字，沈辽排字，黄庭坚描字，苏轼画字。"上复问："卿书如何？"对曰："臣书刷字。"

作者小传：米芾(1051—1107)，北宋书画家。初名黻，字元章，号襄阳漫士、海岳外史等。世居太原，后迁居襄阳，再定居润州(今镇江)。曾任书画学博士和礼部员外郎。人称米南宫，又因狂放，并有洁癖，也叫米颠。能诗文，擅书画，精于鉴别，好收藏名迹。行草能取前人所长，尤得力于王献之。用笔俊迈，有"风樯阵马、沉着痛快"之评，与宋蔡襄、黄庭坚、苏轼并称宋四家。存世法书有《苕溪诗帖》《蜀素帖》《虹县诗》等。并著有《书史》《画史》《宝章待访录》等。

本文简评：有独到处，非有极深书学造诣不能出此等语。云及章法布局可为后世之圭臬。

第八节　苏轼《论书》

书法备于正书，溢而为行草。未能正书，而能行草，犹未尝庄语，而辄放言，无是道也。

人貌有好丑，而君子小人之态，不可掩也；言有辩讷，而君子小人之气，不可欺也。书有工拙，而君子小人之心，不可乱也。

凡世之所贵，必贵其难。真书难于飘扬，草书难于严重。大字难于结体而无间，小字难于宽绰而有馀。

把笔无定法，要使虚而宽。欧阳文忠公谓余，当使指运而腕不知，此语最妙。方其运也，左右前后，却不免欹侧，及其定也，上下如引绳，此之谓笔正。柳诚悬之言良是，古人得笔法有所自，张长史以剑器，容有是理，雷太简乃云闻江声而笔法进，文与可亦言见蛇斗而草书长，此殆谬矣。

献之少时学书，逸少从后取其笔而不可，知其长大必能名世。仆以为知书不在于笔牢，浩然听笔之所之，而不失法度，乃为得之。然逸少所以重其不可取者，独以其小儿用意精至，猝然掩之，而意未始不在笔。不然，则是天下有力者，莫不能书也。

笔成冢，墨成池，不及羲之即献之；笔秃千管，墨磨万锭，不作张芝作索靖。

书初无意于佳乃佳尔。

草书虽是积学乃成，然要是出于欲速。古人云，匆匆不及草书，此语非是。若匆匆不及，乃是平时亦有意于学，此弊之极，遂至于周越仲翼，无足怪者。

吾书虽不甚佳，然自出新意，不践古人，是一快也。

王荆公书得无法之法，然不可学，无法故。仆书尽意作之似蔡君谟，稍得意似杨风子，更放似言法华。欧阳叔弼云：子书大似李北海，予亦自觉其如此。世或以为似徐书者，非也。

外一篇：《评书》

永禅师书骨气深稳，体兼众妙，精能之至，反造疏淡。如观陶彭泽诗，初若散缓不收，反复不已，乃识其奇趣。今法帖中有云"不具，释智永白"者，误收在逸少部中，然亦非禅师书也。云"谨此代申"，此乃唐末五代流俗之语耳，而书亦不工。

欧阳率更书妍紧拔群，尤工于小楷。高丽遣使购其书。高祖叹曰"彼观其书，以为魁梧奇伟人也"。此非真知书也。知书者，凡书象其为人。率更貌寒寝(脸小骨凸)，敏悟绝人，今观其书劲险刻厉，正称其貌耳。

褚河南书清远萧散，微杂隶体。古之论书者兼论其平生，苟非其人，虽工不贵也。河南固忠臣，但有谮杀刘洎一事，使人怏怏。然余尝考其实，恐刘洎末年褊忿，实有伊霍之语，非谮也。若不然，马周明其无此语，太宗独诛洎而不问周何哉？此殆天后朝许李所诬，而史官不能辨也。

张长史草书颓然天放，略有点画处，而意态自足，号称神逸。今世称善草书者，或不能真行，此大妄也。真生行，行生草，真如立，行如行，草如走；未有未能行立而能走者也。今长安犹有长史真书《郎官石柱记》，作字简远，如晋宋间人。

颜鲁公书，雄秀独出，一变古法，如杜子美诗，格力天纵，奄有汉魏晋宋以来风流。后之作者，殆难复措手。

柳少师书本出于颜，而能自出新意。一字百金，非虚语也。其言"心正则笔正"者，非独讽谏，理固然也。世之小人，书字虽工，而其神情终有睢盱(眼睛上看)侧媚之态。不知人情随想而见。如《韩子》所谓窃斧者乎，抑真尔也？然至使人见其书而犹憎之，则其人可知矣。

自颜柳氏没，笔法衰绝，加以唐末丧乱，人物凋落磨灭，五代文采风流，扫地尽矣。独杨公凝式笔法雄杰，有二王颜柳之余，此真可谓书之豪杰，不为时世所汩没者。

国初李建忠号为能书，然格韵卑浊，犹有唐末以来衰陋之气。其余未见有卓然追配前人者。

独蔡君谟书，天资既高，积学至深，心手相应，变态无穷，遂为本朝第一。然行书最胜，小楷次之，草书又次之，大字又次之，分隶小劣。又尝出意外飞白，自言有翔龙舞凤之势，识者不以为过。

欧阳文忠公书，自是学者所共仪刑，庶几如见其人者，正使不工犹当传宝，况其精勤敏妙自成一家乎？

作者小传：苏轼(1037—1101)，北宋大文学家、书画家。字子瞻，号东坡居士。眉山人(四川)。唐宋八大家之一。诗词开豪放一派。书擅行草、楷。存世作品不少，名者有《黄州寒食帖》等。

本文简评：此文不是文，而是集于东坡集之论书句。但有不少精辟处。把书品与人品联系起来，是东坡的一大特色。"无意于佳乃佳"，乃至理。

第九节　黄庭坚《论书》

　　《兰亭》虽真行书之宗，然不必一笔一画为准。譬如周公、孔子不能无小过，过而不害其聪明睿圣，所以为圣人。不善学者，即圣人之过处而学之，故蔽于一曲。今世学《兰亭》者，多此也。鲁之闭门者曰：吾将以吾之不可，学柳下惠之可。可以学书矣。

　　王氏书法，以为如锥画沙，如印印泥。盖言锋藏笔中，意在笔前耳。承学之人更用《兰亭》永字，以开字之眉眼，能使学家多拘忌，成一种俗气。要之右军二言，群言之长也。

　　东坡先生云：大字难于结密无间，小字难于宽绰而有馀。如《东方朔画赞》《乐毅论》《兰亭集序》。先秦古器，科斗文字，结密而无间，如焦山崩涯《瘗鹤铭》，永州摩涯《中兴颂》、李斯峄山刻秦始皇及二世皇帝诏。近世兼二美，如杨少师之正书行草，徐常寺之小篆。此虽难为俗学者言，要归毕竟如此。如人眩时，五色无主，及其神澄意定，青黄皂白，亦自粲然。学书时时临摹，可得形似。大要须取古书细看，令入神，乃到妙处。惟用心不杂，乃是入神要路。

　　学书端正，则窘于法度；侧笔取妍，往往工左而病右。古人作《兰亭集序》《孔子庙堂碑》，皆作一谈墨本，盖见古人用笔，回腕馀势。若深墨本，但得笔中意耳。今人但见深墨本收书锋芒，故以旧笔临仿，不知前辈书初亦有锋锷，此不传之妙也。

　　心能转腕，手能转笔，书字便如人意。古人工书无他异，但能用笔耳。

　　草书妙处，须学者自得，然学久乃当知之。墨池笔冢，非传者妄也。

　　凡书要拙多于巧。近世少年学字，如新妇子妆梳，百种点缀，终无烈妇态也。

　　学书须要胸中有道义，又广以圣贤之学，书乃可贵。若其灵府无程，致使笔墨不减元常、逸少，只是俗人耳。余尝言，士大夫处世可以百为，唯不可俗，俗便不可医也。

　　字中有笔，如禅家句中有眼，直须具此眼者，乃能知之。凡学书，须先学用笔。用笔之法，须双钩回腕，掌虚指实，以无名指倚笔，则有力。古人学书，不尽临摹，张古人书于壁间，观之入神，则下笔时随人意。学字既成，且养于心中无俗气，然后可以作，示人为楷式。凡作字须熟观魏晋人书，会之于心，自得古人笔法也。欲学草书，须精真书，知下笔向背，则识草书法，不难工矣。

　　肥字须要有骨，瘦字须要有肉。古人学书，学其二处，今人学书，肥瘦皆病。又常偏得其人丑恶处，如今人作颜体，乃可概然者。

　　楷法欲如快马入阵，草法欲左规右矩，此古人妙处也。书字虽工拙在人，要须年高手硬，心意闲澹，乃入微耳。

　　余在黔南，未甚觉作字绵弱，及移戎州，见旧书多可憎，大概十字中有三四差可耳。今方悟古人沉着痛快之语，但难为知音耳。

　　元符二年三月十二日，试宣城诸葛方散笔，觉笔意与黔州时书李太白《白头吟》笔力同中有异，异中有同。后百年如有别书者，乃解余语耳。张长史折钗股，颜太师屋漏法，王右军锥画沙、印印泥，怀素飞鸟出林、惊蛇入草，索靖银钩虿尾，同是一笔法：心不知手，手不知心法耳。若有心与能者争衡，后世不朽，则与书工艺史同功矣。

　　幼安弟喜作草，求法于老夫。老夫之书，本无法也，但观世间万缘，如蚊蚋聚散，未

尝一事横于胸中，故不择笔墨，遇纸则书，纸尽则已，亦不计较工拙与人之品藻讥弹。譬如木人，舞中节拍，人叹其工，舞罢，则又萧然矣。幼安然吾言乎？

余寓居开元寺之怡偲堂，坐见江山，每于此中作草，似得江山之助。然颠长史、狂僧，皆倚酒而通神入妙。余不饮酒，忽五十年，虽欲善其事，而器不利，行笔处，时时蹇蹶，计遂不得复如醉时书也。

晁美叔尝背议予书唯有韵耳，至于右军波戈点画，一笔无也。有附余者传若言于陈留，予笑之曰：若美叔则与右军合者，优孟抵掌谈说，乃是孙叔敖邪？往常有丘敬和者，摹仿右军书，笔意亦润泽，便为绳墨所缚，不得左右。予尝赠之诗："字身藏颖秀劲清，问谁学之果《兰亭》；大字无过瘗鹤铭，晚有石崖《颂中兴》。小字莫作痴冻蝇，《乐毅论》胜《遗教经》。随人作计终后人，自成一家始逼真。"不知美叔尝闻此论乎？

往年定国常谓予书不工，书工不工，大不足计较事，由今日观之，定国之言，诚不谬也。盖字中无笔，如禅句中无眼，非深解宗理者，未易及此。古人有言："大字无过《瘗鹤铭》，小字莫作痴冻蝇，随人学人成旧人，自成一家始逼真。"今人字自不按古体，惟务排叠字势，悉无所法，故学者如登天之难。凡学字之时，先当双钩，用两指相叠，蹙笔压无名指，高提笔，令腕随己意左右。然后观人字格，则不患其难矣，异日当成一家之法焉。

外一篇：《评书》

周秦古器铭，皆科斗文字，其文章尔雅，朝夕玩之，可以披剥华伪，自见性情。虽戏弄翰墨，不为无补。

右军真、行、章草、藁，无不曲当其妙处，往时书家置论，以为右军真、行皆入神品，藁书乃入能品。不知凭何作此语？正如今日士大夫论禅师，某优某劣，吾了不解。古人言："坐无孔子，焉别颜回？"真知言也。

右军书如孟子道性善，庄周谈自然，纵说横说，无不如意，非复可以常理拘之。

大令草法殊迫伯英，淳古，少可恨，弥觉成就尔。所以中间论书者，以右军草入能品，而大令草入神品也。余尝以右军父子草书比之文章：右军似左氏，大令似庄周也。由晋以来，难得脱然都无风尘气似二王者，惟颜鲁公、杨少师仿佛大令尔。鲁公书今人随俗多尊尚之，少师书口称善而腹非也。欲深晓杨氏书，当如九方皋相马，遗其玄黄牝牡乃得之。

颜鲁公书虽自成一家，然曲折求之，皆合右军父子笔法，书家多不到此处，故尊尚徐浩、沈传师尔。九方皋得千里马于沙丘，众相工犹笑之，今人之论者，多牝而骊者也。

观鲁公（行草）书，奇伟秀拔，奄有魏、晋、隋、唐以来风流骨气。回视欧、虞、褚、薛、徐、沈辈。皆为法度所窘，岂如鲁公萧然出于绳墨之外而卒与之合哉。盖自二王后，能臻书法之极者，惟张长史与鲁公二人。其后杨少师颇得仿佛，但少规矩，复不善楷书，然亦冠绝天下后世矣。

观唐人断纸残墨，皆有妙处，故知翰墨之胜，不独在欧、虞、褚、薛也。惟恃耳而疑目者，盖难与共谈耳。

观江南李后主手改表草，笔力不减柳诚悬，乃知今世石刻曾不得其仿佛。余尝见李主与徐铉书数纸，自是论其文章，笔法正如此，但步骤太露，精神不及此数字笔意深稳。盖刻意与率尔为之，工拙便相悬也。

常山公书如霍去病用兵,所谓顾方略如何耳,不至学孙吴。至其得意处,乃如戴花美女,临镜笑春,后人亦未易超越耳。

《蔡明远帖》,笔意纵横,无一点尘埃气,可使徐浩服膺,沈传师北面。

蔡君谟行书简札,甚秀丽可爱,至于作草,自云得苏才翁屋漏法,令人不解。近见陈懒散草书数纸,乃真得才翁笔意。寒溪草堂待饭不至,饥时书板,殊无笔力。

苏子美如古人笔劲,蔡君谟如古人笔圆,虽得一体,皆自到也。蔡君谟书如《胡笳十八拍》,虽清气顿挫,时有闺房态度。

范文正公书,落笔痛快沉着,极近晋、宋人书。往时苏才翁笔法妙天下,不肯一世,人惟称文正公书与《乐毅论》同法。余少时得此评,初不谓然,以谓才翁傲睨万物,众人皆目无王法,必见杀也。而文正公待之甚厚,爱其才而忘其短也,故才翁评书少曲董狐之笔耳。老年观此书,乃知用笔实处是其最工,大概文正妙于世故,想其钩指回腕,皆优入古人法度中。今士大夫喜书,当不但学其笔法,观其所以教戒故旧亲戚,皆天下长者之言也。深爱其书,则深味其义,推而涉世,不为古人志士,吾不信也。

司马温公天下士也,所谓左准绳右规矩,声为律而身为度者也。观其书,犹可想见其风采。余尝观温公《资治通鉴》草,虽数百卷,颠倒涂抹,讫无一字作草。其行己之度盖如此。

昔余大父大夫公,及外祖特进公,皆学畅整《遗教经》及苏灵芝《北岳碑》,字法清劲,笔意皆到,但不入俗人眼耳。

数十年来。士大夫作字尚华藻,而笔不实。以风樯阵马为痛快,以插花舞女为姿媚,殊不知古人用笔也。

客有惠棕心扇者,念其太朴,与之藻饰,书老杜《巴中十诗》,颇觉驱笔成字,都不为笔所使,亦是心不知手,手不知笔,恨不及二王父子时耳。下笔痛快沉着,最是古人妙处,试以语今世能书人,便十年分疏不下,顿觉驱笔成字,都不由笔。

余尝论右军父子翰墨中逸气,破坏于欧、虞、褚、薛及徐浩、沈传师,几于扫地。惟颜尚书、杨少师尚有仿佛。近来苏子瞻独近颜、杨气骨,如《牡丹帖》甚似《自家寺壁》,百余年后此论乃行尔。

东坡先生尝自比颜鲁公,以余考之,绝长补短,两公皆一代伟人也。至于行、草、正书,风气皆略相似。尝为余临《与蔡明远委曲》《祭兄濠州刺史及侄季明文》《论鱼军容坐次书》《乞脯天气殊未佳》帖,皆逼真也。此一卷字形如《东方朔画赞》,俗子喜妄讥评,故及之。

东坡简札,字形温润,无一点俗气。今世号能书者数家,虽规摹古人,自有长处,至于天然自工,笔圆而韵胜,所谓兼四子之有以易之,不与也。

东坡书,彭城以前犹可伪,至黄州后,掣笔极有力,可望而知真赝也。

子由书瘦劲可喜,反覆观之,当是捉笔甚急而腕著纸,故少雍容耳。

余学草书三十余年,初以周樾为师,故二十年抖擞俗气不脱。晚得苏才翁、子美书观之,乃得古人笔意。其后又得张长史、怀素、高闲墨迹,乃窥笔法之妙。今来年老,懒作此书,如老病人扶杖,随意颠倒,不复能工。顾异于今人书者,不扭捏容止,强作态度耳。

钱穆父、苏子瞻皆病余草书多俗笔。盖余少时学周膳部书,初不自寤,以故久不作

草，数年来犹觉渐被尘埃气未尽。

余尝论近世三家书云：王著如小僧缚律，李建中如讲僧参禅，杨凝式如散僧入圣。当以右军父子书为标准，观予此言，乃知远近。

王中令人物高明，风流弘畅不减谢安石。笔札佳处，浓纤刚柔，皆与人意会。贞观书评，大似不公。去逸少不应如许远也。

顷年观《庙堂碑》摹本，窃怪虞永兴名浮于实，及见旧刻，乃知永兴得智永笔法为多。又知蔡君谟真、行简札，能入永兴之室也。

张长史书《智雍厅壁记》，楷法妙天下，故作草草如。寺僧怀素草工瘦，而长史草工肥，瘦硬易作，肥劲难得也。

《石鼓文》笔法如圭璋特达，非后人所能赝作。熟观此书，可得正书、行草法。非老夫臆说，盖王右军亦云尔。

张长史行草帖，多出于赝作。人闻张颠，未尝见其笔墨，遂妄作狂蹶之书，托之长史。其实张公姿性颠逸，其书字字入法度中也。

柳公权《谢紫丝趿鞋帖》，笔势往来如用铁丝纠缠，诚得古人用笔意。

《道林岳麓寺诗》，字势豪逸，真复奇崛，所恨功巧太深耳。少令巧拙相半，使子敬复生，不过如此。

见颜鲁公书，则知欧、虞、褚、薛未入右军之室；见杨少师书，然后知徐、沈有尘埃气。虽然，此论不当察察言，盖能不以己域进退者寡矣。

或云东坡作戈多成病笔，又腕著而笔卧，故左秀而右枯。此又见其管中窥豹，不识大体，殊不知西施捧心而颦，虽其病处，乃自成妍。

东坡书，真行相半，便觉去羊欣、薄绍之不远。予与东坡俱学颜平原，然予手拙，终不近也。自平原以来，惟杨少师、苏翰林可人意尔。不无有笔意类王家父子者，然予不好也。

东坡书如华岳三峰，卓立参昂，虽造物之炉锤，不自知其妙也。中年书圆劲而有韵，大似徐会稽；晚年沉着痛快，乃似李北海。此公盖天资解书，比之诗人，是李白之流。

东坡道人少日学《兰亭》，故其书姿媚似徐季海，至酒酣放浪，意忘工拙，字特瘦劲，乃似柳诚悬。中岁喜学颜鲁公、杨风子书，其合处不减李北海。至于笔圆而韵胜，挟以文章妙天下，忠义贯日月之气，本朝善书自当推为第一。数百年后，必有知余此论者。

苏翰林用宣城诸葛齐锋笔作字，疏疏密密，随意缓急，而字间妍媚百出。古来以文章名重天下，例不工书，所以子瞻翰墨，尤为世人所重。

藏书务多而不精别，此近世士大夫之所同病。唐彦猷得欧阳率更书数行，精思向学之，彦猷遂以书名天下。近世荣咨道费千金聚天下奇书，家虽有国色之姝，然好色不如好书也。而荣君翰墨，居世不能入中品。以此观之，在精而不在博也。

学书之法乃不然，但观古人行笔意耳。王右军初学卫夫人，小楷不能造微入妙，其后见李斯、曹喜篆书，蔡邕隶、八分，于是楷法妙天下。张长史观钟鼎铭、科斗篆，而草圣不愧右军父子。

余书不足学，学者辄笔软无劲气。今乃舍子瞻而学余，未知为能择术也。

李西台出群拔萃，肥而不剩肉，如世间美女丰肌，而神气清秀者也，但摹手失其笔意，可恨耳。宋宣献富有古人法度，清秀而不弱，此亦古人所难。苏子美、蔡君谟皆翰墨

之豪杰也，欧阳文忠公颇于笔中用力，乃是古人法，但未雍容耳。徐鼎臣笔实而字画劲，亦似其文章，至于篆，则气质高古，与阳冰并驱争先也。

王荆公书字得古人法，出于杨虚白，虚白自书诗云"浮世百年今过半，校他蘧瑗十年迟"。荆公此二帖近之。往时李西台喜学书，题少师大字壁后云："枯杉倒桧霜天老，松烟麝煤阴雨寒。我亦生来有书癖，一回入寺一回看。"西台真能赏音。今金陵定林寺壁荆公书数百字，未见赏音者。

君谟作小字，真、行殊佳，至作大字甚病。故东坡云："君谟小字，愈小愈妙；曼卿大字，愈大愈奇。"

余尝评米元章书如快剑斫阵，强弩射千里，所当穿彻，书家笔势亦穷于此，然似仲由未见孔子时风气耳。

余尝论二王以来书艺，超轶绝尘惟颜鲁公、杨少师，相望数百年，若亲见逸少。又知得于手而应于心，乃轮扁不传之妙，赏会于此，虽欧、虞、褚、薛，正须北面尔。自为此论，虽平生翰墨之友闻之，亦怃然瞠若而已。晚识子瞻，评子瞻行书当在颜、杨鸿雁行。子瞻极辞谢不敢。虽然，子瞻知我不以势利交之而为此论。李乐道白首心醉《六经》古学，所著书，章程句断，绝不类今时诸生。身屈于万夫之下，而心亨于江湖之上。晚寤籀篆，下笔自可意，直目曲铁，得之自然。秦丞相斯、唐少监阳冰，不知去乐道远近也。当是传其家学。观乐道字中有笔，故为乐道发前论。蔡君谟行书，世多毁之者，子瞻尝推崇之，此亦不传之妙也。

士大夫学荆公书，但为横风疾雨之势，至于不著绳尺而有魏晋间风气，不复仿佛。学子瞻书，但卧笔取妍，至杨方驾则未之见也。余书姿媚而乏老气，自不足学，学者辄萎弱不能立笔。虽然，笔墨各系其人，工拙要须其韵胜耳。病在此处，笔墨虽工，终不近也。又学书端正则窘于法度，侧笔取妍往往又工左而病右。正书如右军《霜寒表》、大令《乞解台职状》、张长史《郎官厅壁记》皆不为法度病其风神。至于行书，则王氏父子随肥瘠皆有佳处，不复可置议论。近世惟颜鲁公、杨少师特为绝伦，甚妙于用笔，不好处亦妩媚，大抵更无一点一画俗气。比来士大夫，惟荆公有古人气质而不端正，然笔间甚遒。温公正书不甚善，而隶法极端劲似其为人。

今时学《兰亭》者，不师其笔意，便作行势，正如美西子捧心而不自寤其丑也。余尝观汉时石刻篆、隶，颇得楷法，后生者以余说学《兰亭》，当得之。

少时喜作草书，初不师承古人，但管中窥豹，稍稍推类为之，方事急时，便以意成，久之或不自识也。比来更自知所作韵俗，下笔不浏离，如禅家粘皮带骨语，因此不复作。时委缣素者，颇为作正书，正书虽不工，差循理尔。今观钟离寿州小字《千文》妩媚而有精神，熟视皆有绳墨，因知万事皆当师古。

欧阳率更书，温良之气袭人，然即之则可畏，颇似吾家叔度之为人。比来士大夫学此书，好作芒角镰利，正类阿巢尔。

东坡少时，规摹徐会稽，笔圆而姿媚有余；中年喜临写颜尚书，真行造次为之，便欲穷本；晚乃喜李北海书，其豪劲多似之。往时唯唐林夫学书知古人笔意，少所许可，甚爱东坡书。此与泛泛好恶者不可同年而语矣。

作者小传：黄庭坚，北宋诗人、书法家。字鲁直，号山谷道人、涪翁。分宁(江西修水)人。治平进士，以校书郎为《神宗实录》检讨官，迁著作左郎。出自苏东坡门下，与苏齐名，世称"苏黄"。开江

西诗派。工行草，始学周樾，后取法怀素、颜鲁公，又受杨疑式影响，尤得力于《瘗鹤铭》。用笔险侧，结体开张，自成一家。有《松风阁诗》《诸座位帖》《王长者墓志铭》等传世。宋四家之一。

该文简评：为《黄山谷集》选句。文意强调学古而无须泥古，必得自成一家才有意义。评历代书家，想其为人、风度、学问，多有精彩之处。

第十节　欧阳修《试笔》

学书为乐
苏子美尝言：明窗净几，笔砚纸墨，皆极精良，亦自是人生一乐。然能得此乐者甚稀，其不为外物移其好者，又特稀也。余晚知此趣，恨字体不工，不能得古人佳处，若以为乐，则自是有馀。

学书消日
自少所喜事多矣。中年以来，渐已废去，或厌而不为，或好之未厌，力有不能而止者。其愈久益深而尤不厌者，书也。至于学字，为于不倦时，往往可以消日。乃知昔贤留意于此，不为无意也。

学书作故事
学书勿浪书，事有可记者，他日便为故事。

学书真书
自此已后，只日学草书，双日学真书。真书兼行，草书兼楷，十年不倦当得名。然虚名已得，而真气耗矣，万事莫不皆然。有以寓其志，不知身之为劳也。有以乐其心，不知物之为累也。然则自古无不累心之物，而有为物所乐之心。

学书工拙
每书字，尝自嫌其不佳，而见者或称其可取。尝初不自喜，隔数日视之，颇若有可爱者。然此初欲寓其心以消日，何用较其工拙，而区区于此，遂成一役之劳，岂非人心蔽于好胜邪？

作字要熟
作字要熟，熟则神气完实而有馀，于静坐中，自是一乐事。然患少暇，岂其于乐处常不足邪。

用笔之法
苏子美尝言用笔之法，此柳公权之法也。亦尝较之斜正之间，便分工拙。能知此及虚腕，则羲、献之书可以意得也。因知万事有法。扬子云："断木为棋，刳革为鞠，亦皆有法。"岂正得此也。

苏子美论书
苏子美喜论用笔，而书字不迨其所论，岂其力不副其心邪？然"万事以心为本，未有心至而不能者"。余独以为不然。此所谓非知之难，而行之难者也。古之人不虚劳其心力，故其学精而无不至。盖方其幼也，未有所为时，专其力于学书。及其渐长，则其所学渐近于用。今人不然，多学书于晚年，所以与古不同也。

苏子美、蔡君谟书
自子美死后，遂觉笔法中绝。近年君谟独步当世，然谦让不肯主盟。往年予尝戏谓：

"君谟学书如泝激流，用尽力气，不离故处。"君谟颇笑能取譬。今思此语已二十馀年，竟如何哉？

李邕书

余始得李邕书，不甚好之。然疑邕以书自名，必有深趣。及看之久，遂为他书少及者，得之最晚，好之尤笃。譬犹结交，其始也难，则其合也必久。余虽因邕书得笔法，然为字绝不相类，岂得其意而忘形者邪？因见邕书，追求钟、王以来字法，皆可以通，然邕书未必独然。凡学书者得其一，可以通其馀，余偶从邕书而得之尔。

作者小传：欧阳修(1007—1072)，北宋文学家、史学家。字永叔，号醉翁、六一居士，庐陵(江西)人。天圣年间进士，曾任枢密副史，参知政事。谥文忠。政治上与王安石相左。北宋文坛领袖，唐宋八大家之一。在书法上成就不大。

简评：作者第一次提出：学书是可以娱乐心身的，有一定积极意义。

第十一节　　其他宋人论书

字美观则不古。初见之。使人甚爱；次见之，则得其不到古人处；三见之，则偏旁点画不合古者盈在眼矣。故观今之字，如观文绣；观古之字，如观钟鼎。学古人字期于必到，若至妙外，如会于道，则无愧于古矣。
　　　　　　　　　　　　　　　　　　　　　　　　　　　——刘正夫

字学至唐最胜，虽经生亦可观。其传者以人，不以书也。褚、薛、欧、虞皆太宗之名臣，鲁公之忠义，公权之笔谏，虽不能书，若人如何哉？　　　　　——张国安

学书在法，而妙在人。法可以人人而传，而妙必其胸中之所独得。书工笔吏，竭精神于日夜，尽得古人点画之法而模之，浓纤横斜，毫发必似，而古人之妙处已亡。妙处不在法也。
　　　　　　　　　　　　　　　　　　　　　　　　　　　——晁补之

钟鼎釜盘彝尊爵之款识，罕传于后世，而籀篆寂寥，六义荒坠。斯变小篆，邈变隶书，二人虽同时，而斯犹有所宗也，邈则无复丝毫籀法矣。隶转而楷，楷转而行草。行已不庄，草尤放荡，世变所趋，淳厚斯丧，可胜言哉！楷书首以元常称，惟江左诸贤颇得之。至隋、唐，其法渐坏，欧、虞、薛、颜、柳诸公，皆不能逮也。今之学者，不能推其原以复乎古，乃欲眩其诡以扬其波，盖部分偏旁，俱坏于能书者之手，取妍好异，惑亦甚矣！后有作者，必将以六义正之。
　　　　　　　　　　　　　　　　　　　　　　　　　　　——王柏

学书之法，先须楷法严正，得笔之意，然后措点画于落笔之际，则具体而不放。先贤作字，必首为数行楷法，然后肆笔以终其书者，盖所以示其学古之迹，施于行草为有叙，如二王《起居帖》、长史《家问帖》、真卿争坐位帖、《乞米帖》可见矣。　——曹勋

汉人作隶，虽不为工拙，然皆有笔势腕力，其法严于后世真行之书，精采意度，粲然可以想见笔墨畦径也。
　　　　　　　　　　　　　　　　　　　　　　　　　　　——范成大

尝问敷原王季中云："古人篆字何以无燥笔？"季中云："古人力在臂，不尽用力，今以笔为力，或烧笔使秃而用之，移笔则墨已燥矣。"　　　　　——楼钥

晋人风度不凡，于书亦然。右军又晋人之龙虎也，观其锋藏势逸，如万兵衔枚，申令

素定，摧坚陷阵，初不劳力，盖胸中自无滞碍，故形于外者乃尔，非但积学可致也。

——周必大

学书先务真楷，端正匀停而后破体，破体而后草书。凡字之为体，缓不如紧，开不如密，斜不如正，浊不如清，左欲重，右欲轻，古人之笔莫不皆然也。 ——黄希先

顾恺之善画，而人以为痴；张长史工书，而人以为颠。予谓此二人之所以精于书画者，《庄子》曰："用志不分，乃凝于神。"

王右军书本学卫夫人，其后遂妙天下，所谓"风斯在下也"，东坡字本出颜鲁公，其后遂自名家，所谓"青出于蓝"也。

欧阳永叔、蔡君谟论砚不同，然予观二人论书亦自不同，不独论砚也。欧公爱柳公权书《高重碑》，谓传模者能不失锋芒皆在。至于《阴符经序》，则君谟以为柳书之最精者，尤善藏笔锋也，二说正相反，况夫文章，岂有定论耶？ ——陈善

石才翁才气豪赡，范德孺资禀端重，文与可操韵清逸。世之品藻人物者，固有是论矣，今观其心画(古人谓：书为心画)，各如其人。 ——魏了翁

编者简评： 宋人评书，突出"以古为徒"与"书品即人品"之理念，这是其共通之点。但由于各人的理解及学识有别，所以对同一问题往往有不同的看法或相左。我们了解一些古人论书情况即能明白：艺术没有一个绝对标准，只有一个相对标准。

第十二节　古人论书名句

东汉扬雄《法言》

言，心声也；书，心画也。声画形，君子小人见矣。声画者，君子小人之所以动情乎？

东汉赵壹《非草书》

博学余暇，游手于斯，后世慕焉。

且草书之人，盖技艺之细者耳。乡邑不以此较能，朝庭不以此科吏，博士不以此讲试，四科不以此求备，征聘不问此意，考绩不课此字。善既不达于政，而拙亦无损于治，推斯言之，岂不细哉？

东汉蔡邕《笔论》

书者，散也。欲书，先散怀抱，任情恣性，然后书之。

纵横有可象者，方得谓之书矣。

东汉蔡邕《九势》

势来不可止，势去不可遏，惟笔软则奇怪生焉。

东晋卫铄《笔阵图》

夫三端之妙，莫先乎用笔；六艺之奥，莫重乎银钩。

南朝王僧虔《笔意赞》

书道之妙，神采为上，形质次之，兼之者，方可绍于古人。

南朝袁昂《古今书评》
王羲之书如谢家子弟，纵复不端正者，爽爽有一种风气。
韦诞书龙威虎振，剑拔弩张。
蔡邕书骨气洞达，爽爽有神。
卫恒书如插花美女，舞笑镜台。

南朝萧衍《草书状》
疾若惊蛇之失道，迟若渌水之徘徊。
婀娜如削弱柳，耸拔如袤长松；婆娑而起舞凤，宛转若走蟠龙。

南朝萧衍《古今书人优劣评》
钟繇书如云鹤游天，群鸿戏海。
王羲之书字势雄逸，如龙跳天门，虎卧凤阙。

唐欧阳询《用笔论》
徘徊俯仰，容与风流。刚则铁画，媚若银钩。

唐李世民《笔法诀》
夫字以神为精魄，神若不和，则字无态度也；以心为筋骨，心若不坚，则字无劲健也；以副毛为皮肤，副若不圆，则字无温润也。
用指腕不如用锋铓，用锋铓不如用冲和之气。

唐孙过庭《书谱序》
质以代兴，妍以俗易。
古不乖时，今不同弊。
草不兼真，殆于专谨；真不通草，殊非翰札。
篆尚婉而通，隶欲精而密，草贵流而畅，章务简而便。
得时不如得器，得器不如得志。
五合交臻，神融笔畅；畅无不适，蒙无所从。
藉甚不渝，人亡业显；凭附增价，身谢道衰。
夫心之所达，不易尽于名言；言之所通，尚难行于纸墨。
文约理赡，迹显心通；披卷可明，下笔无滞。
会古通今，情深调合。
情动形言，取会风骚之意；阳舒阴惨，本乎天地之心。
心不厌精，手不忘熟。
运用尽于精熟，规矩闇于胸襟，自然容与徘徊，意先笔后，潇洒流落，翰逸神飞。
心悟手从，言忘意得。
思通楷则，少不如老；学成规矩，老不如少。思则老而愈妙，学乃少而可勉。
初学分布，但求平正；既知平正，务追险绝；既能险绝，复归平正。
思虑通审，志气和平，不激不厉，而风规自远。
枝干扶疏，凌霜雪而弥劲；花叶鲜茂，与云日而相辉。

芳林落蕊，空照灼而无依；兰沼漂萍，徒青翠而奚托。
偏工易就，尽善难求。
书之为妙，近取诸身，远取诸物。
运用未周，尚亏工于秘奥；波澜之际，已睿发于灵台。
一点成一字之规，一字乃终篇之准。
违而不犯，和而不同。
留不常迟，遣不恒疾；带燥方润，将浓逐枯；泯规矩于方圆，遁钩绳之曲直；乍显乍晦，若行若藏；穷变态于毫端，合情调于纸上；无间心手，忘怀楷则。
绛树、青琴，殊姿共艳；隋珠、和璧，异质同妍。
语过其分，实累枢机。
奇音在爨，庸听惊其妙响；逸足伏枥，凡识知其绝群。

唐张怀瓘《书议》
追虚捕微，鬼神不容其潜匿；通微应变，言象不测其存亡。
理不可尽之于词，妙不可穷之于笔。
玄妙之意，出于物类之表；幽深之理，伏于杳冥之间。
飞声万里，荣耀百代。
悠悠之说，不足动人。
非有独闻之听，独见之明，不可议无声之音，无形之象。
囊括万殊，裁成一相。
骋纵横之志，散郁结之怀。
情驰神纵，超逸优游。
风行雨散，润色开花。
德不可伪立，名不可虚成。
书，如也，舒也，著也，记也。

宋朱长文《续书断》
杰立特出，可谓之神；运用精美，可谓之妙；离俗不群，可谓之能。
神虬腾霄汉，夏云出嵩华。

宋李之仪《姑溪居士论书》
"家贫不办素食，事忙不及草书"，此特一时之语尔。正不暇则行，行不暇则草，盖理之常也。
作字大到方丈，小到粟粒，其精神位置不差毫发，然后为尽。
凡书，精神为上，结密次之，位置又次之。

宋黄伯思《东观余论》
纵心而不逾规矩，妄行而蹈夫大方。

宋人论书
字美观则不古。
善书不择纸笔，妙在心与手，不在物也。

字学至唐最胜，虽经生亦可观。其传者以人，不以书也。
学书在法，而其妙在人。法可人人而传，而妙必其胸中所独得。

宋**蔡襄**《论书》
书法惟风韵难及。
晋人书，虽非名家，亦自奕奕，有一种风流蕴藉之气。缘当时人物，以清简相尚，虚旷为怀，修容发语，以韵相胜，落华散藻，自然可观。可以精神解领，不可以言语求觅也。

宋**黄庭坚**《论书》
凡书要拙多于巧。
随意作计终后人，自成一家始逼真。
士大夫处世可以百为，唯不可俗，俗便不可医矣。
学书须要胸中有道义，又广以圣哲之学，书乃可贵。
心能转手，手能转笔，书字便能如意。

宋**苏东坡**《论书》
人貌有好丑，而君子小人之态，不可掩也；言有辩讷，而君子小人之气，不可欺也。书有工拙，而君子小人之心，不可乱也。
真书难于飘扬，草书难于严谨。大字难于结体而无间，小字难于宽绰而有馀。
笔成冢，墨成池，不及羲之即献之；笔秃千管，墨磨万锭，不作张芝作索靖。
书初无意于佳乃佳尔。
真生行，行生草。真如立，行如行，草如走；未有未立而能行立，而能走者也。

宋**米芾**《海岳名言》
字要有骨格，肉须裹筋，筋须藏肉，秀润生，布置稳，不俗。
学书须得趣，他好俱忘，乃入妙；别为一好萦之，便不工也。

元**赵子昂**《松雪斋书论》
书法以用笔为上，而结字亦须用工。结字因时相传，用笔千古不易。
书贵纸笔调和，若纸笔不称，虽能书亦不能善也。

元**郝经**《移诸生论书法书》
夫书，一技耳。古者与射、御并。
澹然无欲，倏然无为，心手相忘，纵意所如，不知书之为我，我之为书，悠然而化然，由技入乎道。

元人论书
夫书者，心之迹也，故有诸中而形诸外，得于心而应乎手。然挥运之妙，必由神悟。
翰墨之妙通于神明，故必积学累功，心手相忘。

明**项穆**《书法雅言》
帝王之典谟训诰，圣贤之性道文章，皆托书传，垂教万载，所以明彝伦而淑人心也。
圆为规以象天，方为矩以象地。方圆互用，犹阴阳互藏。

学书者，不可视之为易，不可视之为难；易则忽而怠心生，难则畏而止心起矣。

明董其昌《画禅室随笔》
书道只在巧妙二字，拙则直率而无化境矣。
明还日月，暗还虚空。不汝还者，非汝而谁？

明人论书
古人所为常使意胜于法，而后世常使法胜于意，意难识，而法易知。

清冯班《钝吟书要》
书是君子之艺。
结字，晋人用理，唐人用法，宋人用意。
晋人循理而法生，唐人用法而意出，宋人用意而古法具在。
明朝人书，一字看不得，看了误人事。
本领千古不易，用笔学钟，结字学王。

清徐谦《笔法探微》
书体古今不同，笔法千古不易。

清钱振鍠《名山书论》
如"锥画沙"，言其痛快；如"印印泥"，言其沉着。无一处不着力，谓之沉着；无软叕扭捏之态，谓之痛快。
奇形怪状，一切皆是野狐禅。夫道，犹大路然，书犹是也。
下笔最忌疑，要使心信手，手信笔，则不疑矣。要求其信，莫善于熟。
善书者，不使一笔不得所。

清笪重光《书筏》
精美出于挥毫，巧妙在于布白。
能运中锋，虽败笔亦圆；不会中锋，即佳颖亦劣。

清宋曹《书法约言》
志学之士，必须到愁惨处，方能心悟手从，言忘意得，功效兼优，性情归一，而后成书。

清梁巘《评书帖》
晋尚韵，唐尚法，宋尚意，元明尚态。
学书须步趋古人，勿依傍时人。学古人须得其神骨，勿徒取貌似。

清朱和羹《临池心解》
作字以精、气、神为主。落笔处要力量，横勒处在波折，转捩处要圆劲，直下处要提顿，挑踢处要挺拔，承接处要沉着，映带处要含蓄，结局处要回顾。
书虽六艺事，而未尝不进乎道。
作字如应对宾客。
书家秘法：妙在能合，神在能离。离合之间，神妙出焉。此虚实兼到之谓也。

清康有为《广艺舟双楫》

若所见博，所临多，熟古今之体变，通源流之分合，尽得于目，尽存于心，尽应于手，如蜂采花，酝酿久之，变化纵横，自有成效。

书至汉末，盖盛极矣。其朴质高韵，新意异态，诡形殊制，融为一炉而铸之，故自绝于后世。

若从唐人入手，则终身浅薄，无复有窥见古人之日。

魏碑无不佳者。虽穷乡儿女造象，而骨血峻宕，拙厚中皆有异态。

书本末艺，即精良如韦仲将，至书凌云之台，亦生晚悔。

清翁振翼《论书近言》

唐以后书，轻易学不得。

习 题

1. 结合《说文解字·序》一文，回答文字与书法是如何产生的？
2. 背诵《非草书》一文，思考回答作者抨击草书的原因。
3. 通过阅读《笔论》一文，你认为什么样的情境有利于书法创作？
4. 通过阅读《笔意赞》一文，你觉得作者认为的书法神采究竟是指什么？
5. 书法创作与工具、环境条件是否有关系？
6. 思考李世民对王献之书法的评价是否公允？
7. 通读《海岳名言》一文，找出其中你认为可取的部分观点。
8. 通读《论书》一文，找出你认为较精彩的部分。
9. 思考成为书法大家所应具备的条件。
10. 思考书法与娱乐的关系。
11. 仿照某古人评书模式，对当代某名家书法进行评价。
12. 熟读《古人论书名句》全部内容。

第四章 汉字学概说

　　本章我们主要对汉字学的基本知识进行介绍，并初步弄清书法与汉字之间的相互作用与关系。虽然不可能解决我们在书法学习、创作中遇到的所有类似问题，但一定会有所收益或启发。书法的临摹、研究、创作对象是汉字，没有汉字，就没有书法艺术。我们学习、欣赏、研究书法，如果连一般的汉字学常识都没有，那么就可能贻笑大方。

第一节 什么是文字学和汉字学

一、什么是文字和汉字

　　关于文字的定义，与书法一样，也主要分为狭义和广义两派。狭义派认为，文字就是指记录语言的符号。广义派认为，人们用来传递信息表示一定意义的图画或符号，都叫文字。在原始社会，不能完整记录语言的文字叫原始文字。文字的最初起源主要来自象形图画，但象形的图画符号却并不一定就能成为文字，因为从表意到表示词或语言是有一定距离的，它除了需要很长时间之外，还往往需要生产生活发展进步的推动。

　　据《辞海》解释，文字是："①记录和传达语言的书写符号，扩大语言在时间和空间上的交际功用的文化工具，对人类的文明起很大的促进作用。文字有象形文字、表意文字、表音文字。象形文字、表意文字起源最早，现今应用表音文字的语种最多。②文章、文辞。"上述解释明显有缺憾。因为汉字到今天仍具有表形、表意、表音的三重特点。至于表音文字就一定好学、好用，表意文字就一定不好学、不好用，则或是一种外国人的观点，或是对汉字缺乏深入的认知。

　　《简明不列颠百科全书》对文字的解释："人类用来交际的约定俗成的可见符号系统。"这种解释也不完整。如中国古代大理白族的东巴文，约定俗成，有可见符号系统，现仍在少数经师中流传，但其没有与语言系统相匹配。

　　《中国大百科全书》对文字的解释："语言的书写符号，人与人之间交流信息的约定俗成的视觉信号系统。这些符号能灵活地书写由声音构成的语言，使信息送到远方，传到后代。"这种解释已较全面了。但问题是现在已经不能解读的一些古代系统信息符号，已不能把信息传到今天，那又是不是文字呢？

　　从上面的各种描述中，我们已大致明白其共同点是：文字就是语言的书写符号系统，通常情况下是可视的。(盲文对盲人来说不可视，但也是借助可视语言系统而造的)可以通过多种途径传播。但是，这些描述都是对全世界整个文字系统而言的，而我们中国人一般意义上所说的"文字"仅是指"汉字"。

《中国大百科全书》给"汉字"(Chinese characters)的定义是:"汉族人民自古以来一直用以记录汉语、交流思想的工具,是汉族祖先在生产劳动和生活实践中创造出来的。"很准确。

但在中国的汉语言文学中,"文字"一词,既可称整个汉字系统,也可称一个个的汉字,也可称文章。

二、什么是文字学和汉字学

据《辞海》解释,文字学是:"语言学的一个门类。以文字为研究对象,研究文字的起源、发展、性质、体系,文字的形、音、义的关系,正字法以及各种文字的演变情况。文字学知识有助于改进或改革文字,为其他无文字语言创制文字;对古文字的了解有助于历史学的研究。汉字历史悠久,结构复杂,因此文字学在中国特别发达。"此解释有点啰唆,把文字学置于语言学的一个分支学科也不一定合适。

简单来说,应为研究文字的发生发展及其运用规律的一门科学。把文字置于语言学下,或只注重西方文字,或把表意系统的汉字置之不顾,都是不公正的。

在我国,一般文献所提到的"文字学",其实仅指"汉字学"。

在汉字语文中,最初"文字"的意义与今天我们所说的一般意义上的"文字"是有区别的。如果我们不理解这一点,是没有办法了解中国的"文字学"的。

"文"和"字",在汉语文中,它是两个既联系又有区别的概念。《说文·文部》云:"文,错画也,象交文。"如图4-1所示。

图4-1 象形的"文"字

《说文·子部》云:"字,乳也,从子在宀下,子亦声。"《说文》段玉裁注:"人及鸟生子曰乳,兽曰㹌(即产)。"从"字"的象形象意性看,它实际上就是指生育。此外,"字"还有雌性的意思,在我国湖南许多地方,至今仍然把母牛称作"字牛"。

朱芳圃《殷周文字释丛》认为:文即文身之文,象人正立,胸前刻有文饰。这种认知是有道理的。但一定不会如此简单。因为这个"×",不仅是个简单的"×",它还可能是"爻",即极简单,又极复杂。

《说文解字·叙》又云:"仓颉之初作书,盖依类象形,故谓之文;其后形声相益,即谓之字。字,言孳乳而浸多也。"从上述记载与描述,我们大致可以得知,"文",应是指我国象形的、最基本的、最古老的、源头的文字;"字"是指在象形的基础上,加以描摹语言的声部而衍生出来的。这种方法是增加汉字数量的重要手段。

"汉字学"即是研究汉文字的发生发展及其运用规律的一门科学。如果从汉代的"小学"算起到现在已有两千年的历史了。由于它历史悠久,著述宏富,所以在中国古代曾经是一门显学。它是除"经学""史学"之外的中华国学的一个重要组成部分。

三、汉字与其他文字相比较所具有的特点

1. 汉字发展到今天仍保留了古老文字的绝大部分象形、象意的特点，具有超时空性

关于这一点，我们看看下列例子就能明白。图 4-2 所示为鱼、册、集、俘、流、草、山、鸟等字的无序排列，你能一一对应它们吗？一定能！因为它们经数千年的发展，仍把其与生俱来的象形、象意基因准确地传与了今天的汉字。

图 4-2　几个古代文字的无序排列

如果我们往古代追溯，现代人很快就会找到这些汉字的"祖上"是什么样儿的。这就是它的超时空性特点。当然，这种特点不能说一般人不经训练就能当文字学家。

2. 汉字的单字数量众多

汉字的多主要在于它的绝对数量多。一部《汉语大字典》所载字数，已有六万左右。《康熙字典》也有五万之巨。事实上，这些字还没有全载民间百姓所造之俗字、合体字等。这么多的字，大多为异体或少用字，现在大多活在文字学、书法学之中(有人认为少用的字为死字，其实这种说法是不科学的)，实际上，我们日常所用的汉字并不多，一般人认识两千左右，就不会影响正常阅读了。当作家的有四千字也足够用，有些通俗作家还远用不到。国家语言文字工作委员会和中华人民共和国新闻出版署联合发布的《现代汉语通用字表》，收录汉字近七千，除文字学家、书法家外，这些也已足够用了。

3. 汉字的发展受到书写、书法艺术的巨大影响

汉字的书写或书法艺术对文字的发展有不可估量的作用。从象形图画至古文字的线条化，从古文字到今文字的抽象化，从抽象化的隶草再到简化、楷化，等等，这些变化都是书法或书写不断总结参与的结果。

4. 汉字的构字方法复杂

一是笔形多。基本的笔形为六种，派生出二十五种。从书写实际来看，约有近九十种。二是部件多，末级部件有 648 个。三是组合方式多。左右上下正反斜，纵横穿插，构成生动的二维平面，为书法的出现奠定了较好的物质基础。

5. 汉字具有形体美

汉字从古至今，从篆隶到行草楷，从美术化到任意书写，都能展现其美轮美奂的天资。汉字之所以可称神奇，就是由上述诸多特点所形成。

6. 汉字具有多形性、多义性、想象性、哲理性等

(1) "多形性"，是指从书法学与汉字学两个维度来看，由于造字理据不同，或书写

过程中的个人创造，一个字有数种或数十种甚或数百种写法，这种情况在汉字发展过程中十分常见。

　　(2)"多义性"，是指汉字发展过程中，随着生产力的进步，语言、文学艺术、科学技术、道德伦理、哲学、社会科学等的发展而形成的一字多义现象。它们有的可多达数十或百余，不同的义项或互相涵蕴，或互相勾连，或完全相反，形成汉字学中的一大奇观。

　　(3)"想象性"，是由汉字与生俱来且至今葆有的象形、象意性决定的。即一个字可以让人产生许多或无穷无尽的联想。

　　(4)"哲理性"，是指每一个汉字，从其构形理据到其书写用笔、结构、谋篇布局，再到它的意项变化以及义项间的相互关系等，无一不充满社会人生智慧。如用一句简单的话加以概括，中国汉字，因为其原初部分多为圣人所造，所以，它本身就是一个完整的哲学系统，或道德哲学系统。

　　(5)开放性，是指汉字随着时代的变迁可以不断地产生新意，创造新字、新词。

　　(6)艺术性，是指汉字无论以何种书体出现，都有一定的天然美、装饰点。

四、汉字的历史功绩

　　汉字的发展，首先是使全世界使用它的绝对人数越来越多，从而促进了汉文化的传播，这是个不争的事实。当前除了中国使用汉字作为官方通用文字外，东南亚一些国家或地区也把它作为官方通用文字之一，如新加坡，泰国即如此。为了让更多的人了解中国，了解中国文化，中国自 2004 年，已在国外创立了三百多个孔子学院。这些事实告诉我们，汉字不仅在中国国内传播先进文化、生产力，加强了各民族的团结，也把它的文化传到了世界各地。其次是汉字的发展促进了中国文学、口语的发展及西方文化在中国的传播。其三是汉字保存了大量的古代文献资料，它们中的绝大多数，我们至今仍能准确释读。其四是汉字不仅把汉文化传到了周边国家，还影响到这些国家文字的创立及语言的发展。比如，日本、朝鲜、韩国等。

五、学习研究汉字学的意义

　　学习研究汉字学的意义或作用很多。这里主要提及四点。

　　一是有利于对古籍的正确释读。比如说一个"取"字，就有多重意思。它的最初的本意是砍下敌人头颅，割下其耳朵。此外还有猎获、娶亲、聚集之意，就看在什么地方用上或出现了。这个例子告诉我们，阅读中国古代典籍，如没有一定的汉字学知识，要想得到一个正确释读，则是十分困难的。

　　二是把握汉字、汉语的声读、形变发展规律，有助于对中国社会生产、民俗、文化、艺术的研究。下面略举一例说明(见图4-3)。

　　左上是一只手，作牵引状；右为一头象。此字反映出这样一些信息：我们的祖先较早地驯化了象作为生产用"工具"，它可能比牛、马还早，或同期。象当时在我国黄河流域较多存在。河

图4-3　甲骨文"为"字

南省简称豫便是与此有关。"为"就是"作为"，能够役使大象从事劳动就是"有作为"。我们可以推定，役使大象劳动要比简单使用人力的效率高得多。但能役使大象的人，只是少数有过专门训练的人，或在此方面有特殊才能的人，现今仍然如此。(如在云南西双版纳、东南亚一带的驯象业，今天仍然是一种高技术、高风险劳动)

三是有利于语言、文学及汉字学本身的发展。举一个例子："不刊之论。"本意是不能更解、无法磨灭、非常正确，或伟大的言论，是一个褒义词。"刊"在此是作"削"或"更改"讲。古人著书，写在竹、木简上，如果写错了，就用刀削去。不刊，即不用削，即不用删改。但现在，随着年轻一代对中国古代文化了解得越来越贫乏，特别是一些国学素质较差的成功人士、电视主持人、歌手、演员，等等，常把此词错用，再加了"刊"字本有"发表""刊登"等新意，所以此词现在有改变原来意思而成一个意义相反的新词的倾向，即"不刊之论"可能成为：某人的言论或文章水平差，不值得发表或刊行。另如"差强人意"，本来是比较令人满意。可现在许多人都用错了，把它变成了不满意。我们如果不想让这些词句改变本意，做到正确使用，就必须加强点汉字学方面的修养。不过，话又说回来，历史上的大量词句已改变本意而成为新的或与原意相反的，也有大量存在，如愚不可及、眼高手低等，它们原本却是褒义。

四是有利于书法的学习与研究。书法的学习与研究，除需要掌握大量可供变化的笔法、结体之外，还得掌握大量古体、繁体、异体的写法。而这些古体、繁体、异体的写法、用法，在不同的语境中，它们的意义并不是一样的。我们如不懂些汉字发展的规律及其不同语境下的多种意义变化，就有可能闹笑话。

第二节 汉字的起源

依据世界文字产生发展的一般规律，有关文献资料记载，有关文字起源的神话传说，以及已发掘的地下考古资料，世界各种古老文字的起源时间、情形大致是差不多的。但是能与今天文字一脉相连，并能鲜活地使用，且青春永驻的，则只有中国的汉字。

汉字出现的时间大致在中国新石器时代的中晚期，即母系氏公社的繁荣时期，也即距今五六千年。其形成体系并能表达语言，大致是在夏建立前后，即距今约四千年。至殷商甲骨文，文字已是十分成熟了。如果说甲骨文为中国文字的诞生，则是有些不符合事物发展的一般规律。原因是文字从零星出现，到传达约定俗成的简单意义，再发展到能记录语言、表达宏深意旨，必定需要一个漫长的过程。

一、世界文字产生发展的一般规律

简单来说，文字产生、发展的一般规律是由图画、结绳、契刻记号，到约定俗成地表达一定意义，再到表达、记录语言。能够准确表达或记录语言的符号才算是真正被公认的科学意义上的文字。汉字同样遵循这条规律。

(一)图画文字是世界各种古老文字的前身

图画文字是世界各种古老文字的前身应是举世公认的事实。(如图 4-4 所示为引自云南

省丽江白族自治州纳西族东巴文经典《古事记》的一段原始图文。图 4-5 所示为一个印第安人酋长的墓碑图文。图 4-6 所示为中国黄河流域大汶口文化刻在陶缸上的象形符号)

图 4-4 据纳西族东巴(经师)的解释,其意为:"把蛋抛进湖里,左边吹白风,右边吹黑风,风荡漾湖水,水荡漾着蛋,蛋撞到山崖,便生出一个光华灿烂的东西来。"把这个意思与图中各种图形或符号一一对应,会发现其中虽用了假借的方法,但许多意思仍然停留在文字画阶段。文字画大概就是文字出现的前奏,但因为它不能直接记录语言,所以还不能称之为文字。

图 4-5 这个墓碑图文的意思是,酋长生前 16 次征战,有 3 次负伤。下面剩余部分表示酋长在最后两个月的征战中,被人在白天用斧子砍死。这种图画文字,也还不能称之为文字。因为它与上述东巴文一样,还不完全是通用的约定俗成的符号,既不能诵读,也不能代表一定的词或字句,解释也有一定的随意性。

有人认为图 4-6 所示就是文字,左边的是"旦"字,右边的是"旦"字的繁写,也有人认为它们只是具有记事性质的符号。由于地下发掘的同类资料非常有限,无法证实其是否为记录语言而创造,所以一般还是认为它们不是科学意义上的文字。

图 4-4　云南纳西族东巴文　　图 4-5　印第安人酋长墓碑　　图 4-6　大汶口陶器象形符号

(二)结绳记事对文字的产生具有一定影响

从图 4-7 可以看出,结绳法是利用绳索的长短、打结、分岔等方法来帮助人们加强记忆。有些部族还可能用不同颜色的绳子组合在一起。但不管怎么做,这种记忆法还是十分有限的。但也正是由于这种有限性,才促动人们创造了文字。

图 4-7　我国西南少数民族以前所使的记事工具麻绳

图 4-8 所示这三个字来自于我国已成熟的金文。从其形象来看,它们似受结绳记事影响十分明显。这说明文字的来源当是社会生产、生活的诸多方面。

第四章 汉字学概说

表示十　　　表示二十　　　表示三十

图4-8　金文

(三)契刻记号参与了文字的创制

图4-9所示是我国龙山文化的契刻符号。

图4-9　契刻符号

除此之外，我们现今仍在使用的许多记号文字一定也与古人的记事符号有关。如"一、二、三、四"等汉字数字即如此。不过，中国汉字的创造，还不是如此简单，因为契刻符号当中，它们有部分来源于"伏羲八卦"。"八卦符号"参与中国汉字的创造，让中国汉字有了非同寻常的哲学意义。

二、有关文字起源的神话传说

有关文字起源的神话传说有许多，下面对几个典型的例子加以介绍。

(一)仓颉造字说

《说文解字·序》的原文在第三章中已介绍。

文字绝非一人能造，但仓颉造字的传说还是有一定的真实性可寻。一是大致时间，即黄帝时期，也即距今约四五千年。二是史官在文字规范整理上起过重大作用。即仓颉之前已有文字萌芽。三是伏羲八卦、神农结绳以及契刻符号都参与了汉字的最初制作。四是成熟文字的出现在吸收了伏羲八卦、神农结绳以及契刻符号等造字元素的基础上，又以象形为主，以声形叠加滋生而增多等。这些背后的东西，只要仔细去伪存真，都应是符合历史事实的。

关于仓颉造字说，有许多古书记载。如《荀子》《吕氏春秋》《韩非子》《世本》《尚书正义》《系辞传》《淮南子》《文心雕龙》《论衡》等。但大多把仓颉说成是半人半仙的人物。

(二)结绳说

《易经·系辞下》："上古结绳而治，后世圣人易之以书契。"《庄子》："昔者容成氏、大庭氏——伏羲氏、神农氏，当是时也，民结绳而用之。"《周易正义》引《虞郑九家易》："古者无文字，其有约誓之事，事大，大结其绳，事小，小结其绳，结之多少，随物众寡；各执一相考，亦足以相治也。"宋郑樵说："汉字由结绳而来。"这种观点有些片面，没有反映出文字诞生的真实情况。笔者的观点是，结绳记事的部分内容为汉

字创造所吸收，但只是其中一小部分。

(三)八卦说、河图洛书

八卦说大致与道家的阴阳学说一致。"道生一，一生二，二生三，三生万物。"八卦确实参与了最初的汉字制作，但如说其是中国汉字创造的唯一源泉，则是荒诞不经的。至于河图洛书则纯属神话，自不足采信。

三、殷商甲骨文前的文字

图 4-10 所示为早于殷商两三百年的二里岗等文化的陶器上的刻符，可以看出它们应与甲骨文是一脉相承的。它出现的时间正是我国的夏商之际。

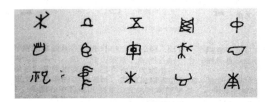

图 4-10　二里岗文化陶器上的刻符

综合上述三种情况，我们可以得出这样一个结论：在中国，汉字系统最早创建于夏朝建立前后，非一人一地一时所创，它综合了上古社会的八卦符号、陶器刻符、结绳记事、表意文字画等多种因素，经一些具有先知性的英雄人物的归纳、总结、改进，从而完善并发展成为可以为我们表情达意的汉文字。

第三节　汉字的构形

一、什么是汉字的构形

汉字的构形，就是指汉字形状、结构的基本组成。汉字数量众多，其构形自然十分复杂，但只要我们留心观察，就会发现其中并不是没有规律可循。

在中国古代，关于汉字构形的论著很多，其中以许慎为代表的"六书"构形说最具代表性。"六书"即指"象形、指事、会意、形声、假借、转注"。六种造字方法(请参阅本书第九章第一节《说文解字·序》)

我们在认真汲取了前人成果的基础上发现，所谓的"六书"造字说，道理并不能使人服膺，其中的"假借、转注"，并没造出新字，所以不能说是造字之法，又其中的"指事"说，所谓"视而可识，察而见意"，实为会意，归于"会意"一项则似更为准确。换言之，汉字构形主要有四种：一是源于"八卦"与"结绳"而来的意义重大却又数量很少的"符号"，如"一、二、三、廿、世"等。其次才是"象形、会意，形声"。而其他所谓"指事、转注、假借"三法，"指事"实为画蛇添足，"转注""假借"则为用字之法。

二、汉字构形三法例解

(一)象形

简言之，就是像人或物之全部或部分之大致形象。古体一般为独体字，它充分体现了汉文字初创所谓"远取诸物，近取诸身"之说。许慎云："象形者，画成其物，随体诘诎。"即指此。但值得注意的是，这种所谓的"画成其物"，与真正的绘画是有本质区别的。它所摹画的人或物的形象是高度概括与抽象的。如"人"—𠂉，简单两笔，一个侧面垂手躬立的"人"的形象即形神兼备；"心"—♡，大致像人的心脏；"口"—▢，大致像人张开的嘴；"耳"—𦣝，大致像人的耳朵；"山"—⛰，大致如山之形状；"鸟"—𓄿，大致像鸟的形象；"角"—𩵋，像动物之犄角；"干"—𢆉，像古代战争或狩猎武器，等等。我们如对所有的象形、会意字进行观察，就会发现这些字的形象，既摹自人体，亦源于自然，即耳目口鼻，头身手脚，日月星辰，山川河流，草木虫鱼，或人造工具，等等，它们皆是象形所摹描的对象。

(二)会意

简言之，就是在一个象形字(即"文")的基础上，增加一个或两个以上象形字或符号字而新创出的汉字。许慎《说文解字·序》的"会意者，比类合宜，以见指㧑"，即指此。其实，许所说的"指事"也可算是会意的部分。如："寒"—𡪄，一人躺在屋子里，周边塞许多草，这自然会使人联想天气的寒冷。"本"—𣎆，在"木"下加一小横，自然会使人联想它是特指木的根部，"木"的根部就是"本"。"根本"一词即是此意。"末"—𣎵，在"木"上加一小横，使人联想到树的末梢或细枝末叶。"刃"—𠚣，在刀口上加一点，使人联想到刀的锋口；"亦"—𠅃，在"人"的两"腋"下加两点，它是"腋"的本字。"嗅"—𤘔，上为"自"，即"鼻"的初文，下为"犬"；"嗅"即狗的鼻子，狗以"嗅"为长项，自然嗅觉灵敏了。"息"—𦣻，上为"自(鼻)"，下为"心"，"心"上有"自(鼻)"，其初意即呼吸。"法"—灋，左为"水"，中下为"去"，右为"廌"；"廌"为神兽，能分辨是非，其独角所触可去不平。以"廌"去不平而使之如水之"平"，不仅是"法"的理想境界，而且颇具神圣性。"灭"—𤋱，以手持工具灭火之形；"闭"—𨳒，以木反抵门后；"休"—𠊎，人依木而息，等等。还有更为复杂的如："道、德、仁、义、礼、智、信、勇、忠、恕"等字，由于篇幅有限，此处从略。

会意字与符号字、象形字关系密切，是整个汉字系统中的核心部分。

(三)形声

形声是由两个以上已有的"文"或"字"合并而成的新字。其中一个表声，一个表形。即《说文解字·序》的："形声者，以事为名，取譬相成。""事"指文字诞生前语言中所指某物，"譬"指与之相关的"形"或"意"。很多时候，"形"与"声"皆有

意。换言之，形声字许多时候也是会意字。此法是最便捷、最重要的造字法。就目前汉字使用情形来看，形声字数量最多。由于形声造字方法简单，所以也使汉语中所出现的同音或近音字很多。如："姜"—🈳，从"女"，"羊"声。"狼"—🈳，从"犬"，"良"声。"娠"—🈳，从"女"，"辰"声。"雏"—🈳，从鸟，刍声；"视"—🈳，下"目"为形，上"示"为声；"扉"—🈳，上"门"形，下"非"声；"远"—🈳，"行"形，"袁"声；"进"—🈳，"止"形，"隹"声；"绿"—🈳，"丝"形，"录"声；"剥"—🈳，"刀"形，"录"声，。"鸿"—🈳，"鸟"形，"工"声。"唯"—🈳，"口"形，"隹"声。"岛"—🈳，"山"形，"鸟"声。"狈"—🈳，"犬"形，"贝"为声，等等。

三、汉字构形与书法的关系

汉字构形与书法的关系密切。

(一)汉字构形的象形性是书法美产生的前提或基础

在所有的汉字中，除了极少数符号字外，其他绝大多数汉字都与象形字有关。无论是古文字还是今文字，无论是篆书还是隶楷、行、草，其象形性虽然有由具象到抽象的变化，但这种象形性总是存在的。唐代张怀瓘云书法能"囊括万殊，裁成一相"，就是这个道理。这个"万殊"，既指自然界、人类自身本来具有的各种形象，也指人手、人的思维所创造出来的各种形象。

(二)汉字构形的复杂性也是书法美产生的重要原因

汉字构形的复杂主要表现在两个方面：一是字字之间笔画多寡相差悬殊。这种悬殊正好有利于书法章法、节奏、行气的变化；另一方面是其笔画相互穿插。这种复杂性又是形成书法笔画之间、字字之间二维空间关系变化无穷的基础。

(三)汉字构形部件的重复性使一般人学好书法成为可能

汉字虽然字数众多、构形复杂，但其基本部件却并不是无限的，(500字左右)大部分是重复使用的，所以这就为一般人学好书法提供了可能。反之，如若所有汉字间都没有联系，而是毫无规律性可言的数万个符号，那么一般人将无暇问津书法艺术。

第四节 汉字中的异体字

一、什么是异体字

异体字早在甲骨文中就已大量存在了。这是由于文字之创，出于众手，近取诸身，远取诸物，其理据、角度各有所依而形成。如"人"，甲骨文、小篆就有"🈳""🈳""🈳""🈳"等多种写法；"逆"有"🈳""🈳""🈳"等；"暮"有"🈳"

"![]"等。到春秋战国时期，由于国家分裂，"文字异形，言语异声"，异体字就更多了。

裘锡圭先生的《文字学概要》对异体字的定义是："异体字就是彼此音义相同而外形不同的字。严格地说，只有用法完全相同的字，才能称为异体字。但是一般所说的异体字往往只包括部分用法相同的字。严格意义上的异体字可以称为狭义异体字，部分用法相同的字可以称为部分异体字，二者合在一起就是广义的异体字。"《中国大百科全书》将异体字定义为："汉字通常写法之外的一种写法，也称或体。"《辞海》将异体字定义为："音同、义同而形体不同的字。即俗体(字)、古体、或体、帖体之类。"可以看出，裘锡圭的解释是较全面的。《中国大百科全书》的解释则较简洁。《辞海》的解释简单明了，比较全面准确地反映了异体字的复杂情况。

二、异体字的类型

异体字具有以下几种类型。

(一)俗字

俗字相对于正体而言，是流行于民间的简化字。这是个相对的概念，区分正俗的标准往往因时代不同而有别。在汉字的发展过程中，后代的正字往往有部分是从前代的民间俗字而来。如"头""灯""穷"等字，现为正字，但原来就是先流行于民间的俗字。现在民间用的俗字也有很多，如 1977 年所颁行的简化字(已于 1986 年被废止)，颁布前就有部分在民间流行，而今仍有部分被不少人使用，就是所谓的"俗字"。如"钉"写作"丁"，"信"作"伩"，"影"作"彡"，"展"作"尸"，"勤"作"劝"，"国"作"囯"，"锋"作"铎"，"雄"作"厷"，"要"作"妛"，"量"作"另"，"命"作"令"，"真"作"真"，"解"作"卆"，"宣"作"宀"，"直"作"立"，"戴"作"代"等。

(二)古体

相对于通行的正体而言，某字的古代写法，就是古体。古体也是个相对的概念。如："余"与"予"，"舍"与"捨"等。"舍"字，现为正体，而 1957 年《汉字简化方案》公布之前的部分历史时期，它是有"扌"的，但是有趣的是，"捨"的古体却又是今天的"舍"，即"舍"是"捨"的初文。类似的情形还有不少，在书法中，大多时候它们是可以混用的，虽然它们的古今意象并不一定完全相同。

"益"与"溢"："益"本来就是水从盘中溢出之意，但后来由于"益"多用于其引申意"利益""富足""增加"等，故新创"溢"字以表其本意。"益"即"溢"之古字。

"采"与"採"："采"其初文上部为一手爪形，下为木，本意就是"采摘"，但后来，由于多引申作"神采""风采"意，故再造"採"字，以表示"采摘"之意。

"州"与"洲"："州"是初文，象形字，本来就是"水中陆地"的意思，但后来多用于"州郡"之"州"，所以只能是另造"洲"字以表其本意。

"厉"与"砺":"厉"由于多用于"严厉""厉害""严格"等引申意,故只有另造"砺"以表其本意。

"止"与"趾":"奉"与"捧"等,与上相类。

"队"与"坠":"队"本意是"坠落",只是因为被假借为"队列"之意,久借不归,只有另造"坠"以代其字。

"其"与"箕","孰"与"熟","县"与"悬","然"与"燃","莫"与"暮","或"与"域"等,也基本相似。

(三)或体

或体主要是指因为造字的理据不同而造出的同义异形字。

泪—涙,前者从目从水,会意;后者从水,戾声。伞—繖:前者为"伞"之象形,后者从丝、散声。老—耂:前者为象形,后者为会意。凭—凴:前者为会意,依几也;后者为形声。野—埜:前者为形声,从里予声;后者为会意。琴—珡:前者为形声,后者为会意。岩—巖:前者从山从石,会意;后者从山巖声,为形声。床—牀:前者为会意,后者为形声。

嚷—欸,唇—脣,猫—貓,獐—麞,遍—徧,歌—謌,钵—缽,溪—谿,睇—觍等皆为形声字,但形符的选择有所不同。

糧—糧,裤—袴,蚓—螾,猿—猨,绫—綵,烟—煙,訛—譌,蝶—蜨,勋—勳,啖—啗等同为形声,但声符选择有所不同。

迹—蹟,村—邨,视—眂等,同为形声字,所选形符、声符均不相同。

(四)帖体

书家在书法创作过程中,为求字的外形美观或易于书写而新创出来的字。这种字可能是所有异体字中数量最多的,要想全部搞清楚,可能性不大,但它们对于我们的书法学习却又十分重要,所以我们不得不加以重视。首先我们要搞清它们与正字的关系;其次,我们要明白书家如此写的原因;其三,我们还要了解文字的书写性与文字本身发展的关系。下面是一些比较普遍的例子,但绝不是全部。

土—圡加点以与"士"相区别,或取土地要多点的寓意,此字影响了几乎所有与土相关联的字,如"吐""杜"等。民—㞓加点可能受"弋"字形有点笔画的影响,或为习惯性的带笔。私—私加撇,明显受"厶"的影响。建—建加点,受"辶"书写习惯的影响。韭—韮加草字头,鼎—鐤加金旁,梁—樑加木旁等,主要为加强表意功能。

散—散,數—數,眉—睂,真—眞,年—秊,春—旾,则—剘,

看—翰，袤—袠，吴—吴，宜—空，致—致等主要受其篆书形体楷化的影响。

鎣—莹，省去一点。餐—餐，省去首横、竖。尧—尧，省去两个横，并改断为连。繞—绕，省去两短横。講—讲，省去横。憲—宪，省去首点与一横、中竖。絲—丝，省去两点。薩—萨，省去两撇。悉—忠，師—师，橋—桥，性—性，圖—圖，皆—皆等省去一撇。傳—傅，惠—惠等省去中部件。隨—随，省去右上"工"部件。藁—藁，省去"口部件"。龍—龙，省去右上部。修—修，改撇为横。函—函，改点为横。肩—肩，改点为横。劉—刘，尼—尼等改变部件形态。念—念，省去折。曾—曾，接点为横。殺—杀，改变部件形态。滿—满，改两人为四点。希—希，飾—饰，貌—貌，血—血等改变笔画方向与性质。骨—骨，改变部件形态。翠—翠，延长中竖。翼—翼，延长中竖。彭—彭，延长下横。极—极，延长下横。聖—圣，延长上横。肅—肃，改变部件。朕—朕，並—并等省略并改变笔画形态。敏—敏，串联两点。惡—恶，改变笔画交接状态。尊—尊，桑—桑等改变部件性质。趨—趋，省略并改变部件性质。頰—颊，改变部件为避让。懷—怀，省略部分笔画。瞻—瞻，省略并改变笔画。擅—擅，改变笔画次序。贊—赞，省略并改变笔画性质。昏—昏，熱—热等改变部件性质。墙—墙，省并笔画。珍—珍，疑—疑，罕—罕等改变部件形态。灰—灰，改变笔画方向与性质。岩—巖、巌，延长中竖，或改变部件位置。徽—徽，省去中横。夢—梦，改断为连，减少笔画。筆—笔，改变部件。章—章，改变交接状态。革—革，改串为断。耻—耻，延长上横画，改"止"为"山"。妍—妍，变开为并。伏—伏，改变笔画位置。漆—漆，改变部件。羅—罗，省略横画。流—流，省略点画。幸—幸，尊—尊等增加横画。倪—倪，寡—寡等省略并改变笔画位置。纏—缠，省并笔画。徽—徽，改变笔画。鄒—邹，合并笔画。今—今，改折为竖等，主要是为了便于书写。

髮—发，黔—黔，峰—峰，拿—拿，和—和，秋—秋，鞍—鞍，闊—阔，花—花，腕—腕，躙—躙，昇—昇，虞—虞，宿—宿，器—器等改变部件或笔画位置。

省略部分笔画或部件，改变笔画长短、种类及交接状态，更换部件，移动位置等，主要是为了便于书写，求新求雅，美观大方。

升—外，泪—涙，潜—潜，册—冊，凌—凌，徒—徒，定—定，看—看，赫—赫，悉—悉，翼—翼，旨—旨，再—再，断—断，眺—眺，腰—腰，卷—卷，杰—杰，最—最，俊—俊，朋—朋 等明显受草书楷化的影响。

鹿—鹿，丽—丽，幽—幽 受汉隶影响而改变笔画形态。

我—我，受"禾"字影响而改变笔画。敦—燉，受"煌"字影响而增加了火旁。

秉—秉，受魏碑的错字影响；"天"作"天"，受汉简的楷化影响。

(五)部分异体

部分异体，是文字发展过程中的一种特殊现象。即某些异体字在使用过程中，某些义项发生了分工，或因文字改造、合并所造成。如"和"与"龢"，就是一个典型的例子。当"和"用于"和睦""心平气和""和平""和解""温和"等词时，都是可以互换的，但当用作连词"我和你"等，或作"连带"意，如"和盘托出""和衣而睡"时，或作数学上的相加总数的"和"时，却是不能互换的，而只能用"和"，不能用"龢"。

类似的情形还有一些，我们举一些较为常见的例子以供参阅。

"暗"与"闇"：当用于"暗淡""昏暗""愚昧"意时，可以互换；但作为"不公开""隐藏不露"之意，如"暗号""暗杀""暗喜"等词时，却只能用"暗"，而不能用"闇"。

"尝"与"嚐"：当用作"尝试""尝咸淡"等词时，可以互换；但当用于"曾经"之意时，如"尝"，却只能用"尝"，而不能用"嚐"。

"出"与"齣"：一般只用出，但当用作"一出戏"，"唱的是哪一出"时，可用"齣"字置换。

"锤"与"鎚"：当用作"秤锤"时，只能用"锤"，但用作"锤子""千锤百炼"等时，可用"鎚"替换。

"耽"与"躭"：当用于"耽搁""耽误"时，二者可以互换；当用于"沉溺""入迷"等意时，如"耽乐""耽于幻想"等，却只能用"耽"，而不能用"躭"。

"抵"与"牴""觝"：当用于"抵制""抵抗""抵达""抵消""抵押"等意时，只能用"抵"；当用作"抵触"时用后二字。

"泛"与"汎""氾"：当用于"泛舟""泛泛而谈"等意时，"泛"可与"汎"互换；当用于"广泛""泛滥成灾"时可与"氾"互换，但不能与"汎"互换。当然，现在已很少用到后二字了。

"丰"与"豐"：当用于"丰采""丰姿"等意时，不能与"豐"互换；当用于"丰年""丰功伟绩""丰衣足食"时，可与"豐"互换。

第四章 汉字学概说

"干"与"乾""榦"：当用作"干涉内政""干禄""相干""干戈""天干地支""江干"等时，只能用"干"；当用作"干燥""饼干""外强中干""干焦急"等，可与"乾"互换；如用于"躯干""干部"可与"榦"互换。

"谷"与"穀"：当用于"山谷"时，只能用"谷"；当用于"五谷""谷子""稻谷"时，可与"穀"互换。

"轰"与"揈"：当用于"轰动""轰炸"时，只能用"轰"；而当用于"轰赶"时，可用"揈"置换。

"胡"与"鬍""衚"：当用作"胡子""胡须"时，可用"鬍"互换；当用于"胡同"时，可与"衚"互换；其他情况如"胡说""胡不归""胡萝卜"只能用"胡"。

"后"与"後"：当用于"王后""皇后""皇天后土"时，只能用"后"；当用于"前后""先后""后代"时，可与"後"互换。

"回"与"廻"：当用于"回家""回信""一两回""回族"等词时，只能用"回"；而用作"回环""回绕""回避"等词时，却可与"廻"互换。

"汇"与"彙"：当用于"汇流""汇款""外汇"等词时，只能用"汇"；而当用于"词汇""汇报""汇集"等词时，可与"彙"互换。

"伙"与"夥"：当用于"伙伴""合伙""伙计""一伙"等词时，可与"夥"互换；而当用于"伙食"之类时则不可用"夥"。

"获"与"穫"：当用于"获取""获救""获悉"等词时，只能用"获"；用于"收获"时可用"穫"替换。

"斤"与"觔"：当用于重量单位时，可与"觔"互换；而当用于"斧斤""斤斤计较"时，则只能用"斤"。

"径"与"逕"：当用于"直径""半径"时，只能用"径"；而用于"径直""径向""径庭""径赛""径流"时，可与"逕"互换。

"局"与"跼"：当用于"局部""局势""结局""公安局""饭局"时，只能用"局"；而用作"局促"时，可与"跼"互换。

"眷"与"睠"：当用于"眷顾""眷恋"时，可与"睠"互换；而用于"亲眷""眷属"时，只能用"眷"。

"撅"与"噘"：只有用于"撅嘴"时，"噘"才可与"撅"互换，其他情况都用"撅"。

"慨"与"嘅"：只有当用于"感慨""慨叹"等词时，才可与"嘅"互换；其他如"慨然""愤慨""慷慨"等词时，只能用"慨"。

"考"与"攷"：当用于"考试""考勤""考证""考究"等词时，可用"攷"互换；如用于"寿考""先考""考妣"等词时，则只能用"考"，而不能用"攷"。

"克"与"剋""尅"：一般情况下都用"克"，如"克勤克俭""克敌""克服"等；但当用于"克期""克扣"等词时，则可与"剋""尅"互换。

"昆"与"崑"：一般均用"昆"，但当用于"昆仑"时，则可与"崑"互换。

"困"与"睏"：当用于"困境""穷困""困难""困守"等词时，只能用"困"；当用于"困倦""困觉"时，可与"睏"互换。

"历"与"厤""曆"：一般情况下均用"历(歷)"；当用于"历法""日历"时，则可用"厤""曆"替换。

"帘"与"簾"：一般均用"帘"；当用于"布帘""门帘""窗帘"时，则可用"簾"替换。

"梁"与"樑"：当用作"房梁""桥梁""梁子"时二者可互换；用作"梁朝""山梁""鼻梁"时，只能用"梁"。

"蒙"与"濛""矇"：当用于"启蒙""蒙蔽""蒙昧""蒙难""承蒙"等时，只能用"蒙"；用于"蒙蒙细雨""山色空蒙"时，可与"濛"互换；用于"眼睛蒙眬"时则可与"矇"互换。

"面"与"麵""麪"：当用于"面子""面前""对面""平面""方面""一面"等词时，只能用"面"不能用"麵""麪"；用于与粮食有关的词如"面条""面粉"等，可用"麵""麪"替换。

"渺"与"淼"：当用于"渺小""前途渺茫"时只能用"渺"，不能用"淼"；当用于形容水势辽远的"浩渺""渺茫"时，可用"淼"代之。

"秋"与"鞦"：一般都用"秋"，只有当用作"秋千"时，才可与"鞦"互换。

"曲"与"麯""麴"：只有用于"酒曲"时，才可与"麯""麴"互换。

"升"与"昇""陞"：一般均用"升"，当用于容量、体积时，只能用"升"；当用于"上升""升旗"时，可与"昇"互换；当用于"升级"时，可与"陞"互换。

"疏"与"疎"：当用于"疏导""疏密""疏通""疏忽""志大才疏"等词时，均可与"疎"互换；当用于"疏食（粗食）""生疏""注疏""奏疏"时，只能用"疏"，而不能用"疎"。

"苏"与"甦"：一般均用"苏"，当用作"苏醒""死而复苏"时可用"甦"代之。

"脱"与"侻"：一般只用"脱"，当用于"通脱放达"时则可用"侻"代之。

"托"与"託"："托住""枪托""烘托"等只能用"托"；用于"托付""委托""推托"时，可与"託"互换。

"衔"与"啣"：当用于"衔接""衔命""衔恨"等时，均可用"啣"置换；当用于"军衔""职衔"等时只能用"衔"。

"效"与"俲""効"：当用于"效能""效验""效率"时，只能用"效"；用于"仿效""效法"时可用"俲"替换；如用作"效力""效劳"等则可用"効"替换。

"凶"与"兇"：当用于"凶年""吉凶""凶事"时，只能用"凶"；用于对人与动物的描写时，如"凶恶""凶狠""凶手""很凶"等，则可用"兇"替换。

"丫"与"椏""枒"：用于"树丫"时，可用"椏""枒"代之；用于"丫鬟"时，只能用"丫"，不能用"椏""枒"。

"游"与"遊":当用于"游泳""上游""游鱼"时,只能用"游";当用于"游击""游逛""郊游"时,则可与"遊"互换。

"欲"与"慾":当用于"欲望"之意时,可用"慾"置换;如用于"想要""需要""将要"等意时,如"欲盖弥彰""山雨欲来""将欲取之,必先与之"等,则只能用"欲"。

"旨"与"恉":当用于"旨趣""要旨""意旨"时,可以"恉"代之;如用于"圣旨""旨酒"(美酒)时,则只能用"旨"。

"周"与"週":一般两字用法无别,如"周遭""周期""周游""周而复始"等,都可互换;当用于"周济""周急""周朝"等词时,只能用"周",不能用"週"。

三、异体字与古今字、通假字的关系

异体字与古今字、通假字既相互区别,又相互联系。

(一)异体字与古今字的区别

相对于古今字而言,异体字是个共时的概念,指同一个字在同一个历史时期有不同的写法,大多数情况下都可以互换,而不发生读音与意义上的变化。古今字,是个历时的概念,指同一个字在不同的历史阶段用不同的字来表示。从古今字的发展,可以看到文字的发展变化,新字如何产生。古今字之间有意义上的联系,但它们之间并不对等。

(二)异体字与通假字的区别

相对于通假字而言,两者虽都是共时,但通假字中本字与借字只是音同或音近,并不一定有意义上的联系;而异体字,则必须音全同、意全同或部分相同。

(三)异体字、通假字、古今字之间的联系

异体字、通假字与古今字都是在发展变化的。如"乌"与"於"原就是一字异体,大约在春秋前后分化为两个不同的字。之前都可用于"乌呼""於乎",之后"乌"专用于鸟名,它们就分工明确了。再如"喻"与"谕","猷"与"猶","雅"与"鸦","怡"与"怠"等均如此。

第五节 汉字的繁简字

一、什么是繁简字

繁简字是指一个字两种或两种以上的不同繁简写法。笔画多的为繁,笔画少的为简。就文字发展的一般规律而言,越是远古的汉字越繁,越是近今的汉字越简。但又不尽然,为了增强汉字的功能及便于识别,有时也会出现简字的繁化现象。

我们现在所说的简体字，一般仅指 1956 年国务院公布的《汉字简化方案》，1964 年 3 月文化部、教育部、文字改革委员会发布的《关于简化字的联合通知》，1964 年 5 月《简化字总表》所公布的简化字共 2338 个，即我们今天仍在使用的规范汉字。繁体字是指与这些简体字相对应的繁体楷书写法。其他未列入的，则一律视为异体或俗体。后来，1977 年文字改革委员公布的《第二次汉字简化方案》所收的 853 个简化字，由于问题太多已被废除，流入民间的则一律被视为俗体。

汉字的简化，是一把双刃剑，一方面加快了文字书写的速度，使汉字进一步向符号化靠拢，但同时，也使汉字所蕴含的造字理据、文化内容部分丧失。现在，联合国教科文组织所使用的汉字是繁体字，中国台湾地区、中国香港地区、新加坡、马来西亚等地也多使用繁体字。

二、1964 年《简化字总表》所颁简化字的来源

1964 年《简化字总表》所颁简化字的来源主要有以下几个。

(一)草书楷化

现在使用的简化字，是其繁体字的草书形体加以笔画分解以楷书化而来的，下面是草书楷化的一些例字。

佥—佥—僉　岂—岂—豈　东—东—東　头—头—頭　门—门—門
韦—韦—韋　车—车—車　当—当—當　尧—尧—堯　为—为—爲
学—学—學　会—会—會　尽—尽—盡　应—应—應　乐—乐—樂
归—归—歸　书—书—書　实—实—實　继—继—繼　长—长—長
带—带—帶　恋—恋—戀　时—时—時　娄—娄—婁　买—买—買
宁—宁—寧　专—专—專

需要说明的是，有些楷化并不是某一个具体的草书字形体楷化的结果，而是有所取舍或综合的。如"归""头""当"等。而"宁"不仅是草书的楷化，也近于其初文。

(二)简化、改换声符

拥—擁　战—戰　肿—腫　吨—噸　递—遞　惧—懼
枥—櫪　俪—儷　贱—賤　剑—劍　认—認　础—礎
补—補　窃—竊　远—遠　态—態　窜—竄　灯—燈
让—讓　钻—鑽　织—織　纤—纖　俦—儔　价—價
衬—襯　达—達

(三)以象征符号代替繁复部件

邓—鄧　欢—歡　鸡—鷄　艰—艱　仅—僅　乱—亂

对—對　　凤—鳳　　轰—轟　　赵—趙　　罗—羅　　过—過
岁—歲　　办—辦　　树—樹　　荐—薦　　几—幾　　伤—傷
刘—劉

(四)以局部代替全体

离—離　　习—習　　广—廣　　飞—飛　　点—點　　声—聲
竞—競　　凿—鑿　　奋—奮　　夺—奪　　齿—齒　　亏—虧
虫—蟲　　号—號　　么—麼　　亲—親　　务—務

(五)简化改换形符

猫—貓　　猪—豬　　肮—骯　　鳖—鱉　　腮—顋　　粘—黏
财—財

(六)同时改换形符、声符或另造形声字

响—響　　护—護　　惊—驚　　义—義　　忆—憶　　板—闆
袄—襖　　肮—骯　　坝—壩　　阶—階　　涌—湧　　极—極
跃—躍　　赶—趕　　进—進　　炉—爐

(七)新造会意字

阴—陰　　阳—陽　　籴—糴　　粜—糶　　灭—滅　　灶—竈
宝—寶　　双—雙　　体—體　　众—衆　　泪—淚　　尘—塵

(八)合并、简化同音(包括异体)字

发—發、髪　　　　　　里—里、裏
后—后、後　　　　　　才—才、纔
钟—鐘、鍾　　　　　　干—乾、幹、榦、干
只—只、衹、隻　　　　台—檯、臺、颱
斗—斗、鬥、鬭、鬪　　余—余、餘
征—徵、征　　　　　　觉—覚、覺
谷—谷、穀　　　　　　汇—匯、彙
复—復、複

　　上面的例子并不是全部，也有些已在本章第四节的"部分异体"中介绍过。同音(异体)字的合并并不是一个简单的问题，因为繁体字形中有部分异体，其字形的不同会导致意义上的区别，不能随意反向推导，在电子文档中的运用尤其如此，如不谨慎就会贻笑大方。如"发"，在简化字中，既可用于"头发"也可用于"发展"，但在繁体字中则有很大区别，"头发"只能是"頭髪"，而不能是"頭發"；"发展"不能用"髪展"，而只能

是"發展";"王后"不能作"王後";"人才"不能作"人纔";"五公里"不能作"五公裏","北斗星"不能作"北門星"等。其他类似情况还不少，务必注意。

(九)启用初文、古文，废除后起字

从—從　　网—網　　云—雲　　采—採　　卷—捲
舍—捨　　气—氣　　达—達　　朱—硃

其中"达"字不仅启用其初文，也是以声符进行改造的结果。

(十)选用古代简单、通俗异体字

丽—麗　　　电—電　　　礼—禮　　　无—無　　　弃—棄
世—卋、丗，　庙—廟　　　泪—泪、淚　　凭—憑

(十一)简化部分、保持原字轮廓

龟—龜　　紧—緊　　虑—慮　　奋—奮　　齿—齒　　盘—盤
尝—嘗　　伞—傘　　宾—賓　　农—農、辳　　毙—斃　　帮—幫
尔—爾　　劳—勞　　庑—廡　　蚕—蠶

第六节　因形求义

一、什么是因形求义

因形求义就是依据汉字的不同形体(主要指其初形)及其变化规律，来解读文字的本意及其意义的变化。寓义于形是表意文字的本质特征。一般而言，汉字的初文(最初形象)与其本要记录的词义都有必然联系。汉字初文所反映的又能在文献中得到证实的某项字义叫"本义"，这个字即"本字"。

通过对字形的分析，来求得对此字"本义"的阐释，再进一步搞清其引申意义的变化，是传统"训诂学"的一个重要方法，即"形训"。

如"得"，其初文为，依其字形，左为道路(亦指形上之道)，右上为"贝(古代货币)"，右下为"手"。"以手持贝"，(初文之"得"，亦有没有双人旁的)或在路旁"以手拾得贝"，或人"尊道而行"而得到实际利益等，皆为"得"。按今天的说法，"得"，就是得到钱了，或得到各种实际利益了。

另如"败"，其初文为，依其字形，以手持棍棒击打"贝"，意即得到的"贝"被打烂了，等于没得，也即失去了"贝"。与"得"相反，"败"就是没有得到钱，或没有得到实际利益，或是得而复失。

二、如何因形求义

要懂得因形求义，首先要有些基本的文字学知识。要能识读基本的古文字初文形体，了解其意义以及发展变化规律。其次是要搞清这个初文的构形方法。

下面介绍一些基本的甲骨文、金文字，摹其形体，叙其初义。需要注意的是，古文字的异体众多，我们只能摹其有代表性的一两种，而不可能是全部。

(一)象形

"✦"—"人"之初文。像"人"侧身曲体而立之形。其如此之形的背后所隐藏的意义，既是恐惧，也是仁义礼智信。"✦"—"大"之初文。像"人"摊开两手正面而立之形。其背后的意思是人可与天地并列。"✦"—"子"之初文。像襁褓中的婴孩形象。其背后的意思是人之所以能从动物界超越出来，关键是其有思想智慧。"✦"—"女"之初文。像"人"之双手被反缚跪地之形。故女亦通奴。"✦"—"尸"之初文。像人体曲身僵卧于床之形，或与"人—✦"形同。"✦"—"夭"之初文。像人摆动双臂行走之形，或双臂折断之形。"✦"—"交"之初文。既像人两腿交叉之形，亦似两人重叠相交之形。"✦"—"首"之初文。像人"头"，上部为头发，下部为人脸。(此字初文有多种，有像人头的，也有既像人头又像动物之头的，如：✦等)"✦"—"心"之初文，像人"心脏"之形。古人认为人之"心脏"也参与了"思"的过程。"✦"—"口"之初形，像人之"口"。"口，心之门户也。"总是与思想智慧紧密联系。"✦"—"目"之初形，像人的眼睛。"✦"—"鼻"之初形。像人的鼻子。本义即"鼻"，因借用为"自"，且借而不还，故另造形声字"鼻"。"✦"—"右"之初形，像人"手"之形。其他如"左—✦""爪—✦"等字亦从不同侧面如之。"✦"—"耳"之初形。像人之"耳"。常与"聪""圣—✦"等字紧密联系。"✦"—"也"之初形。《说文》："也，女阴也。"像女性外生殖器之形，一般作语助词用于句中或句末。"✦"—"之"之初形，像人或动物脚印，它是虚无性与实在性的高度统一。"✦"—"臣"之初形。像侧面的人的眼睛，由下往上仰视，以示服从。本意战俘、奴仆。"✦"—"肉"之初形。像"肉"块之形。"✦"—"囟"之初文，像初生婴儿头上未合之囟门。"囟门"乃"生命之门"因它能有效避免婴儿出生时头部因受强力挤压而受伤。同时它也是"思—✦"的"管理者"。"心之官则思。""思—✦"字的上部即"囟—✦"。"✦"—"手"之初形。像人以"手"握"拳"之形。"✦"—"而"之初形。像人之"胡须"之形。"✦"—"白"之初形，像"拇指"之形，又似"貌—✦"之上部"人脸"。"✦"—"止"之初形，像人之脚印。通"之"与"至"。"✦"—"犬"之初形，像"犬"之形。其初形有多种，皆似"犬"之形，但其共同点是其尾必翘，以示与"豕"相别，"✦"—"虎"

之初形，像"虎"之形。其初形有多种，或更繁。"✡"—"羊"与"善"之初文，像"羊"头之形。"善"即"利"，即"道德"。"✡"—"豕"之初文，像"猪"之形。以其尾不翘与"犬"相区别。"✡"—"马"之初文，像"马"之形，上部为头，中部为身，下部为尾。"马"之初文很多，此其一。"✡"—"牛"之初形，像"牛头"之形。"✡"—"鸟"之初文，像"鸟"之形。"✡"—"贝"之初文，像"贝"之形。凡珍贵之物多以此为形。"✡"—"龙"之初文，像"龙"之形。"龙"之初文有多种，皆是想象性的描绘。此"龙"的上部像"帝"，长尾亦似披风。"✡"—"鱼"之初文，像"鱼"之形。"✡"—"虫"之初文，像"虫"之形。"✡"—"鹿"之初文，像"鹿"之形。"✡"—"它"之初文，像"虫""蛇"之形。本义即"虫""蛇"。"✡"—"角"之初文，像动物之"角"。"✡"—"毛"之初文，像"鸟"之羽毛。"✡"—"隹"之初文，像"雏鸟"之形。"✡"—"卄"之初文，像"草"之形。因"卄"借为偏傍，故另造形声之"草"。"✡"—"木"之初文，像"树木"之形。"✡"—"禾"之初文，像"禾苗"之形。"✡"—"竹"之初文，像"竹林"之形。其中"两点"或"二"表示"多"。"✡"—"不"之初形，像草木倒生之形，表示对自身的否定。也有人认为是"鸟"在向天空冲飞。"✡"—"日"之初文，像"太阳"之形。"✡"—"月"之初文，像"半月"之形。"✡"—"星"之初文，像"草木丛中看天上晶亮的星星"，亦可为会意。其方块不是"口"，而是"晶"。"✡"—"山"之初文，像"山"之形。"✡"—"水"之初文，既像"水"之形，也是"坎卦"的描摹。"坎卦"也喻"水"。"✡"—"土"之初文，像"带着尘灰的土块"。"✡"—"石"之初文，像"悬石"之形。本意"石磬"，亦可为会意。"✡"—"火"之初文，像"火焰"之形。"✡"—"气"之初文，像空气流动之形。"✡"—"穴"之初文，像"洞穴"之形。"✡"—"雨"之初文，像"下雨"之形。亦可会意。"✡"—"云"之初文，像"雲"之形。本意为"雲"，后因借用为"言说"之"云"，而另造"雲"以为"雨雲"之"雲"。汉字简化后又皆同于"云"。"✡"—"泉"之初文，像"泉流"之形，亦可为会意。"✡"—"灾"之初文，像"洪水泛滥成灾"之形，亦可会意。"✡"—"行"之初文，像"十字路口"之形。"✡"—"电"之初文，像"闪电"之形。"✡"—"句"之初文，像水流"旋涡"之形。水在"旋涡"处，略作停顿。"✡"—"户"之初文，像"门窗"之形。"✡"—"宀"之初文，像"房子"之形。"✡"—"戈"之初文，像"戈"类武器之形。盛行于殷周的一种兵器，长柄横刃，又称平头戟。上部为"戟"，下部为饰物。引申为战乱、战争。"✡"—"其"之初文。像竹制"筲

箕"之形。"𢇁"—"丝"之初文，像"丝束"之形，亦可会意。"弓"—"弓"之初文，像"射箭之弓"。"斤"—"斤"之初文，像"斧子"之形。"田"—"田"之初文，像"田地"之形。"舟"—"舟"之初文，像"小船小舟"之形。"豆"—"豆"之初文，一种礼器，一般用于祭祀。"耒"—"耒"之初文，像一种手耕农具耜的曲木柄，全称"耒耜"。"册"—"册"之初文，像"竹木片所作书册"之形。"中"—"中"之初文，像"军中之旗"，常置于将帅处。"干"—"干"之初文，像有杈的木棒。远古人类用来保护自己、对付野兽或敌人的武器。"网"—"网"之初文，像"鱼网"之形。"臼"—"臼"之初文，像舂米的石臼。"斗"—"斗"之初文，像有柄的量米工具。"车"—"车"之初文，像"古代马车"之形。"酉"—"酒"之初文，像"盛酒陶坛"之形。因借用为"酉时"之"酉"，借而不还，又造形声之"酒"。"向"—"向"之初文，像房子开有门窗之形，亦可为会意。"父"—"父"之初文，像手持某种武器或斧子、錾子。"皿"—"皿"之初文，像盆类盛物器皿。"鼎"—"鼎"之初文，像青铜鼎器之形。"帚"—"帚"之初文，像"扫帚"之形。"且"—"且"之初文，像"砧板"之形。"乐"—"乐"之初文，像木制丝弦乐器之形，亦可会意。上为丝束，下为木。"曲"—"曲"之初文，像曲尺之形。"亭"—"亭"之初文，像亭子之形。"桶"—"桶"之初文，像"木桶"之形。"皇"—"皇"之初文，像"皇冠"之形。"矢"—"矢"之初文，像"弓矢、羽箭"之形。与"夫"合而为一，是汉字"规范化"或"简化"合并的结果，但其初意大不同。"爿"—"爿"之初文，像"床"之形，又通于"疒"。"擒"—"擒"之初文，像"捕鸟之网"。因借用为"禽"，故另造"擒"。"刺"—"刺"之初文，像一种带刺的兵器。其"立刀旁"为后加的，是汉字"规范化"发展的结果。"米"—"米"之初文，像"米粒"散落之形，亦可会意。

(二)会意

"母"—"母"之初文，像女子胸露双乳之形。两点象征双乳露出，是母亲的标志。其意义纵横，涉及形下形上，可作无穷引申。

"身"—"身"之初文，像人而隆其腹——既像人之身体，亦像女人怀孕之形。其"点"是孩子的象征。人皆有"身"。女子"有身"亦称"有孕"。女子"怀孕"亦称"怀丹"或"怀玉"。"怀孕"如"怀才"，总是会日渐显现出来。老子说："圣人被褐怀玉。"

"文"—"文"之初文，像人身有文身之形。其中有"乂(五行)"有"爻(效仿与变

化)"，既寓涵形下自然之理，亦寓涵形上人伦之道；既寓万千变化，亦寓错谬与悖反。

"㇒"——"方"之初文，像人带枷之形。人生而自由，但又无往不在枷锁之中。人之有"枷""违逆"人性；人如无"枷"有失"准则、法度"。本意：违、逆，或准则、法度。

"㇒"——"尤"之初文，像"手指"长有异物之形。本意："手指上的赘疣。"

"㇒"——"本"之初文，意指"木"之土下部分，即"树根"。

"㇒"——"末"之初文，意指"木"之"末端"，即"树梢"。与"本"相反。

"㇒"——"刃"之初文，意指刀口，即刀剑之锋利部分。又通杀、磨、满等。

"㇒"——"敬"之初文，像人躬身负礼以见，或负荆请罪之形。"说文"云："敬，肃也。"墨子云："礼，敬也。"

"㇒"——"安"之初文，上部为房子之形，下为"女"。"女"有"房"则"安"。或男人有家有房子有女人则"安"。

"㇒"——"青"之初文，像"草木幼苗出土"之形。上为青苗，下为苗圃。

"㇒"——"比"之初文，像"两人相随"之形，本与"从"同形，后分化。

"㇒"——"從"之初文，同"从"。本与"比"同形。从构形分析，以双人傍更符合"从"之本意。"双人傍"代表"道"，"人"服从于"人"必依"道"。

"㇒"——"保"之初文，像大人背负小孩之形。"子"即"爱"即"宝"。人莫爱其子，保其宝。

"㇒"——"恒"之初文，像"月亮悬于天地之间"。《诗经》云："如日之升，如月之恒。"本意：长久、固定不变。人之无"恒"既不能作"贞人"，亦不能为"巫医"。

"㇒"——"囿"之初文，似众幼苗长于园中之形。古时多指统治者用以豢养禽兽、种植花木，且四周有围墙的园子。即"苑有垣者"。

"㇒"——"刍"之初文，似"以手断草"之形。

"㇒"——"遊"之初文，像小孩子绕旗玩耍之形。后亦通"游"。二字构形意并不尽同，本为一字，后加偏旁而一分为二。"从水"的游于水，"从之"的游于陆。汉字简化后又合为一。许慎《说文解字》云："遊，旌旗之流也。"意思是说"遊"是指旌旗在风中的流动之形。不确。商承祚云："从子执旗，全为象形。从水者，后来所加，于是变象形为形声矣。"更近些。但窃以为不是"执旗"，而是"绕旗而行"更为确切。从生活中观察，喜绕圈而行，是小孩子的天性。

"㇒"——"恶"之初文，上为"丑恶"的人脸，下为心。古时的"恶者"多指面目丑陋之人。(鲁有恶者，其父出而见商咄，反而告其邻曰："商咄不若吾子矣。"且其子至恶也，商咄至美也。彼以至美不如至恶，尤乎爱也。故知美之恶，知恶之美，然後能知美恶矣。《吕氏春秋·去尤》)能够把自己丑陋的儿子看成比帅哥还帅，只是因为偏爱。君子只有既能看清"至美"之后所隐藏的"至恶"，"至恶"之后所隐藏的"至美"才可能真正

知道什么是"美恶"。

"䇘"——"甚"之初文,上为甘,即安乐、喜欢;下为匹,即匹配。本意:喜欢匹配。老子主张"去甚"。即认为人不能过多沉于淫乐。

"㧖"——"抑"之初文,与"印"同。上为人之手,下为屈身之人。

"畜"——"畜"之初文,上部似丝、棉纽束之形,为人衣之源;下部为田地之形,为人食之源。

"天"——"天"之初文,上部之"一",示"天"在"人"头顶之上;下部之"大",示"天"即"人",天人本一,天大、人大。"王者以百姓为天。""民意即天意。""天矜于民,民之所欲,天必从之。""天视自我民视,天听自我民听。"《尚书》

"皃"——"貌"之初文,强调的是人之"脸"之"白"。

"頁"——"页"之初文,多指人颈之上部分或前额。

"𠄞"——"上"之初文,与"下𠄟"相类。以点或短横以示意。

"面"——"面"之初文,人眼及周边区域。本意:人之脸面。

"見"——"见"之初文,上为人睁开的眼睛,下为人。

"休"——"休"之初文,左人右木。人于木下,或谓倚木而息,或谓长眠于木下。《说文解字》云:"休,息止也。"死亡是人最好的息止或休息。据《荀子》记载,子贡曾向孔子诉苦,说做什么都累,从没好好休息过,想找个什么工作以便能好好地休息。孔子指着远山的坟茔对他说,那就是我们最好的休息之所。他告诉我们,活着就得努力。"学而不厌,诲人不倦。"生命不息,奋斗不止。这不仅是君子的宿命,也是人之为人的宿命。

"宫"——"宫"之初文,上部为房子之形,内部为连绵重叠的众多宫室。《说文解字》云:"宫,室也。"

"及"——"及"之初文,上为人,下为手,会意以手触及、逮住他人。

"臭"——"臭"之初文,上为"自",即"鼻"的初文,下为"犬"。狗鼻子,以善"嗅"为长。本意即"嗅",因被借用于"香臭"之"臭",借而不还,故另造形声字"嗅"。

"光"——"光"之初文,上为火,下为人。"人"之头上有"火",故能光彩照人。

"系"——"系"之初文,以手联结众丝,即"系(音继)"。

"係"——"係"之初文,音细。上为丝,下为人。本意:以丝或绳拴束、捆绑人。因用于物物关系或系统而别造"系"。简化后皆归于"系"。

"古"——"古"之初文,一口串一口。会意:古代的故事多通过语言口口相传。本意为"故"。后因借用为"古代"之"古",借而不还,于是另造"故"以代之。"故国"即"古国"。

"毓"——"后"之初文，左上为人，右下为子，似人之产子之状。人之有子，是为有后。又同育或毓。

"病"——"病"之初文，既是形声字：外形为床，内丙为声；亦为会意字：人全身被包裹躺在床上。本意：疾之重者。

"命"——"命"之初文，同令。上部表示来自上天的绝对道德命令，下为一跪跽之人。

"牧"——"牧"之初文，左为牛，右为一只拿着武器或荆条的手。本意：放牛人或放牛。"孔子尝为乘田矣，曰：'牛羊茁壮长而已矣。'"（《孟子》）古人认为，能放牧好牛羊者，亦能治理好万民。因为其理想通。贾谊云："牧民之道，务在安之而已。"

"守"——"守"之初文，上为一大房子，或所谓官府或有司衙门之所在。下为一手（或曰寸）持一物，会手中掌有权力。人皆有"守"。人最"守"不住的是孤独寂寞。守得住孤独寂寞，唯智者能之。

"承"——"承"之初文，上为屈身之人，下为双手或众手。或奉承别人，或被别人的奉承。《说文》云："承，奉也、受也。"

"闻"——"闻"之初文，上部左为手，中为鼻，右为耳，下为人。本意：指人用耳朵、鼻子、手（主要指用耳朵）感知事物。

"徒"——"徒"之初文，左为"行"，即"路"。右上为"土"，右下为"之"，即人之"脚印"。本意：在泥泞的道路上赤脚行走（亦有认为土为声，亦可）。泥地上的行走，最易前后跟从而不迷失。这种前后互相跟随的人，即是同道之人或是同类之人。老子说："出生入死。生之徒，十有三。死之徒，十有三。人之生，动之于死地，亦十有三。"（人，从出生到死亡，属于能较健康地自然活到老年的部分占十分之三，属于会在出生过程中或婴幼儿时期就死去的部分占十分之三，属于在青壮年时期，会在各种不断的灾难、疾病与危险中挣扎死去的也占十分之三。十分之三即约三分之一。）其"徒"即"同一类人"。此字亦可为形声字。

"贼"——"贼"之初文，左为刀，右为戈，中为贝，以"刀、戈"坏"贝"谓之"贼"。本意即伤害。

"胜"——"胜"之初文，左为舟，右上为火，右中为双手，下为力。人类以己力（包括体力与脑力）并借助自然之力（主要为"火"与"水"。以"火"胜木金，以"舟"胜水等）以战胜自然，推动文明进步即"胜"。

"弃"——"弃"之初文，上为刚出生头朝下的孩子，中为筲箕之类工具，下为双手。本意：抛弃孩子。

"法"——"法"之初文，左为"水"，中下为"去"，右为"廌"（音志）；"廌"为神兽，能分辨是非，其角所触可去不平。以"廌"去不平而使之如水之"平"，乃"法"之最高理想，亦喻法具神圣性。

"🦌"——"登"之初文，上为两脚印，中为垫脚登高之物，下为两手。"登"高的过程必以脚，有时也得假手、假物。

"🌿"——"粪"之初文，下为双手，中为箕，上为秽物。本意为弃除、扫除。又—🖐，以手夹物之形。異—👹，似人头戴面具，两手抱头之怪状。束—🌿，以藤或绳束木之形。聿—🖋，以手持笔之形。"聿"即"笔"之初文。疑—🚶，人拄杖而行，回头顾盼，似有疑惑之形。鬼—👹，像人戴面具之怪状。何—🧍，像人荷戈之形，通"荷"。轡—🐎，像系于车上之众绳。宿—🏠，外为房屋，内为人与席，会人于室中休息之意。富—🏠，外为房屋，内藏酒坛，有房子有酒即富。"酒"为物资丰富有余之象征。夢—💭，似人睡床上入梦，其手舞动之状。時—☀，为"之、日"合字。"之"既是"足迹"亦为"到达"，"日"即太阳，"时"既是太阳在天空留下的"足迹"，亦为太阳在天空所到达的位置。念—🧠，上为"今"，下为"心"，"心"即时之所在为"念"。貪—💰，上为"今"，下为"贝"，以"贝"代"心"，"心"全为"贝"所占。牟—🐄，牛鸣也。洗—🚿，上为"足"，下为"人"。"人"与"足"俱入水中。沙—〰️，水中之有沙之形。飽—🍚，下为"食"（一盛食之器），上为人，人已得食。騎—🐎，人身跨于动物或他物之上。通"奇"。昌—☀☀，双日叠加，谓更加明亮热烈，更能有利于万物生长繁育。羨—💧，如人之口水外溢。紊—🧵，上为"文"，交错悖反之意；下为"丝"。有丝交错混乱。取—✋，左为"耳"，右为"手"，以手割断人耳谓"取"。古时战争，以获取敌人首级或耳朵多少作为战功凭证。娶—👰，从"取"，从"女"，为"取"之引申意。疆—🏹，左"弓"，武力、强力、武装之象征；右连绵之土地、田野。"强"之本字。濤—🌊，水边波起之形。耋—👴，从老，从至，老已至矣是为"耋"。羔—🐑，小羊也。小—∴，以三点示微小。少—∴，"小"加点以区别于"小"。鬥—🥊，两人面对面徒手搏斗。升—⚖，似"斗"加点以示"小"，以区别于"斗"。多—🌙🌙，为两"月"同升。多一"月"。朋—💰💰，两串贝。一"朋"为十"贝"。搜—🔥，以手持火于屋内寻物。學—🏫，上为两手，中为"爻"，下为学校。上行下效，手手相传。《说文》："爻，效也。上行而下效也。"

教—📚，左为学，右为以手持棍之形。教育的目标主要在于教育求学者如何学，如何融会贯通、权衡变化；其对象主要是孩子；方法主要从效仿开始；内容既有自然

之道亦涵道德伦理。(此说源于"爻"的两个"乂"。一个谓之金木水火土"五行",一个谓之仁义礼智信"五行"。)它既是暴力的产物,也可以在其过程中有限度地使用暴力。王—王,上横为"天",下横为"地",中部为"大"(象形,一手脚伸展之成人),寓顶天立地之人即为可"王"。绝—⿰纟刀,以"刀"断"丝"为"绝"。幽—⿱丝山,从"丝",从"山",山上游丝四悬,皆似无人处。继—⿰纟继,以纬编丝,使之连绵不绝。瀑—⿰氵丝,束丝入水。幼—⿰纟力,从"丝",从"力",力小如丝之谓"幼"。牵—⿱丝牛,从"丝"(或索),从"牛"。以绳系牛谓之牵。称—⿰禾鱼,以手衡鱼。书—⿱聿,以手执笔书物上。画—⿱聿,以手执笔涂画。遘—⿱鱼鱼、⿰鱼鱼,两鱼相吻之形。引申为"交媾"。加"彳"与"止",意谓交媾之事乃自然之道。追—⿰彳师,从"师",即军队,从"止",即脚印,会追逐敌师之意。遣—⿰手师,从"手",从"师",意以手指挥调遣军队。归—⿰师帚,从"师",从"帚"。军队放下武器,持帚回家。官—⿱宀师,从"宀",从"师"。"宀"指房屋或机构,指驻有军队守卫的机构或地方。旋—⿰方止,从"方",从"止"。"方"为旗帜,"止"为脚印,人绕旗而走之形。旅—⿰方人,从"方",从"人",众人聚于旗下。狩—⿰犬干,从"犬",从"干"。以"狗"与"干"行猎。羁—⿱册丝,从"册"(栅栏)从"丝"(绳索)。以绳索、栅栏羁绊马匹,使之不能脱身。编—⿰纟册,从"丝",从"册"。以绳编结竹木简。畜—⿱丝田,从"丝",从"田"(拘兽之苑囿),《淮南子》云:"拘兽以为畜。"把田猎所得不能吃完之禽兽拘于苑囿之中,是为畜。東—東,日出木中,未至高天。妇—⿰女帚,女子持帚之形。扫—⿰手帚,以手持帚扫地之形。次—⿱师下,从"师"从"下",军队驻扎于某地。死—⿰骨人,人拜于枯骨之侧,或曰人已成枯骨。敝—⿰巾攵,手持破败之"巾"。弄—⿱玉廾,双手把玉赏玩。事—⿱中聿,以手持"中"与"笔"以记事,通"史""使"。典—⿱册廾,双手持奉书册,以表敬重。辭—⿰辛册,下为"册",上为"辛、矢"。言"辞"根于典籍,利如箭矢,可传后世子孙。罗—⿱网隹,以手张网罗隹之形。兴—⿱舁同,四(众)手执物上抛之形。屎—⿱尸米,人排出粪便之形。孕—⿱乃子,"身"中有"子",即人已有身孕。殷—⿰身殳,手拿某器物抚摸有"身"之人。育—⿱每子,女人产子生育之形。備—⿰人箭,人负箭筐,内装多箭。尾—⿱尸毛,像"人"之有"尾"。北—⿰人人,"背"的本字,两人背面而立之形。夾—⿰大人人,大人腋下夹两小人,通"挟"。舞—⿰人廾,一人两手持花舞蹈之形。竝—

，两人并立之行。并—，两人为一链锁连接不能分开之形。及—，一人在前，一手在后及之。身—，像一有"孕"之人，通"孕"。众—，三人相聚于日下。化—，两个互相颠倒之"人"。这说明"化"重在质而次在形。介—，人身披甲胄之形。饗—，两人依酒坛对饮之形。醜—，人鬼之饮酒，醉后状甚"醜"。瞖—，以手遮目，人间灾难不忍看。舂—，上为双手持杵，下为舂粮之臼。飲—，人伸舌从酒器中饮酒。温—，盆中有水，水中有人。盆中水可与人洗浴故"温"。益—，"溢"之初文，水从器皿中溢出之形。血—，皿中有血滴。盥—，以手持捵清洁器皿之形。兵—，双手持"斤（一种斧形兵器）"之形。磬—，以槌击石（磬）发声之形。新—，以"斤"断木之形，通"薪"。童—，本意为黥面之男奴，后借为孩童之童。国—，以戈守卫城郭与人民，或已经武装起来的城市。征—，依道徒步到达远方某目的地。卫—，中部之口为城，两边之"行"即路，上下为脚印。"卫"即围绕城边道路行走。巡—，左上为"行"或"路"，下为"脚印"。右上为"行迹"，会意人在某地段反复走动。永—，似人游于水中之形。"泳"之初文。徒—，光脚依道于泥地上行走。通"徒"。囿—，植有幼苗之田。从—，一人相随他人之后而行。遲—，一人反其道而行，由于方向不一，故难能到达目的地。启—，上为"户"下为"手"，会用手开启门窗之意。齲—，牙齿为虫所坏之形。家—，有猪豢养于家中，说明猪是较早的家庭驯养动物，是"家"的象征。買—，以"网"得"贝"。贝，远古重要货币之一。寶—，上为房子，下为"玉"或"贝"，或二者均有。解—，以双手去除"牛"之"角"。通"懈"。虐—，左为人，右为虎。"虎"食人，或食之前之戏耍行为。雀—，小鸟也。埋—，以"土"掩"牛"于穴中。燎—，以大火燃烧草木以成灰。朝—，日出而月未沉，又背景为草木者为"朝"。豢—，两手抱"豕"之形。羞—，以"手"持"羊"以进献，或以"手"捕"羊"之形。陟—，左为"步"——两脚交替向上向前，右为崖壁，自下而上，沿梯而升。降—，右为倒"步"，左为崖壁。从上而下沿梯或沿崖壁下降。赤—，上为"大"，下为"火"。墾—，"垦"之初文，上为双手，下为土地，以手起土或开土。封—，上为树木，下为双

手,双手植木以为封地之边界。折—，以"斤"断"草"或"木"。"斤",斧也。析—，以"斤"治"木"。困—，木植囿中,难成大材。涉—，以足涉水向前。雨—，雨滴自天而下。雪—，雪花似羽毛轻飘而下。名—，左口右月,或上月下口。日落月出,人面难见,故以口自报其名。孔子说:"君子于其言无所苟而已。"实"于其名无所苟而已"之谓也。反—，上为崖,下为手。以手攀崖壁,不能及故反。"反"者,"返"也。祭—，以手持"鲜肉"以奉神鬼。争—，上为"手",下为"手",中为象征性某物,会意两手争一物。芻—，左为"草"右为"手"。以手断草之形。之—，或"止"或"至"。上为脚印,下为土地或"道"。足迹停于此地,或达于此道。步—，上右脚印,下左脚印。两足交替向前而行。此—，左为"人"之"脚印"或"之"或"止"或"至",右为"人"。会意人止于此,即到此则离此地而去。监—，左为"皿"右为"见"。人临皿照水,即今之照镜子。先—，上为"之"或"止"或"至",下为"人"。先于他人到达此地。吹—，人张口吹气或对某物吹气之形。丞—，双手向上托举一人。"拯"之初文。美—，人戴羊头或羊角舞蹈之形,或人不断地扩展壮大自己所追求的"善"。妥—，以手抚摸女人身体,以示安慰、安抚。"绥"之初文。昃—，太阳西斜,人影歪倒。攀—，以手拿锤敲打凿子之形。甘—，像口中衔有某种食物。由于食物大多有甜味,又能带给人快乐,所以曰"甘"。曰—，像声音自口中外溢。吴—，"虞"之初文,像人之忧虑而踌躇不前之形。疾—，人全身流汗侧躺床上之形。古代小病为疾,大病为病。

(三)形声

形声字其初形不一定就是形声字,即或是形声字,其声部也不一定仅具声部之意义。

渊—，初形是个典型的象形字或会意字:像水凼、池塘之形。但其发展过程中,后又有了""的写法,于是,它便成了典型的形声字。这种情况既是汉字发展过程中的繁化或标准化现象,也说明了汉字发展具有历史性。

持—，初形是个典型的会意字。上为"足"或"之"或"止",下为"手";以手抵足、助足,会意有力的、当然的、乐意的支持、支撑、扶助、扶持。后来,此字由于被"寺院"之"寺"所借用,且借而不还,便另造"持"。"持"是个典型的形声字,但同时亦可会意。

第四章　汉字学概说

私—ㄤ，初文很是特别，乍看是个典型的象形字，或像个绳套等。但实际上，如依韩非子《五蠹》的解释："自环者谓之私，背私谓之公。"它理应是个典型的会意字：是由一个"人"字"自环"而成。它会意一个"人"只顾自己、眼前利益便为"私"。后来，另造形声字"私"以代"ㄤ"，既是汉字发展规范化、繁化的原因，更是农耕文明发展、私有财产对于大多数人来说均主要以粮食的形式表现出来的结果。以"禾"为形"厶"为"声"的"私"，已然完全颠覆了初文的本意。换言之，"厶"本已具备了"私"的全部意义，而在此字中却变成了"声"。《说文》："私，禾也。"不确。说"私"就是"禾"或"私"是"禾"的一种，这种说法都是经不起推敲与追问的：它完全无视了"ㄤ"的"自环"之意了。从其引申意分析，它们皆与"人"以及"人"之"自环"有关。再从"私—ㄤ"与"公—㕣"的构形关系以及韩非子的论述分析，我们可以得出："私"是属于每一个"人"的，它是"公"的存在基础。没有"私—ㄤ"，"公—㕣"也便不存在。(有人认为"ㄤ"不是人之自环而成，而是男性生殖器。很有想象力，也可备一说，但却不能细加追问。)

妨—妨，初文与今文没有太大区别，似典型的形声字。"女"为形旁，"方"为声旁。本意为"害"。但如果说仅仅以"女"来承担"害"的意思，总是有些勉强。如果分析一下"方"，情况就会大别。"方"，"人—人""带枷"之形。"人生而自由，但无往不在枷锁之中。"即是"人"与"方"的真实写照。人之戴"枷"，"违逆"人性；人如无"枷"，有失"准则、法度"。"方"者——"法度、准则、道理、义理"也。以"女"为"法度、义理、准则、道理"，自然是荒谬可笑或有害的。

魄—魄，左"白"为声旁，右"鬼"为形旁。亦可会意：它是指白天里也能离开人身的"鬼"，即人体之阴神。在古人的意识里，凡人皆有魂魄：魂离人体即死，还魂即活；魄则既能随时离开人体四处活动，也能随时回到人体。人，不能没有魂魄。如无，则称"行尸走肉"。汉字为中华民族魂魄。汉字不存，汉民族也就自然消失了。

疵—疵，左上"疒"为形旁，右下"此"为声旁。亦可会意：左上部为"床榻"之形，右下部为侧卧之"人"，中为"凶"，会意"人"有"病"，"人皆有病"。"疒"为"床"，有"床"可能有"病"，也可能没有；但"床"有"凶人"则必有"病"。老子说："涤除玄览，能无疵乎？"告诉我们：不管你洗得如何一尘不染，你都不可能洗尽你身上的瑕疵；不管你如何聪明深察、博辩广大，你永远都有认识不到、看不见的地方。故"人皆有疵"便不可避免。

迎—迎，一般认为此字为形声字。左形右声。但如认定为会意似更为确切：左上为"行"即路，左下为人之脚印，右为两迎面相逢之"人"。人生何处不相逢？多是迎面相逢道路中。

埏—埏，土形延声。亦可会意：土即土地，中为"行"即道路，右为人迹所极至处。本意：八方之地或人迹所至最远的地方。老子说："埏埴(音直)以为器，当其无，有器之用。"(揉和黏土以制作陶器，只有留下可用的空间时，它才可能有当作器皿的用途。)

"埏"之所以有"揉和"的意思，最重要的是在于它有"止"或"之"，它是人的脚或脚印。事实上，远古直至近世农耕文明时期，和泥为陶器，一般均以人脚踩踏，所需黏土多时则用牛、马、骡等畜力。

宠—，上形下声。亦可会意。"宀"为房子或宫殿，下为龙。会意：龙所居住的地方，即令人尊崇的居所。如以"龙"之居所以加于一般人，实乃非分之荣耀，是为"宠"。老子说："宠为下。得之若惊，失之若惊，是谓宠辱若惊。"告诫我们：不管任何时候都须警惕"宠"。得之失之皆如此。原因是："宠"，从来就意味着人格或地位的极不平等。

患—，上声下形。但作为会意它似乎更有说服力："一心一口"为"忠"。"两口"一心则为"患"。《说文》云："患，忧也。"一"心"不能忠于一"人(口，即人)"，能无忧"患"乎？本意：忧虑、担心、忧患。荀子："行衢道者不至，事两君者不容。"便表达了这种担忧。老子说："吾所以有大患者，为吾有身，及吾无身，吾有何患？"告诉我们：无论是"痛苦"还是"忧患"，无论是"疾病"还是"灾难"，皆是"吾"之有"身"之故。换言之，只要吾心已忘吾身，"忧"便不存在了！孟子说："好为人师，人之大患也。"则告诉我们：喜欢做别人的老师，是最令人担心忧虑的事了。为什么？因为要做好别人的老师绝非易事：学不高不行，德不高更不行！

昧—，上声下形。亦可会意：日欲出而未出，天将明而未明。即黎明前的黑暗，异体有等，意为人心蒙昧而未启。人心常为物所昧，为情所昧，为人所昧，为事所昧，为时代所昧，为知识经验所昧，故需要重新启蒙。启蒙，既是一个历史的过程更是一个现实的需要。

侮—，左形右声。亦可会意：人把野草插于母亲的头顶即伤害。人，最不愿意受到伤害的是自己的母亲。

殃—，左形右声。亦可会意："歹"为人死后枯骨之形，"央"似人戴枷之形。或戴枷或枯骨，皆为祸殃。老子说："无遗身殃"，即谓自己不要给自己留下祸殃。人欲达此目标，既需"见小、守柔"、不"好议人也"、不"发人之恶"，也须"为人臣者，毋以有己；为人子者，毋以有己"。即既能以小识大、见微知著，以近知远，以可见知不见，以弱柔胜刚强，又能任何时候都不过于坚持自我。

割—，本为会意字，中竖之点为断点，会意"断"。""，既为形声，亦可会意。老子主张："方而不割，廉而不刿，直而不肆，光而不耀。"(既遵守原则，又不抛弃、不放弃；既廉洁、奉公，又不昏庸、暗昧；既正直善良，又不任情放肆；既光明磊落，又不显摆傲慢。)"反腐"如"割"，既需大气魄如诸葛挥泪斩马谡，更需忍得痛如壮士断腕。

国—，口形戈声。亦可会意："戈"代表武力、武装，"国"即以城池(政治经济中心)为中心且没有边界只有边陲的城邦。凡武力所及，皆国之范围。今文字之"国"，以"囗"为"形"，表明"国"已有边界。

欲—欲，左声右形。亦可会意：人饥而欲食，口水肆流之形。"饮食男女，人之大欲也。"饥欲食，寒欲衣，色欲淫，既自然天成，亦文化造就。欲不可禁，禁之生乱。欲不可纵，纵则成灾。老子主张："圣人欲不欲，不贵难得之货。""其不欲见贤。"（老子不反对人有正常的欲望，但主张圣人君子所追求的，应正是大家多不愿意追求的。如：不追求奢侈生活、财物宝货，不追求现世名利得失等。圣人的伟大与贤能唯有通过这些"不欲"才能表现出来。）

神—神，左形右声。亦可会意：左为"示"，即给人看的；右部"申"为闪电之形。能以闪电之形展示于人，即为神奇，亦当天神所为。本意：天神。荀子说："神莫大于化道。"告诉我们：如果能够把上天的玄妙之意、幽深之理，以通俗、简单的方式，传递到人间百姓万民之中，其人即"神"，其事即"神奇"。

锐—锐，简单形声字。金形兑声。在这里"兑"除表达"声"外，没有其他实质意义。本意：锋利或芒。老子主张："挫其锐。"仅从此三字看意主要有三层，一为：要想常保持"锐"的存续，就必须不断地"挫"，即磨砺；二为：因为"锐不可当"，当之或伤或亡，或伤己或伤人，所以必"挫其锐"而使其"钝"使之既不伤己亦不伤人；三为：无论自然或人类社会，"锐"必不如"钝"之能够持久存在，因此必定遭"挫"。就像岁月长河中的有棱有角的石头，久必成"鹅卵"，"锐利"总是难以幸存的。

纷—纷，丝形分声。

狗—狗，初形为典型的象形字，像狗之形。后来"规范"为狗，则为典型的形声字。

筲—筲，音稍，上形下声。本意：筲箕。今南方农村地区仍在广泛使用的一种生产工具。一般用竹篾制成，形状类似撮箕，有的地方亦称汗箩。老子说："天地之间，其犹橐筲乎？"这是老子对于宇宙的一种想象。其值得称颂的，是突出宇宙是有形与无形的有机统一："筲"其有形部分很小，但其开放性空间却无限，即有形与无形、无穷总是紧密联系在一起的。

屈—屈，上形下声。本为短尾之鸟。此字简化之后，其上部之"尾"与"尸体"之"尸"无别，故其初文意被掩蔽。老子说："虚而不屈。"离开原文，它可以给我们以无穷的启示。"虚"是一种策略、一种态度，"不屈"才是我们需要的坚持。

牝—牝，左形右声。本意为母兽。老子说："谷神不死，是谓玄牝。玄牝之门，是谓天地根。""天下之交，天下之牝。"老子把"牝"比作"道"，比作"谷神"，比作大地，它伟大而玄妙，是宇宙万物存在发展变化的根本。为何如此？因为它"善下"，有生生不息之大德。

阖—阖，外形内声。本意为门或闭门。"盍"在此字构形中以"声"与"合"同而借用了"合"之意。"秦人阻险不守，关梁不阖，长戟不刺，强弩不射。"（《过秦论》）其"阖"即"合"。

辐—輻，左形右声。本意：车轮中连接毂(车轮内圈固轴、定辐之轮环)与辋(车轮外圈固辐之环)之间的木条。呈放射状分布，与"毂"共同组合成车轮。古时一般的木制车轮有辐三十股。这与今天我们的汽车、自行车相类，今自行车的"辐"一般为"钢丝"，每轮或三十六根，或二十八根。其他车轮"辐"之情形虽五花八门，但均衡、美观、有力却是一致的。当代哲学中常用到"辐辏"一词以言某事物之作用或影响如同车"辐"一样向周围散布或向中心聚集。当代物理学中的"辐射"一词，也表达了相类的意思：一般自然条件下存在着能量的物体均会以光热形式向四周均匀散射。"辐射"主要有"光辐射""热辐射"之说，其主要区别在于：前者量子频率大，后者量子频率小。在现代技术条件下，辐射的方向性可以得到完美控制，如激光等。

诘—詰，左形右声。本意：问。老子说："视之不见名曰夷；听之不闻名曰希；搏之不得名曰微；此三者不可致诘，故混而为一。"告诉我们：无论是什么，不管是物质还是能量，声音抑或图像，只要是细细地追究下去，它们便都"混而为一"了。这种思想与当代哲学、宇宙物理学前沿关于宇宙物质及互相关系的认知是高度一致的。它告诉我们万物皆源于"一"。

极—極，左形右声。本意：正梁。荀子认为"礼"乃"道德之极"。这与老子的："夫礼者，忠信之薄，而乱之首。"完全相反。其实，只要我们细加推究，便会发现，他们各论其"礼"，内容不同。

阿—阿，左形右声。本意：大山陵。引申：大土山、山陵的弯曲处、弯曲处、水边、屈从、阿谀、迎合、徇私、偏袒、倚靠、房屋正梁、屋宇、亲附、近、一种细缯、我等意。老子说："唯之与阿，相去几何？""应诺"与"屈从"，既有共同处，也有区别："应诺"似更接近于"自由、平等"，"屈从"似更接近"压迫、奴役"。但现实中，这种区别有时十分的模糊：因人之"势位富贵"之不同，愉快的"应诺"之中，又岂没有"屈从"的意味？

荒—荒，上形下声。本意：草淹没了土地，即芜。引申：凶年、收成不好、荒废、弃置、指事物的严重缺乏、离首都最遥远的地方、虚空、亡、败、沉溺、迷乱、不确定、不合情理、荒淫、荒诞、荒唐、破烂、废弃物、扩大、开拓、包括、据有、掩盖、通慌等意。老子说："荒兮其未央哉！"告诉我们：这个世界的荒唐与迷乱，从来就没有尽头！追求道德而背弃公正，便是这种"荒唐"之一。

常—常，上声下形。本意：衣裙的下部、通裳，长、尚。亦通于"恒"。

碌—碌，左形右声。本指石多的样子。老子说："碌碌如玉。"平凡的小石头，其本质状况，不仅与玉没有太大差别，其作用也差不多。人亦如之。

珞—珞，左形右声。一般指璎珞，即用珠玉做成的成串的颈饰。在此指成串的玉。"黄金有价玉无价"，言所谓"玉"之价值，或珍贵无比，或一文不值。

郊—郊，左声右形。本意：距国(首都)百里为郊。

第四章 汉字学概说

脱—, 左形右声。本意：人身上之肉漫漫消减。以"月"为"形"的汉字，其原意大多为"肉"，亦有为"月"或"舟"者，因汉字简化而统归于一。

螫—, 上声下形。本意：为虫以毒攻击、咬、刺。老子说："含德之厚，比于赤子。毒虫不螫，猛兽不据，攫鸟不搏。"告诉我们：蕴含道德的深厚如何，可以用初生的婴孩来作比喻。初生的婴孩，有毒的虫蛇不会咬他，凶猛的兽、禽不会抓他。为什么？因为就像人们捍卫"道德"一样，"赤子"总会得到妥善的保护的。

味—, 左形右声。本意：滋味。老子说："五味令人口爽。"言各种浓厚的味道，既可与人以快感，亦可破坏人的味觉或与人以厌恶。

褐—。左形右声。本意：粗布衣服。在"圣人"眼中，粗布与细布没有本质区别，关键在其人。所以老子说："圣人被褐怀玉。"

受—, 会意，两手相互授物之形。中为"舟"声。

媚—, 上"眉"为声，下"女"为形。亦见女人明眸善睐之意。

妆—, "爿"声"女"形。

兇—, "凶"声"人"形。通"凶"。

庸—, "用"声"庚"形。

慈—, "羊"声"心"形。

基—, "其"声"土"形。

來—, "来"声"辶"形。

蒿—, "高"声"卄"形。

室—, "矢"声"宀"形。

宇—, "于"声"宀"形。

通—, "用"声"辶"形。

逢—, "丰"声"止"形。

昏—, 氏声日形。通"婚"。

盆—, "分"声"皿"形。

麓—, "鹿"声"林"形。

盂—, "于"声"皿"形。

債—, "棘"声"贝"形。通"责""绩"等。

嬉—[字形]，"喜"声"女"形。

徉—[字形]，"羊"声"行"形。

三、因形求义的意义

因形求义在汉字学中具有重要的意义。

(一)纠正古人对某些字词的训释错误

因形求义可以纠正古人对某些字词的训释错误。如"具"，许慎释之"共置也，从'廾'从'貝'省。古以贝为货"。这是由于东汉时，甲骨文还未出土，文字学资料不富所造成。其实"具"的初文，上部既不是"目"，也不是"贝"，而是"鼎"，"[字形]"[字形]"(具)，就是以"鼎"准备好了食物，双手奉上，意即饭食已准备好了。而"具"的其他意思也都是由此引申而出。另如"甚"，《说文》释为"从甘、匹，偶也"，"尤安乐"，即特别安乐，但是用在《老子》第二十九章"是以圣人去甚、去奢、去泰"。却是不太恰当的。"[字形]""[字形]"，本意为"甘于匹配"。在这里我们只能用其本意，"去甚"，即不要沉湎于男女之事，要清心寡欲。

(二)加深对古文献资料一些字词的理解和把握

因形求义可以加深对古文献资料的理解。如：[字形](救)，从"求"为声，从"攴"为形。"救"的意思，不是今天我们所理解的"救助""抢救"之意，而是"使停止"。在所有汉字中，如该字的初形有"攴"部，则此字必与人的动作行为有关，如"教、改、牧、败"等即如此。

再如"题"字，从"是"为声，从"页"为形，本意就是指人的额。如《楚辞·招魂》中有"彫题黑齿"，"彫题"即"刻其额"。现在常用词"标题"也是用的本意。"页"的初文为"[字形]""[字形]"，像人之头颅。凡有"页"旁字均与头颅有关，如"顾"就是回头看，"颇"即偏头，"硕"就是头大，"颠"即头顶。

(三)加深对某些字群意义的把握。

因形求义可加深对一些字群意义的把握。例如"[字形]"，象形，是一个木制的手铐形象，相当于今天的手铐，后来楷化为"[字形]"，再后来又讹化为"幸"，如我们不能溯源该字之初文，就很难正确理解其字群意。"執"(执)，其初形为"[字形]"，就是用手铐把一个人锁起来并使之跪跽。《说文》释为"捕罪人也"。"[字形]"(报)，其初形为"[字形]""[字形]"，《说文》释为"当(判决)罪人也"，可见其本意就是使罪人服罪。"睪"，《说文》释为"从"目，从"[字形]"，吏将目捕罪人也。意思是使用耳目(眼线)缉私罪犯。《荀子·王霸》有"睪牢天下而治之"，就是缉捕牢笼天下之人而实现其统治。"[字形]"(圉)，

会拘人于狱中意。

这里要注意的是，在溯源本字过程中，一定不要把本字搞错了。

习　　题

1. 学习汉字学的意义主要有哪些？
2. 简述汉字的起源。
3. 思考汉字之美产生的根本原因。
4. 记忆主要的异体字例。
5. 认识常用字的繁体字。
6. 因形求义有何意义？

第五章 书法美学概述

　　一般认为,美学属于哲学范畴。传统教科书认为,哲学是关于世界观的学问,是自然知识和社会知识的概括和总结,是人们对于世界的总的根本的看法。但在后现代,人们关于哲学的定义,至少有数十种。有人说:哲学是思想中所能把握的时代;有人说:哲学是关于人生的系统反思;有人说:哲学是思想对思想的批判;有人说:哲学就是学会如何生;有人说:哲学就是学会如何死;有人说:哲学是人类面对不可能世界而展开的交流与对话;有人说:哲学是以追求最深刻的真理为根本使命的学问;有人说:哲学就是怀着一种永恒的乡愁,去寻找自己心灵的家园;有人说:哲学就是语言分析;有人说:哲学就是对理性的反思;有人说:哲学就是悟道;有人说:哲学就是幸福地生活;有人说:哲学就是有意义地过好每一天,等等。说来说去,窃以为,还是柏拉图的"哲学就是爱智慧"似乎更有代表性。那么,传统教科书说:"美学是关于人对于现实世界的审美关系的一门科学"又是否合适?窃以为:很值得商榷!美学只是一种审美智慧,它的研究对象主要是艺术,又具有哲学性,所以它绝不是我们一般所认为的"科学",或科学的一个分支。不过,也请大家注意,美学,它不是研究艺术的一般问题,而是研究艺术中的哲学问题。

　　美学思想在古代已有萌芽。我国先秦诸子,古希腊的亚里士多德、柏拉图,都有探索美学问题的言论或著作。但美学摆脱文艺理论,并从哲学中独立出来,却是在十八世纪,即以 1750 年德国的鲍姆加登发表《美学》一书为标志。鲍姆加登认为美学就是研究人的感性认识的科学。人的感性认识的完满就是美。虽不无道理,但仍可能并没有揭示出美的实质。1790 年,康德出版《判断力批判》一书,比较系统地阐述了人类审美意识的各种特点。1838 年,黑格尔发表三卷《美学讲演录》,全面系统地联系人类艺术发展历史,建立了最完整的形而上学美学体系。1855 年,车尔尼雪夫斯基出版《艺术与现实的美学关系》一书,提出了"美即生活"的命题,强调了艺术对现实的依赖性,但还是打上了形而上学唯物主义的烙印。自马克思主义的辩证唯物主义与历史唯物主义诞生之后,美学的发展不仅深入人的生产生活、艺术实践,还对人对于物质世界的认知产生了极大的影响。马克思认为:艺术来源于生活,但高于生活。美的东西,既有共性,也有个性,既有抽象性,也有具体性。审美情感的产生也与个体的认识水平、情感经历有关。审美意识的形成与发展既有历史性也有阶级性。这些认识,应当都是符合历史现实与人性的。中国书法,以汉字为"原料",而汉字的创造则从"近取诸身,远取诸物"而来。这正是具象与抽象的高度统一,物质与意识的高度统一。

　　书法美学就是研究人对于书法艺术之审美关系的学问。纵观世界美学,中国书法美学独一无二。它所追求的"中和""和谐""刚柔相济""不激不厉"的美学思想,与中国古老的道、儒、阴阳等哲学一脉相连。在西方,人们普遍认为,书法是中国艺术的核心。它不仅体现了艺术的本质精神,也包含了与其他艺术相通的最基本的审美规律。可以这样

说，不懂中国书法美学，就不能真正理解中国艺术与中国美学。

从表面上看，中国书法美学与中国古代哲学一样，大多是一些短论、笔记、随感，似没形成一个逻辑严密的理论体系，但并不等于就没有。通过对中国古代书论的全面归纳、总结、概括，我们可以发现中国书法美学是一个以"中和美"为最高理想，强调形与神、状物与抒情、意与法、天资与功夫等和谐统一的审美意识系统。当然，如果从传世的诸多经典作品的品格来看，这种思想似乎体现得更加完美。

第一节 以"中和美"为最高审美理想

以"中和美"为最高审美理想，其理论基础是中国古典哲学。也即与中国古代儒家、道家所奉行的哲学伦理道德思想是完全一致的。孔子说的："中庸"，《中庸》所言的："中和"，皆与《老子》所言："守中"相同或相近。《中庸》说："喜怒哀乐之未发，谓之中；发而皆中节，谓之和。中也者，天下之大本也；和也者，天下之达道也。致中和，天地位焉，万物育焉。"意思是：人的喜怒哀乐不形于色就是中，如果表现出来却能符合礼义要求则是和。中是天地万物的根本；和是万物运行的规律与法则。达到中和境界，天地运行就是常态，世界万物就能生长繁育。"君子中庸，小人反中庸。"意为：君子的言行总是不偏不倚，合乎中庸之道的；而小人则是反中庸之道的。把"中庸"思想用到人类社会，其核心用今天的话来说，就是"公正"。孔子说："中庸其至矣乎！民鲜能久矣。"(《论语·雍也》)意为："如果把公正作为人与社会的最高道德与行为的标准，那么百姓们却是很少得到过的。"从上述言论还可以看出，儒家认为的"中和"，它不仅是一种至高无上的道德言行标准，也是万物运行的法则与规律。如果背离了这种规律，那么世界将会陷于一种混乱无序状态。所以君子要守"中庸之道"，不仅要让自己的言行合乎礼义或中庸，同时也要用自己的作为使社会的发展实现有序。所以，儒家认为，"中庸"是君子所应遵循的最高道德行为准则。把"极者，中之至也"这种思想用于书法，则生发出：艺术的最高境界，也就是达到了与"中和""中庸"的高度统一。即"会于中和，斯为至美"。明项穆在《书法雅言》中进一步认为"中也者，无过不及是也；和也者，无乖不戾是也"。其实也就是孙过庭在《书谱序》中所言"违而不犯，和而不同""思虑通审，志气和平，不激不厉，而风规自远"。同时，这与道家所说的："阴阳相生，上下相成。""和实生物，同则不继。以他平他谓之和，故能丰长而物归之。若以同裨同，尽弃矣。"(意为单调同一的事物累加，不能构成和谐之美；只有把不同质的对立的矛盾因素，按一定规律组合在一起，才能有新的创造和发展，才能构成和谐之美。)也是一致的。

中庸思想用之于书法实践，主要强调的是和谐。

一、情与理的和谐

也就是情感的喷发，不管如何高亢激烈，都要能控制在一个理性的范围，也即"温柔敦厚"。号称天下第一行书的羲之《兰亭》就被李世民认为达到了这个"中和""中庸"的标准。前人在评颜真卿《争座位》与《祭侄稿》时，都认为后者比前者境界要高出一

筹，就是因为前者尚带"矜怒之气"，后者则"有柔思焉"。说到底就是后者更符合"温柔敦厚""不激不厉"的中和、中庸原则。而要做到这一点，就需要我们在创作作品时，保持一种闲适的心境，即心怀"冲和之气"。"欲书之时，当收视反听，绝虑凝神，心正气和"(虞世南《笔髓论》)"用锋芒不如用冲和之气"(李世民《指意》)"书者，散也。欲书，先散怀抱。任情恣性，然后书之。若迫于事，虽中山兔毫不能佳也。夫书，先默坐静思，随意所适，言不出口，气不盈息，沉密神彩，如对至尊，则无不善矣。"(蔡邕《笔论》)意即只有在心情舒畅、意气和平的前提下，才能"神融笔畅"创作出合乎"中庸"境界的高质量的作品。

二、笔法的和谐

笔法即书法书写的用笔方法。这个和谐具体表现为点画的圆满周到。怎样才是圆满周到呢，当然没有一个绝对的标准。但一个共同的基本原则还是有的。如：锋的藏露极尽自然之妙，露锋不露芒，藏锋不臃肿。说白了就是起笔、收笔微露锋，而不要把锋露得太长太细太尖锐，拐弯处露轮廓而不要露骨。运笔要中锋行笔。中锋行笔，就是要保持笔锋基本要在笔画中间运行。运笔过程要有提、按、捻、带、环的变化，但不是骤变，而是要渐变。当方则方，当圆则圆。或凹或凸，又尽可能不要成锯齿状。提、按，主要是用来表达运笔过程中的轻重变化。提是逐渐提起，往往又与捻密切配合。按也多为渐按，而不能过重、过快。捻，是指笔管在运笔过程中用手指转动笔管。这个转动的目的主要能使铺开的笔毫收拢，松散的笔力重聚。请注意，捻是在运笔过程中实现的，而不能停止运笔而捻笔。带，主要是指笔画之间的虚笔。这是实现笔画变化、字体生动的一个重要手段。环，主要用于草、行、篆，指笔画近圆近弧的用笔。它需要运、提、按、捻、环同时进行，方能收到奇效。这个过程是个有机的过程，不经过较长时间的训练，殊难得心应手。总之，整个起笔、运笔、收笔的过程，要能使所表现出来的笔画，实现曲与直、藏与露、断与连、方与圆、迟与速、枯与润、行与留、疾与涩、正与侧、平与正的对立和谐统一。唐徐浩云："笔不欲捷，亦不欲徐；亦不欲平，亦不欲侧。侧崄令平，平正使侧；提则须定，徐则须利。如此则其大较矣。"这里所说的意思就是中和。用笔不能太快，亦不能太慢；笔画不能太平，也不能太侧，即要能使险侧平正达到和谐的极至。明赵宧光《论书》则认为"笔法尚圆，过圆则弱而无骨；体势尚方，过方则无韵。笔圆而用方，谓之遒；体方而用圆，谓之逸"。这里说出了用笔要方圆结合，方中寓圆，圆中有方，而不能偏执一极。只有这样才能"遒劲寓飘逸，刚健含婀娜"。当然，它也是一种中和。

三、结体的和谐

结体即字的间架结构。结体的和谐主要是横直相安、疏密得宜、气韵生动。"字不欲疏，亦不欲密，亦不欲大，亦不欲小。"(徐浩《论书》)或"四面停匀，八边具备，短长合度，粗细折中。"(欧阳询《八诀》)意即，字的笔画之间，不能太局促，也不能太疏松。字的大小要适宜，不能太大，亦不能太小。字的笔画粗细长短都要符合对立统一原则。这也是中和。但值得注意的是，这里所说的疏密得宜，长短合度，大小相称，绝不是

我们一般所理解的：大小等同，粗细均匀，状如算子。它是一种有变化、有节奏的和谐。大致而言，有这样一些共通的结体原则：一是等距。指多重横画或竖画在纵与横的二维空间的分布上要基本实现等距。这种等距是指看起来多重笔画之间的空间是相等的，但实际上却不一定是相等的。这是由于笔画的粗细、长短形成的视觉误差所造成的。二是对称。这种对称与数学上所说的对称是有区别的。它大致与"相称"意近。主要是说从字的中线作垂线的话，它的两边所占的份额一般是相等或相近的。三是平行。这里的平行也不是数学上的绝对平行，因为它也是相对的。即看起来，多重叠加的笔画基本平行或呈放射状。四是大小合度。这个合度，并不是大的写小，小的写大，使之大小如一；而是大则大之，小则小之，长则长之，短则短之。就好像这个自然而生世界万事万物一样。世界上没有两个一模一样的人，也没有两棵一模一样的树。但它们一样不会违背和谐的原则。在此基础上，我们还得追求倚侧、平正、险绝的变化。但这种变化也不能违背中和的原则。

四、风格的和谐

风格即风度和格调。细分起来，它理应是多种多样的。但中国书法美学所崇尚的"中和之美"实际上是两种：一种是阳刚美，一种为阴柔美。这与中国古典哲学，道家、阴阳家学说也是一致的。阳刚之美强调"骨、力、势"，阴柔之美崇尚"韵、味、趣"。如古人评书以"龙跳天门，虎卧凤阙""龙威虎振，剑拔弩张""荆轲负剑，壮士弯弓"等语称之，则为阳刚之美。颜真卿书"如烈士临朝，大节而不可夺"，也是尚阳刚之美，与此相类的如柳公权、欧阳询、苏东坡、黄山谷、毛泽东等人书也是以阳刚美为尚。古人评书如以"平淡天真""萧散简远""艳媚婉丽"等称之，则为阴柔之美，如卫恒书"如插花美女，舞笑镜台"赵佶书"如幽兰慧竹，随风飘然"即是此列。与此相类的如赵文敏、董其昌、蔡襄等。事实上，中国士人所崇尚的中和美的最高境界，并不是仅偏执于一方的。正如人的性格一样，阳刚丈夫也要有似水柔情；温柔女子，也须坚韧刚强。这才是其最高境界，才能备受称道。上述各例，虽有所侧重，但却并不过火。有人说王羲之书如"龙跳天门，虎卧凤阙"有雄逸的一面，没有错；也有人说王羲之书"有女郎才，无丈夫气"也是对的。只是各人欣赏的角度有所不同而已。而李世民则认为王羲之"研精篆、素，尽善尽美，……观其点拽之工，裁成之妙，烟霏露结，状若断而还连；凤翥龙蟠，势如斜而反直。玩之不觉为倦，览之莫识其端。心摹手追，此人而已；其余区区之类，何足论哉"！把王书推到一个前所未有的最高境界，也无不可。这就是因为王书确实融汇了中国古典哲学的"中庸之道"的缘故！"横看成岭侧成峰，远近高低各不同"，怎么好看就怎么看。即如符合了中庸的原则，那么不同的欣赏者就会得到不同的审美感受，而这种感受也都能给人以感动与愉悦。在书法学习与创作中，要想得到上述所谓"沉著寓飘逸，刚健含婀娜""骨丰肉润"的中庸之美的结果，一得"会古通今"，二得"取南法北"。"会古通今"，即从篆籀到隶楷行草要无所不能；"取南法北"，则是要以帖为基，也要以碑为本。即碑帖贯通。有如孙过庭在《书谱序》中所说："非夫心闲手敏，难以兼通者焉。假令众妙攸归，务存骨气；骨既存矣，而遒润加之。亦犹枝杆扶疏，凌霜雪而弥劲；花叶鲜茂，与云日而相辉。"这样就是所谓到达"中庸"的最高境界了。

另外，就是强调神与形、意与法、抒情与状物、功力与天资的和谐统一。这部分将在下节叙述。

第二节 "神"与"形"的完美统一

　　神即精神、气质、神采。形即形状、形象、形质。形与神的关系，本来就是一个哲学上的命题。中国古代哲学关于这个问题，主要有两派意见。唯心主义者认为，神是第一位的，形是服从于神并为神服务的。就好比一个人，没有精神、气质与灵魂，徒具形骸，有如行尸走肉一般，活着也是没有意义的。唯物主义者则认为，形是神存在的基础，形是第一位的，神是第二位的。就好像一把斧子，没有锋刃，何来锋利？表面上看起来，它们都有道理，其实它们都犯了一元论的错误。形与神本身就是一个矛盾统一体，它们是相互依存，互为表里的。对于书法而言，形当然是前提和条件，试想，书法这个实体形象本身并不存在，我们的书法美学又从何谈起？所以我们谈书法美学，是以有书法这个物质存在为前提的。在这个前提下，神便成了形与神这对矛盾的主要方面。而要实现神与形的完美统一，又必得实现意与法、抒情与状物、功夫与天资的高度统一。

　　南朝王僧虔在他的《笔意赞》中认为："书之妙道，神彩为上，形质次之，兼之者方可绍于古人。"他第一次提出了书法神与形的关系：书法玄妙的奥秘，是把神采放在第一位的，形质放在次要地位。如果二者兼而得之，就可以与古人一比高低了。后来者，对于书法神形的论述，都因承了王的观点。清朱和羹《临池心解》认为："作字以精、气、神为主"，但同时也说："落笔处要力量，横勒处要波折，转搽处要圆劲，直下处要提顿，挑踢处要挺拔，承接处要沉着，映带处要含蓄，结局处要回顾"，才能表现精、气、神的状态。又言："法度者，间架结构之类，以及精神气魄，寄予用笔用墨是也。"一方面强调精、气、神的重要性，但同时也认为，没有好的笔墨功夫来表现，也只能是空谈神采了。唐李世民也有类似的论述："字以神为精魄，神若不和，则字无态度也。"清刘熙载则强调书法当"炼神最上，炼气次之，炼形又次之"。唐、宋、明、清以来类似的言论还有很多，但其意思相类。

　　什么样的作品才是实现了形与神的完美统一呢？就目前的普遍认识而言，首先王羲之书法，或以王为代表的魏晋时书法，其次是唐人书法，再次是宋人书法。

　　实现形与神的完美统一有诸多的条件。从宏观的角度看，主要是时代的原因。魏晋时期，玄学盛行，士族生活优裕，"越名教任自然"思想得到充分发展。"东晋士人，互相陶染，至于王、谢之族，郗、庾之伦，纵不尽其神奇，咸亦挹其风味。"(孙过庭《书谱序》)"魏晋人书，纵不能尽妙，也爽爽然有一种风气。"此时期，士人大多胸襟虚旷，又对政治冷漠，于是潜心于学问、书画、琴棋等，都取得了巨大的成就，书法尤巨。王羲之变革真书而创行草，实际上是一种从哲理到艺术的醇化。它一方面契合了当时士大夫们所追求的随意适便的生活情趣，同时也使书法从此真正成了人们用以抒发情感的重要工具。从微观角度看，要想达到神与形的完美统一，就必须实现抒情与状物、意与法、天资与功夫的统一。关于历史与时代的原因，笔者在其他各章中都将涉及，这里主要说说其他几个相关的方面。

一、"天资"与"功夫"的统一是实现"神"与"形"和谐统一的前提

中国书法美学强调天资与功夫的统一，古典书法美学尤其如此。天资即天禀、天赋、天分、天性、天然，即天生的资质，或人之与生俱来的自然属性。对于一般人而言，天资相差并不大，但差别总是有的。有些特殊的人才，具有非凡的天资，则可称之为天才。功夫即工夫、工力、学力、功力，即人在其思想的支配下所作的一切后天的努力，或以此努力而获得的一切素质与素养。南朝梁庾肩吾《书品》评张、钟、羲书法时，认为他们天资、功夫各有优长，"张功夫第一，天然次之，衣帛先书，称为草圣。钟天然第一，功夫次之，妙尽许昌之碑，穷极邺下之牍。王功夫不及张，天然过之，天然不及钟，功夫过之"。意即张伯英的书法成就，主要靠功夫，其次才是靠天资；家中的衣服、丝帛都是先书后用的，故世有"草圣"之名；钟繇(元常)的书法成就，主要靠天资，功夫要稍欠一些，这可以从他所书的许昌之碑和邺下简牍可以看出来；王羲之的书法成就，下的功夫没有张伯英的多，但天资却比张伯英好些；天资不如钟繇，但功夫却下得比他多。明项穆《书法雅言》则进一步分析说："彼之四贤(张伯英、钟繇、王羲之、王献之)，资学兼至者也。然细详其品，亦有互差。张之学，钟之资，可尚已。逸少资敏乎张，而学则稍谦，学笃乎钟，而资则微逊。元常学进十矣，资居七。伯英则反乎钟，逸少得其九。子敬资禀英藻，齐辙元常，学力未深，步尘张草。"意即这"四贤"其实天资、功夫都是兼善的。如果仔细分析会发现，张伯英的学养、功夫，钟繇的天分、禀赋都是值得后人所推崇的。逸少(羲之)处于二者之间，但相差极微。钟繇成就十分，天资占七分，功夫占三分；伯英则相反，成就十分，功夫占七分，天资占三分。而逸少却有伯英九分的功夫，钟繇九分的天资。而献之其天分则高出乃父与钟繇比肩，但学力较浅，所以其草书连张伯英的都比不上。据以上分析，我们不仅知道了逸少成就"书圣"之名的原因，还进一步弄清了在古代中国书法美学中，对于天资与功夫的认识，古人似更偏重于功夫。

王羲之在《笔势论》中说："本领者，将军也；心意者，副将也"，强调笔墨技巧的重要性。清初诗人冯班在他的《钝吟书要》中则认为："本领极要紧，心意附本领而生。"孙过庭《书谱序》则进一步认为："心不厌精，手不忘熟。若运用尽于精熟，规矩谙于胸襟，自然容与徘徊，意先笔后，潇洒流落，翰逸神飞。亦犹弘羊之心，预乎无际；庖丁之目，不见全牛。"苏轼说得更是绝对："笔成冢，墨成池，不及羲之即献之；笔秃千管，墨磨万铤，不作张芝作索靖。"

为什么古人强调功夫的程度要胜于天资呢？有如下几方面的原因。

一是祖辈先人的教诲。数千年的农耕文明培育出来的中华民族，从来就是个勤劳的民族。事实上，中华民族众多成就的取得，都是因为勤奋。长城、大运河、原子弹、登月工程自不必说，就是在文学、工艺、绘画、建筑、日常社会生产等方面也概莫能外，书法则更是如此。

二是古人早就认识到了，书法本身只是文人士大夫们用来获取功名或修身养性的一种工具，即它是服从于功业道德文章的。而在过去，能进入士大夫行列的，可以想见，应大多都是社会的精英。所以相对而言，都不存在所谓的天资问题，下是功夫的多少就成了他们是否能取得成功的最重要的条件。

三是所谓的天资其实也是能通过后天的努力加以弥补的。书法,书写的方法。它首先是有法可依,有章可循的。也就是说,它首先就是一门技术,而技术则是可以学习的,也是可以通过学习达到熟练的,当高度的熟练后就能技而进乎道。比如,17世纪,由英国开始,进而蔓延世界的第一次工业革命,就是由并不懂得科学的熟练技术工人发起并完成的。

四是功夫就是反复的实践。这也与中国的古典哲学、传统文化观是一致的。坐而论道不如起而躬行。通过实践,一方面可验证前人的理论是否正确;另一方面,通过对实践经验的概括总结,也可以有新的发现。事实上,不管前人的理论多么美妙,但不一定就能适合于自己。如果实践多了,甚至会发现古往今来,有多少的英雄欺世,鼠辈盗名。

古人多强调功夫的重要性,但绝不是否定天资的前提条件。俗语云:"只要功夫深,铁棒也能磨成绣花针。"说得不错,但它也是有前提的,那就是铁棒。试想,给你磨的不是铁棒而是泥棒、豆腐棒,你能磨成针否?更何况"夫三端之妙,莫先乎用笔;六艺之奥,莫重乎银钩"(卫夫人语,三端:壮士之剑端,辩士之舌端,文士之笔端;六艺:即孔子所说的礼、乐、御、射、书、数)卫夫人认为在"六艺"之中,书法是最为玄妙的。"夫书者,玄妙之技也,若非通人志士,学无及之"(王羲之《书论》)。王羲之则认为,一般人是则不可达到高境界的只有少数通达之人才行。"理不可穷之于词,妙不可穷之于笔,非乎通玄达微,何可至于此乎?——玄妙之意,出于物类之表;幽深之理,伏于杳冥之间;岂常情之所能言,世智之所能测。非有独闻之听,独见之明,不可议无声之音,无形之相。"(张怀瓘《书议》)张怀瓘的认识与王氏相类。上述言论是在告诉我们,书法并非一般人可以学好的。它不仅需要勤奋,更需要天分。

所以古人特别推崇天分与功夫的高度统一。有功无性,神采不生;有性无功,神采不实。"资分高下,学别浅深。资学兼长,神融笔畅,苟非交善,讵得从心?书有体格,非学弗知。若学优而资劣,作字虽工,盈虚舒惨、回互飞腾之妙弗得也。书有神气,非资弗明。若资迈而学疏,笔势虽雄,钩抢截拽之权弗熟也。所以资贵聪颖,学尚浩渊。"这是成就书法大家的至理。钟、张、羲、献莫不如此。

二、"意"与"法"的统一是实现"神"与"形"统一的手段

意是指意象、心意、旨意、意味、意趣、旨趣,即书者创作前对作品的大致期望或构思。法是指法则、方法、规律、原则,实际上是笔法、墨法、章法的统称。意与法是一个矛盾统一体。一方面我们要通晓所有的用笔、用墨、结构章法的法则与规律;另一方面,我们又要突破陈法,创造新的法则,或实现无法之法。在这对矛盾的两个方面中,意处于主导地位,是矛盾的主要方面,法处于从属地位,是矛盾的次要方面。一方面意指引法实现创作的全过程,但同时法也不是完全被动的,对意能发挥巨大的反作用。我们如果功力深厚,天资聪颖,尽可能快地熟练掌握了各种法则与规律,那么这样创作的过程就不容易受到法的制约,就会意到笔到、意趣横生;相反,如果我们既无天资也无功力,没有掌握用笔、用墨、结构、章法的基本规律与法则,那么就会为法所困而毫无作为。

意,首先表现为"意在笔先",即在创作之前要对整个作品进行构思,在心中形成一种大致的理想状态,即你想要的那个最后的结果或意象。王羲之《题卫夫人〈笔阵图〉

后》云："夫欲书者，先乾研墨，凝神静思，预想字形大小、偃仰、平直、振动，令筋脉相连，意在笔前，然后作字。"

其次要特别强调的是，这里所说的"意"，不是刻意之意，而是无意之意或是有意与无意之间的"意"。苏轼说："书初无意于佳乃佳。"米芾云："随意落笔，皆得自然。"解缙云："不经意肆笔为之，适符天巧，奇妙出焉。"张旭"每大醉，呼叫狂走，乃下笔，或以头濡墨而书，既醒自视，以为神，不可复得也"(《新唐书》李白传)。另见怀素自叙，言窦御史、戴叔伦对其记述："粉壁长廊数十间，兴来小豁心中气。忽然绝叫三两声，满壁纵横千万字""驰毫挥墨列奔驷，满座失声看不及""有人若问此中妙，怀素自云初不知"，以上说的都为无意之意，或曰有意与无意之间的意。

"法者，天下之公也"；"法者，书之正路也"。古人也强调法的重要性。我们学习书法，必得从法开始。如果没有法，那就不能入门。但我们学法的目的，不是亦步亦趋地践古人后尘，而是要自出新意。宋黄伯思在《论书》中云："学书在法，而其妙在人，法可人人而传，而妙必其心中之所独得。书工、笔吏竭精神于日夜，尽得古人之法，而模之浓纤横斜，毫发必似，而古人妙处已亡，妙不在法也。"这是在告诉我们，书法因有法，所以人皆能学之，学之能会。但要会古通今成大家，却不在法，而在妙。书有可传之法，却有不传之妙。

意与法的统一，是"无意之意"与"无法之法"的有机的高度统一。它的前提是在尽晓"有意之意""有法之法"之后才可能实现。"违而不犯，和而不同；留不常迟，遣不恒疾；带燥方润，将浓逐枯；泯规矩于方圆，遁钩绳之曲直；乍显乍晦，若行若藏；穷变态于毫端，合情理于纸上；无间心手，忘怀楷则。自可背羲、献而无失，违钟、张而尚工。譬夫绛树、青琴，殊姿共艳；隋珠、和璧，异质同妍。何必刻鹤图龙，竟惭真体；得鱼获兔，犹吝筌蹄。"(孙过庭《书谱》)就是对这种最佳状态的描述。有了这种"无意之意"与"无法之法"的高度统一，就能实现神与形的高度统一。

三、"抒情"与"状物"的统一是实现"形"与"神"统一的主要原因

抒情就是抒发情感、性情，表现性格、风度。"书者，抒也。"书法自成为一门独立艺术以来，就有抒发情感的功能。状物，就是塑造形象。书法能有神采，就是因为它融进了作者的情感抑或生命力。书法能有形象，就是因为它"纵横有所象者，方可谓之书矣"。书法的神与形是相辅相成、不可分割的，同时其抒情与状物的功能也是不可分割的。

古人认为，书法之所以能给人以美的感受，首先就是因为它能状物。"每作一字，须用数种意，或横画似八分，而发如篆籀；或竖如深林之乔木，而屈折如钢钩；或上尖如枯杆，或下细如针芒，或转折之势似飞鸟空坠，或棱侧之形如流水激来"(王羲之《书论》)。王羲之认为书法之用笔可摹拟自然形象"观夫悬针垂露之异，奔雷坠石之奇，鸿飞兽骇之资，鸾舞蛇惊之态，绝岸颓峰之势，临危据槁之形。或重若崩云，或轻如蝉翼；导之则泉注，顿之则山安；纤纤乎似初月之出天涯，落落乎犹众星之列河汉；同自然之妙有，非力运之能成；信可谓智巧兼优，心手双畅；翰不虚动，下必有由。一画之间，变起

伏于峰杪；一点之内，殊衄挫于毫芒。"(孙过庭《书谱序》)孙过庭则认为书法的状物是与人的情感变化紧密相联的，是一种抽象与具象的统一。唐张怀瓘《书议》，认为书法能"囊括万殊，裁成一相"，当然，它不是对自然万物、人类自身的具体模拟，而是高度抽象化的模拟或只是偶合。而那些："龙蛇云露之流、龟鹤花英之类，乍图真于率尔，或写瑞于当年，巧涉丹青，工亏翰墨，异夫楷式。"(孙过庭《书谱》)的所谓书法画，则是不在此列的。

比如，"一，如千里阵云，隐隐然，实有其形"。(卫夫人《笔阵图》)阵云，是一种自然现象，它是由两种冷暖不同的气流相遇而形成。其中暖而轻者被抬升，冷而重者被下压，在两者之间形成的界面会有大量雨云聚集，并往往形成大量降水。这种自然现象由于太过庞大，一般并不能为人所全见，只能是一种想象。但从地理学上的锋面图中可以看到，被压缩的冷气流界面形象与"一"的回锋收笔形象却是一致的。用"千里阵云"来形容或描摹"一"的形象，一方面说明始作者是个聪颖、富于想象且经验丰富的人，另一方面，也可说明书"一"要以气势胜。

书法能使人联想到各种形象，一方面是因为它塑造的对象是汉字。汉字的创造"近取诸身，远取诸物"，所以有各种形象，实在情理之中。我们今天所书的今文汉字虽大多与象形相去甚远，但却并不能中断与古文字一脉相承的血缘关系。另一方面，根据马克思唯物主义的一般原则，艺术本来就源于生活，只是高于生活而已。书法正是这一原则的最好注解：它有具体的二维形象，但它绝不是具体的自然万物的模拟，而是高度抽象化了的形象。欣赏它往往能令人产生无边无际的联想。这种联想对于作者或各种欣赏者而言，由于其主、客观因素(情绪、经历、文化素养、环境等)的不同而个个有别。

与其他艺术门类一样，书法艺术在能状物的同时，也能"达其情性，形其哀乐"。(唐孙过庭语)"或寄以骋纵横之志，或托以散郁结之怀"(唐张怀瓘语)"以抒其沉闷之气"(郑板桥语)。即借书抒情，以书移情。书者常常高兴了想作书，痛苦了想作书，孤独了还是想作书。书写，能使人心气平和，最后忘记痛苦与忧伤，从而进入一种持久的愉悦状态。书法为什么会有如此功用，我们不必把它神圣化或神秘化，这既与其娱乐性有关，也与书法的传播功能有关。

书法能抒发感情，表现性情、性格，首先在于他能传情。如："写《乐毅》则情多怫郁，书《画赞》则意涉瑰奇，《黄庭经》则怡怿虚无，《太师箴》又纵横争折。及乎《兰亭兴集》，思逸神超；私门诫誓，情拘志惨。"(唐孙过庭《书谱序》)"喜焉草书，怒焉草书，窘穷忧悲，愉佚怨恨，思慕酣醉，无聊不平，有动于心，必于草书焉发之""见山水崖谷、鸟兽虫鱼、草木华实、日月列星、风雨水火、雷霆霹雳、歌舞战斗，天地万物之变，可喜可愕，不寓于他，必于草书发之"(韩愈语)。其次在于它能表现人的性情、性格。"质直者则径挺不遒，刚很者又掘强无润，矜敛者弊于拘束，脱易者失于规矩，温柔者伤于软缓，躁勇者过于剽迫，狐疑者溺于滞涩，迟重者终于蹇钝，轻琐者染于俗吏。"(唐孙过庭《书谱序》)"鲁公书，如正人君子，冠佩而立，望之俨然，即之也温。"(清冯班《钝吟书要》)"(鲁公书)其发于翰，刚毅雄特，体严法备，如忠臣义士，正色临朝，临大节而不可夺也"(宋朱长文《续书断》)"书，心画也，声画形，君子小人见矣。"(唐扬雄)"人貌有好丑，而君子小人之态，不可掩也；言有辩讷，而君子小人之气，不可欺也。书有工拙，而君子小人之心，不可乱也。"(宋苏轼《论书》)"人心不同，诚如其面，由

中发外，书亦云然。所以染翰之士，虽同法一家，挥毫之际，各成体质。……夫人之性情，刚柔殊禀；手之运用，乖合互形……赵文敏书，温润闲雅，似接右军正脉之传，妍媚纤柔，殊乏大节不夺之气。"(明项穆《书法雅言》)"书，如也。如其才，如其学，如其志，总之曰，如其人而已。"(刘熙载《艺概·书概》)说的都是书法能表现人的性情、性格。

在抒情与状物的关系上，抒情处于主动地位，情之所动，随字附形，往往能出人意表。但它们也得以功力、天资为前提。抒情、状物在与神、形的关系上，后者是前者的结果，前者是后者的原因。有时它们又可互为因果。

神与形、抒情与状物、意与法、功力与天资之间高度的统一和谐，是书法创作进入高境界不可或缺的要素。这种和谐的最高表现形式就是中庸、中和，即不偏不倚，不激不厉，恰到好处。

第三节 中国书法美学的基本发展历程

中国书法美学的基本发展历程大致可划分为七个阶段。

一、两汉的书法美学

书法、绘画与文字相伴而生，中国古人早就具有尚美意识。汉字从最初的象形图画到表意的抽象线条，再到线条的圆转而方折，经过了两千年。到了汉代，一方面由于社会的需要及书法文字本身内在的发展规律性，另一方面由于统治阶级的提倡、支持，书法成为一种独立的艺术形式，并开始脱离实用功能。此时期，隶书逐渐取代篆书。传史游创章草，张芝创今草，刘德升创行书、楷书，隶书、草书走向成熟并为官方认可，行书、楷书得到初步发展。于是，有不少人开始了对书法理论的探索，中国的书法美学由此产生。

东汉末年，扬雄的《法言》、许慎的《说文解字》，虽不是书论专著，但其中论及书法的部分，已属书法美学的范畴。杨雄说："弥纶天下之事，记久明远，著古昔之囓囓，传千里之忞忞者，莫如书。故言，心声也；书，心画也。声画形，君子小人见矣。声画者，君子小人之所以动情乎？"这里的"书"，既指文字描述的内容，也包括"书法"在内。就如孔夫子所说的"言之无文，行而不远"一样，其中的"文"即是既指优美的文字内容，也兼指书法。后来的书法学者在此基础上生发出更多的"言外之意"，有人认为是错误地理解了杨雄的意思，其实并非如此。这里提到的书与情感的关系，即使杨雄本意并非如此，也为后世书法美学之"书如其人"说提供了可资借鉴的理论基础，同时也是符合中国古代唯心主义哲学思想或儒学的审美理想的。

《说文解字》虽未直接论及书法艺术，但它对文字的解说，特别是论及文字"远取诸物、近取诸身"及象形与文字形成与发展的关系，为书法美学的产生提供了理论支持。

东汉崔瑗的《草书势》是中国第一部书学理论专著。原作已佚，但有部分还保存在卫恒的《四体书势》中。文中对草书许多形态特征进行了生动的描述："方不中规，圆不副矩""志在飞移""将奔未驰""就而察之，一画不可移"等，都是符合草书的美学特征的：草书就单字而言，首先它的结体是姿态万千的；其次，它的每个字都处于一种蓄力

待发或欲飞未飞状态；其三，它的省略与简化又是有规律性的，约定俗成的，是不能随意变动的。

另一个书法理论家是蔡邕。他著有《笔赋》《笔论》《篆势》《九势》(有些可能为后世伪作)等。他对书法艺术的审美本质及创作规律进行了比较深入的探讨。他认为："夫书肇于自然""势来不可止，势去不可遏""惟笔软则奇怪生焉"。所以书法所创作出来的文字不再是一般的文字，它必须有一定的形象，"纵横有可象者，方可谓之书"，还要有势有力。他认为毛笔弹性的发挥是书法美产生的前提条件，从而分析了中国书法美产生的客观原因。他还认为："欲书先散怀抱，任情恣性，然后书之"，强调了书法美的产生还与人的生理、心理状态联系密切。

汉代书法美学理论的出现及初步发展，说明在汉代书法已脱离文字的附庸地位而成为一门独立的艺术。

二、魏晋南北朝的书法美学

魏晋南北朝时期，是我国书法发展的成熟时期，也是第一个高峰。清人用"尚韵"二字来概括晋人书风。其实这里所说的"韵"，已不是简单的"韵律""风韵"，它应是达到了"和谐""中庸"的最高境界。其具体表现就是以"二王"为代表的大批对后世中国书坛产生巨大影响的名家作品。他们的书法实践与书法美学理论都为后世奉为圭臬。

魏晋南北朝书风的形成既与书法发展的内在规律性有关，也与魏晋玄学的兴盛紧密相连。玄学杂黄老、佛、道、儒多家思想，主张追求身心自由、放浪形骸，较全面地体现出人性的觉醒，这种觉醒又反过来对艺术的发展产生了巨大力量。于是一种数体俱入的行草书诞生了。它随意适便，不激不厉，有一种爽爽风气，人见人爱。

书法实践的繁荣导致了书法理论的繁荣，此时期的书法理论文章较多，有成公绥的《隶书体》，卫恒的《四体书势》，索靖的《草书势》，王珉的《行书状》，杨泉的《草书赋》，卫夫的《笔阵图》，王羲之的《书论》《笔势十二章》，王僧虔的《论书》《笔意赞》，江式的《论书表》，陶弘景的《与梁武帝论书启》，袁昂的《古今书评》，萧衍的《观钟繇书法十二意》《草书状》《古今书人优劣评》，庾肩吾的《书品》等，它们对书法的本质、创作规律、书法美学等都进行了比较深入的探讨。把这些美学思想加以总结，就会发现他们所追求的就是一种情理合一、骨丰肉润、刚柔相济的"中和"之美。透过王羲之的《书论》《笔论》《题卫夫人〈笔阵图〉后》《用笔赋》《记白云先生书诀》，我们大致可以窥见其"中和"思想的全貌。

首先，学书必须要兼学众家，兼通众体。这点从王氏本人的论述或记载中即可知道："其草书，亦复须篆势、八分、古隶相杂……"这是说书法创作过程中，其用笔结体之法，各种书体要融会贯通，也是可以融会贯通的。这种贯通是一种形质的高度融合，不是写一个隶，又写一个草，再写一个行，又写一个篆地开杂货铺子。"予少学卫夫人书，将谓大能；及渡江北游名山，见李斯、曹喜等书，又之许下，见钟繇、梁鹄书，又至洛下，见蔡邕《石经》三体书，又于从兄处，见《华岳碑》始知学卫夫人书，徒费年月耳。遂改本师，乃于众碑学习焉。"这段话比前面的意思更进了一层，学书不仅要兼通众体还要兼师多家。传卫夫人书只是单纯的行楷，笔力又弱，见识也浅，看起来漂亮，但远非书法的

最高境界。羲之弃本师而师其他多家，完全是自然而然的事。李斯善篆书，屈曲盘旋，天资英迈；曹喜善隶书，众美纷呈，风流倜傥；钟繇善楷书，古朴典雅，功力深厚；梁鹄善行草，纵横争折，夺人眼球；蔡邕三体皆善，骨气洞达，爽爽有神。他们的水平都应远在卫夫人之上。羲之对他们"精研体势""追虚捕微"，最后终于成就大业，以致风华盖世，流芳千古。

其次，用笔结字要平正中寓欹侧，参差变化。"夫书字贵平正安稳""分间布白，远近宜均，上下得所，自然平稳""当须递相掩盖，不可孤露形影及出其牙锋"，但同时还要"有偃有仰，有欹有侧有斜，或大或小，或长或短""若平直相似，状如算子，上下方整，前后齐平，便不是书，但得点画耳""每作一字，须用数种意，或横画如八分，而发如篆籀；或竖牵如深林之乔木，而屈折如钢钩；或上尖如枯秆，或下细如针芒；或转侧之势似飞鸟空坠，或棱侧之形如流水激来""为一字，数体具入；若作一纸之书，必字字意别，勿使相同"。"不宜伤长，长则似死蛇挂树；不宜伤短，短则似踏死蛤蟆"。

第三，是情感要"平和""意在笔先"。"凡书贵乎沉静"，"夫欲书者，先于研墨，凝神静思，预想字形大小、偃仰、平直、振动，令筋脉相连，意在笔先，然后作字"。

第四，要内藏骨力，外耀丽光，即一般所言"骨丰肉润""刚柔相济"或"刚健含婀娜"。"欲书先构筋力""方圆穷金石之丽，纤粗尽凝脂之密。藏骨抱筋，含文包质。没没汩汩，若濛汜之落银钩"。"放纵宜存气力，视笔取势。行中廓落，如勇士伸钩，方刚对敌，麒麟斗角，虎凑龙牙，筋节拿拳，勇身精健。放法如此，书进有功也。"

第五，是"书之气必达乎道，同混元之理。"这个"道"就是"混元之理""混元之理"就是自然之规律，这个"规律"就是阴阳变化。在书法中，这个阴阳变化就是"中和"枯润、疾徐、方圆、险夷、平正、盈虚、动静等一系列矛盾的对立统一体。"阳气明则华壁立，阴气太则风神生。把笔抵锋，肇乎本性。力圆则润，势疾则涩；紧则劲，险则峻；内贵盈，外贵虚；起不孤，伏不寡；回仰非近，背接非远；望之惟逸，发之惟妙惟静。敬兹法也，书妙尽矣。"

第六，强调功夫与天资、情感的统一。"本领者，将军也。心意者，副将也。""金书锦字，本领为先。"如果没有十足的临池功夫，有再好的天资或再好的情绪也不可能实现抒情达意的目标。

当然，除了王羲之外，还有不少其他书家的论述。但其他的论述大同小异。上述的王论也不一定都是王自己的。其他的比较可信的如王僧虔"书道之妙，神采为上，形质次之，兼之者方可绍于古人。以斯言之，岂可多得？必使心忘于手，手忘于书，心手达情，书不忘想，是谓求不得，考之即彰"。具有总结性的意义。他第一次提出了神采与形质这对命题。认为神采是矛盾的主要方面，形质是次要方面。但二者又不可偏颇，只有兼之者才有可能与古人比肩。同时也提及了情感状态与书法创作的密切关系。这就告诉我们：学书，好的天资是前提，勤学苦练是必然。真正的好作品是不易得到的，它是高技术、好情境、畅精神等高度融和、统一的产物。书法要法自然万物而拥有无穷的意象，则是他们的共识。

三、隋唐时期的书法美学

隋唐时期是我国书法发展的又一高峰。这个高峰的出现，与其发达的经济、开放的思想、清明的政治是分不开的。

由于李世民对王书的推崇，这一时期的书法美学理论主要是在对魏晋继承基础上的创新。"中和"美仍然是他们所奉行的最高准则，这可从孙过庭的《书谱序》及李世民的《王羲之传论》看出来。

孙过庭说："草不兼真，殆于专谨；真不通草，殊非翰札。"这是对王羲之的兼通众体、转师多家的进一步发挥。"心不厌精，手不忘熟。若运用尽于精熟，规矩闇于胸襟，自然容与徘徊，意先笔后，潇洒流落，翰逸神飞。"这是对羲之的所谓"本领"说的继续强调。"至于初学分布，但求平正；既知平正，务追险绝；既能险绝，复归平正。初谓未及，中则过之。后乃通会。通会之际，人书俱老。"这是对平正、险绝等矛盾关系的进一步发挥与延伸。"右军之书，末年多妙，当缘思虑通审，志气和平，不激不厉，而风规自远。"这就是"中和"思想的另一种解释。"至有未悟淹留，偏追劲疾，不能迅速，翻效迟重。夫劲速者，超逸之机；迟留者，赏会之致。将反其速，行臻会美之方；专溺于迟，终爽绝伦之妙。能速不速，所谓淹留；因迟就迟，讵名赏会。"这是进一步强调掌握各种技能技巧的重要性。"非夫心闲手敏，难以兼通者焉。假令众妙攸归，务存骨气；骨气存矣，而遒润加之。亦犹枝干扶疏，凌霜雪而弥劲；花叶鲜茂，与云日而相辉。如其骨力偏多，遒丽盖少，则若枯槎架险，巨石当路，虽妍媚云阙，而体质存焉。若遒丽居优，骨气将劣，譬夫芳林落蕊，空照灼而无依；兰沼漂萍，徒青翠而奚托。是知偏工易就，尽善难求。"这里进一步强调了"天资""心境""骨气"的重要性。

至于李世民所说也多是重复晋人旧说："夫字以神为精魄，神若不和，则字无态度也；以心为筋骨，心若不坚，则字无劲健也；以副毛为皮肤，副若不圆，则字无温润也。所资心副相参用，神气冲和为妙。今比重明轻，用指腕不如用锋铓，用锋铓不如用冲和之气。自然手腕轻虚，则锋含沉静。夫心合于气，气合于心；神，心之用也，心必静而已矣。虞安云：夫未解心意者，一点一画皆求象本，乃转自取拙，岂是书耶？纵放类本，体样夺真，可图其字形，未可称解笔意，此乃类乎效颦未入西施之奥室也。故其始学得其粗，未得其精，太缓者滞而无筋，太急者病而无骨，横毫侧管则钝慢而多肉，竖笔直锋则干枯而露骨。及其悟也，心动而手均。圆者中规，方者中矩，粗而能锐，细而能壮，长者不为有馀，短者不为不足，思与神会，同乎自然，不知所以然而然也。"其意无非是作书要有神采，有筋骨，要平和沉静，合乎自然之妙等。

那么唐人的创新又在哪里呢？

一是发挥了汉人"书，心画也"的观点，认为"书如其人"。孙过庭说："虽学宗一家，而变成多体，莫不随其性欲，便以为姿。质直者则径挺不遒，刚很者又掘强无润，矜敛者弊于拘束，脱易者失于规矩，温柔者伤于软缓，躁勇者过于剽迫，狐疑者溺于滞涩，迟重者终于蹇钝，轻琐者染于俗吏。斯皆独行之士，偏玩所乖。"讲的是性格决定了人的书写风格或特点。

二是认为书法具有很好的抒情功能。韩愈在《送高闲上人序》中说："往时张旭善草书，不治他技。喜怒窘穷、忧悲、愉佚、怨恨、思慕、酣醉、无聊、不平、有动于心，必

于草焉发之。观于物，见山水崖谷、鸟兽虫鱼、草木花实、日月星辰、风雨水火、雷霆霹雳、歌舞战斗、天地万物之变，可喜可愕、一寓于书。"张旭草书的抒情性真是有点神，它甚至于比文学、音乐有更多的功能。"张旭三杯草圣传，脱帽露顶王公前，挥毫落纸如云烟"(杜甫《饮中八仙歌》)，"粉壁长廊数十间，兴来小豁胸中气，忽然绝叫三五声，满壁纵横千万字"(唐人评怀素书)都是其抒情性的直观描写。

三是主张书法有法可循。唐人所作传法文章比其他各代都多，学书的也多。即便平民、盗贼也有书之妙者。除孙氏《书谱》外，欧阳询的《八诀》《三十六法》《传授诀》《用笔论》，李世民的《笔法诀》，张怀瓘的《论用笔十法》，颜真卿的《述张长史笔法十二意》，韩方明的《授笔要说》，林蕴的《拨镫序》等都对用笔的法则、规律进行了探索。但后人评唐人书"尚法"，并不能全然概括深厚博大、风格多样的唐时书风。

四、宋代的书法美学

后人评宋人书，两字以蔽之："尚意"，是较为恰当的。这个"尚意"就是比前人更加尊崇个人主观意志、性情、爱好、意趣，不刻意做作。

米芾认为："写大字……要须如小字，锋势备至，都无刻意做作乃佳""学书须得趣，他好俱忘，乃入妙"。这是告诉我们，无论是写大字、小字，都要结字开张，用力有力而自然，无刻意做作；平时书法学习，要真喜欢才能自然入神，才能得其自然之妙处。

苏轼认为："书初无意于佳乃佳尔。"好的书法作品不是刻意作出来的，但一定是特定情境下的产物。"吾虽不善书，晓书莫如吾。苟能通其意，尝谓不学可。貌妍容有矉，璧美何妨椭""吾闻古书法，守骏莫如跛""短长肥瘦各有态"，这些都是特定情境下的所谓以"丑"为美。请注意，这个"丑"并不是真"丑"。在这里有必要对这个特定情境下的"丑"进行一番解释。苏之"不善书"不是谦词，是指学古人而不能完全像古人、不能完全学到古人佳处。"晓书"是真晓，也不是狂语。一是知道什么样的书法才是最高境界，只有王羲之书才是最高境界，那是一般人达不到的。二是知道如何才能达到最高境界，其有诗云："笔成冢，墨成池，不及羲之即献之；笔秃千杆，墨磨万铤，不作索靖作张芝"。三是对自己的书法、同时代的书法有个客观、清醒的认识。知道上述这些客观事实，对书法不必太过追求，也能写得很好。当然这个好是需要诸多其他方面的学养作为前提的。"貌妍容有矉，璧美何妨椭"(苏东坡语)两句是一个意思：纯美、纯善的东西不怕有点"缺憾"，就如断臂的维纳斯。本来就美的西施，即使有心痛，即使捧心而矉，也是美的。而这种美也许还更令人怜爱呢！质佳光润的玉璧同样如此，它不圆无妨，有点奇形怪状也可以，这并不影响它美丽的本质。对于书法而言，道理完全相同。腹有诗书，笔有功夫，任情恣性，总是佳书。结字有病态，有美笔画补之；用笔出意外，有美姿态救之；功夫不及，有学养润之；只要自然而为，总有佳处。"退笔如山未足珍，读书万卷始通神"(苏东坡语)。

苏轼也认为"书如其人"。"人貌有好丑，而君子小人之态，不可掩也；言有辩讷，而君子小人之气，不可欺也。书有工拙，而君子小人之心，不可乱也。"甚至于认为人的道德品质可对人的书法产生决定性的影响。"古人论书法，兼论其生平，苟非其人，虽工而不贵也。"

黄庭坚不仅崇尚苏东坡的"不践古人""书如其人",同时还认为,书贵有"书卷气""禅味":"学书须要胸中有道义,又广以圣贤之学,书乃可贵。若其灵府无程,致使笔墨不减元常、逸少,只是俗人耳。余尝言,士大夫处世可以百为,唯不可俗,俗便不可医也。""字中有笔,如禅家句中有眼,直须具此眼者,乃能知之。"

欧阳修认为书法能娱乐身心。"明窗净几,笔砚纸墨,皆极精良,亦自是人生一乐。然能得此乐者甚稀,其不为外物移其好者,又特稀也。余晚知此趣,恨字体不工,不能得古人佳处,若以为乐,则自是有馀。""自少所喜事多矣。中年以来,渐已废去,或厌而不为,或好之未厌,力有不能而止者。其愈久益深而尤不厌者,书也。至于学字,为于不倦时,往往可以消日。乃知昔贤留意于此,不为无意也。"

综上观之,无论是苏东坡的"无意于佳",米芾的"无刻意做作",还是黄庭坚的"书卷气""禅味",欧阳修的"以书为乐",都是"尚意"书风的具体化。而这种"尚意",并不是刻意的胡作非为、信手涂鸦,而是一定历史情境下的产物。

五、元、明的书法美学

后人评元明人书为"尚态"。一个"态"字,有无穷意味。它首先应是姿态,可"姿态"是"万千"的。

赵子昂的"态"是清幽、淡远,"信手落笔笔清妍","其妙贵淡不贵浓"。这点为后世董世昌所继承并加以发挥。

郝经(著有《临川集》)所认为的"态",进一步把书法人格化:"斯刻薄寡恩人也,故其书如屈铁琢玉,瘦劲无情,其法精尽,后世不可及……颜鲁公忠义大节,极古今之正……苏东坡雄文大笔,极古今之变……苟其人品凡下,颇僻侧媚,纵其书工,其中心蕴蓄者亦不能掩。有诸于内必形诸于外也。若二王、颜、坡之忠正高古,纵其书不工,亦无凡下之笔矣,况乎工乎?"

陈绎曾(著有《翰林要诀》)认为的"态"是"情态","喜怒哀乐,各有分数。喜则气和而字舒,怒则气粗而字险,哀则气郁而字敛,乐则气平而字丽。情有重轻,则字之敛舒险丽亦有浅深,变化无穷"。

真正的"以丑为美"有了市场:"庸陋无稽之徒,妄作大小不齐之势,或以一字而包络数字,或以一傍而攒簇数形;强合勾连,相排相纽,点画混沌,突缩突伸……如瞽目丐人,烂手折足;绳穿老幼,恶状丑态,齐唱俚词游行村市也","狂怪与俗,如醉酒巫风,丐儿村汉,胡行乱语,颠朴丑陋矣"。(项穆《书法雅言》)这是商品经济发展,世俗市民文化形成的重要表现,这些粗俗之作也曾为书家所吸收而成为经典。明徐渭行草就是:以俗、丑、怪入书而另辟新径。

董其昌的"态"是优美的萧散、简远,"大抵传与不传,在淡与不淡耳"。他认为平淡素朴,是传之久远的重要原因。正如水味淡而久长,五味浓烈却不能持久一样。"渐老渐熟,乃造平淡;实非平淡,绚烂之极。"董所认为的平淡,不是一般的平庸的平淡,而是富贵的朴实无华,美丽的素面朝天,沧桑后的恬淡雍容。其《题倪迂画》诗"剩山残水好卜居,差怜院体过江余。谁知简远高人意,一一笔端百卷书"则说明此淡还需有萦绕笔端的"书卷气"才行。

项穆的《书法雅言》对前人书法美学进行了全面的总结，意欲把"中和"作为最高标准重新树立。他把历代书家按"正宗""大家""名家""正源""旁流"等进行分类，其用心一望便知。又以"不激不厉，规矩谙练，骨态清和，众体兼能，天然逸出，巍然端雅"作为最高境界，其实只是孙过庭或王羲之美学思想的传承或延展。他提出"三戒""三要"，等于为"中和美"立了个评定细则。他说"大率书有三戒：初学分布，戒不均与欹；继知规矩，戒不活与滞；终能成熟，戒狂怪与俗……"三要是"第一要清整，清则点画不杂乱，整则形体不偏斜；第二要温润，温则性情不骄怒，润则折挫不枯涩；第三要闲雅，闲则运用不矜持，雅则起伏不恣肆"。于是"自狂狷而进中和""进退于肥瘦之间，深造于中和之妙""始自平整而追秀拔，终自险绝而归中和"。

六、清代的书法美学

清代书法美学是对中国古代所有书法美学思想的全面综合与总结，以"中和"的"壮美"作为最高审美理想。

这种壮美，一是与清代的尊碑风尚相关。康有为、阮元、包世臣所追求的"雄强""茂密"就是这种境界。康有为《广艺舟双楫》云书法十美："一曰魄力雄强，二曰气象浑穆，三曰笔法跳越，四曰点画峻厚，五曰意态奇逸，六曰精神飞劲，七曰兴趣酣足，八曰骨法洞达，九曰结构天成，十曰血肉丰美。"其实都与壮美关系密切。

值得注意的是，清代的壮美在强调"骨力""气势""雄强""茂密"，尊崇北碑的同时，也是重视"虚和""融和""沉郁""婉丽"的。刘熙载云"书要兼备阴阳二气""大凡沉著屈郁，阴也；奇拔豪达，阳也""书，阴阳刚柔不可偏颇""高韵深情，坚质浩气，缺一不可以为书"。

七、现代的书法美学

现代书法美学大多是对古代书法美学思想的阐幽发微。有些受西学思想的影响把中国书法与国外的印象画派、超现实主义哲学联系在一起，不是一点意义也没有，但也有其局限。

现代书法的总的风格也是二字："尚奇"。这种"尚奇"之风，自然与当今并无多少建树的书法美学有关。

现代书法出现"尚奇"之风，还有其他诸多原因：一是书法经数千年的发展，众体纷呈，经典繁富，有了许多成功经验可以继承；二是大量的地下发掘，提高了人们对于书法的认识，也多了许多可以取法的新渠道；三是现代化的发展对产生人的压力日渐增大，形成不同层次的情感、精神需求；四是展览、展厅的文化效应。

习　　题

1. 什么是中和美？它有哪些具体表现？
2. 书法中神与形的关系究竟如何？怎样才能实现神形兼备，众美俱陈？
3. 魏晋南北朝书法美学思想的主要内容有哪些？

第六章 篆刻初步

通过对前几章的学习，我们已对书法的相关知识，有了一个大致的了解，而这些将对本章的学习大有裨益。本章将给大家介绍一下与书法关系极为密切的篆刻知识。

篆刻，从大书法的角度来说是书法的一部分。如《中国书法》《书法》《书法导报》等当代中国有影响的书法报纸、杂志，都把篆刻列为其刊载内容的重要组成部分就是明证。但同时，篆刻也是一门独立的学科或艺术。通过对篆刻的学习与了解，一方面有利于提高我们对书法的欣赏、鉴定水平；另一方面也能加深我们对博大精深的中华国学的认识。

篆刻一方面是书法发展的见证，另一方面也是中华民族的四大发明之一——雕版印刷术的前身或起源。

第一节 篆刻概述

一、篆刻概述

篆刻是一门极具中华民族个性或特色的雕刻艺术。现今它又有了一个时髦的名称——"中国印"。

据《辞海》解释："篆刻，镌刻印章的通称。印章字体，一般用篆书，先写后刻，所以叫篆刻。金属印章，多数先刻印模，随后浇铸；晶玉印章，古代用手工琢成，现在用金刚砂喷蚀，叫'电刻'。石、牙、角等印章，则直接用刀镌刻。篆刻是中国传统艺术之一。先秦及汉魏时期，篆刻印章由印工镌刻，艺术成就颇高。隋唐以来，也各有其时代特点及风格。相传自元王冕开始用花乳石(青田石之类)刻印，因镌刻方便，流行更广。明清以来，出土文物中印章渐多，提供了大量参考资料，在文人士大夫中研习篆刻风气日益盛行，出现很多篆刻家及流派。新中国成立后，篆刻艺术又有了新发展。"

《辞海》说的大致是正确的。但也有人认为，篆即镌。篆刻就是镌刻。关于篆的意思还有别解，限于篇幅，这里就不详说了。至于《辞海》中介绍的用金刚砂喷蚀的雕刻方法，即所谓的"电刻"，是20世纪的事，现今早已过时。现在强大的电脑雕刻机几乎可对付自然生成或人工合成的一切材料。

古朴典雅的篆文，鲜艳的大红色(一般情况用大红，即中国红，当然也可用其他颜色)，极具纪念性和喜庆性，故深受国人喜爱，特别是深受中国古代文人士大夫们的喜爱。

改革开放以来，中国篆刻艺术逐渐迈出国门，也受到许多国际友人的青睐。今天，随着2008年北京奥运会会标"京字中国印"在全世界迅速传播，中国的篆刻艺术更是受到了世界各国人民的喜爱。我们国家外交部在送给外国元首或政党领袖、政府高官的礼品中往往都有中国印。

二、篆刻与一般刻章的区别与联系

现代篆刻与一般刻章是有很大区别的,主要在于其艺术性与实用性。今天,艺术性是篆刻的生命力。其艺术性融进了作者的学养、功力、天资、情感、个性特点和独具匠心,而其实用性则是次要的,主要用于书画创作的防伪及鉴赏,它是篆刻文人化的结果。相反,一般刻章则是实用性占据了主导地位:清晰明了、易识实用是它的主要特点。不仅如此,现代实用印章已基本不再使用手工操作了。同时,现代篆刻艺术也出现了工艺美术化的趋势,即无须识篆,无须懂书法,只借助于工具书和相关现代工具,也能把某些风格的篆刻搞得很不错。

在中国古代,篆刻的实用性是占主要地位的,印章大多是出于实用目的,或执信于人,或为陪葬而刻铸。但这与其高妙的艺术性并不矛盾。只要我们看看春秋、战国、秦、汉时期那些玺印的篆字内容及工艺水平就能明白。学习篆刻,我们应从春秋战国及秦汉古玺印的临摹入手。

图 6-1 所示印例即属春秋战国时期,从内容上看,多为官职印(有部分文字现在已难辨识),它多是一种身份的凭证。

图 6-1 春秋战国时期的部分印例

东野县

春安君

王胥

周易

陈胤

行府之鉩

易文功瑞

外司勤瑞
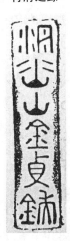
朝鲜山金贞瑞

孙画

事戲

长饮

长秦

鄣肯

子相

正徒

陈丞

图 6-1　春秋战国时期的部分印例(续)

图 6-2 所示印例属秦汉时期。秦汉印,比较工整规范,是我国玺印艺术发展的第一个高峰时期。下面所选部分为汉印之精华,可供读者欣赏临习。

图 6-2 秦汉时期的部分印制

三、篆刻的分类

篆刻的分类按其用途、表达形式、文字内容、艺术风格、所用印材等,可分成多种类型。在此,笼统地分为朱文印、白文印、肖形印、鸟虫印、朱白相间印、多面印 6 种。其实它们也有部分是重合的。

(一)朱文印

朱文印亦称阳文印,即印面文字部分是凸出的,所钤印出来的印痕字迹是红色的,如图 6-3 所示。

日庚都萃车马

灵丘骑马

图 6-3　朱文印

上两印同时也是实用的烙马印,即把烧红的金属印章烙印在马的臀部,以标明马的归属。这种印因纯粹为实用而刻铸,所以线条较细,以不易伤及马身,但其艺术性仍是十分高妙。特别是"日庚都萃车马"印,现藏于日本,可称印中神品。

(二)白文印

白文印亦称阴文印,即印面文字部分是凹入的,所钤印出来的印痕文字是白色的。如图 6-4 所示。

滇王之印

古潭州人

萧瑟秋风今又是

图 6-4　白文印

从印风一看便知,"滇王之印"(实际上"滇王之印"是件重要文物,现藏于云南省博物馆,金制)是一枚汉印,后两枚则为现代人所刻。

(三)肖形印

以各种动物、人或想象出来的形象作为雕刻对象的印种,即肖形印。肖形印有写实的,有写意的,也有漫画式的。如图 6-5 所示是几枚写意的肖形印。

图 6-5　肖形印

肖形印是表明中国古代印人们治印不全是为了实用的明证。

(四)鸟虫印

把印文的笔画变成了鸟、虫、鱼、蛇、龙等形象以入印篆刻，是为鸟虫印。相对来说，这种印文更不易识认。但由于其艺术性与实用性都有其独特的形式，所以自有其存在的空间。对大多数印人而言，它们不受重视。如图6-6所示为鸟虫篆印。

图6-6　鸟虫印

(五)朱白相间印

朱白相间印即同一印面文字部分为朱文，部分为白文。图6-7所示是几枚朱白相间印。

图6-7　朱白相间印

左印为"朱聚"二字。"朱"字为朱文,"聚"字为白文。这种处理的方法主要是为了让左右留白更相称。同时,这种形式的印章对于文字的识别具有一定的迷惑性。如图 6-8 所示的一枚商代古印,由于文字的远古,根本无法判别其是朱文还是白文,抑或半朱半白。北京师范大学的李学勤先生释为:孖旬抑埴,认为左边为白文,右边为朱文,可作参考。

图 6-8　商代古印(孖旬抑埴)

(六)多面印

多面印即对同一印的各面都进行篆刻而形成的一种印章。下面的几枚印章有刻 5 面也有 6 面的。这种方法,一方面可把更多内容保存在同一枚印上,同时它大概也是一种最节约的方法(比如,用黄金铸造)。

这方印把印主所有官职名号都呈现了

千秋万代昌

这种印很有创意,四灵同现

六面印的实物

图 6-9　多面印

篆刻艺术发展到今天,不仅继承了古人的各种风格与成就,而且在写意的印风上有了新的突破。这种突破与现代一般的实用印章雕刻已渐行渐远,或几乎没有什么关联了。关于现代实用的刻章技术这里从略。

第二节　篆刻发展的基本历程

篆刻艺术最早应起源于新石器时代的陶拍或印陶，即按压在陶坯上的印记。图 6-10 所示为前人书载的周时印陶形迹。

图 6-10　周时印陶形迹

硬物压印在柔软的泥地上而形成各种图案、痕迹大概是先民们制作玺印的最初启发。如人留在泥地上的足迹，鸟兽留在雪、泥地上的爪印等。但能长久地保存下来的只有陶拍。

现存有实物的玺印则是如图 6-11 所示的商周时期的图腾、部族名雕刻。

亚禽氏　　　　　　　　刊旬抑埴　　　　　　　　瞿　甲

图 6-11　商周时期的图腾、部族名雕刻

注：上面三玺现藏于台北故宫。

东汉许慎认为，早期的印章叫"玺"，即"王者之印"，是权力的象征，也是国家或部族交往的凭信，一般人是不能拥有的。其实从上面已经介绍过的春秋战国时期留存下来的玺印实物可以看到，秦汉之前，私印不仅有，而且大多都叫"鉨"（其实也非一般奴隶、平民所能有）。这是由于许氏所处时代资料不富，或许不曾见识的缘故。"玺"之名专用于皇帝或王、皇后是秦汉之后的事。《史记·秦本纪注》引卫宏语："秦以前民皆以金玉为印，龙虎钮，唯其所好。秦以来，天子独以印称玺，又独以玉，群臣莫敢用。"

由于用来做印的材料各不相同，古人所创"玺"字有多种异体，下面有"土"旁的，有"金"旁的，也有"玉"字底的，甚至还有不用偏旁的，如图 6-12 所示。土字边的一般为泥土烧制或为封泥，金字边一般为金属浇铸，玉字边的一般为玉雕，单"尔"的就不一定了。当然这几个字在古时又是可相互通假的。

秦汉之后，一般人就只能用"印"了。图 6-13 所示"印"字的甲骨文写法。

"大车之玺"的"玺"是"尔加土"　　"私玺"为"土"加"尔"　　"南门之玺"的"玺"为"金加尔"

玺　　　　　　　　　　䣝将□传鉥　　　　　　　　　玺

文帝行玺　　　　　　　　广陵王玺　　　　　　　　皇后之玺

图 6-12　古人做的印章(玺有多种异体)

图 6-13　"印"字的甲骨文写法

上边是一只手，下边是一个跪跽的人的形状。一看就明白是按压的意思，它曾与"抑"相通，或曰"印"即用手按压的痕迹。印还有朱记、印信、信印、章等别名，如图 6-14 所示。

右策宁州留后朱记　　　　护军印章　　　　　　　　虎威将军章

图 6-14　古代印章中印有多种别名

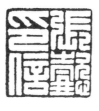

张懿印信　　　　　　王氏信印　　　　　　召亭之印

图 6-14　古代印章中印有多种别名(续)

春秋战国时期，古玺浇铸或凿刻已使篆刻艺术趋于成熟，官印的使用十分普遍。秦汉时期是我国篆刻艺术的第一个繁荣阶段或高峰阶段(也有人认为春秋战国时期为第一高峰)。其留存下来的大量秦汉印实物、封泥等篆刻作品，风格多样，古朴典雅，是我们进行篆刻学习的主要取法对象。前面已介绍过一些了，图 6-15 所示为几个颇具代表性的汉印，但请注意，它们都是白文印。

谢式　　　　　　　　冯泰　　　　　　　　天帝神师

图 6-15　几个颇具代表性的汉印

到唐代，从唐太宗李世民始，印章开始从基本上的纯实用向艺术化方向发展(此前也有，但较少见)，如图 6-16 所示。

(唐)贞观　　　　　　(唐)端居室　　　　　(五代)清河图书

图 6-16　唐朝及五代印章

到宋元时期，文人开始自制印章，篆刻发展为文人清玩的一种独立艺术形式。有人考证，文人印就是从米芾开始的。如图 6-17 所示为几枚文人印。

从这些印章可以看出，文人制印，由于非专业，所以初时的制作似有些粗糙。

元代赵子昂齐缪篆而独以小篆入印，笔画由方折多变为圆弧，即所谓的"圆朱文"，对后世印坛影响甚巨，如图 6-18 所示。

米芾　　　　　米姓之印　　　　米黻之印　　　　米芾之印

图 6-17　宋元文人印章

赵氏子昂　　　　　今人作品"松圆道人"明显受赵影响

图 6-18　印章中有"圆朱文"

也是在元代，王冕发明了用花乳石治印，为后世文人治印大开了方便之门。其实，用石作印，早在汉时就有了。《湖南省博物馆藏古玺印集》中就收录有汉滑石印。不过滑石过于松软，不能实用，只能作随葬品。如图 6-19 所示的三方印均选自《湖南省博物馆藏古玺印集》。这些印仅从风格看，一眼就能分辨出它们是典型汉印。

长沙仆　　　　　桓启　　　　　吴凤

图 6-19　馆藏古玺印

从明清到近现代，文人学士钻研印学者甚众，印之用途除作官职、信证之外，还生发出许多别的用途，如记言、纪事、记号、考定、收藏、诗词、格言等，且艺术化倾向越来越明显，并出现了不少大家或流派。这个时期是我国印学发展的第二个高峰期，其中出现了赵之谦、吴昌硕、邓石如等为数不少的大师级人物。他们以印外求印的方式，把篆刻艺术推向了一个前所未有的高度。今天这些大师们的作品都是我们学习取法的对象。图 6-20 所示的印例大部分为近代的，也有几枚为当代人的，可以看出印风在向写意方向变化。

(赵之谦)赵之谦印　　(赵之谦)为五斗米折腰　　(赵之谦)悲盦

图 6-20　近、当代印例

第六章 篆刻初步

(吴昌硕)西泠印社中人　　(黄牧甫)遁园散人　　(陈巨来)情窗一日几回看

三摩(蒋仁)　　一月安东令(吴昌硕)　　(韩登安) 西泠印社

(徐三庚)两游雁荡四入天台　　(齐白石)中国长沙湘潭人也　　(齐白石)悔乌堂　　(陈巨来)燕氏笙波鉴赏

张哲篆刻 张继《枫桥夜泊》　　(韩登安)人与梅花一样清　　(王福庵)叔诚鉴赏

(来楚生)处厚　　(黄牧甫)好学为福　　(邓石如)意与古会

图 6-20　近、当代印例(续一)

 (吴让之)观海者难为水　 (吴让之)学然后知不足　 (邓石如)江流有声断岸千尺

 (赵开平)落梅无语　 (王镛)陈言务去　 (马士达)壶中天地

 (赵之谦)甘泉汪承元印信长寿　 (赵之谦)二金蝶堂双钩两汉刻石之记　 (陈巨来)吴倩湖帆之印

图6-20　近、当代印例(续二)

　　篆刻艺术，从今天一般的审美角度或社会认识来看，它是书法艺术的一个重要组成部分。在大型书法比赛中，一般明确规定印章是必有的，即使没有规定，其必有也被视为约定俗成。自宋元以来，一幅完整的书法作品，一般都是有篆刻印章的。当然，后来加盖的鉴藏印，往往更是连篇累牍。但篆刻艺术也可说是一门独立的艺术形式。从理论上来说，篆刻显然要以书法为基础。换言之，没有好的书法水平就不可能有好的篆刻水平。因为篆刻学习除需要更加扎实的古文字学基础外，还应有较长时间的抄刀实践功力。但篆刻艺术发展到今天，又显得不很尽然。因为在篆刻艺术实践过程中，所谓的书法是可以反复修改的，修改后的印文也许会显得更自然或境界更高。反复的修改，精雕细刻，也能使没有多少文化水平的人刻出具有较高水平的印章。在现代印刷术和现代化的雕刻工具面前，我们不必担心眼高手低，力不从心，因为现代化的牙钻或电脑雕刻机可对付任何石、晶、玉、金、银、玛瑙等坚硬材料。但是，如果没有较深厚的国学修养，也就不会有较高的眼界，其艺术水平再高也只是相对而言的，不可能成为真正的大师。

第三节 篆刻入门

对于一般人而言，篆刻似有些神秘，但其实是非常容易入门的，关键是要有人领入。入门之后，则完全可以靠自学，后期提高之难则在于书法和识篆。书法需要长时间浸淫其中，而识篆也不是我们一般人所想象之简单，一是因为许多字古体与今体差别甚大，无法推导；二是，一字多形现象十分普遍，无法简而化之。但在有了些基本的书法与古文字功夫后，再加上几本相关的工具书，我们就可以进行实际的篆刻技术操作了。

一、工具准备

篆刻是需要特制的一套工具的，主要包括以下几种。

(一)刻刀

刻刀当然是大小种类越齐全越好，但一般而言，有 0.3～0.8 厘米宽平口刀(一般人不善用斜口刀，但也有少数人善使斜口刀)大小一套 5 把就足够了。其刀口侧截面角依大小在 35°～55°，初学者有 1～3 把即可。质量当然是又利又不易磨损折角为最好，一般应是高碳合金钢。现在市面上卖的有"成都"牌或"吴昌硕"牌的，都较好。刻刀是篆刻过程中最重要的工具。请千万不要买极便宜的铁制工具刀，那种东西纯粹是浪费钱，既不好用，也浪费时间。还是买好的合算，即使不用了，也可收藏传家。

(二)小楷毛笔

小楷毛笔有多种。以价位言，从一二元到数十元不等。以用料言，有纯狼尾、蜂针或蝇楷等，关键是看个人的经济能力与使用习惯。

有些人没有书法基础也要学篆刻，根本就不会用毛笔，那就用铅笔或其他签字笔。这种情况下还得有几何用尺等工具才行。

(三)墨汁、墨盒或砚台

既然要用毛笔就得有墨汁、墨盒或砚台。墨当然是用于书写设计，盒用来盛墨，如不用毛笔则需要其他的相应工具。

(四)宣纸或其他薄白纸

纸是用来设计印稿用的。一般而言，特别是初学者，事先不设计好正印稿，那是无法摹印上石的。而设计印稿若要如意，则需要一个反复修改的过程。由于一般设计印稿都是正稿，所以要用宣纸或薄白纸，它可让人把翻过来的印稿也能看得一清二楚。如反过来仍不能看清，则用少许植物油或水涂其上，或用镜面照之成反图再进行描摹，具体视情况而定。

(五)印石

印石有多种，初学者用一般花乳石即可。中国印材，宋元之前，多为金、银、铁、铜、青铜、木、竹、象牙、犀角、水晶、玛瑙等硬质印材，自元王冕以花乳石刻印之后，此类印材被推为刻印主材。现在用于印材的石料有四大名石：青田石(产于浙江省青田)、寿山石(产于福建寿山)、昌化石(产于浙江省临安)、巴林石(产于内蒙古巴林)。其中，名贵的印石如鸡血石、封门青等，往往价值连城。

(六)印床

印床是为便于固定印石，灵活转动、镌刻、保护手的安全而设计的。一般的非专业用的印床较小，木制，且不能转动。好点的印床较大，用铜或其他金属材料制成，能转动，但价位相差极悬殊，从数十元至数百元不等。

(七)印泥

一般市面卖的便宜的"印泥"，其实不是"泥"而是"油"，其质量是不行的。"印油"虽然便宜，但不能充分上石，又容易在纸上洇开，所以篆刻艺术不能用。如用于草稿修改，则可能使所钤之印痕不清楚，如用于防伪或鉴定则容易老化变色。质量上好的印泥，用上等朱砂及多年老麻油制成，色彩绚丽，难以老化，久而如新，即便经火烧过，也不会变色脱落。一般使用也应用中等朱砂印泥。

(八)印拓

印拓是用来拓扑边款用的。市面上卖者甚稀，原因可能是它容易制作又没有多少市场。一块直径 5 厘米左右，厚约 0.3 厘米，平整不易变形的小木板，外套几层平整的棉布或粗毛呢布即可。如果要吸墨较多，可在其中夹一片薄海绵。

(九)棕刷

棕刷也是用来拓边款用。一般可有扁、圆两把，具体的用法是：扁的用来蘸白芨水涂于印款之上；圆的用来拓实拓凹宣纸，使之与印石紧密接触无隙无气泡，以便印拓在宣纸上拓墨。

(十)白芨水

白芨是一味补气中药。在此是用其熬制的药水作拓扑边款，一方面能使纸紧贴印石，另一方面又能在其干后，轻轻于石上揭下而不会损坏作品。有人建议用稀糨糊，但肯定有风险。因为糊干后可能会撕坏作品，也可能使污染过的纸品相对不易保存。

二、设置印稿

现代篆刻艺术印稿的设置方法主要有以下五种。

第一种是直接在印材上反写。这种方法既简单明了，又复杂高难。简单是因为直接于印材上反写，不仅节约了时间、纸墨，也非常清晰可辨而便于镌刻；复杂高难是因为初学

第六章 篆刻初步

者根本无法掌握。要学好反写设计必先学好正写设计，而要学好正写设计本就不是件容易的事。即便正稿设计较好，也不等于反稿设计就能写好，这还需要长时间的反复实践和相应的兴趣、天赋才行。

第二种是最为常见的一种，那就是先把石料反扣在纸上，随其大小画其形，再于其形中设计。当把正稿设计好后，再反过来对照其反面临摹上石。正稿的平面设计可与石料印面一样大小，也可大点或小点，只要与石料的形状相仿即可。但缺乏经验的，则依同样大小进行设计较为稳当。

第三种是用电脑进行设置。这种方法需要一定的电脑绘图及设置方面的知识和能力。设计好的与印材一样大小的印稿可打印出来直接用指甲油反贴于印面，也可不打出，设成反影，再用笔摹于印面。

第四种是先用铅笔、签字笔或其他工具设计并摹写上印。这是对于没有毛笔书法功夫，只是把篆刻当作一种工艺或偶一为之的爱好者而言的。

第五种是先用浓墨涂黑处理好的印面，再用刻刀在印面上轻轻钩划印稿。这种方法也需要较多的实践经验，如没有也得先做好印稿，再用刀轻轻描摹设计。

三、摹稿上印

摹稿上印是篆刻艺术中技术性最强的一个环节，它直接关系到篆刻的成败，多数时候它与印稿的设计是同步的。

第一步，即上稿之前，先把印面用细金刚砂纸打磨一下，去除印面保护蜡或油渍，以便墨汁顺利上印。

第二步，即把设计好的正稿反面描摹上石。当然，已直接在印面上写好的就不必再费事了。描稿上印的过程必得心细如发，多观察笔画间的空白变化是描好印稿的最重要的法则。

如实在缺乏兴趣或能力，把别人的或已设计好的印稿复印几份，再把它用指甲油反贴于印面，待其干后，再去除纸张即可镌刻了。不过此法没有经验是不行的。如用指甲油，不宜多，亦不宜少，多则贴时易滑动，滑动则会墨色不清，少则不能粘贴上。干后去纸不宜强揭，强揭则可能带去墨粉，最好是用少许水慢慢擦去纸屑为宜。

除上述方法外，还有香蕉水压稿上石，或直接将反写好的印稿于印面上用清水压稿上石的，用香蕉水反压上石则要用新鲜的复印件较好。而直接用清水压印上石的，则必得用浓墨作正稿才行。

总之，不管用何种方法，都必得反复实践，不断探索，才能真正掌握摹稿上印的工艺技术，使之成为自己实实在在的能力。

四、镌刻

镌刻是印章成功的最后一道工序。一般而言，只要印稿设计好了，上稿也不错，最后只要小心雕刻就能成功。事实虽如此，但也不尽然，最初的学习过程以多用切法为宜。印之大小以 2.5 厘米边长为宜，印痕以朱文为宜。下面简单介绍一下初学者必须掌握的具体

方法。

(一)握刀

握刀方法因用力大小，个人臂力大小，所刻印面大小而应有所区别。简单来说握刀方法大致有三种：一把握，执毛笔握，执钢笔握。

一把握就如反握锄把或砍刀把，刀把横于掌中，大拇指抵刀，其他四指握刀，此法最为常用，也最用得上力。刻大处、刻大印、刻长笔画常用此法。有时为了方便，也可让刀把置于手之虎口，大拇指与其他四指握于一侧，如图6-21所示。

执毛笔握即如握毛笔写字一样。古人所说的运笔如运刀，可能与此法有关。这种方法可在一般情况下使用，并视个人力量之大小、方法、习惯等而定，如图6-22所示。

执钢笔握就是如握钢笔写字一样，此法用来对付细微处。用小刀、刻小印、刻细笔画常用此法，如图6-23所示。

图6-21 握刀姿势(把握)　　图6-22 执毛笔所握　　图6-23 执钢笔握

(二)切刀三法

切刀法是镌刻印章最为常见，也是最为实用的方法。

一为立刀切。顾名思义，就是让刀基本垂直印面的切刀方法，如图6-24所示之中刀。所刻出来的笔画应为两面都较粗糙，汉印中较细的白文印常用此法。

二为背刀切。此法是指相对于印面笔画而言，即入刀时刀口紧依顺笔画并往笔画方倾斜，如图6-24所示之右刀。所刻出来的印痕笔画光洁整齐，战国玺印中的朱文便用此法。

三为向刀切。与背刀切方向相反，即用刀不紧贴笔画，而是与笔画有相对距离，如图6-24所示之左刀。用此法刻出来的朱文笔画应是两边都较粗糙。

左刀　中刀　右刀

图6-24 切刀三法

在实际运用过程中，我们不会单用某种方法，而是混而用之。如同用背刀、向刀刻粗白文，能使笔画两边都较光洁；刻朱文能使朱文一边光洁，一边粗糙。有时为了其他特殊的效果，还可用敲、冲等特别的方法。

第四节　篆刻的章法与边款

篆刻与书法创作一样，不能没有章法，而章法的变化，只要我们认真观察、学习、思考、概括、总结古人遗存下来的篆刻实物资料就能明白。要处理好整个篆刻过程中的虚与实(包括连与破)、方与圆(包括曲与直)、倚侧与平衡等对立统一关系。边款则是篆刻艺术的进一步拓展或延伸。

一、虚与实

虚与实，是个相对的概念，既没有绝对的虚，也没有绝对的实，犹如我国道教所推崇的太极图一样：虚极则实，实极则虚，虚实相参，虚中有实，实中有虚。如果以白文印论，我们既可以白色的文字为虚，红色的空隙为实，又可以反过来以白文为实，以红隙为虚。以朱文论也一样，就是朱文本身为实，而其"实"中也有虚的变化，如图 6-25 所示印例。

燮咸长寿　　　　　　　右任　　　　　　　　园丁

图 6-25　虚实变化的几个印例(1)

左"燮咸长寿"印。以白为实，我们会发现四字结体紧密，各占约四分之一空间，笔画四周大致较为舒展，中间紧凑。给人一种沉稳、茂密、朴实之感。如以朱为实，我们会发现，整个印章重心下沉，左略重、右略轻而有所倚侧，但却能相对平衡而稳重。

中"右任"印。左"任"字，相对实而密，右"右"字相对虚而疏，但由于整个印的上边框已被虚化处理，下边、右边框厚而重，所以在字的重心有点向左倚侧的同时，整个印面却又是平衡安稳的。

右"园丁"印。"园"字笔画多而显实，"丁"字笔画少而略虚，但经作者巧妙处理后，我们会发现，它们并没有不合适的地方。其原因就是作者一方面虚化"园"字下部笔画，使之所占空间略少，又加重"园"下部的边框；另一方面在加重"丁"字上部的笔画的同时，又相对加长了"丁"字的高度和下边框的长度，使之所占空间略大。这种变化使两字在空间上达成了完美的平衡。打个比方，"丁"字好比秤砣，左下边框好比秤杆，正是由于它的长度适宜造成了它们的整体平衡美。

图 6-26 所示的"兰阜"印可以看出，"兰"右下边角的破，左下边框的厚，"阜"左边的重。这种"破""厚""重"的变化，也是一种虚实的变化，同时也达到了一种相对的平衡。

兰阜　　　　　　白石　　　　　　宠为下

图 6-26　虚实变化的几个印例(2)

"白石"印处理妙极，可为神品。如再有人处理此二字印，不敢相信能有望其项背者。其妙处主要有三。一为互相窜格，即以实入虚。"石"之横右部斜窜入"白"之上，"白"之撇斜窜入"石"之下，这种窜入，使整个印面连为一个有机整体：你中有我，我中有你。不仅如此，在此同时，这种窜入还分割了大块的空间，使之不至于太过空旷。二为下边框左厚右薄。它弥补了左部的少一笔，达到了左右之动态平衡。三为右边框的破与石横的借，这种处理给整个印面增添了盎然生机。除此三妙之外，此印还有"白"中横的不等分，撇的借与不借，口与撇的粘等，都是至妙之处。

"宠为下"印，从设计到镌刻，可圈可点之处甚多：上实下虚，上下粘连，其势有如众仙下凡。但由于敲击过甚，略有做作、不自然之嫌。

总之，无论虚实如何变化，都必得实现字与字之间的配合协调，即相对平衡。如过于倚侧而无补救之法，则失之中庸，难为至美。

二、方与圆

方与圆，也是个相对的概念。

一般我们用的印都是方的，方还是我们用来称呼印的量词。就祖辈留存下来的古印实物论，方的应占百分九十以上。这个道理很简单：方的印很好安排方的汉字。再者，祖辈还认为"天圆地方"。但如果仔细观察就会发现，它的方也是相对的：角不是完全的直角，而是有点钝圆；直边不完全是直边，而是有点呈弧或残破(见图 6-27)。

虎威将军章　　　　河池侯柏　　　　右选文充厎鈢

图 6-27　几个印例(古代印章的方是相对的)

在古代印谱中，我们似找不到一枚真正的直角方印。这不是岁月磨砺所致，而是有意为之。方中有圆，寓圆于方，"智圆行方"，外方内圆，方圆兼济。方寓刚，圆寓柔，方圆并用、刚柔相济，这正是中国古老哲学思想的具体化。

第六章　篆刻初步

苍梧侯丞　　　　　　　　　夷吾　　　　　　　　　　瞿甲

图6-28　印章中文字有笔画曲直和变化

一般而言，我们所刻单个的文字在印面中所占的空间大多是方的。但又不尽然，方中又有笔画的曲直，即或完全的横竖笔画也能见到其丰富的变化，如图6-28所示。

"苍梧侯丞"四个字，乍看全是方的，仔细看，有大有小，有方有圆，有直有曲。如上边框近弧，"侯"之撇近弧，"吾"之上空近圆，"木"之下呈弧，等等。

"夷吾"印中，两个长方字全是弧形笔画。

"瞿甲"印乃商代古印，看似方，实不方，再看字之笔画空间：外圆内方，虚实相接，方中寓圆。

三、倚侧与平衡

倚侧与平衡也是一组相对的概念。

平衡，一指以印之中轴线为准，两边红白分布，基本平衡；二指一字重心相对居中；但这个平衡都不能过于绝对，不然就会缺乏动感而泥于呆滞。图6-29所示为相关的几个印例。

我忘吾　　　　　　颐安　　　　　　寓庸斋

杭人玄庐　　　　　　圆印　　　　　　石翁

图6-29　与平衡有关的几个印例

"我忘吾"是一方好印。右部留红较多，但未有不平衡之感，细究会发现，原因有三：一为右部"我"字所占空间较宽；二为其纵笔画略往外斜，横笔画略往右下斜，形成倚侧(杠杆原理)；三为所加字外之白点。

"颐安",以右大左小及字外补白破除大块空间而形成印面平衡。

"寓庸斋",以右上"斋"字笔画较厚实,右下边破碎实现平衡。

"杭人玄庐",以右下字外留红而达到平衡。

"圆印",以残破右上角,印下留白而达到平衡。

"石翁",以压缩笔画减少"石"之空间而达到平衡。

四、边款的设计与镌刻

边款是篆刻艺术的延伸。这是一般情况,但也有喧宾而夺主的。由于印有六面,有时边款内容远远多于印之本身。就一般而言,边款应为印文内容服务。但例外的情况总是有的。如图6-30所示的几款例子"喧宾夺主"而有"理"。

简直就是三块魏碑(另一面为肖形这里略)

内容确实丰富,有唐诗也有写意画

有隶、有楷还有肖形

简直就是一块晋碑法帖

形神兼备

图6-30　边款的几个例子

边款似更美

铁笔作画

铁笔强于染翰

图 6-30　边款的几个例子(续)

边款的作用多样,包括记时、纪事、抒情、叙缘由、显才情等,不一而足。

创作边款与印章有别,主要是无须写反稿,要用拓扑法取稿。其方法是:先用细砂纸轻轻打平款面蜡质,使之不留痕迹,再在款面用毛笔起稿,后进行镌刻。镌刻可用单刀法,亦可用双刀法,依个人习惯、功力、方法、经验、见识的不同而有别。起稿不善用毛笔的则可用其他工具。当然也可不起稿而直接用刀作笔的。

边款的创作与书法、绘画的功力、水平、能力紧密相连。

钤印看似简单,其实也有方法可探。如缺乏经验,可用直角尺选位、定位。如作印谱用,需特别清晰的印稿,须反复挤压印稿,如用光洁圆顺的塑料工具反复挤压效果显著。

边款的拓扑有如拓碑。先把款面洗净,再用白芨水涂于款面,再把略大于款面的熟宣纸覆于款面,再用棕刷反复拓扑宣纸,一次可拓一层,也可数层,视款字深度而定。最后以拓包蘸焦墨反复拓扑而得之。标准是款面清晰,黑白分明;既忠实款面原作,又可用于复制或作印刷母稿。

第五节　怎样学好篆刻

艺无止境。什么样的篆刻才是好的篆刻呢?这很难有一个客观标准。由于个人喜好与观点有别,即使真好也不一定每个人都会说好。其实篆刻与书法艺术标准一样,也需要功

力、眼界、学养。对于一般人而言，我们不能把成为篆刻家作为目标，而只能从工艺品的角度来确定其评价标准：用字结体正确规范，笔画粗细长短合宜，印面美观、大方、整洁。合乎上述基本原则的基本上就是好的篆刻。

一、临摹 50～100 方自春秋战国到秦汉明清古印

与学习书法一样，临习古人作品是个必需的过程。没有这个过程，所刻之印永远都会俗不可耐。如图 6-31 所示的 50 方印可为临习之范。虽不是很多，但要反复临摹，做到神形兼备却并非易事。

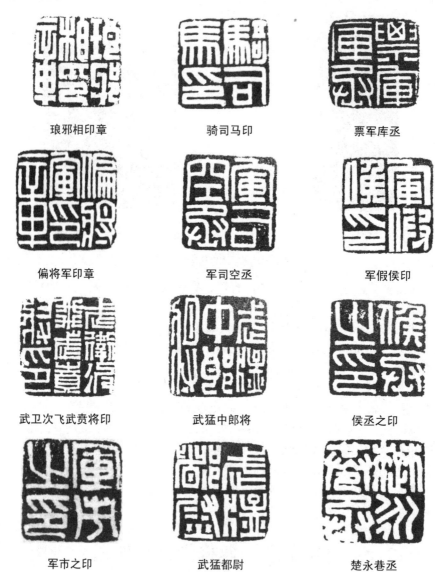

琅邪相印章　　　　骑司马印　　　　票军库丞

偏将军印章　　　　军司空丞　　　　军假侯印

武卫次飞武贲将印　　武猛中郎将　　　侯丞之印

军市之印　　　　武猛都尉　　　　楚永巷丞

图 6-31　供临摹的 50 方古印(续一)

第六章 篆刻初步

大官监丞

右泉苑监

未朵廄丞

长水校尉丞

代郡农长

梁菑农长

校尉司马丞

破奴军马丞

渭成令印

轻车令印

狼邪令印

遂久令印

桑榆长印

崀泠长印

沙渠长印

图 6-31　供临摹的 50 方古印(续二)

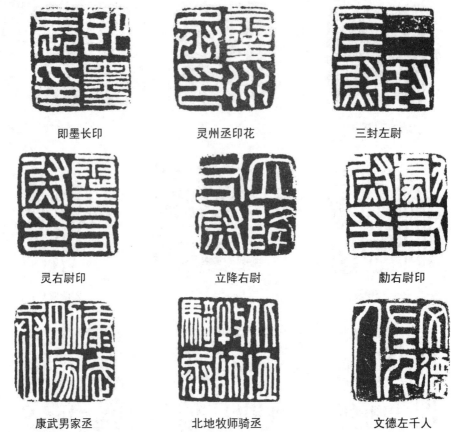

图 6-31　供临摹的 50 方古印(续三)

摹印与摹帖一样，首先要学会观察。汉印中白文印较多，除了观察其白色笔画之外，还得重点观察其留红的空间。如上面的"桑榆长印"等，其白文基本占满印面，留红很少，而大多数情况下，其笔画与留红是几乎等距的。大多数印文笔画都与秦汉流行的所谓摹印篆(即缪篆)保持一致，即大多笔画都较平直，但并不是全部。一定要注意其间的细微变化，注意其斜笔画及曲笔画的运用，不能一味的死直或僵直。

临摹越多越好，50 方是一个较低的数量标准。

临摹的过程也是再创作的过程。初始阶段，我们要尽可能地忠实于原作，临摹多了，有了一定的经验就可尝试自主创作了。

二、购买 3～5 本篆刻工具书

购买 3～5 本篆刻工具书，如《说文大字典》《篆刻大字典》《正草隶篆四体字典》《中国书法大字典》《篆书大字典》《汉语大字典》等。有了这些工具书后，一般所需之字多应能查到，即便查不到的也有能力杜撰了。

第六章 篆刻初步

三、临写《说文大字典》5～10遍

通过对说文的摹写不仅可基本记住大多数篆书字形的写法，而且也能大大提高篆书的书写功力。

四、学习文字学知识

没有一些文字学常识，不仅会造成许多文字上的错误，而且对字典上没有的字也无法杜撰或找到代用字。如胡厚宣先生曾为《重订六书通》题甲骨文书名，如图6-32所示。

此五字中有三字在甲骨文中不存在。怎么办？只能杜撰。但文字杜撰不可凭空捏造，也要有所依据才行。依据什么？只能依小篆或借用拼凑。但这个借用拼凑又得符合六书原则才行。

图6-32 重订六书通

五、观摩现代名家作品

名家也是从传统中汲取营养，他们在长期学习古人之后，结合自身特点而独创自己的风格，我们可以从中得到诸多启发。一边学习一边创作，在有利于提高自身技能技巧的同时，也可把对古人、今人的学习消化吸收并逐渐形成自己的风格。如图6-33所示几印均为朱文，但风格各异，请仔细观察其不同特点。

莲府

毛主席词《清平乐·会昌》

越园勘读金石文字记

袖中有东海

两耳惟于世事聋

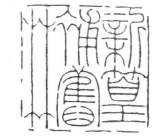

新篁补旧林

图6-33 现代名家印章作品

六、学习书法与绘画

书法、绘画与篆刻关系极为密切。书法本来就是篆刻的基础。没有好的书法水平,所谓篆刻只是工艺而非艺术。学习书法绘画,不仅可以开阔眼界,提高自身素质与能力,同时还能有效提高对篆刻的鉴赏力。

七、阅读国学名著

多阅读国学名著,国学名著主要指中国古典哲学、美学、文学。当然读点篆学理论、篆刻美学也是可以的。

附:笔者篆刻作品选如图6-34所示。

图6-34 笔者篆刻作品选

神融笔畅　　　　　情驰神纵　　　　　如对至尊　　　　　润色开花

铁山　　　　　　渐近古人　　　　　风从东方来

石米已去一头　　　　　何氏　　　　　　陋之之章

图 6-34　笔者篆刻作品选(续)

习　　题

1. 什么是篆刻？篆刻的种类有哪些？
2. 了解篆刻与刻印的区别。
3. 做 5～8 方印稿并加以镌刻。
4. 用行书设计一方边款。

第七章　书外之功

引言

宋代大诗人陆游诗云："汝果欲学诗，工夫在诗外。"其实，书法也一样："工夫在字外。"宋代大书家、大诗人黄庭坚则认为："学书须要胸中有道义，又广以圣贤之学，书乃可贵。若其灵府无程，致使笔墨不减元常、逸少，只是俗人耳。余尝言，士大夫处世可以百为，唯不可俗，俗便不可医也。"当今社会，相对来说，不仅学书法的人少了，就是书法专业人士也常忙于俗务，更不要说有一般人专门为学书法而去学其他似无关或相关的学科了。但是，世界上万事万物，其理皆是相通的。事实是，有较好语文水平的人更容易学好书法，有较好数学、物理、音乐、绘画等学科基础的人也都更容易学好书法。真正的书法一定要建立在诸多学科的基础上，才能真正有所创造。而要实现对书法的真正了解和欣赏，也必须懂得一些相关学科的知识。再者，文学与文字，特别是诗词、歌赋、对联、古文字等，本身就与书法如影随形，密不可分。请看历史上哪个书法大家不是学问家？毛泽东，启功，苏东坡，王羲之……他们都不是书法专业的，但都是其他方面的大家。本章主要介绍一些与书法关系密切的诗词、对联、鉴定等方面的常识。

第一节　诗歌知识

一、诗歌的定义及其与书法的关系

顾名思义，诗歌是指文辞优美、富有韵味且能入乐的一种文学样式。也可以说它是文学与音乐相结合的产物。它既是文学，又是音乐。

诗歌起源于劳动。最原始的诗歌可能是劳动号子，如多人举重物前后相呼："齐用力来，嗨嘿！加把油来，嗨嘿！"或是对某些劳动过程的直接描述，如东汉赵晔所编《吴越春秋》中所载的相传为神农时代的《弹歌》："断竹，续竹，飞土，逐肉"等，就是得到普遍认可的我国最早的诗歌。我国最早的诗歌总集是《诗经》。我国历史上有两个重要的诗歌发展的高峰期：魏晋南北朝和唐宋时期。

诗歌与书法的相互关系，在历史上很密切。书法是诗歌的载体，诗歌往往又是书法借以抒情的重要工具。历史上遗存下来的书法经典大都与古典诗文相关。它们互相衬托，珠联璧合，从而使中国书法与诗文、国画形成了一种与世界其他任何民族艺术都不同的特点：诗书一体，书画一体，或诗书画三位一体。我国历史上那些有名的诗人，他们大都是书法家。李白、杜甫、白居易、陆游等皆是如此。相反，那些著名书法家也往往就是诗人。王羲之、颜真卿、张旭、赵子昂、王宠、文徵明即如是。以此观之，懂点诗词知识对于书法学习而言，不是附庸风雅，而是必需的。

二、古体诗歌与近体诗的区别与联系

从广义上来说，古体诗包括现代散文诗出现之前的所有诗歌形式，既包括近体诗(格律诗)，也包括以《诗经》为代表的四言古诗，还包括近体诗出现前的五言、七言古风。但在中国学术界，一般认为，古体诗就是指汉魏以来先流行于民间，后由政府采集润色的乐府民歌。最初一般为五言，后五言之外又出现了七言，又可称为古风。这种诗歌形式比较自由，一般为双句押韵，也不定一韵到底，中间可以换韵，句数也没有严格规定，一句字数也不一定绝对为五言或七言。

近体诗是南朝齐梁间出现的一种新的诗歌体裁。因在齐之永明年间出现，所以又叫"永明体"，与前之古体相比较，所以又叫新体诗。这种诗是诗歌形式主义发展到极端的产物，读起来抑扬顿挫，音韵铿锵，大量运用骈词俪句、对偶用典等是其主要特点。新体诗与古体诗各有优长。既要学习古体，也要学习近体，在写作的过程中，尽量与近体律诗靠拢，但又不必完全受其束缚，即不能以词、律或对偶害意。如没有生气、没有意义的诗，格律再严谨也不会传之久远的。诗歌也要随着时代的发展而发展。

简而言之，古体用韵不如近体之谨严，近体是古体向前发展的产物，同时也是形式主义发展到极致的标志。它为中国所独有，是我国传统文化的一部分，是我们学习书法的源泉之一。

下例为五古。这种诗五言一句，全诗没有固定句数，想多长就多长，意尽而诗止。

王维《渭川田家》

斜光照墟落，穷巷牛羊归。
野老念牧童，倚杖候荆扉。
雉雊麦苗秀，蚕眠桑叶稀。
田夫荷锄至，相见语依依。
即此羡闲逸，怅然吟式微。

下例为七古。七言一句，也无固定句数。

高适《封丘作》

我本渔樵孟诸野，一生自是悠悠者。
乍可狂歌草泽中，宁堪作吏风尘下。
只言小邑无所为，公门百事皆有期。
拜迎长官心欲碎，鞭挞黎庶令人悲。
归来向家问妻子，举家尽笑今如此。
生事应须南亩田，世情尽付东流水。
梦想旧山安在哉？为衔君命且迟回。
乃知梅福徒为尔，转忆陶潜归去来。

三、古体诗的平仄、对仗与章法

古体诗的平仄没有定律。唐之前的古诗没有平仄的规定，唐宋的古风实际上平仄也是较自由的。不仅如此，有些诗人在作古体时，还要着意避免律句以区别律诗。具体就是多用拗句。从句后三字看多为：平平平，平仄平，仄仄仄，仄平仄。从全句看，平仄不是交替而是相因的。或是二、四字都仄，或二、四字都平。如为七言诗，还会是二、四、六字都仄或都平。不成粘对也是古体诗的重要特点(粘对是指奇偶两句间常形成对仗关系)。

古体不讲究对仗。上下句同字或同平仄都可。具体而言是近体求工，古体求拙。当然这个求拙也不能太过，而是以清新自然为妙。

古体的章法就是指要处理好首、尾、腰腹之间的关系。有时有首无尾，戛然而止也是可以的。如下例即如此。

韦应物《寄全椒山中道士》

今朝郡斋冷，忽念山中客。
涧底束荆薪，归来煮白石。
欲持一瓢酒，远慰风雨夕。
落叶满空山，何处寻行迹？

古体在纯五言、七言之外，还有部分为杂言，不仅不拘句数，连各句字数都会有许多变化，且并无定则，全看抒情达意的需要，如下例所示。

李白《梦游天姥吟留别》

海客谈瀛洲，烟涛微茫信难求。
越人语天姥，云霞明灭或可睹。
天姥连天向天横，势拔五岳掩赤城。
天台四万八千丈，对此欲倒东南倾。
我欲因之梦吴越，一夜飞度镜湖月。
湖月照我影，送我至剡溪。
谢公宿处今尚在，渌水荡漾清猿啼。
脚著谢公屐，身登青云梯。
半壁见海日，空中闻天鸡。
千岩万转路不定，迷花倚石忽已暝。
熊咆龙吟殷岩泉，慄深林兮惊层巅。
云青青兮欲雨，水澹澹兮生烟。
列缺霹雳，丘峦崩摧。
洞天石扉，訇然中开。
青冥浩荡不见底，日月照耀金银台。
霓为衣兮风为马，云之君兮纷纷而来下。
虎鼓瑟兮鸾回车，仙之人兮列如麻。

忽魂悸以魄动，恍惊起而长嗟。
惟觉时之枕席，失向来之烟霞。
世间行乐亦如此，古来万事东流水。
别君去兮何时还？
且放白鹿青崖间，须行即骑访名山。
安能摧眉折腰事权贵，使我不得开心颜！

近体诗(或称今体诗)又分为两类："律诗"与"绝句"。律诗又分："五律"(即五言律诗)和"七律"(即七言律诗)。

五律，全诗8句，共40字，如杜甫的《春望》。

杜甫《春望》

国破山河在，城春草木深。
感时花溅泪，恨别鸟惊心。
烽火连三月，家书抵万金。
白头搔更短，浑欲不胜簪。

有种五言长律，也叫五言排律，共12句或更多，如白居易的《立春后五日》。

白居易《立春后五日》

立春后五日，春态纷婀娜。
白日斜渐长，碧云低欲堕。
残冰坼玉片，新萼排红颗。
遇物尽欣欣，爱春非独我。
迎芳后园立，就暖前檐坐。
还有惆怅心，欲别红炉火。

七律，每句7言，共8句，56字，如杜甫的《登高》。

杜甫《登高》

风急天高猿啸哀，渚清沙白鸟飞回。
无边落木萧萧下，不尽长江滚滚来。
万里悲秋常作客，百年多病独登台。
艰难苦恨繁霜鬓，潦倒新停浊酒杯。

绝句也有两类："五绝"(即五言绝句)和"七绝"(即七言绝句)。
五绝，一句5言，共4句20字，如杜甫的《绝句》。

杜甫《绝句》

迟日江山丽，春风花草香。
泥融飞燕子，沙暖睡鸳鸯。

七绝，一句7言，共4句28字，如白居易的《大林寺桃花》。

白居易《大林寺桃花》

人间四月芳菲尽,山寺桃花始盛开。
长恨春归无觅处,不知转入此中来。

四、近体诗的韵律

诗歌的韵律,简称诗韵,即诗的平仄变化,或节奏规律。在古体诗中,用韵是比较自由的。到唐之后,人们对诗歌的形式追求近乎苛求,为适应这种需要,人为地对用韵进行了规定。我们现存最早的诗韵是《广韵》,而《广韵》的前身是《唐韵》,《唐韵》的前身又是《切韵》。《切韵》有两种,一为隋代陆法言撰,一为唐李舟撰,原书皆失传。《唐韵》为唐孙愐撰,实为《切韵》增注加目而已,原书无传,但近年发现有其残卷。

《广韵》全称为《大宋重修广韵》,为宋代陈彭年奉诏重修。在《切韵》的基础上增字加注。其中收字二万六千余,共 206 韵。由于该书保存了大量古音,故是我国上古、中古语音变化的一部重要资料。唐初,大臣许敬宗等曾奏议把 206 韵中邻近的合并使用,得到皇帝支持。宋淳祐年间,平水人刘渊著《新刊礼部韵略》,合 206 韵为 107 韵,清人改称"佩文诗韵",又合为 106 韵。平水韵就是由许敬宗等人奏议而来,所以唐人用韵实际上也就是平水韵。要记住一百多个韵律及其变化,对于今天无意于此的人来说,并不是一件易事。笔者的主张是写成的诗用现代汉语拼音读起来基本合乎古人押韵规则就可以了。下面几首近体诗可供参考。

白居易《暮江吟》

一道残阳铺水中,半江瑟瑟半江红。
可怜九月初三夜,露似珍珠月似弓。

其中第一、二、四句的最后一个字是必须押韵的。

李商隐《安定城楼》

迢递高城百尺楼,绿杨枝外尽汀州。
贾生年少虚垂涕,王粲春来更远游。
永忆江湖归白发,欲回天地入扁舟。
不知腐鼠成滋味,猜意鹓雏竟未休。

其中第一、二、四、六、八句的最后一个字必押韵。

笔者一首《无题》

春来江南带雨寒,偶有骄阳将息难;
少晴多雨衣常湿,轻暖重寒衣难单。
昨夜梦魂归版纳,携妻澜沧江水滩;
醒见北窗翻鱼肚,惊起上楼朝西看。

在古体诗中,用平水韵的也有,也可邻韵合用,一般前后两句押韵,如白居易的《伤宅》。

第七章　书外之功

白居易《伤宅》

谁家起甲第，朱门大道边？
丰屋中栉比，高墙外回环。
累累六七堂，栋宇相连延。
一堂费百万，郁郁起青烟。
洞房温且清，寒暑不能忓。
高堂虚且迥，坐卧见南山。
绕廊紫藤架，夹砌红药栏。
攀枝摘樱桃，带花移牡丹。
主人此中坐，十载为大官。
厨有臭败肉，库有贯朽钱。
谁能将我语，问尔骨肉间：
岂无穷贱者，忍不救饥寒？
如何奉一身，直欲保千年？
不见马家宅，今作奉诚园。

也有句句相押的，如杜甫的《饮中八仙歌》。

杜甫《饮中八仙歌》

知章骑马似乘船，眼花落井水底眠。
汝阳三斗始朝天，道逢麴车口流涎，恨不移封向酒泉。
左相日兴费万钱，饮如长鲸吸百川，衔杯乐圣称避贤。
宗之潇洒美少年，举觞白眼望青天，皎如玉树临风前。
苏晋长斋绣佛前，醉中往往爱逃禅。
李白斗酒诗百篇，长安市上酒家眠，天子呼来不上船，自称臣是酒中仙。
张旭三杯草圣传，脱帽露顶王公前，挥毫落纸如云烟。
焦遂五斗方卓然，高谈雄辩惊四筵。

五、诗歌的创作

　　诗歌是用来抒情言志的。无病呻吟之作，即或用词华丽，节奏铿锵，平仄对仗工稳，也不可能打动人的心灵。我们读李白、杜甫、白居易、李商隐、刘禹锡等的诗，就会发现那些诗意浓郁、意味深长的部分，就是经典，能令人百读不厌。我们坚持要有诗意、诗情、诗兴才能作诗，但并不主张没有继承。古人云："熟读唐诗三百首，不会作诗也会吟"，就是这个道理。所以要学作诗，第一步便是要先大量阅读古人的经典。第二步是，先行对古人的诗进行仿作。这个仿是仿人之用词遣句，仿人之用韵，并不是抄袭。换句话说，诗必得舒己之怀，遣己之兴，抒己之情才行。下面是笔者的一首仿作。

《无题》

铁山租房瓯江渚，遍地污秽蝇蚊舞；
夜半竹梆声声碎，黎明人车步步堵。
闲人忙人转悠悠，人换楼起臭依旧；
府中太爷今何在，滨江污水仍自流。

此外，近体诗除了要讲究押韵之外，还要讲究平仄。这有些麻烦，需要死记或进行专门的学习才行，这里从略。总之，我们只要多读古诗，多观察生活，相信也能写出自己的得意之作，即使它们并不一定合乎古人的要求，如笔者的习作。

读《菜根谭》有感之一

不慕桃李斗艳浓，但喜松柏傲苍穹；
朴真拙诚弃巧伪，特立独行歌大风。

读《菜根谭》有感之二

争名逐利竞短长，忧死虑病空惋伤；
得金恨不兼得玉，闲极无聊慕人忙。
既富且贵却无乐，顾此失彼心慌慌；
三思余生逍遥计，无须弹铗换鱼粱。

《咏莲藕》

菡萏翠叶挤满塘，夏日莹绿秋残裳；
余知君非花与叶，却是佳藕泥中藏；
君居泥中长默默，与世无争地下长；
师竹虚心成大器，友兰十里送幽香；
心有灵犀非一点，却无花叶簇人狂；
生伴污泥质永洁，死化玉碎自芬芳；
花叶去你只自去，你离花叶情丝长；
我喜君之长默默，既通且洁世无双。

《咏菊》

生就孤高性，篱边独自春。
清香四飘散，绝不落泥尘。

《咏竹》

雪压头伏地，风吹腰亦弯。
待到风雪止，挺拔又齐天。

游西双版纳花卉园

椰树绕碧水，彩蝶逐花径。
风过鸣百鸟，声声洗尘心。

总之，有诗情、有诗兴、有诗意，就是好诗。

六、什么是词

词，实际上也是诗，或诗的一部分，或其中的一种形式。所以古人又称之诗余。由于词多为和曲而歌，所以又叫曲子词；又由于各句长短不一，所以又称长短句。它出现于唐、五代，盛行于宋。宋代呈现出前所未有的繁荣。这个繁荣的重要标志便是豪放派词人的大量涌现，使词大大拓宽了它所展现的内容。宋词打破了"诗庄词雅"的界限，不再仅描写闺阁幽怨，文人失意，声色闲情，而是反映了几乎整个的宋代社会生活。当然，宋词的繁荣与当时社会的政治、经济、文化的发展，关系也是十分密切的。

按照字数的多少词可分为三大类：58 字以内的为小令，59 字至 91 字之间的为中调，91 字以上则为长调。

按词的俗定分段情形词又可分四类：单调的小令不分段，双调的分前后两段即上下阕，分三段的又称三叠，分四段的称四叠。双调、小令常用，而三叠、四叠罕用。

词有词牌名，它规定着词的平仄及字数。词牌名虽不是题目，但对所要抒发的内容还是有一定影响的。基于上述原因，所以一般我们把作词不叫作词或写词，而称之为填词。

七、词的韵律

词也押"平水韵"，但与诗不同，它是诗韵的合并，所以要宽些。它不仅可以上去通押，也可平仄互换。后人为了填词方便，把每一个词牌的平仄、字数、句数、韵脚都逐字标出，于是乎就成了词谱。我们如需填词，必得要有一本词谱才行。当然如果有现成的古词，我们也可照葫芦画瓢。要作词就步古人韵而作，既方便又实用。下举数例以供参考。

李白《菩萨蛮》

平林漠漠烟如织，寒山一带伤心碧。暝色入高楼，有人楼上愁。
玉阶空伫立，宿鸟归飞急。何处是归程，长亭更短亭。

李白《忆秦娥》

箫声咽，秦娥梦断秦楼月。秦楼月，年年柳色，灞陵伤别。
乐游原上清秋节，咸阳古道音尘绝。音尘绝，西风残照，汉家陵阙。

苏轼《江城子·密州出猎》

老夫聊发少年狂。左牵黄，右擎苍。锦帽貂裘，千骑卷平冈。为报倾城随太守，亲射虎，看孙郎。　酒酣胸胆尚开张。鬓微霜，又何妨？持节云中，何日遣冯唐？会挽雕弓如满月，西北望，射天狼。

黄庭坚《清平乐·春归何处》

春归何处？寂寞无行路。若有人知春去处，唤取归来同住。　春无踪迹谁知？除非问取黄鹂。百啭无人能解，因风飞过蔷薇。

辛弃疾《摸鱼儿·更能消几番风雨》

淳熙己亥，自湖北漕移湖南，同官王正之置酒小山亭，为赋。更能消、几番风雨，匆匆春又归去。惜春长怕花开早，何况落红无数！春且住！见说道、天涯芳草无归路。怨春不语，算只有殷勤，画檐蛛网，尽日惹飞絮。　　长门事，准拟佳期又误，娥眉曾有人妒。千金纵买相如赋，脉脉此情谁诉？君莫舞。君不见，玉环飞燕皆尘土！闲愁最苦。休去倚危栏，斜阳正在，烟柳断肠处。

柳永《望海潮·东南形胜》

东南形胜，三吴都会，钱塘自古繁华。烟柳画桥，风帘翠幕，参差十万人家。云树绕堤沙，怒涛卷霜雪，天堑无涯。市列珠玑，户盈罗绮，竞豪奢。　　重湖叠巘清嘉。有三秋桂子，十里荷花。羌管弄晴，菱歌泛夜，嬉嬉钓叟莲娃。千骑拥高牙。乘醉听箫鼓，吟赏烟霞。异日图将好景，归去凤池夸。

李清照《如梦令·昨夜雨疏风骤》

昨夜雨疏风骤，浓睡不消残酒。试问卷帘人，却道海棠依旧。知否，知否？应是绿肥红瘦。

李清照《点绛唇·蹴罢秋千》

蹴罢秋千，起来慵整纤纤手。露浓花瘦，薄汗轻衣透。见客人来，袜刬金钗溜。和羞走，倚门回首，却把青梅嗅。

八、词的创作

词的创作与诗一样，也必须先阅读大量的古人诗词才行。最初的创作就是要仿。

第一步，是选择词调。古人的词调有声情的变化。我们在选调时尽可能地把自己心中欲抒之情与词调密切联系起来。如《六州歌头》多抒慷慨悲壮之情，《念奴娇》《满江红》多抒大气豪迈之情、《如梦令》则多抒闺阁之情。

第二步，要讲究章法。章法要造势、造境、造意，要前后连贯，高低起伏，主题分明，耐人寻味。

第三步，尽可能讲究押韵或对仗。

第四步，要熟识一些基本历史文学典故。

以下为笔者30年前所作的《踏莎行·衡阳回雁峰重建》。

《踏莎行·衡阳回雁峰重建》

烟雨亭台，
骈翠佳树，
斯地曾是雁栖处。
多少游客沓踏来，
不知神雁何处去？

第七章 书外之功

千载沧桑，
尽成意绪，
雁峰几雁狂风雨。
且喜林绿又春回，
玉台红阁闻雁语。

此词作于 20 世纪 80 年代初期，如果不了解当时改革开放不久中国的历史背景，就不能完全理解其意义。

第二节 楹 联 常 识

一、什么是楹联

楹联也叫对联、对子、楹帖等。实际上是悬挂或镌刻于壁间、门侧、廊柱上相互关联的两句对仗工稳的诗，或曰"诗中之诗"。它是我国所独有的文学艺术形式，也是群众文化生活的一个重要项目。传说五代十国时，后蜀主孟昶作了中国第一副对联，也是第一副春联："新联纳余庆；嘉节号长春。"最初题在桃符之上。由此算来，对联已有千余年历史了。一般来说，它分为上下两句，右边的一句为上联，左边的一句为下联。在内容上，或抒情言志，褒贬时政，探索人生哲理；或记录历史风云，讴歌名人英烈；或描绘名胜古迹，赞美壮丽河山；或庆贺婚嫁寿诞，吟咏四时佳节。题材广泛，含义隽永，往往能给人有益的启示和美的享受。在艺术上，楹联具有言简意深，对仗工稳，意韵和谐等特点。若配之以遒美的书法艺术，那就更是锦上添花了。欣赏书法，以楹联作品最为常见。我国名山大川所留书作中对联尤多。图 7-1 所示是笔者所书的一副格言联。

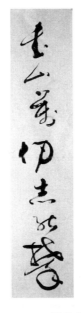
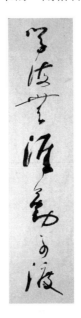

图 7-1　笔者一副格言联

有些对联很长，如昆明大观楼的孙髯翁旧句就有两百余字。

上联为：五百里滇池，奔来眼底，披襟岸帻，喜茫茫空阔无边。看东骧神骏，西翥灵仪，北走蜿蜒，南翔缟素，高人韵士，何妨选胜登临。趁蟹屿螺洲，梳裹就风鬟雾鬓；更萍天苇地，点缀些翠羽丹霞。莫辜负四围香稻，万顷晴沙，九夏芙蓉，三春杨柳。

下联为：数千年往事，注到心头，把酒凌虚，叹滚滚英雄谁在？想汉习楼船，唐标铁柱，宋挥玉斧，元跨革囊。伟烈丰功，费尽移山心力。尽珠帘画栋，卷不及暮雨朝云；便断碣残碑，都付与苍烟落照。只赢得几杵疏钟，半江渔火，两行秋雁，一枕清霜。

当然还有更长的，如四川江津区临江楼长联，为清代钟云舫所撰，则有两千余字。

有长也有短。最短的只一字对一字，如"云"对"雨"，"雪"对"风"等；两字的如"晚照"对"晴空"，"来鸿"对"去雁"等；三字的如"三尺剑"对"六钧弓"，"颜巷陋"对"阮途穷"等。这些短联大多因为表达的意思有限，所以不常用。到四字以上，由于一句可由二词以上组合成句，所以内容大大丰富，用得也就多了。如"一元复始，万象更新"，"青春许国，壮志凌云"，"梅开盛世，雪兆丰年"，"江山如画，大地皆春"等。

实际上，在日常生活中，用得最多的可能还是五言与七言。原因可能是五言、七言与中国古典诗歌中的五言、七言居多有关。再者可能是五言、七言好组句，好押韵，表达的内容丰富，读起来铿锵有力，节奏感强。当然，对联还可以与书法一样，追溯到古老的中华哲学：太极生两仪，两仪生八极。阴阳相生，上下相成，左右相依。

五言春联如下所示。

神州逢春暖；江山映日红。

山河增秀色；天地播春辉。

大地迎春绿；人心向党红。

创千秋伟业；展四化宏图。

七言楹联如下所示。

春风放胆来梳柳；夜雨瞒人去润花。

山势盘陀真如画；泉流婉委遂成书。

好书悟后三更月；良友来时四座春。

求贤急似渴思饮；治学犹如蝶恋花。

国运勃兴花益灿；民情快乐月弥明。

二、对联的种类

对联的种类以使用范围及内容论，可分为春联、名胜联、庆贺联、挽联、格言联等，以形式论可分为讽刺联、趣联、幽默、巧联、嵌名联等。其实它们并无严格的界限，有些对联可能兼有多种特点。下面就各类对联进行简单介绍。

(一)春联

春联就是在春节时张贴悬挂于门侧、廊柱间的对联，是自古至今人们最为喜闻乐见的形式之一。它是由避邪桃符发展而来的，主要以吉祥的内容来渲染节日气氛，现一般以红纸或彩纸书写。贴春联在我国已有上千年的历史。现在，随着人民生活水平的提高，这个习俗又得到社会的普遍认可和接受。不过现在一般人不再自己书写，而是到市面上购买。为了学习方便，下面举几个春联的例子供书写参考。

政通人和千门晓；国富民强四海春。

克勤克俭创大业；全心全意为人民。

春回大地风光好；福满人间喜事多。

春风南国来新燕；旭日东方起大鹏。

堂前紫燕鸣春暖；院外红梅斗雪开。

千古江山增秀色；万树人面映桃花。

家庭和睦千般好；祖国繁荣万众欢。

庭前雪酿丰收酒；岭上梅催富裕花。

迎新年前程似锦；辞旧岁成就辉煌。

佳气绽桃红似锦；和风秀麦绿成云。

友情培植常青树；恩爱催开幸福花。

指点江山，春光满目；激扬文字，彩笔生花。

喜旖旎春光，重新日月；看风流人物，整顿乾坤。

紫燕双飞，门盈喜气；彩鸾共舞，室有新歌。

培养人才，建千秋大业；解放思想，开一代新风。

人尽其才，祖国一日千里；各得其所，山河万象更新。

江山如此多娇，飞雪迎春到；风景这边独好，心潮逐浪高。(此联为集毛泽东诗词而成)

解放思想，敢破敢立，敢于标新立异；尊重实践，能屈能伸，能够避短扬长。

学术无坦途，敢踏崎岖登绝顶；英雄多壮志，乐醺热血绘壮图。

从上面的春联可以看出，春联可以抒情言志，同时某些也可以是格言联。

(二)名胜联

名胜联就是悬挂镌刻于名胜古迹的各种楹联。此种楹联大多意蕴深厚，对仗工稳，书法上佳。它们或吟咏山水，或施行教化，或歌功颂德，各有其长。我国名山大川、庙宇山

寺、亭台楼阁等到处都可见到其新痕旧迹。略举例如下。

四川诸葛亮庙(武侯祠)郭沫若撰书：志见出师表；好为梁父吟。

中南海西门：悟物思遥托；悦心非外缘。

中南海春藕斋乾隆联：芝径绕而曲；云林秀以重。

陶然亭倪国琏联：一庭芳草围新绿；十亩藤花落古香。

昌平县居庸关联：辽海吞边月；长城锁乱山。

山海关孟姜女庙联：秦皇安在哉？万里长城筑怨；姜女未忘也，千秋片石铭贞。

太原晋祠难老泉亭联：昼夜不舍；天地同流。

杏花村汾酒厂楹联：酒气冲天，飞鸟闻香化凤；糟粕落地，游鱼得味成龙。

上海豫园：得好友来如对月；有奇书读胜观花。

韬奋书馆郭沫若作嵌名联：韬略终须建新国；奋发还得读良书。

三味书屋：屋小似船；人淡如菊。

南京莫愁湖胜棋楼联：粉黛江山，留得半湖烟雨；王侯事业，都如一局棋枰。

南京莫愁湖胜棋楼又：世事如棋，一着争来千古业；柔情似水，几时流尽六朝春。

苏州园林：千朵红莲三尺水；一弯新月半亭风。

绍兴秋瑾故居：云喷笔花腾虎豹；风翻墨浪走蛟龙。

绍兴市兰亭联：俯仰之间，已成陈迹；少长咸集，畅叙幽情。(集王羲之句)

浙江省新昌大佛寺回文联：人过大佛寺；客上天然居。(可倒读为：寺佛大过人；居然天上客)

宁波天一阁藏书楼郭沫若联：好事流传千古；良书播惠九州。

西湖湖心亭：鱼戏平湖穿远岫；雁鸣秋月写长天。

西湖读书楼集东坡句：泥上偶然留指爪；故乡无此好湖山。

杭州市韬光寺：楼观沧海日；门对浙江潮。

舟山普陀寺：乾坤容我静；名利任人忙。

福建鼓山涌泉寺山门：净地何须扫；空门不用关。

庐山东林寺：莲开千叶，荫被四邻；法接西乾，教敷中土。

泰山南天门：一日无心出；群山不敢高。

淄博蒲松龄故居老舍联：鬼狐有性格；笑骂皆文章。

淄博蒲松龄故居郭沫若联：写鬼写妖，高人一等；刺贪刺虐，入骨三分。

长沙岳麓书院：唯楚有才；于斯为盛。

岳阳楼联：水天一色；风月无边。又：四面湖山归眼底；万家忧乐到心头。

桃花源桃花观：流水当年怀往事；桃花依旧笑春风。又：秦时明月；洞口桃花。

(三)庆贺联

庆贺联，顾名思义，就是庆贺寿诞、婚嫁、开业等喜事用联。在过去，文人雅士之间用之较多，今天随着人们生活节奏的加快，有此雅好的实已近无。有时偶见开业、婚娶用之，但许多也不成方圆了。下举数例以供参考。

1. 庆新婚用

柳绿花红春正好；珠联璧合影成双。

琴瑟春常润；人天共月圆。

午夜鸡鸣欣起舞；百年举案喜齐眉。

琴瑟永谐千岁乐；芝兰同介百年春。

鸾凤和鸣，莲开并蒂；螽麟瑞协，玉树连枝。

云汉桥成牛女渡；春台箫引凤凰飞。

画眉笔带凌云志；种玉人怀咏雪才。

柳色映眉妆镜晓；桃花照面洞房春。

2. 庆寿诞

寿比南山松不老；福如东海水长流。

棠棣齐开千载好；椿萱并茂万年长。(贺夫妻双寿)

五岳同尊，惟嵩山峻极；百年上寿，如日之方中。

屏映红杏添春色；酒递南山作寿杯。

立德立言于兹不朽；寿人寿世共此无疆。

3. 贺乔迁之喜

翠梧久待朝阳凤；乔木初鸣出谷莺。

4. 贺各行开业

笔墨店：挥毫展锦绣；落纸涌云烟。
书店：广搜古今中外遗篇；嘉惠四面八方来学。
乐器：流水高山，俟诸知己；金声玉振，集其大成。
印刷：依样葫芦，尽堪模仿；本来面目，不差毫厘。
纸店：展开秦岭月；题破锦江云。

布店：功用同菽粟；寒庇见经纶。
刺绣：锦绣天仙织；文章云水蒸。
衡器：欲评诸物量；自有寸心知。
刻字：刀笔不是刀笔吏；掌印并非掌印人。
伞店：晴时假得扶持力；雨日叨将覆庇功。
服装：男添庄重女增俏；夏透风凉冬御寒。
粮店：谷乃国之宝；民以食为天。
百业千行，难能穷尽，只能选一部分，作为参考。

(四)挽联

挽联内容以悼念死者，追寄哀思为主，但也有抒情言志，或自嘲、自讽，或讥贬他人的，或自挽，或同辈、同志、师生、夫妻、父子、兄弟、亲故互挽等。因身份不同而内容各别，如措辞不当，就可能闹出笑话。下举数例以供参考。

纪晓岚自挽：浮生宦海如鸥鸟；生死书丛似蠹鱼。

程恩泽挽林则徐(同辈)：千秋青史存公论；四海苍生哭此人。

子挽父：深恩未报惭为子；饮泣难消羞作人。

子挽母：慈竹当风空有影；晚萱经雨不留言。

何香凝挽廖仲恺(妻挽夫)：夫妻恩，今世未全来世再；儿女债，两人共负一人完。

蔡元培挽鲁迅(同志)：著作最严谨，岂徒《中国小说史》？遗言犹沉痛，莫作空头文学家。

生挽师：一生奉忠贞，南山松柏常苍翠；九天含笑意，故园桃李又芳菲。

下面几例有些似可通用，能为创作新联作启发。
高风传乡里；亮节照后人。

已剩丰功垂史册；犹存大节勖人民。

春江桃叶莺啼湿；夜雨梅花蝶梦寒。

事业虽归前辈录；典型犹与后人看。

烟径云迷，风凄翠竹；石坛露冷，雨泣黄花。

云深竹径音犹在；雪压芝田梦难回。

秋水兼葭，溯回往哲；春风桃李，想象斯文。

(五)格言联

格言联有名人格言联、通用格言联等。

1. 名人格言联

郑成功：养心莫善寡欲；至乐无如读书。

王夫之：清风有意难留我；明月无心自照人。(意双关)

蒲松龄：有志者，事竟成，破釜沉舟，百二秦关终属楚；苦心人，天不负，卧薪尝胆，三千越甲能吞吴。

郑板桥：删繁就简三秋树；领异标新二月花。

吴敬梓：读书好，耕田好，学好便好；创业难，守成难，知难不难。

林则徐：苟利国家生死以；岂因祸福避趋之。
又：海纳百川，有容乃大；壁立千仞，无欲则刚。
又：求通民情；愿闻己过。

左宗棠：身无半文，心忧天下；书破万卷，神交古人。

蔡锷：淡泊明志；夙夜在公。

萧子升：铁血救国；耕读传家。

李大钊：铁肩担道义；妙手著文章。

鲁迅：人生得一知己足矣；斯世当以同怀视之。

徐特立：有关家国书常读；无益身心事莫为。

陶行知：捧着一颗心来；不带半根草去。

叶恭绰：立志不随流俗转；留心学到古人难。

范文澜：板凳要坐十年冷；文章不写一句空。

田家英：走遍天下路；读尽世上书。

曾延生：有理尽管胆大；无私何妨心雄。

赵铁山：立品直须向白壁；读书何必志青云。

2. 通用格言联

知足常乐；无私自安。

室雅何须大；花香不在多。

漫谈一官易做；莫言百姓可欺。

处世当克己短；交友须学人长。

骄傲来自浅薄；狂妄出于无知。

鸡声催晓读；鸟语唤春耕。

政惟求于民便；事皆可与人言。

人无信不立；天有日方明。

少时饱经磨砺；老来不畏风霜。

岂能尽如人意；但求无愧我心。

求学当以致用；读书先在虚心。

宝剑锋从磨砺出；梅花香自苦寒来。

修身岂为名垂世；作事唯思利及人。

传家有道惟存厚；处事无奇但率真。

勿施小惠伤大体；毋以公论遂私情。

书到用时方恨少；事不经过不知难。

勤能补拙才偏敏；廉不沽名品自高。

能受苦方为志士；肯吃亏不是痴人。

洞悉世事胸襟阔；阅尽人情眼界宽。

友如作画须求淡；文似看山不喜平。

不因果报勤修德；岂为功名始读书。

病久方知求药晚；年衰方悔读书迟。

良言入耳三冬暖；冷语伤人六月寒。

3. 笔者自编撰格言联

学师友长处；追圣贤高风。

俭以济贫；勤能补拙。

平常话稳当；本分人快活

遇事要换位思考；读书须切实用功。

恕乃待人要；信为立身本。

庄严可平躁；恭敬能化邪。

名利不可贪；财势要德行。

德善育人，春风化雨；财货累己，冬阳销雪。

静能止闹；淡可消忧。

大志务存高远；实干能成凤龙。

大气能起，东山能再起；致远不迟，江心补漏迟。(嵌浙江工贸学院校训"大气致远")

诚贸不是势利；精工务必虚心。(嵌浙江工贸学院校训"精工诚贸")

聪明用误，何如全真守拙；朋友滥交，干脆写字读书。

求个良心管住我；留些余地待他人。

松竹梅兰皆诤友；云霞河山尽雄文。

吃得亏，耐得烦，砺行砥节；学能苦，行能蛮，功就名成。

读书以当乐；为善不邀名。

进学问，取人优长；增德业，正己私心。

贫富不改志；义利能证心。

富贵勿傲慢；贫贱也恭谦。

处事平和无须矫俗；居心正直岂用设机。

不学嵇阮逾闲乐；要师孔孟济世心。

莲朝开暮合，不吝馨香远；草冬枯春荣，能知天地心。

快活一生，不尽庸富；艰辛万种，能出伟人。

胸中常蔚朝气；头上高亮神明。

清白传家久；平淡趣味长。

有德还须争位；勤学也难立言。

能读诗书岂非福；可弃名利便是闲。

交友时久何惧淡；养生心静寿能长。

深思熟虑处事；委曲求全待亲。

知能全无，定是痴汉；得失不争，未必完人。

(六)其他讽刺、趣味幽默、奇巧类联

讽刺袁世凯：一二三四五六七；孝悌忠信礼义廉。(意为"忘八无耻")

讽民国政府：民国万税；天下太贫！

　　　　　又：年年难过年年过；处处无家处处家。

　　　　　又：自古未闻屎有税；而今只剩屁无捐。

趣联：

 稻草扎秧父抱子；竹篮装笋母怀儿。

 藕入泥中，玉管通地理；荷出水面，朱笔点天文。

 绿水本无忧，因风皱面；青山原不老，为雪白头。

 天作棋盘星作子，谁人能下；地作琵琶路作弦，哪个敢弹？

 强盗画喜容，贼影难看；阎王出告示，鬼话连篇。

 和尚撑船，棒打江心罗汉；佳人汲水，绳牵水底观音。

 墙上芦苇，头重脚轻根底浅；山间竹笋，嘴尖皮厚腹中空。

巧联：

 雨田雷家女子好，少女尤妙；山石岩上古木枯，此木为柴。(叠字)

 此木为柴山山出；因火成烟夕夕多。(叠字)

 莲(怜)子心中苦；梨(离)儿腹内酸。

 鸡饥争豆斗；鼠暑上染凉。(谐音)

 嫂扫乱柴呼叔束；姨移破桶叫姑箍。(谐音)

 画上和尚和尚画；书临汉帖翰林书。(可回读)

幽默奇巧谜语联：

 日落香残，免去凡心一点；炉息火尽，务把意马牢拴。(讽和尚为秃驴)

 鸟入风中，衔去虫便成凤；马卧芦旁，吃尽草便为驴。(是繁体字，乃能"鸟"变"凤""马"变"驴")

三、嵌名联的创作

 学书法不仅要会抄古人、抄别人，也要能自作诗联才行。古代文人士大夫当然大都长于此道，可今天会的已不多了，精于此道的更少。要作对联，除要多读古人诗词、对联之外，还得懂些历史知识、文学掌故。声韵启蒙之类的书也不可不读。其次再仿作。作得多了，自然会有进步。最后再与古人的名联对比。

 嵌名联与我们的生活实际最为贴近，学书者作联可常用到，故在此主要说说嵌名联。

 作嵌名联有五条标准。一必能嵌上当事人之名字。这是前提。但嵌于何处却有些讲究。以两句句首为最佳，其次以两句句末为佳。两者均不可，则嵌于句中相对应位置。再不可，则嵌于上句首，下句末。再不可，则嵌于上句末，下句首。再不可，则嵌于句中相对接近位置。再不可，则嵌于两联中任意位置。最次只能嵌于一句之中或用同音字。二要有意思。"有意思"的"意思"主要是要能融进作者及嵌名者的理想追求、职业特点、性格习惯、道德情操等。三要有诗意。有诗意好理解，就是要尽量含蓄些，意义丰富些。四要贴切。贴切最为重要，也是最难的。好比做件衣服，缀些花边，加些华彩并不难，难就

难在让当事人穿了合身、舒服，或让人看起来比较适合或贴切。五要押韵，对仗工稳。这些虽要讲究，但却不能以词害意。

再讲讲如何作嵌名联。前期工作是先完全弄清当事人名字的字面意思，最好是翻翻字典。再就是了解当事人，识其情性，知其趣好。对不熟识的人最好不要作，因这样会难得贴切。再就是组词。即把与该人名字有关的大概能用上的适当的名词、动词、形容词等都一一列出，然后再进行有机组合，尽可能地以虚词把它们联结起来，并使之产生较为理想的效果。三是大致缀成后要反复修改。方法是隔几天再看一次，直到满意为止。需要补充说明的是，有些人只有单名，那就尽可能把其姓亦嵌上。如不是单名的，就不必嵌其姓。

第三节　书画鉴定知识

书画鉴定是一门科学，在各门学科之中是最需要理论与实践相结合的。

一、什么是书画鉴定

简而言之，书画鉴定就是对存世的古今中外的书画作品的真与伪、是与非、优与劣进行评价，以确定其应有的价值，为收藏、保护、学习、借鉴、研究提供科学依据的一门独立的科学。

二、如何鉴定假书画

假书画自古有之。要想学习鉴定，首先必得了解造假的手段。造假的手段主要有摹、临、仿、造、改、添、减、换、拆、代等。由于其造假目的的不同，手段有别，所以必得区别对待。

摹　即用透明纸或半透明纸覆原迹上，随其大小形状而描之。说是如此，但真正做起来，却会由于造假者水平、能力、经验、工具、天资的原因，结果各不相同。有些足以乱真，有些却水平十分拙劣，不堪入目。

中国的纸无论是宣纸、麻纸、道林纸，或绢，大多都是不透明的。解决此问题有三法：一为下用光源，二为纸上涂油脂，三为作纸极薄。

摹法亦有多种。一为双勾填墨。即用细勾线笔，蘸极淡墨勾出字之轮廓，再于其中填墨。此法能尽得其形，却难尽得其神。遇其飞白处还是无法廓填。二为用细线笔极淡墨画笔画中线，再顺势而书。此法可得其神，但仍需作假者本身有较高书艺水平才行。三为直接在原迹上覆纸书写。这需要更高水平，但可形神兼得。不过这种方法多少仍会带些本人的影子。如传世《兰亭》即为摹本。其中被公认水平最高，最接近原迹的就是冯承素摹的。而《万岁通天帖》所摹水平之高，至今仍使专家意见不一。不少人认为就是真迹。

临　此法先练习、熟识原迹，再自己背临或照临。它的前提是作假者必得有高水平。但不管如何都不可能全似。乍看能乱真者有，但一推敲仍能找出破绽。当然这又反过来考验鉴赏者的能力、水平与经验了。

仿　此法并不照葫芦画瓢，而用揣测别人的构思、笔法、意境而重作，再冒署名家之

名号。如仿者本人水平高,光从技法上殊难辨别真假,但也会有仿者的某些特点。鉴定者除要熟识某名家风格技法外,还得从气韵、格调上总体把握。

造 就是凭空捏造或利用某史载、传说捏造。对付这种事情,只有提高鉴赏者的文史知识才行。

改 就是改变落款、名章,往往把同时代的风格一致的小名家作品改成大名家的以牟利。

添 即在没有名款的古人墨迹上添上名家之款号、印章。这种把戏内行多一望便知。因添款一般不会与原迹同时,且大多是裱后所添。

减 即挖去其中某印、某款,如把"题"改为"作",也就变换作者了。印款移至他处,则又可变换另幅作者。

拆 即把真迹拆开。把长篇幅的拆成小幅的,把长款拆成短款等,把款与印或正文拆开,再分开装裱添改等,不一而足。

换 这种做法往往与其他的造假手段如拆、减、添同时进行。把小名家换成大名家,以近换古等。

代 即请人代笔。名章是真,内容是假。名家太忙或年迈不得已而为之。

在知道造假者的诸多手段后,我们再有针对性地进行学习与研究,相对来说,对于鉴定就容易得多了。但由于有些情况过于复杂,要想成为真的行家里手却需要长时间的积累才行。

笔者认为搞好书画鉴定工作,对于鉴定者来说,必得具备如下素质。

(1) 较丰富的文史知识。

(2) 对历代真迹、珍藏见历很多,经验丰富。

(3) 自己能书画篆刻。

(4) 懂历代避讳字情况(主要是避皇帝讳,如在唐代,写到"民"字,或少笔画,或用其他字代之)。

(5) 对历代书画材料、制作方法、时代特征十分了解。

这些都是说易做难。要成为一个好的鉴赏家,不是件容易的事。已故的启功先生,在此学科有骄人的成绩,即是由多方面的原因所造成,其中见历了十万余件古代真迹、珍藏可能是最重要的原因。

鉴定书画的具体方法是:先观气韵,再究笔法,三观印章、题款,四看材料装裱。不管怎么说,丰富的经验积累,无论何时都是至关重要的,在当今,它往往比用于书画鉴定的科学实验还要准确得多。

习　　题

1. 背诵所选古诗词。
2. 熟记二十副格言联;用自己的名字作一副嵌名联。
3. 书画鉴定需要哪些必备素质?

第八章　国学经典选粹

引言

真正的书家首先应是个学者。他至少要懂得些哲学、历史、文学(特别是中国古典诗、词、歌、赋、对联等)、文字学等方面的知识，而这些就是中华国学的主要内容。

国学是中国传统文化的主干，也是中国独立国格的主要标志。它以先秦诸子经典为基础，涵盖两汉经学、魏晋玄学、隋唐佛学、宋明理学，以及与之同时之汉赋、六朝骈文、唐诗、宋词、元曲、明清小说等，还包括中国数千年的历史学等。它是华夏文明的基础，东方文明的代表，炎黄子孙的魂魄。其主要内容共同构成了中国优秀传统文化的经、史、子、集(以清代纪晓岚主编的《四库全书》为著)。其主要思想集中体现为："自强不息、厚德载物""为天地立心，为生民立命，为往圣继绝学，为天下开太平"的人格理想；"战战兢兢，如临深渊，如履薄冰""终日乾乾""生于忧患，死于安乐"的忧患意识；"苟日新、又日新、日日新""穷则变，变则通"的创新精神。

书法与国学的关系：一方面，书法因为文字从来就是国学核心之核心；另一方面，书法所表达的内容，又多以"国学"为主要对象。

本章主要为国学中与文学、书法关系密切的内容，同时也涉及中国哲学、历史等，只要稍加留心，便知它不仅有助于我们对中华国学的了解，且对我们书法学习与创作大有裨益。

第一节　先秦部分

(一)《易传》选段

天行健，君子以自强不息。

地势坤，君子以厚德载物。

居上位而不骄，在下位而不忧。

君子进德修业，欲及时也。

同声相应，同气相求。

能以美利利天下，不言所利，大矣哉！

观乎天文，以察时变；观乎人文，以化成天下。

君子以慎言语，节饮食。

君子以独立不惧，遁世无闷。

君子以言有物而行有恒。

君子以恐惧修省。

君子学以聚之，问以辩之，宽以居之，仁以行之。

夫大人者，与天地合其德，与日月合其明，与四时合其序，与鬼神合其吉凶。

(二)《诗经》选段

窈窕淑女，君子好逑。

死生契阔，与子成说。执子之手，与子偕老。

知我者，谓我心忧！不知我者，谓我何求？

战战兢兢，如临深渊，如履薄冰。

如切如磋，如琢如磨。

如日之升，如月之恒。

百尔所思，不如我所之。

草木秋死，松柏独存。

(三)《尚书》选段

人心惟危，道心惟微，惟精惟一，允执厥中。

天视自我民视，天听自我民听。

君子，所其无逸。先知稼穑之艰难，即知小人之依。

卿云烂兮，纠缦缦兮；日月光华，旦复旦兮。

责人，斯无难；惟受责俾如流，是惟难哉！

不役耳目，百度惟贞。玩人丧德，玩物丧志。志以道宁，言以道接。不作无益害有益，功乃成；不贵异物贱用物，民乃足。

不矜细行，终累大德。为山九仞，功亏一篑。

多材多艺，能事鬼神。

(四)《老子》选段

合抱之木，生于毫末；九层之台，起于垒土；千里之行，始于足下。

江海所以能为百谷王者，以其善下之。

天地不仁，以万物为刍狗。圣人不仁，以百姓为刍狗。

多言数穷，不如守中。

柔弱胜刚强。

大直若曲，大巧若拙，大辩若讷。

金玉满堂，莫之能守；富贵而骄，自遗其咎。功遂身退，天之道。

不知常，妄作凶。

人法地，地法天，天法道，道法自然。

善人者，不善人之师；不善人者，善人之资。

知人者智，自知者明，胜人者有力，自胜者强。知足者富，强行者有志。不失其所者久，死而不亡者寿。

为学日益，为道日损。

善者，吾善之；不善者，吾亦善之；德善。

大小多少，报怨以德。

夫唯病病，是以不病。

勇於敢，则杀；勇於不敢，则活。

天网恢恢，疏而不失。

上德若谷，大白若辱，广德若不足，建德若偷。质真若渝。大方无隅，大器晚成。大音希声，大象无形。

圣人无常心，以百姓之心为心；

上善若水。水善利万物而不争，处众人之所恶，故几於道。

信言不美，美言不信；善者不辩，辩者不善；知者不博，博者不知；

天道无亲，常与善人。

君子得其时则驾，不得其时则蓬累而行。——《史记·老子韩非列传》

聪明深察而近于死者，好议人者也。博辩广大而危其身者，发人之恶者也。为人子者毋以有己，为人臣者毋以有己。——《孔子世家》

(五)《论语》选段

先行，其言而后从之。

学而不思则罔，思而不学则殆。

知之为知之，不知为不知，是知也。

人而无信，不知其可也。

见义不为，无勇也。

人而不仁，如礼何？人而不仁，如乐何？

放于利而行，多怨。

君子喻于义，小人喻于利。

见贤思齐焉，见不贤而内自省也。

德不孤，必有邻。

不迁怒，不贰过。

文质彬彬，然后君子。

知之者不如好之者，好之者不如乐之者。

学而不厌，诲人不倦。

志于道，据于德，依于仁，游于艺。

不愤不启，不悱不发。

不义而富且贵，于我如浮云。

我欲仁，斯仁至矣。

士不可以不弘毅，任重而道远。仁以为己任，不亦重乎？死而后已，不亦远乎？（曾子语）

君子居之，何陋之有？

吾未见好德如好色者也。

过则勿惮改。

三军可以夺帅，匹夫不可夺志也。

岁寒，然后知松柏之后凋也。

知者不惑，仁者不忧，勇者不惧。

可与共学，未可与适道；可与适道，未可与立；可与立，未可与权。

君子不忧不惧。

君子成人之美，不成人之恶。

政者，正也。

己所不欲，勿施于人。

己欲立而立人，己欲达而达人。

毋意，毋必，毋固，毋我。

君子以文会友，以友辅仁。

名不正则言不顺，言不顺则事不成。

其身正，不令而行；其身不正，虽令不从。

居处恭，执事敬，与人忠。

君子和而不同，小人同而不和。

士而怀居，不足以为士矣。

贫而无怨难，富而无骄易。

君子耻其言而过其行。

不怨天，不尤人。下学而上达。

人无远虑，必有近忧。

君子病无能焉，不病人之不己知也。

君子疾没世而名不称焉。

君子不以言举人,不以人废言。

巧言乱德。小不忍则乱大谋。

人能弘道,非道弘人。

君子忧道不忧贫。

当仁不让于师。

君子贞而不谅。

道不同,不相为谋。

君子食无求饱,居无求安,敏于事而慎于言,就有道而正焉,可谓好学也已。

好仁不好学,其蔽也愚;好知不好学,其蔽也荡;好信不好学,其蔽也贼;好直不好学,其蔽也绞;好勇不好学,其蔽也乱;好刚不好学,其蔽也狂。

博学而笃志,切问而近思,仁在其中矣。(子夏)

往者不可谏,来者犹可追。(楚狂接舆)

(六)《庄子》选段

举世誉之而不加劝,举世非之而不加沮。

至人无己,神人无功,圣人无名。

鹪鹩巢于深林,不过一枝;偃鼠饮河,不过满腹;

君子之交淡如水,小人之交甘如醴。

相濡以沫,不如相忘于江湖。

天地有大美而不言,四时有明法而不议,万物有成理而不说。

人生天地之间,若白驹之过隙,忽然而已。

(七)《礼记》选段

傲不可长,欲不可纵,志不可满,乐不可极。

道德仁义,非礼不成,教训正俗,非礼不备。

爱而知其恶,憎而知其善。

临财毋苟得,临难毋苟免。

鹦鹉能言,不离飞鸟;猩猩能言,不离禽兽。

礼尚往来。往而不来,非礼也;来而不往,亦非礼也。人有礼则安,无礼则危。

(八)《大学》选段

大学之道,在明明德,在亲民,在止于至善。知止而后有定,定而后能静,静而后能安,安而后能虑,虑而后能得。物有本末,事有终始,知所先后,则近道矣。古之欲明明德于天下者,先治其国,欲治其国者,先齐其家;欲齐其家者,先修其身;欲修其身者,

先正其心；欲正其心者，先诚其意；欲诚其意者，先致其知。致知在格物。物格而后知至，知至而后意诚，意诚而后心正，心正而后身修，身修而后家齐，家齐而后国治，国治而后天下平。自天子以至于庶人，壹是皆以修身为本。

(九)《中庸》选段

天命之谓性，率性之谓道，修道之谓教。道也者，不可须臾离也；可离非道也。是故君子戒慎乎其所不睹，恐惧乎其所不闻。莫见乎隐，莫显乎微，故君子慎其独也。喜怒哀乐之未发，谓之中；发而皆中节，谓之和。中也者，天下之大本也；和也者，天下之达道也。致中和，天地位焉，万物育焉。

君子素其位而行，不愿乎其外。素富贵，行乎富贵；素贫贱，行乎贫贱；素夷狄，行乎夷狄；素患难，行乎患难。君子无入而不自得焉！

君子居易以俟命，小人行险以徼幸。

大德，必得其位，必得其禄，必得其名，必得其寿。

取人以身，修身以道，修道以仁。仁者，人也，亲亲为大；义者，宜也，尊贤为大。

天下之达道有五，所以行之者三。曰：君臣也、父子也、夫妇也、昆弟也、朋友之交也，五者，天下之达道也；知、仁、勇，三者，天下之达德也；所以行之者，一也。或生而知之，或学而知之，或困而知之，及其知之，一也。或安而行之，或利而行之，或勉强而行之，及其成功，一也。

好学近乎知，力行近乎仁，知耻近乎勇。知斯三者，则知所以修身；知所以修身，则知所以治人；知所以治人，则知所以治天下国家矣。

诚者，天之道也；诚之者，人之道也。诚者，不勉而中，不思而得，从容中道，圣人也；诚之者，择善而固执之者也。

博学之，审问之，慎思之，明辨之，笃行之。有弗学，学之弗能弗措也；有弗问，问之弗知弗措也；有弗思，思之弗得弗措也；有弗辨，辨之弗明弗措也；有弗行，行之弗笃弗措也。人一能之，己百之；人十能之，己千之。果能此道矣，虽愚必明，虽柔必强。

自诚明，谓之性；自明诚，谓之教。诚则明矣，明则诚矣。

唯天下之至诚，为能尽其性；能尽其性，则能尽人之性；能尽人之性，则能尽物之性；能尽物之性，则可以赞天地之化育；可以赞天地之化育，则可以与天地参矣。

至诚无息，不息则久。久则征，征则悠远，悠远则博厚，博厚则高明。博厚所以载物也，高明所以覆物也，悠久所以成物也。博厚配地，高明配天，悠久无疆。如此者，不见而章，不动而变，无为而成。

苟不至德，至道不凝焉。故君子尊德性而道问学，致广大而尽精微，极高明而道中庸。温故而知新，敦厚以崇礼。是故，居上不骄，为下不倍。国有道，其言足以兴；国无道，其默足以容。

君子动而世为天下道，行而世为天下法，言而世为天下则；远之则有望，近之则不厌。

唯天下之至诚，为能经纶天下之大经，立天下之大本，知天地之化育。

万物并育而不相害，道并行而不相悖。

至诚之道，可以前知：国家将兴，必有祯祥；国家将亡，必有妖孽。

君子之道，淡而不厌，简而文，温而理；知远之近，知风之自，知微之显。

(十)《孔子家语》选段

夫道者，所以明德也。德者，所以尊道也。是以非德道不尊，非道德不明。

仁者莫大乎爱人，智者莫大乎知贤，贤政者莫大乎官能。

君子者也，人之成名也。百姓与名，谓之君子，则是成其亲为君而为其子也。

世治不轻，世乱不沮。同己不与，异己不非。

夫君者，舟也；庶人者，水也。水所以载舟，亦所以覆舟。

君子有三恕：有君不能事，有臣而求其使，非恕也；有亲不能孝，有子而求其报，非恕也；有兄不能敬，有弟而求其顺，非恕也。士能明于三恕之本，则可谓端身矣。

聪明睿智，守之以愚；功被天下，守之以让；勇力振世，守之以怯；富有四海，守之以谦。此所谓损之又损之道也。

孝，德之始也；悌，德之序也；信，德之厚也；忠，德之正也。

立身有义矣，而孝为本。

良药苦于口而利于病，忠言逆于耳而利于行。汤武以谔谔而昌，桀纣以唯唯而亡。

君子之行己，期于必达于己。可以屈则屈，可以伸则伸。故屈节者，所以有待；求伸者，所以及时。是以虽受屈而不毁其节，志达而不犯于义。

芝兰生于深林，不以无人而不芳；君子修道立德，不为穷困而改节。

(十一)《孟子》选段

莫之御而不仁，是不智也。

仁也者，人也；义也者，宜也；礼也者，履也；智也者，知也；信也者，实也。合而言之，道也。

养心莫善于寡欲。

君子所以异于人者，以其存心也。

夫义，路也；礼，门也。惟君子能由是路，出入是门也。

身不行道，不行于妻子。使人不以道，不能行于妻子。

君子莫大乎与人为善。

人不可以无耻；无耻之耻，无耻矣。

有不虞之誉，有求全之毁。

人恒过，然后能改；困于心，衡于虑，而后作；徵于色，发于声，而后喻。入则无法家拂士，出则无敌国外患者，国恒亡。然后知生于忧患，而死于安乐也。

大人者，言不必信，行不必果，惟义所在。

人有不为也，而后可以有为。

道在迩而求诸远，事在易而求诸难。

民为贵，社稷次之，君为轻。

乐民之乐者，民亦乐其乐。忧民之忧者，民亦忧其忧。乐以天下，忧以天下。

天下有道，以道殉身；天下无道，以身殉道。未闻以道殉乎人者也。

居天下之广居，立天下之正位，行天下之大道；得志，与民由之；不得志，独行其道。富贵不能淫，贫贱不能移，威武不能屈，此之谓大丈夫。

志士不忘在沟壑，勇士不忘丧其元。

权，然后知轻重；度，然后知长短。物皆然，心为甚。

观水有术，必观其澜。

达则兼济天下，穷则独善其身。

当今之世，舍我其谁？

老吾老以及人之老，幼吾幼以及人之幼。

故天将降大任于斯人也，必先苦其心志，劳其筋骨，饿其体肤，空乏其身，行拂乱其所为，所以动心忍性，曾益其所不能。

(十二)《荀子》选段

跬步而不休，跛鳖千里；累土而不辍，丘山崇成。

道虽迩，不行不至；事虽小，不为不成。其为人也多暇日者，其出入不远矣。

君子行不贵苟难，说不贵苟察，名不贵苟传，唯其当之为贵。

君子宽而不僈，廉而不刿，辩而不争，察而不激，寡立而不胜，坚强而不暴，柔从而不流，恭敬谨慎而容，夫是之谓至文。

君子养心莫善于诚，致诚则无它事矣，唯仁之为守，唯义之为行。

君子位尊而志恭，心小而道大，所听视者近，而所闻见者远。

公生明，偏生暗；端悫生通，诈伪生塞；诚信生神，夸诞生惑。

先义而后利者荣，先利而后义者辱；荣者常通，辱者常穷。通者常制人，穷者常制於人：是荣辱之大分也。

仁义德行，常安之术也，然而未必不危也；污僈、突盗，常危之术也，然而未必不安也。故君子道其常，而小人道其怪。

赠人以言，重于金石珠玉；劝人以言，美于黼黻文章；听人以言，乐于钟鼓琴瑟。

君子能为可贵，不能使人必贵己；能为可信，不能使人必信己；能为可用，不能使人必用己。故君子耻不修，不耻见污；耻不信，不耻不见信；耻不能，不耻不见用。是以不诱于誉，不恐于诽，率道而行，端然正己，不为物倾侧，夫是之谓诚君子。

道者，非天之道，非地之道，人之所以道也，君子之所道也。

不闻不若闻之，闻之不若见之，见之不若知之，知之不若行之，学至于行之而止矣。行之，明也。明之为圣人。圣人也者，本仁义，当是非，齐言行，不失毫厘，无它道焉，已乎行之矣。故闻之而不见，虽博必谬；见之而不知，虽识必妄；知之而不行，虽敦必困。不闻不见，则虽当，非仁也，其道百举而百陷也。

君子以德，小人以力。

得众动天，美意延年；诚信如神，夸诞逐魂。

夫义者，所以限禁人之为恶与奸者也。

天行有常，不为尧存，不为桀亡。应之以治则吉，应之以乱则凶。

义与利者，人之所两有也。虽尧、舜不能去民之欲利，然而能使其欲利不克其好义也。虽桀、纣亦不能去民之好义，然而能使其好义不胜其欲利也。故义胜利者为治世，利克义者为乱世。

善学者尽其理，善行者究其难。

国将兴，必贵师而重傅。贵师而重傅则法度存。国将衰，必贱师而轻傅。贱师而轻傅，则人有快(放纵)，人有快则法度坏。

声无小而不闻，行无隐而不形。

锲而舍之，朽木不折；锲而不舍，金石可镂。

权利不能倾也，群众不能移也，天下不能荡也。生乎由是，死乎由是，夫是之谓德操。

真积力久则入，学至乎没而后止也。

与其害善，不若利淫。

(十三)《墨子》选段

天下之人皆相爱，强不执弱，众不暴寡，富不侮贫，贵不傲贱，诈不欺愚。

仁人之所以为事者，必兴天下之利，除天下之害。

夫爱人者，人必从而爱之；利人者，人必从而利之；恶人者，人必从而恶之；害人者，人必从而害之。

志不强者智不达，言不信者行不果。

名不可简而成也，誉不可巧而立也。

节俭则昌，淫佚则亡。

有能则举之，无能则下之。

爱人不外己，己在所爱之中。

(十四)《韩非子》选段

枝大本小,将不胜春风。

目失镜,则无以正须眉;身失道,则无以知迷惑。

智术之士,必远见而明察,不明察不能烛私;能法之士,必强毅而劲直,不劲直不能矫奸。

糟糠不饱者,不务粱肉;短褐不完者,不待文绣。

长袖善舞,多钱善贾。

(十五)《孙子兵法》选段

兵者,国之大事,死生之地,存亡之道,不可不察也。

道者,令民与上同意,可与之死,可与之生,而不危也。

兵者,诡道也。故能而示之不能,用而示之不用,近而示之远,远而示之近。利而诱之,乱而取之,实而备之,强而避之,怒而挠之,卑而骄之,佚而劳之,亲而离之,攻其无备,出其不意。

不尽知用兵之害者,则不能尽知用兵之利也。

用兵之法,全国为上,破国次之;全军为上,破军次之;全旅为上,破旅次之;全卒为上,破卒次之;全伍为上,破伍次之。是故百战百胜,非善之善也;不战而屈人之兵,善之善者也。故上兵伐谋,其次伐交,其次伐兵,其下攻城。攻城之法,为不得已。

故善用兵者,屈人之兵而非战也,拔人之城而非攻也,毁人之国而非久也,必以全争于天下,故兵不顿而利可全,此谋攻之法也。

知可以战与不可以战者胜,识众寡之用者胜,上下同欲者胜,以虞待不虞者胜,将能而君不御者胜。此五者,知胜之道也。故曰:知己知彼,百战不殆;不知彼而知己,一胜一负;不知彼不知己,每战必败。

乱生于治,怯生于勇,弱生于强。治乱,数也;勇怯,势也;强弱,形也。

知彼知己,胜乃不殆;知天知地,胜乃可全。

不知敌之情者,不仁之至也。非民之将也,非主之佐也,非胜之主也。故明君贤将所以动而胜人,成功出于众者,先知也。先知者,不可取于鬼神,不可象于事,不可验于度,必取于人,知敌之情者也。

(十六)《管子》选段

风,漂物者也;风之所漂,不避贵贱美恶;雨,濡物者也;雨之所濡,不避大小强弱。

一年之计,莫如树谷;十年之计,莫如树木;终身之计,莫如树人。

(十七)《尸子》选段

鱼失水则死,水失鱼,犹为水也。

(十八)《左传》选段

多行不义，必自毙。

善不可失，恶不可长。

国家之立也，本大而末小，是以能固。

所谓道，忠于民而信于神也。

鬼神非亲，惟德是依。皇天无亲，惟德是辅。黍稷非馨，明德惟馨。民不易物，惟德系物。

诗书，义之府也；礼乐，德之则也；德义，利之本也。

务修德音，以亨神人。

德远而后兴。

怀与安，实败名。

大上有立德，其次有立功，其次有立言，虽久不废，此之谓不朽。

皮之不存，毛将焉附？

居安思危，思则有备，有备无患。

人谁无过，过而能改，善莫大焉。

众怒难犯，专欲难成。

言以足志，文以足言。

言之无文，其行不远。

三折肱而为良医。

民生在勤，勤则不匮。

不信，民不从也。

(十九)屈原作品选段

悲莫悲兮生别离，乐莫乐兮新相知。

老冉冉其将至兮，恐修名之不立。

举贤而授能兮，循绳墨而不颇。

余心之所善兮，虽九死其犹未悔。

路漫漫其修远兮，吾将上下而求索。

世溷浊而嫉贤兮，好蔽美而称恶。

(二十)《战国策》选段

毛羽不丰满者，不可以高飞；文章不成者，不可以诛伐；道德不厚者，不可以使民；政教不顺者，不可以烦大臣。

第二节 秦汉部分

(一)《吕氏春秋》选段

察己则可以知人，察今则可以知古。

有道之士，贵以近知远，以所见知所不见。

石可破也，不可夺其坚；丹可磨也，不可夺其赤。

水出于山而走于海，非恶山而欲海，高下使之然也。

善学者，假人之长，以补己之短。

大匠不斫，大庖不豆，大勇不斗，大兵不寇。

欲胜人者，必先自胜；欲论人者，必先自论；欲知人者，必先自知。

教也者，义之大者也；学也者，知之盛者也。义之大者，莫大於利人，利人莫大於教；知之盛者，莫大於成身，成身莫大於学。

凡兵，天下之凶器也；勇，天下之凶德也。

孝子之重其亲也，慈亲之爱其子也，痛於肌骨，性也。

身者，父母之遗体也。行父母之遗体，敢不敬乎？居处不庄，非孝也；事君不忠，非孝也；莅官不敬，非孝也；朋友不笃，非孝也；战陈无勇，非孝也。五行不遂，灾及乎亲，敢不敬乎？

君子达於道之谓达，穷於道之谓穷。

君子之自行也，敬人而不必见敬，爱人而不必见爱。敬爱人者，己也；见敬爱者，人也。君子必在己者，不必在人者也。必在己，无不遇矣。

(二)刘邦《大风歌》

大风起兮云飞扬，威加海内兮归故乡，安得猛士兮守四方！

(三)刘彻作品选段

欢乐极兮哀情多，少壮几时兮奈老何？

(四)司马迁作品选段

蛇化为龙，不变其文。

士为知己者用，女为悦己者容。

人固有一死，或重于泰山，或轻于鸿毛。

古者富贵而名摩灭，不可胜记，唯倜傥非常之人称焉。

运筹帷幄之中，决胜千里之外。

忠言逆耳利于行，良药苦口利于病。

智者千虑，必有一失；愚者千虑，必有一得。

桃李不言，下自成蹊。

不飞则已，一飞冲天；不鸣则已，一鸣惊人。

(五)《汉书》选段

太刚则折，太柔则废。

绳锯木断，水滴石穿。

(六)《淮南子》选段

河以逶蛇故能远，山以陵迟故能高。

清之为明，杯水能见眸子；浊之为暗，河水不见泰山。

(七)王充作品《论衡》选段

事莫明于有效，论莫定于有证。

知屋漏者在宇下，知失政者在草野。

不学不成，不问不知。

(八)《汉乐府》选段

阳春布德泽，万物生光辉。——《长歌行》

(九)《古诗十九首》选段

行行复行行，与君生别离。相去万余里，各在天一涯。道路阻且长，会面安可知？胡马依北风，越鸟巢南枝。相去日已远，衣带日已缓。浮云蔽白日，游子不顾反。**思君令人老，岁月忽已晚。**弃捐勿复道，努力加餐饭。——《行行复行行》

西北有高楼，上与浮云齐。交疏结绮窗，阿阁三重阶。上有弦歌声，音响一何悲。谁能为此曲？无乃杞梁妻。清商随风发，中曲正徘徊。一弹再三叹，慷慨有余哀。不惜歌者苦，但伤知音稀。**愿为双鸿鹄，奋翅起高飞。**——《西北有高楼》

生年不满百，常怀千岁忧。昼短苦夜长，何不秉烛游？为乐当及时，何能待来兹？愚者爱惜费，但为后世嗤。仙人王子乔，难可与等期。——《生年不满百》

(十)刘向作品选段

山锐则不高，水狭则不深。

少而好学，如日出之阳；壮而好学，如日中之光；老而好学，如炳烛之明。

(十一)王粲作品选段

人情同于怀土兮，岂穷达而异心。——《登楼》

(十二)左思作品选段

玉卮无当(底),虽宝非用;侈言无验,虽丽非经(常理)。——《三都赋》

第三节　魏、晋、南北朝部分

(一)曹操《短歌行》《龟虽寿》《观沧海》

对酒当歌,人生几何? 譬如朝露,去日苦多;慨当以慷,忧思难忘;何以解忧,惟有杜康。青青子衿,悠悠我心;但为君故,沉吟至今。呦呦鹿鸣,食野之苹。我有嘉宾,鼓瑟吹笙;明明如月,何时可掇?忧从中来,不可断绝。越陌渡阡,枉用相存。契阔谈䜩,心念旧恩。月明星稀,乌鹊南飞。绕树三匝,何枝可依?**山不厌高,水不厌深;周公吐哺,天下归心。**——《短歌行》

神龟虽寿,犹有竟时。螣蛇乘雾,终为土灰。**老骥伏枥,志在千里。烈士暮年,壮心不已。**盈缩之期,不但在天,养怡之福,可得永年。幸甚至哉,歌以咏志。——《龟虽寿》

东临碣石,以观沧海。水何澹澹,山岛竦峙。树木丛生,百草丰茂。**秋风萧瑟,洪波涌起。**日月之行,若出其中。星汉灿烂,若出其里。幸甚至哉,歌以咏志。——《观沧海》

(二)曹丕《燕歌行》《杂诗》

秋风萧瑟天气凉,草木摇落露为霜。群燕辞归雁南翔,念君客游思断肠。慊慊思归恋故乡,君何淹留寄他方?**贱妾茕茕守空房,忧来思君不敢忘,不觉泪下沾衣裳。**援琴鸣弦发清商,短歌微吟不能长,明月皎皎照我床,星汉西流夜未央。牵牛织女遥相望,尔独何辜限河梁?——《燕歌行》

漫漫秋夜长,烈烈北风凉。展转不能寐,披衣起彷徨。彷徨忽已久,白露沾我裳。俯视清水波,仰看明月光。天汉回西流,三五正纵横。草虫鸣何悲,孤雁独南翔。**郁郁多悲思,绵绵思故乡。**愿飞安得翼,欲济河无梁。向风长叹息,断绝我中肠。——《杂诗》

(三)曹植作品选段

心悲动我神,弃置莫复陈。**丈夫志四海,万里犹比邻。**恩爱苟不亏,在远分日亲。何必同衾帱,然后展殷勤。忧思成疾疢,无乃儿女仁。仓卒骨肉情,能不怀苦辛?——《赠白马王彪》其六

高树多悲风,海水扬其波。**利剑不在掌,结友何须多!** 不见篱间雀,见鹞自投罗。罗家得雀喜,少年见雀悲。拔剑捎罗网,黄雀得飞飞。飞飞摩苍天,来下谢少年。——《野田黄雀行》

明月照高楼,流光正徘徊。上有愁思妇,悲欢有余哀。借问叹者谁?言是宕子妻。君行逾十年,孤妾常独栖。君若清路尘,妾若浊水泥。浮沉各异势,会合何时谐?**愿为西南**

风,长逝入君怀。君怀良不开,贱妾将何依?——《七哀》

(四)张华作品选段

游目四野外,逍遥独延伫。兰蕙缘清渠,繁华荫绿渚。佳人不在兹,取此欲谁与。巢居知风寒,穴处识阴雨。不曾远别离,安知慕俦侣?——《情诗》其五

(五)嵇康作品选段

不学未必为长夜,《六经》未必为太阳。——《难自然好学论》

(六)阮籍作品选段

嘉树下成蹊,东园桃与李。秋风吹飞藿,零落从此始。繁华有憔悴,堂上生荆杞。驱马舍之去,去上西山趾。一身不自保,何况恋妻子!凝霜被野草,岁暮亦云已。——《咏怀》之二

独坐空堂上,谁可与欢者?出门临永路,不见行车马。登高望九州,悠悠分旷野。孤鸟西北飞,离兽东南下。日暮思亲友,晤言用自写。——《咏怀》之十七

夜中不能寐,起坐弹鸣琴。薄帷鉴明月,清风吹我襟。孤鸿号外野,翔鸟鸣北林。徘徊将何见,忧思独伤心。——《咏怀》之十九

(七)左思作品选段

郁郁涧底松,离离山上苗;以彼径寸茎,荫此百尺条。世胄蹑高位,英俊沉下僚。地势使之然,由来非一朝。金张籍旧业,七叶珥汉貂。冯公岂不伟,白首不见招。——《咏史》二

荆轲饮燕市,酒酣气益震。哀歌和渐离,谓若傍无人。虽无壮士节,与世亦殊伦。高眄邈四海,豪右何足陈?贵者虽自贵,视之若埃尘;贱者虽自贱,重之若千钧。——《咏史》六

(八)葛洪作品《抱朴子》选段

韬锋而不击,则龙泉与铅刀无异。

崇峻不凌霄,则无弥天之云。

(九)陶渊明作品选段

连林人不觉,独树众乃奇。——《饮酒》之二

悲风爱静夜,林鸟喜晨开。——《丙辰岁八月中于下潠田舍获》

猛志逸四海,骞翮思远翥。——《杂诗》

先师有遗训,忧道不忧贫。——《癸卯岁春怀古田舍》

春秋多佳日,登高赋新诗。——《移居》之二

天道幽且远，鬼神茫昧然。——《怨诗楚调示庞主簿邓治中》

云无心以出岫，鸟倦飞而知还。——《归去来兮辞》

少无适俗韵，性本爱丘山。误落尘网中，一去十三年。**羁鸟恋旧林，池鱼思故渊，**开荒南野际，守拙归田园。方宅十馀亩，草屋八九间。榆柳荫后檐，桃李罗堂前。**暧暧远人村，依依墟里烟**。狗吠深巷中，鸡鸣桑树巅。户庭无尘杂，虚室有余闲。久在樊笼里，复得反自然。——《归田园居》之一

野外罕人事，穷巷寡轮鞅。白日掩荆扉，虚室绝尘想。时复墟曲中，披草共来往。相见无杂言，但道桑麻长。桑麻日已长，我土日已广。**常恐霜霰至，零落同草莽**。——《归田园居》之二

种豆南山下，草盛豆苗稀。晨兴理荒秽，带月荷锄归。道狭草木长，夕露沾我衣。**衣沾不足惜，但令愿无违**。——《归田园居》之三

结庐在人境，而无车马喧。问君何能尔，心远地自偏。**采菊东篱下，幽然见南山**。山气日夕佳，飞鸟相与还。**此中有真意，欲辨已忘言**。——《饮酒》之二

人生无根蒂，飘如陌上尘。分散逐风转，此已非常身。**落地为兄弟，何必骨肉亲**。得欢当作乐，斗酒聚比邻。**盛年不重来，一日难再晨。及时当勉励，岁月不待人**。(此四句本为汉乐府)——《杂诗》

(十)庾信作品选段

暂往春园傍，聊过看果行。枝繁类金谷，花杂映河阳。**自红无假染，真白不须妆。*燕*送归菱井，蜂衔上蜜房。非是金炉气，何关柏殿香。裹衣偏定好，应持奉魏王。——《咏园花诗》

(十一)《乐府民歌》选段

忆梅下西洲，折梅寄江北。单衫杏子红，双鬓鸦雏色。西洲在何处？两桨桥头渡。日暮伯劳飞，风吹乌臼树。树下即门前，门中露翠钿。开门郎不至，出门采红莲。采莲南塘秋，莲花过人头。低头弄莲子，莲子清如水。置莲怀袖中，莲心彻底红。忆郎郎不至，仰首望飞鸿。鸿飞满西洲，望郎上青楼。楼高望不断，尽日栏杆头。栏杆十二曲，垂手明如玉。卷帘天自高，海水摇空绿。海水梦悠悠，君愁我也愁。南风知我意，吹梦到西洲。——《西洲曲》

春林花多媚，春鸟意多哀；春风复多情，吹我罗裳开。——《春歌》

渊冰厚三尺，素雪覆千里。**我心如松柏，君情复何似？**——《冬歌》

始欲识郎时，两心望如一。理丝入残机，何误不成匹？——《子夜歌》一

今夕已欢别，合会在何时？明灯照空局，悠然未有期。——《子夜歌》二

(十二)沈约作品选段

微叶才出浪，短干未摇风；岂知寸心里，蓄紫复含红。——《咏新荷应诏》

洞澈随深浅，皎镜无冬春。千仞写乔树，百丈见游鳞。沧浪有时浊，清济涸无津。——《新安江水至清见底》

生平少年日，分手易前期；及尔同衰暮，非复别离时。勿言一樽酒，明日难重持。**梦中不识路，何以慰相思。**——《别范安成》

(十三)刘勰《文心雕龙》选段

文之思也，其神远矣。故寂然凝虑，思接千载；悄焉动容，视通万里；吟咏之间，吐纳珠玉之声；眉睫之前，卷舒风云之色；其思理之致乎！故思理为妙，神与物游。神居胸臆，而志气统其关键；物沿耳目，而辞令管其枢机。

知音其难哉！音实难知，知实难逢，逢其知音，千载其一乎？

(十四)鲍令晖作品选段

杨枯识节异，鸿归知客寒。——《题书后寄行人》

(十五)鲍照作品选段

泻水置平地，各自东西南北流。**人生亦有命，安能行叹复坐愁。**酌酒以自宽，举杯断绝歌路难。心非木石岂无感，吞声踯躅不敢言。——《拟行路难》四

投躯报明主，身死为国殇。——《代出自蓟北门行》

小人自龌龊，旷士怀地天。——《代放歌行》

对案不能食，拔剑击柱长叹息。**丈夫生世会几时，岂能蹀躞垂羽翼？**弃置罢官去，还家自休息。朝出与亲辞，暮还在亲侧。弄儿床前戏，看妇机中织。**自古圣贤尽贫贱，何况我辈孤且直。**——《拟行路难》六

(十六)谢灵运作品选段

潜虬媚幽姿，飞鸿响远音。薄霄愧云浮，栖川怍渊沈。进德智所拙，退耕力不任。徇禄反穷海，卧疴对空林。衾枕昧节候，褰开暂窥临。倾耳聆波澜，举目眺岖崟。初景革绪风，新阳改故阴。**池塘生春草，园柳变鸣禽。**祁祁伤豳歌，萋萋感楚吟。索居易永久，离群难处心。持操岂独古，无闷征在今。——《登池上楼》

林壑敛冥色，云霞收夕霏。芰荷迭映蔚，蒲稗相因依。——《石壁精舍还湖中作》

白云抱幽石，绿筱媚清涟。——《过始宁墅》

明月照积雪，朔风劲且哀。——《岁暮》

(十七)谢朓作品选段

灞涘望长安，河阳视京县。白日丽飞甍，参差皆可见。**余霞散成绮，澄江静如练。**喧

鸟覆春洲，杂英满芳甸。去矣方滞淫，怀哉罢欢宴。佳期怅何许，泪下如流霰。有情知望乡，谁能鬓不变？——《晚登三山还望京邑》

绿草蔓如丝，杂树发红英。无论君不归，君归芳已歇。——《王孙游》

佳期期未归，望望下鸣机。徘徊东陌上，月出行人稀。——《有所思》

客心已百念，孤游重千里。**江暗雨欲来，浪白风初起。**——《相送》

(十八)丘迟作品选段

暮春三月，江南草长，杂花生树，群莺乱飞。——《与陈伯之书》

(十九)颜之推《颜氏家训》选段

夫学者犹种树也。春玩其华，秋登其实。讲论文章，春华也；修身利行，秋实也。

学问有利钝，文章有巧拙。钝学累功，不妨精熟；拙文研思，终归蚩鄙。但成学士，自足为人；必乏天才，勿强操笔。

名之与实，犹形之与影也。德艺周厚，则名必善焉；容色姝丽，则影必美焉。今不修身而成令名于世者，犹貌甚恶而责妍影于镜也。上士忘名，**中士立名，下士窃名**。忘名者，体道合德，享鬼神之福佑，非所以求名也。立名者，修身慎行，惧荣观之不显，非所以让名也；窃名者，厚貌深奸，干浮华之虚称，非所以得名也。

第四节 隋唐部分(上)

(一)杨素《山斋独坐赠薛御史》

居山四望阻，风云竟朝夕。**深溪横古树，空山卧幽石。**日出远岫明，鸟散空林寂。兰庭动幽气，竹室生虚白。落花入户飞，细草当阶积。桂酒徒盈樽，故人不在席。日暮山之幽，临风望羽客。

(二)王勃作品选段

城阙辅三秦，风烟望五津。与君离别意，同是宦游人。**海内存知己，天涯若比邻。**无为在歧路，儿女共沾巾。——《送杜少府之任蜀川》

滕王高阁临江渚，珮玉鸣鸾罢歌舞。**画栋朝飞南浦云，珠帘帘暮卷西山雨。**闲云潭影日悠悠，物换星移几度秋。阁中帝子今何在？槛外长江空自流。——《滕王阁》

野客思茅宇，山人爱竹林。琴尊唯待处，风月自相寻。风筵调桂轸，月径引藤杯。直当花院里，书斋望晓开。——《赠李十四》

芳屏画春草，仙杼织云霞；何如山水路，对面即飞花。——《林塘怀友》

(三)杨炯《从军行》

烽火照西京，心中自不平。牙璋辞凤阙，铁骑绕龙城。雪暗凋旗画，风多杂鼓声。宁

为百夫长，胜作一书生。

(四)宋之问《度大庾岭》

度岭方辞国，停轺一望家。**魂随南翥鸟，泪尽北枝花**。山雨初含霁，江云欲变霞。但令归有日，不敢恨长沙。

(五)陈子昂《送东莱王学士元竞》

宝剑千金买，平生未许人。怀君万里别，持赠结交亲。**孤松宜晚岁，众木爱芳春**。已矣将何道，无令白首新。

(六)张九龄作品选段

孤鸿海上来，池潢不敢顾。侧见双翠鸟，巢在三珠树。矫矫珍木巅，得无金丸惧。美服患人指，高明逼神恶？今我游冥冥，弋者何所慕！——《感遇》之二

兰叶春葳蕤，桂花秋皎洁。欣欣此生意，自尔为佳节。谁知林栖者，闻风坐相悦，**草木有本心，何求美人折**？——《感遇》之三

江南有丹橘，经冬犹绿林；岂伊地气暖，自有岁寒心；可以荐嘉客，奈何阻重深；**运命惟所遇，循环不可寻**；徒言树桃李，此木岂无荫？——《感遇》之五

海上生明月，天涯共此时；情人怨遥夜，竟夕起相思；**灭烛怜光满，披衣觉露滋**。不堪盈手赠，还寝梦佳期。——《望月怀远》

(七)孟浩然作品选段

人事有代谢，往来成古今。江山留胜迹，我辈复登临。**水落鱼梁浅，天寒梦泽深**。羊公碑尚在，读罢泪沾襟。——《与诸子登岘山》

故人具鸡黍，邀我至田家。**绿树村边合，青山郭外斜**。开轩面场圃，把酒话桑麻。待到重阳日，还来就菊花。——《过故人庄》

山光忽西落，池月渐东上；散发乘夕凉，开轩卧闲敞。**荷风送香气，竹露滴清响**；欲取鸣琴弹，恨无知音赏；感此怀故人，中宵劳梦想。——《夏日南亭怀辛大》

木落雁南渡，北风江上寒。我家襄水曲，遥隔楚云端。**乡泪客中尽，孤帆天际看**。迷津欲有问，平海夕漫漫。——《早寒有怀》

夕阳度西岭，群壑倏已暝。**松月生夜凉，风泉满清听**。樵人归欲尽，烟鸟栖初定。之子期宿来，孤琴候萝径。——《宿业师山房期丁大不至》

山暝听猿愁，沧江急夜流。**风鸣两岸叶，月照一孤舟**。建德非吾土，维扬忆旧游。还将两行泪，遥寄海西头。——《宿桐庐江寄广陵旧游》

二月湖水清，家家春鸟鸣；**林叶扫更落，径草踏还生**。酒伴来相命，开尊共解酲；当杯已入手，歌妓莫停声。——《春中喜王九相寻》

(八)王昌龄《芙蓉楼送辛渐》

寒雨连江夜入吴,平明送客楚山孤。洛阳亲友如相问,一片冰心在玉壶。

(九)祖咏作品选段

燕台一望客惊心,笳鼓喧喧汉将营。万里寒光生积雪,三边曙色动危旌。沙场烽火侵胡月,海畔云山拥蓟城。少小虽非投笔吏,论功还欲请长缨。——《望蓟门》

终南阴岭秀,积寻浮云端。**林表明霁色,城中增暮寒**。——《终南望余雪》

(十)王湾《次北固山下》

客路青山外,行舟绿水前。**潮平两岸阔,风正一帆悬**。海日生残夜,江春入旧年。乡书何处达?归雁洛阳边。

(十一)崔瑗《座右铭》

无道人之短,无说己之长。施人慎勿念,受施慎勿忘。世誉不足慕,唯仁为纪纲。隐心而后动,谤议庸何伤?无使名过实,守愚圣所臧。在涅贵不缁,暧暧内含光。柔弱生之徒,老氏诫刚强。行行鄙夫志。悠悠故难量。慎言节饮食,知足胜不祥。**行之苟有恒,久久自芬芳**。

(十二)崔颢作品选段

昔人已乘黄鹤去,此地空余黄鹤楼。**黄鹤一去不复返,白云千载空悠悠**。晴川历历汉阳树,芳草萋萋鹦鹉洲。日暮乡关何处是?烟波江上使人愁。——《黄鹤楼》

北上途未半,南行岁已阑。孤舟下建德,江水入新安。**海近山常雨,溪深地早寒**。行行泊不可,须及子陵滩。——《发锦沙村》

(十三)王维作品选段

太乙近天都,连山到海隅。**白云回望合,青霭入看无。分野中峰变,阴晴众壑殊**。欲投人宿处,隔岸问樵夫。——《终南山》

天官动将星,汉地柳条青。万里鸣刁斗,三军出井陉。忘身辞凤阙,报国取龙庭。**岂学书生辈,窗间老一经**。——《送赵都督赴代州得青字》

楚塞三湘接,荆门九派通。**江流天地外,山色有无中**。郡邑浮前浦,波澜动远空。襄阳好风日,留醉与山翁。——《汉江临眺》

风劲角弓鸣,将军猎渭城。**草枯鹰眼疾,雪尽马蹄轻**。忽过新丰市,还归细柳营。回看射雕处,千里暮云平。——《观猎》

单车欲问边,属国过居延。征蓬出汉塞,归雁入胡天。**大漠孤烟直,长河落日圆**。萧关逢候骑,都护在燕然。——《使至塞上》

人闲桂花落,夜静春山空。月出惊山鸟,时鸣春涧中。——《鸟鸣涧》

出身士仕汉羽林郎，初随骠骑战渔阳。**孰知不向边庭苦，纵死犹闻侠骨香**。——《少年行》

渭城朝雨浥轻尘，客舍青青柳色新。**劝君更尽一杯酒，西出阳关无故人**。——《渭城曲》

斜光照墟落，穷巷牛羊归。野老念牧童，倚杖候荆扉。**雉雏麦苗秀，蚕眠桑叶稀。田夫荷锄至，相见语依依**。即此羡闲逸，怅然吟式微。——《渭川田家》

空山新雨后，天气晚来秋。明月松间照，清泉石上流。竹喧归浣女，莲动下渔舟。随意春芳歇，王孙自可留。——《山居秋暝》

红豆生南国，春来发几枝。愿君多采撷，此物最相思。——《相思》

言入黄花川，每逐清溪水；随山将万转，趣途无百里；**声喧乱石中，色静深松里**。漾漾泛菱荇，澄澄映葭苇；我心素已闲，清川澹如此；请留盘石上，垂钓将已矣。——《溪》

独在异乡为异客，每逢佳节倍思亲。遥知兄弟登高处，遍插朱萸少一人。——《九月九日忆山东兄弟》

空山不见人，但闻人语响。返景入深林，复照青苔上。——《鹿柴》

下马饮君酒，问君何所之；君言不得意，归卧南山陲；但去莫相问，白云无尽时。——《送别》

不到东山向一年，归来才及种春田。**雨中草色绿堪染，水上桃花红欲然**。优娄比丘经论学，伛偻丈人乡里贤。披衣倒屣且相见，相欢语笑衡门前。——《辋川别业》

(十四) 李白作品选段

妾发初覆额，折花门前剧。**郎骑竹马来，绕床弄青梅。同居长干里，两小无嫌猜**。十四为君妇，羞颜未尝开。低头向暗壁，千唤不一回。十五始展眉，愿同尘与灰。常存抱柱信，岂上望夫台。十六君远行，瞿塘滟滪堆。五月不可触，猿声天上哀。门前迟行迹，一一生绿苔。苔深不能扫，落叶秋风早。八月蝴蝶来，双飞西园草；感此伤妾心，坐愁红颜老。早晚下三巴，预将书报家。相迎不道远，直至长风沙。——《长干行》

渡远荆门外，来从楚国游。**山随平野尽，月涌大荒流**。月下飞天镜，云生结海楼。仍怜故乡水，千里送行舟。——《渡荆门送别》

美人卷珠帘，深坐蹙蛾眉。**但见泪痕湿，不知心恨谁**？——《怨情》

花间一壶酒，独酌无相亲。**举杯邀明月，对影成三人**。月既不解饮，影徒随我身。暂伴月将影，行乐须及春。我歌月徘徊，我舞影零乱。醒时同交欢，醉后各分散。永结无情游，相期邈云汉。——《月下独酌》

君不见黄河之水天上来，奔流到海不复还；君不见高堂明镜悲白发，朝如青丝暮成雪，**人生得意须尽欢，莫使金樽空对月。天生我材必有用，千金散尽还复来**。烹羊宰牛且

为乐，会须一饮三百杯。岑夫子，丹丘生，将进酒，杯莫停。与君歌一曲，请君为我倾耳听：钟鼓馔玉不足贵，但愿长醉不复醒。古来圣贤皆寂寞，惟有饮者留其名。陈王昔时宴平乐，斗酒十千恣欢谑。主人何为言少钱，径须沽取对君酌。**五花马，千金裘，呼儿将出换美酒，与尔同销万古愁。**——《将进酒》

燕草如碧丝，秦桑低绿枝；**当君怀归日，是妾断肠时；春风不相识，何事入罗帏？**——《春思》

金樽清酒斗十千，玉盘珍羞值万钱。停杯投箸不能食，拔剑四顾心茫然。欲渡黄河冰塞川，将登太行雪满山。闲来垂钓碧溪上，忽复乘舟梦日边。行路难，行路难！多歧路，今安在？**长风破浪会有时，直挂云帆济沧海。**——《行路难一》

大道如青天，我独不得出。羞逐长安社中儿，赤鸡白雉赌梨栗。弹剑作歌奏苦声，曳裾玉门不称情。**淮阴市井笑韩信，汉朝公卿忌贾生。**君不见，昔时燕家重郭隗，拥篲折节无嫌猜。剧辛乐毅感恩分，输肝剖胆效英才。昭王白骨萦蔓草，谁人更扫黄金台？行路难，归去来。——《行路难二》

江城如画里，山晚望晴空。**两水夹明镜，双桥落彩虹。**人烟寒橘柚，秋色老梧桐。谁念北楼上，临风怀谢公。——《秋登宣城谢朓北楼》

弃我去者，昨日之日不可留；乱我心者，今日之日多烦忧。长风万里送秋雁，对此可以酣高楼。蓬莱文章建安骨，中间小谢又清发。俱怀逸兴壮思飞，欲上青天览明月。**抽刀断水水更流，举杯销愁愁更愁。**人生在世不称意，明朝散发弄扁舟。——《宣州谢朓楼饯别校书叔云》

剗却君山好，平铺江水流。**巴陵无限酒，醉杀洞庭秋。**——《陪侍郎叔游洞庭醉后》

我本楚狂人，凤歌笑孔丘。手持绿玉杖，朝别黄鹤楼。五岳寻仙不辞远，一生好入名山游。庐山秀出南斗傍，屏风九叠云锦张，影落明湖青黛光。金阙前开二峰长，银河倒挂三石梁。香炉瀑布遥相望，回崖沓嶂凌苍苍。翠影红霞映朝日，鸟飞不到吴天长。**登高壮观天地间，大江茫茫去不还。**黄云万里动风色，白波九道流雪山。好为庐山谣，兴因庐山发。闲窥石镜清我心，谢公行处苍苔没。早服还丹无世情，琴心三叠道初成。遥见仙人彩云里，手把芙蓉朝玉京。先期汗漫九垓上，愿接卢敖游太清。——《庐山谣寄卢侍御虚舟》

日出东方隈，似从地底来。历天又入海，六龙所舍安在哉？其始与终古不息，人非元气，安得与之久徘徊？**草不谢荣于春风，木不怨落于秋天。**谁挥鞭策驱四运，万物兴歇皆自然。羲和羲和！汝奚汨没于荒淫之波？鲁阳何德，驻景挥戈？逆道违天，矫诬实多。吾将囊括大块，浩然与溟涬同科。——《日出入行》

烽火动沙漠，连照甘泉云。汉皇按剑起，还召李将军。兵气天上合，鼓声陇底闻，**横行负勇气，一战静妖氛。**——《塞下曲》二

凤凰台上凤凰游，凤去台空江自流。吴宫花草埋幽径，汉代衣冠成古丘。三山半落青天外，二水中分白鹭洲。总为浮云能蔽日，长安不见使人愁。——《登金陵凤凰台》

犬吠水声中，桃花带雨浓。树深时见鹿，溪午不闻钟。**野竹分青霭，飞泉挂碧峰**。无人知所去，愁倚两三松。——《访戴天山道士不遇》

青山横北郭，白水绕东城。此地一为别，孤蓬万里征。**浮云游子意，落日故人情**。挥手自兹去，萧萧斑马鸣。——《送友人》

危楼高百尺，手可摘星辰。**不敢高声语，恐惊天上人**。——《夜宿山寺》

鸟爱碧山远，鱼游江海深。——《留别王习高嵩》

处世忌太洁，至人贵藏辉。——《沐浴》

寒雪梅中尽，春风柳上归。——《宫中行乐》之一

烟开兰叶香风暖，岸夹桃花锦浪生。——《鹦鹉洲》

清水出芙蓉，天然去雕饰。——《赠良宰》

暮从碧山下，山月随人归。却顾所来径，苍苍横翠微。相携及田家，童稚开荆扉。**绿竹入幽径，青萝拂行衣**。欢言得所憩，美酒聊共挥。长歌吟松风，曲尽河汉西。我醉君复乐，陶然共忘机。——《下终南山过斛斯山人宿置酒》

(十五)高适作品选段

我本渔樵孟诸野，一生自是悠悠者。乍可狂歌草泽中，宁堪作吏风尘下。只言小邑无所为，公门百事皆有期。**拜迎官长心欲碎，鞭挞黎庶令人悲**。归来向家问妻子，举家尽笑今如此。生事应须南亩田，世情付与东流水。梦想旧山安在哉？为衔君命且迟回。乃知梅福徒为尔，转忆陶潜归去来。——《封丘县》

行子对飞蓬，金鞭指铁骢。**功名万里外，心事一杯中**。房障燕支北，秦城太白东。离魂莫惆怅，看取宝刀雄。——《送李御史赴安西》

霜尽胡天牧马还，月明羌笛戍楼间。**借问梅花何处落，风吹一夜满关山**。——《塞上听吹笛》

千里黄云白日曛，北风吹雁雪纷纷。**莫愁前路无知己，天下谁人不识君**。——《别董大》

(十六)杜甫作品选段

岱宗夫如何？齐鲁青未了。造化钟神秀，阴阳割昏晓。荡胸生层云，决眦入归鸟。**会当凌绝顶，一览众山小**。——《望岳》

今夜鄜州月，闺中只独看。遥怜小儿女，未解忆长安。**香雾云鬟湿，清辉玉臂寒**。何时倚虚幌，双照泪痕干。——《月夜》

莽莽万重山，孤城山谷间。**无风云出塞，不夜月临关**。属国归何晚，楼兰斩未还。烟尘一长望，衰飒正摧颜。——《秦州杂诗》

好雨知时节，当春乃发生。随风潜入夜，润物细无声。野径云俱黑，江船火独明。晓

看红湿处，花重锦官城。——《春夜喜雨》

王杨卢骆当时体，轻薄为文哂未休。**尔曹身与名俱灭，不废江河万古流**。——《戏为六绝句》二

去郭轩楹敞，无村眺望赊。澄江平少岸，幽幽晚多花。**细雨鱼儿出，微风燕子斜**。城中十万户，此地两三家。——《水槛遣心》

剑外忽传收蓟北，初闻涕泪满衣裳。却看妻子愁何在，漫卷诗书喜欲狂。**白日放歌须纵酒，青春作伴好还乡**。即从巴峡穿巫峡，便转襄阳向洛阳。——《闻官军收河南河北》

常苦沙崩损药栏，也从江槛落风湍。**新松恨不高千尺，恶竹应须斩万竿**。生理只凭黄阁老，衰颜欲付紫金丹。三年奔走空皮骨，信有人间行路难。——《寄严郑公》

花近高楼伤客心，万方多难此登临。**锦江春色来天地，玉垒浮云变古今**。北极朝庭终不改，西山冠盗莫相侵。可怜后主还祠庙，日暮聊为梁甫吟。——《登楼》

白帝城中云出门，白帝城下雨翻盆。**高江急峡雷霆斗，古木苍藤日月昏**。戎马不如归马逸，千家犹有百家存。哀哀寡妇诛求尽，恸哭秋原何处村。——《白帝》

玉露凋伤枫树林，巫山巫峡气萧森。江间波涛兼天涌，塞上风云接地阴。**从菊两开他日泪，孤舟一系故园心**。寒衣处处催刀尺，白帝城中急暮砧。——《秋兴》

群山万壑赴荆门，生长明妃尚有村。一去紫台连朔漠，独留青冢向黄昏。**画图省识春风面，环珮空归月夜魂**。千载琵琶作胡语，分明怨恨曲中论。——《咏怀古迹》

摇落深知宋玉悲，**风流儒雅是吾师**。怅望千秋一洒泪，萧条异代不同时。江山故宅空文藻，云雨荒台岂梦思。最是楚宫俱泯灭，舟人指点到今疑。——《咏怀古迹二》

风急天高猿啸哀，渚清沙白鸟飞回。**无边落森萧萧下，不尽长江滚滚来**。万里悲秋常作客，百年多病独登台。艰难苦恨繁霜鬓，潦倒新停浊酒杯。——《登高》

戍鼓断人行，边秋一雁声。**露从秋夜白，月是故乡明**。有弟皆分散，无家问子孙。寄书长不达，况乃未休兵。——《月夜忆舍弟》

知章骑马似乘船，眼花落井水底眠。汝阳三斗始朝天，道逢麴车口流涎，恨不移封向酒泉。左相日兴费万钱，饮如长鲸吸百川，衔杯乐圣称避贤。宗之潇洒美少年，举觞白眼望青天，皎如玉树临风前。苏晋长斋绣佛前，醉中往往爱逃禅。李白斗酒诗百篇，长安市上酒家眠，天子呼来不上船，自称臣是酒中仙。张旭三杯草圣传，脱帽露顶王公前，**挥毫落纸如云烟**。焦遂五斗方卓然，高谈雄辩惊四筵。——《饮中八仙歌》

细雨微风岸，危樯独夜舟。星垂平野阔，月涌大江流。名岂文章著，官应老病休。飘飘何所似，天地一沙鸥。——《旅夜书怀》

凉风起天末，君子意如何？鸿雁几时到，江湖秋水多。**文章憎命达，魑魅喜人过**。应共冤魂语，投诗赠汨罗。——《天末怀李白》

不如醉里风吹尽，何忍醒时雨打稀。——《三绝句》之一

繁花容易纷纷落，嫩蕊商量细细开。——《三绝句》之二

庾信文章老更成，凌云健笔意纵横。——《三绝句》之三

风吹花片片，春动水茫茫。——《城上》

挽弓当挽强，用剑当用长。射人先射马，擒贼先擒王。杀人亦有限，立国自有疆。苟能制侵陵，岂在多杀伤。——《前出塞》

为人性僻耽佳句，语不惊人死不休。——《短述》

颠狂柳絮随风舞，轻薄桃花逐水流。——《绝句漫兴九首》

读书破万卷，下笔如有神。——《赠韦左丞》

笔落惊风雨，诗成泣鬼神。——《寄李白》

志士幽人莫怨嗟，自古材大难为用。——《古柏行》

第五节　隋唐部分(下)

(一)岑参作品选段

北风卷地白草折，胡天八月即飞雪。忽如一夜春风来，千树万树梨花开。散入珠帘湿罗幕，狐裘不暖锦衾薄。将军角弓不得控，都护铁衣冷难着。瀚海阑干百丈冰，愁云惨淡万里凝。中军置酒饮归客，胡琴琵琶与羌笛。纷纷暮雪下辕门，风掣红旗冻不翻。轮台东门送君去，去时雪满天山路。山回路转不见君，雪上空留马行处。——《白雪歌送武判官归京》

不因高枝引，岂得凌空明！——《石上藤》

锦城丝管日纷纷，半入江风半入云；此曲只应天上有，人间能得几回闻。——《赠花卿》

(二)刘长卿作品选段

汀洲无浪亦无烟。楚客相思益渺然。汉口夕阳斜渡鸟，洞庭秋水远连天。孤城背岭寒吹角，独戍临江夜泊船。贾谊上书忧汉室，长沙谪去古今怜。——《自夏口至鹦鹉洲夕望岳阳寄元中丞》

日暮苍山远，天寒白屋贫。柴门闻犬吠，风雪夜归人。——《逢雪宿芙蓉山》

望君烟水阔，挥手泪沾巾；飞鸟没何处？青山空向人。长江一帆远，落日五湖春。谁见汀洲上，相思愁白蘋。——《饯别王十一》

(三)郎士元《听邻家吹笙》

凤吹声如隔彩霞，不知墙外是谁家？重门深锁无寻处，疑有碧桃千树花。——《听邻家吹笙》

(四)刘方平《夜月》

更深月色半人家,北斗阑干南斗斜。今夜偏知春气暖,虫声新透绿窗纱。

(五)钱起作品选段

潇湘何事等闲回?水碧沙明两岸苔。二十五弦弹夜月,不胜清怨却飞来。——《归雁》

善鼓云和瑟,常闻帝子灵。冯夷空自舞,楚客不堪听。苦调凄金石,清音入杳冥。苍梧生怨慕,白芷动芳馨。流水传湘浦,悲风过洞庭。曲终人不见,江上数峰青。——《湘灵鼓瑟》

泉壑带茅茨,云霞生薜帷。竹怜新雨后,山爱夕阳时。闲鹭栖常早,秋花落更迟。家童扫萝径,昨与故人期。——《谷口书斋寄杨补阙》

(六)周濆《逢邻女》

日高邻女笑相逢,慢束罗裙半露胸;莫向秋池照绿水,参差羞杀白芙蓉。——《逢邻女》

(七)韦应物作品选段

去年花里逢君别,今日花开又一年。世事茫茫难自料,春愁黯黯独成眠。身多疾病思田里,邑多流亡愧俸钱。闻道欲来相问讯,西楼望月几回圆。——《寄李儋、元锡》

独怜幽草涧边生,上有黄鹂深树鸣。春潮带雨晚来急,野渡无人舟自横。——《滁州西涧》

(八)张渭《早梅》

一树寒梅白玉条,迥临村路傍溪桥。不知近水花先发,疑是经冬雪未销。——《早梅》

(九)李益作品选段

伏波惟愿裹尸还,定远何须生入关?莫遣只轮归海窟,仍留一箭定天山。——《塞下曲》

回乐峰前沙似雪,受降城外月如霜。不知何处吹芦管,一夜征人尽望乡。——《夜上受降城闻笛》

黄昏鼓角似边州,三十年前上此楼。今日山川对垂泪,伤心不独为悲秋。——《上汝州城楼》

(十)韩愈作品选段

张生手持石鼓文,劝我试作石鼓歌;少陵无人谪仙死,才薄将奈石鼓何?周纲凌迟四海沸,宣王奋起挥天戈。大开明堂受朝贺,诸侯剑佩鸣相磨。蒐于岐阳骋雄骏,万里禽兽皆遮罗。镌功勒成告万世,凿石作鼓隳嵯峨。从臣才艺咸第一,拣选撰刻留山阿。雨淋日炙野火燎,鬼物守护烦撝呵。公从何处得纸本,毫发尽备无差讹。辞严义密读难晓,字体不类隶与蝌。年深岂免无缺画,快剑斫断生蛟鼍。鸾翔凤翥众仙下,珊瑚碧树交枝柯。金

绳铁索锁钮壮，古鼎跃水龙腾梭。陋儒编诗不收入，二雅褊迫无委蛇。孔子西行不到秦，掎摭星宿遗羲娥。嗟余好古生苦晚，对此涕泪双滂沱。忆昔初蒙博士征，其年始改称元和。故人从军在右辅，为我度量掘臼科。濯冠沐浴告祭酒，如此至宝存岂多？毡包席里可立致，十鼓只载数骆驼。荐诸太庙比郜鼎，光价岂止百倍过。圣恩若许留太学，诸生讲解得切磋。观经鸿都尚填咽，坐见举国来奔波。剜苔剔藓露节角，安置妥帖平不颇。大厦深檐与盖覆，经历久远期无佗。中朝大官老于事，讵肯感激徒媕婀。牧童敲火牛砺角，谁复着手为摩挲？日销月铄就埋没，六年西顾空吟哦！**羲之俗书趁姿媚，数纸尚可换白鹅**。继周八代争战罢，无人收拾理则那。方今太平日无事，柄任儒术崇丘轲。安能以此尚论列，愿借辩口如悬河。石鼓之歌止于此，呜乎吾意其蹉跎。——《石鼓歌》

一封朝奏九重天，夕贬潮州路八千。欲为圣明除蔽事，肯将衰朽惜残年。**云横秦岭家何在，雪拥蓝关马不前**。知汝远来应有意，好收吾骨瘴江边。——《左迁至蓝关示侄孙湘》

天街小雨润如酥，草色遥看近却无。最是一年春好处，绝胜烟柳满皇都。——《早春呈水部张十八员外》

草树知春不久归，万般红紫斗芳菲。**杨花榆荚无才思，惟解漫天作雪飞**。——《早春》

淮南悲木落，而我亦伤秋。况与故人别，那堪羁旅愁。**荣华多异路，风雨昔同忧**。莫以宜春远，江山多有游。——《祖席》

士之特立独行，适于义而已。不顾人之是非，皆豪杰之士，信道笃而自知明者也。——《伯夷颂》

无贵无贱，无长无少，**道之所存，师之所存也**。——《师说》

圣人无常师。——《师说》

业精于勤荒于嬉，行成于思毁于随。——《进学解》

世有伯乐，然后有千里马。千里马常有，而伯乐不常有。——《杂说四·马说》

(十一)刘叉《偶书》

日出扶桑一丈高，人间万事细如毛。**野夫怒见不平事，磨损胸中万古刀**。

(十二)刘禹锡作品选段

湖光秋色两相和，潭面无风镜未磨。遥望洞庭山水翠，白银盘里一青螺。——《望洞庭》

自古逢秋悲寂寥，我言秋日胜春朝。晴空一鹤排云上，便引诗情到碧霄。——《秋词》之一

山明水静夜来霜，数树深红出浅黄。试上高楼清入骨，岂知春色嗾人狂。——《秋词》之二

杨柳青青江水平，闻郎江上唱歌声。东边日出西边雨，道是无晴却有晴。——《竹枝词》二

饱霜孤竹声偏切，带火焦桐韵本悲。——《答杨八敬绝句》

芳林新叶催陈叶，流水前波让后波。——《乐天示伤微子、敦诗、晦叔三君子，皆有深分，因成是诗以寄》

雪里高山头白早，海中仙果子生迟。——《苏州白舍人寄新诗有叹早白无儿之句因赠之》

王濬楼船下益州，金陵王气黯然收。千寻铁锁沉江底，一片降幡出石头。人世几回伤往事，山形依旧枕寒流。今逢四海为家日，故垒萧萧芦荻秋。——《西塞山怀古》

巴山楚水凄凉地，二十三年弃寄身。怀旧空吟闻笛赋，到乡翻似烂柯人。沉舟侧畔千帆过，病树前头万木村。今日听君歌一曲，暂凭杯酒长精神。——《酬乐天扬州初逢席上见赠》

朱雀桥边野草花，乌衣巷口夕阳斜。旧时王谢堂前燕，飞入寻常百姓家。——《乌衣巷》

潮满冶城渚，日斜征虏亭。蔡洲新草绿，幕府旧烟青。兴废由人事，山川空地形。后庭花一曲，幽怨不堪听。——《金陵怀古》

塞北梅花羌笛吹，淮南桂树小山词。请君莫奏前朝曲，听唱新翻杨柳枝。——《杨柳枝词》

昔看黄菊与君别，今听玄蝉我却回。五夜飕飗枕前觉，一年颜状镜中来。马思边草拳毛动，雕眄青云睡眼开。天地肃清堪四望，为君扶病上高台。——《始闻秋风》

庭前芍药妖无格，池上芙蓉净少情。唯有牡丹真国色，花开时节动京城。——《赏牡丹》

天地英雄气，千秋尚凛然。势分三足鼎，业复五铢钱。得相能开国，生儿不像贤。凄凉蜀故妓，来舞魏宫前。——《蜀先主庙》

弱柳从风如举袂，丛兰浥露似沾巾。——《和乐天春词》

兰蕊残妆含露泣，柳条长袖向风挥。——《送春词》

(十三)柳宗元作品选段

衡岳新摧天柱峰，士林憔悴泣相逢。士林文字传青简，凌烟功名上景钟。三亩空留悬磬室，九原犹寄若堂封。遥想荆州人物论，几回中夜惜元龙。——《同刘禹锡哭吕温贬衡州》

千山鸟飞绝，万径人踪灭。孤舟蓑笠翁，独钓寒江雪。——《江雪》

早梅发高树，迥映楚天碧。朔风飘夜香，繁霜滋晓白。欲为万里赠，杳杳山水隔。寒英坐销落，何用慰远客？——《早梅》

城上高楼接大荒，海天愁思正茫茫。惊风乱飐芙蓉水，密雨斜侵薜荔墙。岭树重遮千里目，江流曲忆九回肠。共来百越文身地，犹自音书滞一乡。——《登柳州城楼》

零落残红倍黯然，双垂别泪越江边。一身去国六千里，万里投荒十二年。桂岭瘴来云

似墨，洞庭春尽水如天。欲知此后相思梦，长在荆门郢树烟。——《别舍弟宗》

破额山前碧玉流，骚人遥驻木兰舟。**春风无限潇湘意，欲采蘋花不自由。**——《酬曹御史过象县见寄》

海畔尖山似剑铓，秋来处处割愁肠。**若为化得身千亿，散向峰头望故乡。**——《与浩初上人同看山寄京华亲故》

(十四) 徐夤《日月无情》

日月无情也有情，朝升夕没照均平；虽催前代英雄死，还促后来贤圣生。——《日月无情》

(十五) 白居易作品选段

有松百尺大十围，生在涧底寒且卑。涧深山险人路绝，老死不逢工度之。天子明堂欠梁木，此求彼有两不知。谁喻苍苍造物意，但与之材不与地。金张世禄原宪贫，牛衣寒贱貂蝉贵。貂蝉与牛衣，高下虽有殊；**高者未必贤，下者未必愚。**君不见沉沉海底生珊瑚，历历天上种白榆。——《涧底松》

浔阳江头夜送客，枫叶荻花秋瑟瑟。主人下马客在船，举酒欲饮无管弦。醉不成欢惨将别，别时茫茫江浸月。忽闻岸上琵琶声，主人忘归客不发。寻声暗问弹者谁，琵琶声停欲语迟。移船相近邀相见，添酒回灯重开宴。千呼万唤始出来，犹抱琵琶半遮面，转轴拨弦三两声，未成曲调先有情。弦弦掩抑声声思，似诉平生不得意。低眉信手续续弹，说尽心中无限事。轻拢漫捻抹复挑，初为霓裳后六幺。大弦嘈嘈如急雨，小弦切切如私语。嘈嘈切切错杂弹，大珠小珠落玉盘。间关莺语花底滑，幽咽泉流冰下难。冰泉冷涩弦凝绝，凝绝不通声渐歇。别有幽愁暗恨生，此时无声胜有声。银瓶乍破水浆迸，铁骑突出刀枪鸣。曲终收拨当心画，四弦一声如裂帛。东船西舫悄无言，惟见江心秋月白。沉吟放拨插弦中，整顿衣裳起敛容。自言本是京城女，家在虾蟆陵下住。十三学得琵琶成，名属教坊第一部。曲罢曾教善才服，妆成每被秋娘妒。五陵年少争缠头，一曲红绡不知数。钿头云篦击节碎，血色罗裙翻酒污。今年欢笑复明年，秋月春风等闲度。弟走从军阿姨死，暮去朝来颜色故。门前冷落车马稀，老大嫁作商人妇。商人重利轻别离，前月浮梁买茶去。去来江口守空船，绕船明月江水寒。夜深忽闻少年事，梦啼妆泪红阑干。我闻琵琶已叹息，又闻此语重唧唧。**同是天涯沦落人，相逢何必曾相识。**我从去年辞帝京，谪居卧病浔阳城。浔阳地僻无音乐，终岁不闻丝竹声。住近湓江地低湿，黄芦苦竹绕宅生。其间旦暮闻何物，杜鹃啼血猿哀鸣。春江花朝秋月夜，往往取酒还独倾。岂无山歌与村笛，呕哑嘲哳难为听。今夜闻君琵琶语，如听仙乐耳暂明。莫辞更坐弹一曲，为君翻作琵琶行。感我此言良久立，却坐促弦弦转急。凄凄不似向前声，满座重闻皆掩泣。座中泣下谁最多，江州司马青衫湿。——《琵琶行》

汉皇重色思倾国，御宇多年求不得；杨家有女初长成，养在深闺人未识；天生丽质难自弃，一朝选在君王侧；回眸一笑百媚生，六宫粉黛无颜色。春寒赐浴华清池，温泉水滑洗凝脂；侍儿扶起娇无力，始是新承恩泽时。云鬓花颜金步摇，芙蓉帐暖度春宵；春宵苦短日高起，从此君王不早朝；承欢侍宴无闲暇，春从春游夜专夜。后宫佳丽三千人，三千

宠爱在一身。金屋妆成娇侍夜，玉楼宴罢醉和春。姊妹弟兄皆列土，可怜光彩生门户；遂令天下父母心，不重生男重生女。骊宫高处入青云，仙乐风飘处处闻，缓歌谩舞凝丝竹，尽日君王看不足。渔阳鼙鼓动起来，惊破霓裳羽衣曲。九重城阙烟尘生，千乘万骑西南行。翠华摇摇行复止，西出都门百余里；六军不发无奈何，宛转蛾眉马前死。花钿委地无人收，翠翘金雀玉搔头；君王掩面救不得，回看血泪相和流。黄埃散漫风萧索，云栈萦纡登剑阁；峨眉山下少人行，旌旗无光日色薄。蜀江水碧蜀山青，圣主朝朝暮暮情。行宫见月伤心色，夜雨闻铃肠断声。天旋日转回龙驭，到此踌躇不能去。马嵬坡下泥土中，不见玉颜空死处。君王相顾尽沾衣，东望都门信马归。归来池苑皆依旧，太液芙蓉未央柳。芙蓉如面柳如眉，对此如何不泪垂。**春风桃李花开日，秋雨梧桐叶落时。**西宫南内多秋草，落叶满阶红不扫。梨园弟子白发新，椒房阿监青娥老。夕殿萤飞思悄然，孤灯挑尽未成眠。迟迟钟鼓初长夜，耿耿星河欲曙天。鸳鸯瓦冷霜华重，翡翠衾寒谁与共？悠悠生死别经年，魂魄不曾来入梦。临邛道士鸿都客，能以精诚致魂魄。为感君王辗转思，遂教方士殷勤觅。排云驭气奔如电，升天入地求之遍；上穷碧落下黄泉，两处茫茫皆不见。忽闻海上有仙山，山在虚无缥缈间。楼阁玲珑五云起，其中绰约多仙子。中有一人字太真，雪肤花貌参差是。金阙西厢叩玉扃，转教小玉报双成；闻道汉家天子使，九华帐里梦魂惊。揽衣推枕起徘徊，珠箔银钩迤逦开；云鬓半偏新睡觉，花冠不整下堂来。风吹仙袂飘飘举，犹似霓裳羽衣舞。**玉容寂寞泪阑干，梨花一枝春带雨。**含情凝睇谢君王，一别音容两渺茫。昭阳殿里恩爱绝，蓬莱宫中日月长。回头下望人寰处，不见长安见尘雾。唯将旧物表深情，钿合金钗寄将去。钗留一股合一扇，钗擘黄金合分钿。**但教心似金钿坚，天上人间会相见。**临别殷勤重寄词，词中有誓两心知；七月七日长生殿，夜半无人私语时：**在天愿作比翼鸟，在地愿为连理枝。天长地久有时尽，此恨绵绵无尽期。**——《长恨歌》

一道残阳铺水中，半江瑟瑟半江红。**可怜九月初三夜，露似珍珠月似弓。**——《暮江吟》

绿蚁新醅酒，红泥小火炉。晚来天欲雪，能饮一杯无。——《问刘十九》

采石江边李白坟，绕田无限草连云。可怜荒垅穷泉骨，曾有惊天动地文。**但是诗人多薄命，就中沦落不过君。**——《李白墓》

时难年荒世业空，弟兄羁旅各西东。田园寥落干戈后，骨肉流离道路中。**吊影分为千里雁，辞根散作九秋蓬。**共看明月应垂泪，一夜乡心五处同。——《经乱兄弟离散书怀寄兄弟》

赠君一法决狐疑，不用占龟与祝蓍：**试玉要烧三月满，辨才须待七年期。**周公恐惧流言后，王莽谦恭未篡时；向使当初身便死，一生真伪有谁知？——《放言五首》之一

萤光闪耀终非火，荷露团圆不是珠。——《放言五首》之一

水能性澹是吾友，竹解心虚是我师。——《池上竹下作》

荣枯事过皆成梦，忧喜两忘便是禅。——《放言五首》之二

双眸剪秋水，十指剥青葱。——《筝》

种树当前轩，树高柯叶繁；惜哉远山色，隐此蒙笼间。一朝持斧斤，手自截其端。万

叶落头上，千峰来面前。忽似决云雾，豁达睹青天。又如所念人，久别一款颜。始有清风至，稍见飞鸟还。开怀东南望，目远心辽然。人各有偏好，物莫能两全。**尽日爱柔条，何如见青山。**——《截树》

海天东望夕茫茫，山势川形阔复长。灯火万家城西畔，星河一道水中央。**风吹古木晴天雨，月照平山夏复凉。**能就江楼消暑否？比君茅舍较清凉。——《江楼夕望招客》

淡烟疏雨间斜阳，江色鲜明海气凉。蜃散云收破楼阁，虹残水照断桥梁。**风翻白浪花千片，雁点青天字一行。**好著丹青图写取，题诗寄与水曹郎。——《江楼远眺寄张员外》

晨光出照屋梁明，初打开门鼓一声。**犬上阶眠知地湿，鸟临窗语报天晴。**半宵宿酒头仍重，新脱冬衣体乍轻。睡觉心空思想尽，近来乡梦不多成。——《早兴》

望海楼明照曙霞，护江堤白踏晴沙。涛声夜入伍员庙，柳色春藏苏小家。**红袖纤绫夸柿蒂，青旗沽酒趁梨花。**谁开湖寺西南路，草绿裙腰一带斜。——《杭州春望》

孤山寺北贾亭西，水面初平云脚低。**几处早莺争暖树，谁家新燕啄春泥。**乱花渐欲迷人眼，浅草才能没马蹄。最爱湖东行不足，绿杨阴里白沙堤。——《钱塘湖春行》

湖上春来似画图，乱峰围绕水平铺。**松排山面千重翠，月点波心一颗珠。**碧毯线头抽早稻，青萝裙带展新蒲。未能抛得杭州去，一半勾留是此湖。——《春题湖上》

柳湖松岛莲花寺，晚动归桡出道场。**卢橘子低山雨重，栟榈叶战水风凉。**烟波淡荡摇空碧，楼殿参差倚夕阳。到岸请君回首望，蓬莱岛在水中央。——《西湖晚归回望孤山寺》

花非花，雾非雾；夜半来，天明去。**来去春梦几多回？去时朝云无觅处！**——《花非花》

江南好，风景旧曾谙：**日出江花红胜火，春来江水绿如蓝。**能不忆江南？——《忆江南》

山中秀灵雨后见，泉声玉碎醉中闻。——《山中与元九书》

清风两窗竹，白露一庭松。——《忆江南》词三首

林间暖酒烧红叶，石上题诗扫绿苔。——《送王十八归山》

(十六)顾况作品选段

冬青树上挂凌霄，岁寒花凋树不凋。——《行路难》

(十七)张巡作品选段

岧峣试一临，虏骑附城阴。**不辨风云色，安知天地心？**门开边月近，战苦阵云深。且夕更楼上，遥闻横笛声。——《闻笛》

(十八)裴公衍作品选段

青山可解尘中事，流水能清物外心。——《春夜宿云际寺》

(十九)杨巨源作品选段

听琴心思静,论剑神自扬。——《僧院听琴》

(二十)李崇嗣《览镜》

岁去红颜尽,愁来白发新。今朝开镜匣,疑是别逢人。——《览镜》

(二十一)元稹作品选段

曾经沧海难为水,除却巫山不是云。取次花丛懒回顾,半缘修道半缘君。——《无题》

昔日戏言身后事,今朝都到眼前来。衣裳已施行看尽,钱线犹存未忍开。尚思旧情怜婢仆,也曾因梦送钱财。诚知此恨人人有,**贫贱夫妻百事哀。**——《遣悲怀》

金埋无土色,玉坠无瓦声。——《思归乐》

(二十二)孟郊作品选段

春风得意马蹄疾,一夜观尽长安花。——《登科后》

(二十三)贾岛作品选段

闽国扬帆去,蟾蜍亏复团。**秋风吹渭水,落叶满长安。**此地聚会夕,当时雷雨寒。兰桡殊未返,消息海云端。——《江上忆吴处士》

十年磨一剑,锋芒未曾试。今日把示君,谁有不平事。——《剑客》

松下问童子,言师采药去;只在此山中,云深不知处。——《寻隐者不遇》

(二十四)李贺作品选段

吴丝蜀桐张高秋,空山凝云颓不流。江娥啼竹素女愁,李凭中国弹箜篌。**昆山玉碎凤凰叫,**芙蓉泣露香兰笑。十二门前融冷光,二十三丝动紫皇。女娲炼石补天处,石破天惊逗秋雨。梦入神山教神妪,老鱼跳波瘦蛟舞。吴质不眠倚桂树,露脚斜飞湿寒兔。——《李凭箜篌引》

茂陵刘郎秋风客,夜闻马嘶晓无迹。画栏桂树悬秋香,三十六宫土花碧。魏官牵车指千里,东关酸风射眸子。空将汉月出宫门,忆君清泪如铅水。衰兰送客咸阳道,**天若有情天亦老。**携盘独出月荒凉,渭城已远波声小。——《金铜仙人辞汉歌》

大漠沙如雪,燕山月如钩。何当金络脑,快走踏清秋。——《马诗》

零落栖迟一杯酒,主人奉觞客长寿。主父西游困不归,家人折断门前柳。吾闻马周昔作新丰客,天荒地老无人识。空将笺上两行书,直犯龙颜请恩泽。**我有迷魂招不得,雄鸡一唱天下白。**少年心事当拏云,谁念幽寒坐呜呃。——《致酒行》

(二十五)颜真卿《劝学》

三更灯火五更鸡,正是男儿立志时;**黑发不知勤学早,白首方恨读书迟。**——《劝学》

(二十六)许浑作品选段

一上高楼万里愁,蒹葭杨柳似汀洲。**溪云西起日沉阁,山雨欲来风满楼。**鸟下绿芜秦苑夕,蝉鸣黄叶汉宫秋。行人莫问当年事,故国东来渭水流。——《咸阳城西楼晚眺》

村径绕山松叶暗,柴门临水稻花香。——《晚至韦隐居郊园》

(二十七)杜牧作品选段

千里莺啼绿映红,水村山郭酒旗风。南朝四百八十寺,多少楼台烟雨中。——《江南春绝句》

六朝文物草连空,天淡云闲古今同。**鸟去鸟来山色里,人歌人笑水声中。**深秋帘幕千家雨,落日楼台一笛风。惆怅无因见范蠡,参差烟树五湖东。——《题宣州开元寺水阁》

折戟沉沙铁未销,自将磨洗认前朝。**东风不与周郎便,铜雀春深锁二乔。**——《赤壁》

烟笼寒水月笼沙,夜泊秦淮近酒家。**商女不知亡国恨,隔江犹唱后庭花。**——《泊秦淮》

远上寒山石径斜,白云深处有人家。**停车坐爱枫林晚,霜叶红于二月花。**——《山行》

繁华事散逐香尘,流水无情草自春。日暮东风怨啼鸟,落花犹似坠楼人。——《金谷园》

多情却似总无情,唯觉尊前笑不成。**蜡烛有心还惜别,替人垂泪到天明。**——《赠别》

百年不肯疏荣辱,双鬓终应老是非;**不道青山归去好,青山迎得众人归。**——《怀紫阁山》

狂风落尽深红色,绿树成荫子满枝。——《怅诗》

胜败兵家未可期,包羞忍耻是男儿;**江东弟子多才俊,卷土重来未可知。**——《题乌江亭》

(二十八)李商隐作品选段

迢递高城百尺楼,绿杨枝外尽汀州。贾生年少虚垂涕,王粲春来更远游。永忆江湖归白发,欲回天地入扁舟。**不知腐鼠成滋味,猜意鹓雏竟未休。**——《安定城楼》

君问归期未有期,巴山夜雨涨秋期。**何当共剪西窗烛,却话巴山夜雨时。**——《夜雨寄北》

昨夜星辰昨夜风,画楼西畔桂堂东。**身无彩凤双飞翼,心有灵犀一点通。**隔座送钩春酒暖,分曹射覆蜡灯红。嗟余听鼓应官去,走马兰台类转蓬。——《无题》之一

相见时难别亦难,东风无力百花残。**春蚕到死丝方尽,蜡炬成灰泪始干。**晓镜但愁云鬓改,夜吟应觉月光寒。**蓬莱此去无多路,青鸟殷勤为探看。**——《无题》之二

重帏深下莫愁堂，卧后清宵细细长。**神女生涯原是梦，小姑居处本无郎。**风波不信菱枝弱，月露谁教桂枝香。**直道相思了无益，未妨惆怅是清狂。**——《无题》之三

人生何处不离群？世路干戈惜暂分。雪岭未归天外使，松州犹驻殿前军。**座中醉客延醒客，江上晴云杂雨云。**美酒成都堪送老，当垆仍是卓文君。——《杜工部蜀中离席》

紫泉宫殿锁烟霞，欲取芜城作帝家。玉玺不缘归日角，锦帆应是到天涯。**于今腐草无萤火，终古垂杨有暮鸦。**地下若逢陈后主，岂宜重问后庭花。——《隋宫》之一

锦瑟无端五十弦，一弦一柱思华年。庄生晓梦迷蝴蝶，望帝春心托杜鹃。**沧海月明珠有泪，蓝田日暖玉生烟。**此情可待成追忆，只是当时已惘然。——《锦瑟》

怜君孤秀植庭中，细叶轻阴满座风。**桃李盛时甘寂寞，雪霜多后始青葱。**一年几变枯荣事，百尺方资柱石功。为谢西园车马客，定悲摇落尽成空。——《题小松》

深居俯夹城，春去夏犹清。**天意怜芳草，人间重晚晴。**并添高阁迥，微注小窗明。越鸟巢干后，归飞体更轻。——《晚晴》

竹坞无情水槛清，相思迢递隔重城；**秋阴不散霜飞晚，留得残荷听雨声。**——《寄怀崔雍》

十岁裁诗走马成，冷烛残灰动离情；**桐花万里丹山路，雏凤清于老凤声。**——《寄畏之员外》

(二十九)赵嘏《长安晚秋》

云物凄凉拂曙流，汉家宫阙动高秋；残星几点雁横塞，长笛一声人倚楼；紫艳半开篱菊静，红衣落尽清莲愁；鲈鱼正美不归去，空戴南冠学楚囚。——《长安晚秋》

(三十)温庭筠作品选段

晨起动征铎，客行悲故乡。**鸡声茅店月，人迹板桥霜。**槲叶落山路，枳花明驿墙。因思杜陵梦，凫雁满回塘。——《商山早行》

团圆莫作波中月，洁白莫为枝上雪。月随波动碎㠘㠘，雪似梅花不堪折。——《三洲歌》

杏花含露团香雪，绿杨陌上多离别。灯在月胧明，觉来闻晓莺。玉钩褰翠幕，妆浅旧眉薄。春梦正关情，镜中蝉鬓轻。——《菩萨蛮·杏花含露团香雪》其二

千万恨，恨极在天涯。山月不知心里事，水风空落眼前花，摇曳碧云斜。——《梦江南》二首其一

(三十一)黄巢作品选段

飒飒西风满院栽，蕊寒香冷蝶难来。**他年我若为青帝，报与桃花一起开。**——《题菊花》

待到秋来九月八，我花开后百花杀。**冲天香阵透长安，满城尽带黄金甲。**——《不第后赋菊》

(三十二)罗隐《蜂》

不论平地与山尖,无限风光尽被占。**采得百花成蜜后,为谁辛苦为谁甜?**——《蜂》

(三十三)秦韬玉《贫女》

蓬门未识绮罗香,拟托良媒益自伤。谁爱风流高格调,共怜时世俭梳妆。敢将十指夸针巧,不把双眉斗画长。**苦恨年年压金线,为他人作嫁衣裳。**——《贫女》

(三十四)徐贤妃作品选段

柳叶眉间发,桃花脸上生。——《赋得北方有佳人》

(三十五)韩偓作品选段

水自潺潺日自斜,尽无鸡犬有啼鸦。**千村万落如寒食,不见人烟空见花。**——《值泉州军过村落皆空为一绝》

何处一屏风,分明怀素踪。虽多尘色染,犹见墨痕浓。**怪石奔秋涧,寒藤挂古松。若教临溪畔,字字恐成龙。**——《草书屏风》

(三十六)韦庄作品选段

惆怅梦馀山月斜,孤灯照壁背红纱,小楼高阁谢娘家。**暗想玉容何所似?一枝冰雪冻梅花,满身香雾簇朝霞。**——《浣溪沙·惆怅梦馀山月斜》

独上小楼春欲暮,愁望玉关芳草路。消息断,不逢人,却敛细眉归绣户。坐看落花空叹息,罗袂湿斑红泪滴。千山万水不曾行,魂梦欲教何处觅。——《木兰花·独上小楼春欲暮》

大道青楼御苑东,玉栏仙杏压枝红。金铃犬吠梧桐月,朱鬣马嘶杨柳风。**流水带花穿巷陌,夕阳和树入帘栊。**瑶池宴罢归来醉,笑说君王在月宫。——《贵公子》

(三十七)谭用之《秋宿湘江遇雨》

江上阴云锁梦魂,江边深夜舞刘琨。**秋风万里芙蓉国,暮雨千家薜荔村。**乡思不堪悲橘柚,旅游谁肯重王孙?渔人相见不相问,长笛一声归岛门。——《秋宿湘江遇雨》

(三十八)王翰《凉州词》

葡萄美酒夜光杯,欲饮琵琶马上催。**醉卧沙场君莫笑,古来征战几人回。**——《凉州词》

(三十九)常建《破山寺后禅院》

清晨入古寺,初日照高林。**曲径通幽处,禅房花木深。**山光悦鸟性,潭影空人心。万籁此俱寂,惟闻钟磬音。——《破山寺后禅院》

(四十)章孝标作品选段

梅花带雪飞琴上,柳色和烟入酒中。——《早春初晴野宴》

(四十一)释寒山作品选段

独坐无人知,孤月照寒泉;泉中本无月,月自在青天。——《禅诗三首》之一

众星罗列夜明深,岩点孤灯月西沉;圆满光华不磨镜,挂在青天是我心。——《禅诗三首》之二

杳杳寒山道,落落冷涧滨。啾啾常有鸟,寂寂更无人。淅淅风吹面,纷纷雪积身。朝朝不见日,岁岁不知春。——《禅诗三首》之三

(四十二)刘眘虚《阙题》

道由白云尽,春随青溪长;时有落花至,远随流水香。闲门向山路,深柳读书堂;幽映每白日,清辉照衣裳。——《阙题》

(四十三)释怀睿作品选段

家在闽山东复东,其中岁岁有花红;而今又到花红处,花在旧时红处红。

(四十四)释玄览作品选段

海阔凭鱼跃,天高任鸟飞。——《题竹上诗句》

(四十五)释希运(黄檗禅师)《上堂开示颂》

尘劳迥脱事非常,紧把绳头做一场。不是一番寒彻骨,怎得梅花扑鼻香。——《上堂开示颂》

(四十六)释神赞《苍蝇偈》

空门不肯出,投窗也大痴;百年钻故纸,何日出头时?

(四十七)释神秀《菩提偈》

身是菩提树,心如明镜台;时时勤擦拭,不使惹尘埃。

(四十八)释文益《牡丹偈》

拥毳对芳丛,由来趣不同;发从今日白,花是去年红。艳冶随朝露,馨香逐晚风;何须待零落,然后始知空?

(四十九)无名氏作品选段

花能解语迎人笑,草不知名分外娇。

美恶不随天地老。

蛇蝎性灵生便毒,蕙兰根异死犹香。

劝君莫惜金缕衣,劝君惜取少年时;花开堪折真须折,莫待无花空折枝。

(五十)慧能作品选段

平淡心中自见真，有真即是成佛因；不见自性外觅佛，起心终是痴心人。——《六祖坛经》

我心自有佛，自佛是真佛；自若无佛心，何处求真佛？——《六祖坛经》

菩提本无树，明镜亦非台；本来无一物，何处惹尘埃？——《菩提偈》

(五十一)李华作品选段

芳树无人花自落，青山一路鸟空啼。——《春行即兴》

第六节　五代、十国、宋、元、明、清部分

(一)李煜作品选段

帘外雨潺潺，春意阑珊。罗衾不耐五更寒。**梦里不知身是客，一晌贪欢。**　独自莫凭栏，无限江山。**别时容易见时难。流水落花春去也，天上人间。**——《浪淘沙·帘外雨潺潺》

无言独上西楼。月如钩。寂寞梧桐深院锁清秋。　**剪不断，理还乱，是离愁。别有一番滋味在心头。**——《乌夜啼·无言独上西楼》

春花秋月何时了，往事知多少？小楼昨夜又东风，故国不堪回首月明中。　雕栏玉砌应犹在，只是朱颜改。**问君能有几多愁？恰似一江春水向东流。**——《虞美人·春花秋月何时了》二首之一

别来春半，触目愁肠断。砌下落梅如雪乱，拂了一身还满。　雁来音信无凭，路遥归梦难成。**离恨恰如春草，更行更远还生。**——《清平乐·别来春半》

四十年来家国，三千里地山河。**凤阁龙楼连霄汉，玉树琼枝作烟萝**，几曾识干戈？一旦归为臣虏，沈腰潘鬓消磨。最是仓惶辞庙日，教坊犹奏别离歌，挥泪对宫娥。——《破阵子·四十年来家国》

(二)《旧唐书》选段

但立直竿，终无曲影。

流水带花穿巷陌，夕阳映树入帘栊。——《崔彦昭传》

(三)牛希济《生查子》

春山烟欲收，天淡稀星小。残月脸边明，别泪临清晓。　语已多，情未了，回首犹重道：**记得绿罗裙，处处怜芳草。**——《生查子·春山烟欲收》

(四)顾敻《诉衷情》

永夜抛人何处去？绝来音。香阁掩，眉敛，月将沉，争忍不相寻？怨孤衾。**换我心，为你心，始知相忆深。**——《诉衷情·永夜抛人何处去》

(五)鹿虔扆《临江仙》

金锁重门荒苑静,绮窗愁对秋空。翠华一去寂无踪。玉楼歌吹,声断已随风。 **烟月不知人事改,夜阑还照深宫。**藕花相向野塘中。暗伤亡国,清露泣香红。——《临江仙·金锁重门荒苑静》

(六)李珣《巫山一段云》

古庙依青嶂,行宫枕碧流。水声山色锁庄楼,往事思悠悠! 云雨朝还暮,烟花春复秋。**啼猿何必近孤舟,**行客自多愁。——《巫山一段云·古庙依青嶂》

(七)冯延巳作品选段

几日行云何处去?忘却归来,不道春将暮。百草千花寒食路,香车系在谁家树?泪眼倚楼频独语,双燕来时,陌上相逢否?**撩乱春愁如柳絮,悠悠梦里无寻处。**——《蝶恋花·几日行云何处去》

六曲阑干偎碧树。杨柳风轻,展尽黄金缕。谁把钿筝移玉柱?穿帘海燕双飞去。满眼游丝兼落絮。红杏开时,一霎清明雨。**浓睡觉来莺乱语,惊残好梦无寻处。**——《蝶恋花·六曲阑干偎碧树》

庭院深深深几许?杨柳堆烟,帘幕无重数。玉勒雕鞍游冶处,楼高不见章台路。雨横风狂三月暮。门掩黄昏,无计留春住。泪眼问花花不语,乱红飞过秋千去。——《蝶恋花·庭院深深深几许》

花前失却游春侣,独自寻芳,满目悲凉,纵有笙歌亦断肠。 **林间戏蝶帘间燕,各自双双。**忍更思量,绿树青苔半夕阳。——《采桑子·花前失却游春侣》

(八)李璟作品选段

菡萏香消翠叶残,西风愁起绿波间。还与容光共憔悴,不堪看。 **细雨梦回鸡塞远,小楼吹彻玉笙寒。**簌簌泪珠多少恨,倚阑干。——《摊破浣溪沙·菡萏香消翠叶残》

手卷珠帘上玉钩,依前春恨锁重楼。风里落花谁是主?思悠悠。 **青鸟不传云中信,丁香空结雨中愁。**回首绿波春色暮,接天流。——《摊破浣溪沙·手卷珠帘上玉钩》

(九)欧阳修作品选段

绿桑高下映平川,赛罢田神笑语喧。**林外鸡鸣春雨歇,屋头日高杏花繁。**——《田家》

候馆梅残,溪桥柳细,草薰风暖摇征辔。**离愁渐远渐无穷,迢迢不断如春水。** 寸寸柔肠,盈盈粉泪,楼高莫近危栏倚,平芜尽处是春山,行人更在春山外。——《踏莎行·候馆梅残》

彩袖殷勤捧玉钟,当年拼却醉颜红。**舞低杨柳楼心月,歌尽桃花扇底风。**从别后,忆相逢,几回魂梦与君同。今宵剩把银红照,犹恐相逢是梦中。——《鹧鸪天·彩袖殷勤捧玉钟》

平山栏槛倚晴空,山色有无中。手种堂前垂柳,别来几度春风? 文章太守,**挥毫万字,一饮千钟。**行乐直须年少,尊前看取衰翁。——《朝中措·平山栏槛倚晴空》

江南蝶，斜日一双双。**身似何郎全傅粉，心如韩寿爱偷香**，天赋与轻狂。微雨后，薄翅腻烟光。才伴游蜂来小院，又随飞絮过东墙，长是为花忙。——《望江南·江南蝶》

别后不知君远近，触目凄凉多少闷？渐行渐远渐无书，水阔鱼沉何处问？**夜深风竹敲秋韵，万叶千声皆是恨**。故依单枕梦中寻，梦又不成灯又尽。——《玉楼春·别后不知君远近》

去年元夜时，花市灯如昼。**月上柳梢头，人约黄昏后**。今年元夜时，月与灯依旧。不见去年人，泪湿春衫袖。——《生查子·去年元夜时》

(十)苏轼作品选段

横看成岭侧成峰，远近高低各不同。不识庐山真面目，只缘身在此山中。——《题西林壁》

荷尽已无擎雨盖，菊残犹有傲霜枝。一年好景君记取，正是橙黄橘绿时。——《赠刘景文》

人生到处知何似，应是飞鸿踏雪泥；泥上偶然留指爪，鸿飞那复计东西？——《禅诗》一

若言琴上有琴声，放在匣中何不鸣？若言声在指头上，何不于君手上听？——《禅诗》二

旧书不厌百回读，熟读深思子自知。——《送安惇秀才西归》

清风肃肃摇窗扉，窗前修竹一尺围。纷纷苍雪落夏簟，冉冉绿雾沾人衣。**日高山蝉抱叶响，人静翠羽穿林飞**。道人绝粒对寒碧，为问鹤骨何缘肥。——《寿星院寒碧轩》

大江东去，浪淘尽，千古风流人物。故垒西边，人道是，三国周郎赤壁。乱石穿空，惊涛拍岸，卷起千堆雪。江山如画，一时多少豪杰？遥想公瑾当年，小乔初嫁了，雄姿英发。羽扇纶巾，谈笑间，强虏灰飞烟灭，故国神游，多情应笑我，早生华发，人生如梦，一樽还酹江月。——《念奴娇·赤壁怀古》

明月几时有，把酒问青天。不知天上宫阙，今夕是何年。我欲乘风归去，又恐琼楼玉宇，高处不胜寒。起舞弄清影，何似在人间？转朱阁，低绮户，照无眠。不应有恨，何事长向别时圆？人有悲欢离合，月有阴晴圆缺，此事古难全。**但愿人长久，千里共婵娟**。——《水调歌头·中秋大醉怀子由》

明月如霜，好风如水，清景无限。曲港跳鱼，圆荷泻露，寂寞无人见。紞如三鼓，铿然一叶，黯黯梦魂惊断。夜茫茫，重寻无处，觉来小园行遍。天涯倦客，山中归路，望断故园心眼。燕子楼空，佳人何在？空锁楼中燕。古今如梦，何曾梦觉？但有旧恨新怨。异时对，黄楼夜景，为余浩叹。——《永遇乐·彭城宿燕子楼梦盼盼》

文起八代之衰，道济天下之溺，忠犯人主之怒，勇夺三军之帅。——《评韩愈》

立大事者，不惟有超世之才，亦必有坚忍不拔之志。——《晁错论》

(十一)柳永作品选段

伫立危楼风细细,望极春愁,黯黯生天际。草色烟光残照里,无言谁会凭阑意。拟把疏狂图一醉,对酒当歌,强乐还无味。**衣带渐宽终不悔,为伊消得人憔悴。**——《凤栖梧·伫立危楼风细细》(蝶恋花)

寒蝉凄切,对长亭晚,骤雨初歇。都门怅饮无绪,留恋处,兰舟催发。执手相看泪眼,竟无语凝噎。念去去,千里烟波,暮霭沉沉楚天阔。**多情自古伤离别,更那堪,冷落清秋节。今宵酒醒何处?杨柳岸、晓风残月。**此去经年,应是良辰美景虚设。便纵有、千种风情,更与何人说。——《雨霖铃·寒蝉凄切》

薄衾小枕凉天气,乍觉别离滋味。展转数寒更,起了还重睡。毕竟不成眠,一夜长如岁。 也拟待却回征辔,又争奈已成行计。万种思量,多方开解,只恁寂寞厌厌地。**系我一生心,负你千行泪。**——《忆帝京·薄衾小枕凉天气》

(十二)黄庭坚作品选段

孤城三日风吹雨,小市人家只菜蔬。水远山长又属玉,身闲心苦一春锄。翁从旁舍来收网,我适临渊不羡鱼。**俯仰之间已陈迹,暮窗归去读残书。**——《池口风雨留三日》

黄菊枝头生晓寒,人生莫放酒杯干。风前横笛斜吹雨,醉里簪花倒着冠。 身健在,且加餐,舞裙歌板尽清歌。**黄花白发相牵挽,付与时人冷眼看。**——《鹧鸪天·座中有眉山隐客史 应之和前韵即席答之》

(十三)宋祁《玉楼春》

东城渐觉风光好,縠皱波纹迎客棹。**绿杨烟外晓寒轻,红杏枝头春意闹。** 浮生长恨欢娱少,肯爱千金买一笑?为君持酒劝斜阳,且向花间留晚照。——《玉楼春》

(十四)秦观作品选段

倚危楼,恨如芳草,凄凄刬尽还生。念柳外青骢别后,水边红袂分时,怆然暗惊。无端天与娉婷,夜月一帘幽梦,春风十里柔情。怎奈向、欢娱渐随流水,素弦声断,翠绡香减,那堪片片飞花弄晚,濛濛残雨笼晴。正销凝,黄鹂又啼数声。——《八六子·倚危楼》

西城杨柳弄春柔。动离忧,泪难收。犹记多情曾为系归舟。碧野朱桥当日事,人不见,水空流。 韶华不为少年留。恨悠悠,几时休?飞絮落花时候一登楼。便做春江都是泪,流不尽,许多愁。——《江城子·西城杨柳弄春柔》

纤云弄巧,飞星传恨,银汉迢迢暗渡。**金风玉露一相逢,便胜却人间无数。** 柔情似水,佳期如梦,忍顾鹊桥归路。**两情若是久长时,又岂在朝朝暮暮。**——《鹊桥仙·纤云弄巧》

漠漠轻寒上小楼,晓阴无赖是穷秋,淡烟流水画屏幽。 **自在飞花轻似梦,无边丝雨细如愁,**宝帘闲挂小银钩。——《浣溪沙·漠漠轻寒上小楼》

(十五)王安石作品选段

天质自森森,孤高几百寻。凌霄不屈己,得地本虚心。**岁老根弥壮,阳骄叶更阴。**明时思解愠,愿斫五玄琴。——《孤桐》

今朝五月正清和,榴花诗句入禅那。浓绿万枝红一点,动人春色不须多。——《咏石榴花》

少年离别意非轻,老去相逢亦怆情。**草草杯盘供笑语,昏昏灯火话平生。**自怜湖海三年隔,又作尘沙万里行。欲问后期何日是,寄书应是雁南征。——《示长安君》

苏州司业诗名老,乐府皆言妙如神。**看似平常最奇崛,成如容易实艰辛。**——《题张业司侍》

墙角数枝梅,凌寒独自开。**遥知不是雪,为有暗香来。**——《梅花》

白玉堂前一树梅,为谁零落为谁开?**惟有春风最相惜,一年一度一归来。**——《梅花》

(十六)晏几道作品选段

梦后楼台高锁,酒醒帘幕低垂。去年春恨却来时,**落花人独立,微雨燕双飞。**记得小苹初见,两重心字罗衣,琵琶弦上说相思。当时明月在,曾照彩云归。——《临江仙·梦后楼台高锁》

醉拍春衫惜旧香,天将离恨恼疏狂。**年年陌上生春草,日日楼中有夕阳。** 云渺渺,水茫茫,征人归路许多长。相思本是无凭语,莫向花笺费泪行。——《鹧鸪天·醉拍春衫惜旧香》

(十七)《资治通鉴》选段

夫信者,人君之大宝也。国保于民,民保于信。非信无以使民,非民无以守国。是故古之王者不欺四海,霸者不欺四邻,善为国者不欺其民,善为家者不欺其亲。

士者,国之重器。得士则重,失士则轻。

(十八)卢梅坡《雪梅》

梅雪争春未肯降,骚人墨客费评章;**梅须逊雪三分白,雪却输梅一段香。**——《雪梅》

(十九)张先作品选段

水调数声持酒听,午醉醒来愁未醒。送春春去几时回?临晚镜,伤流景,往事后期空记省。 沙上并禽池上鸣,**云破月来花弄影。**重重帘幕密遮灯,风不定,人初静,明日落红应满径。——《天仙子—送春》

龙头舴艋吴儿竟,笋柱秋千游女并。芳洲拾翠暮忘归,秀野踏青来不定。 行云去后遥山暝,已放笙歌池院静。**中庭月色正清明,无数杨花过无影。**——《森兰花·乙卯吴兴寒食》

乍暖还轻次冷，风雨晚来方定。庭轩寂寞近清明，残花中酒，又是去年病。　楼头画角风吹醒，入夜重门静。那堪更被明月，隔墙送过秋千影。——《青门引·春思》

(二十)杨万里作品选段

春禽处处讲新语，细草欣欣贺嫩。晴曲折遍穿花底路，莫令一步作虚行。——《春暖郡圃散策三首》其一

梅子流酸溅齿牙，芭蕉分绿上窗纱；**日长睡起无情思，闲看儿童捉柳花。**——《闲居初夏午睡起》

篱落疏疏一径深，树头花落未成荫；儿童急走追黄蝶，飞入菜花无处寻。——《宿新市徐公店》

(二十一)葛长庚《立春》

东风吹散梅梢雪，一夜挽回天下春。从此阳春应有脚，百花富贵草精神。——《立春》

(二十二)王禹偁《村行》

马穿山径菊初黄，信马悠悠野兴长。**万壑有声含晚籁，数峰无语立斜阳。棠梨叶落胭脂色，**荞麦花开白雪香。何事吟余忽惆怅，村桥原树似吾乡。——《村行》

(二十三)赵师秀《约客》

黄梅时节家家雨，青草池塘处处蛙；有约不来过夜半，闲敲棋子落灯花。——《约客》

(二十四)辛弃疾作品选段

更能消几番风雨？匆匆春又归去。**惜春长怕花开早，何况落红无数！春且住！**见说道、天涯芳草无归路。怨春不语，算只有殷勤，画檐蛛网，尽日惹飞絮。　长门事，准拟佳期又误，娥眉曾有人妒。千金纵买相如赋，脉脉此情谁诉？君莫舞。君不见玉环飞燕皆尘土！闲愁最苦。休去倚危栏，斜阳正在，烟柳断肠处。——《摸鱼儿·更能消几番风雨》

野棠花落，又匆匆过了，清明时节。划地东风欺客梦，一夜云屏寒切。曲岸持觞，垂杨系马，此地曾轻别。楼空人去，旧游飞燕能说。　闻道绮陌东头，行人长见，帘底纤纤月。**旧恨春江流不断，新恨云山千叠。**料得明朝，尊前重见，镜里花难折。也应惊问，近来多少华发。——《念奴娇·书东流村壁》

扑面征尘去路遥，香篝渐觉水沉销。**山无重数周遭碧，花不知名分外娇。**　人历历，马萧萧，旌旗又过小红桥。愁边剩有相思句，摇断吟鞭碧玉梢。——《鹧鸪天·代人赋》

枕簟溪堂冷欲秋，断云依水晚来收。**红莲相倚浑如醉，白鸟无言定自愁。**　书咄咄，且休休，一丘一壑也风流。不知筋力衰多少，但觉新来懒上楼。——《鹧鸪天·鹅湖归病起作》

着意寻春懒便回，何如信步两三杯？山才好处行还倦，诗未成时雨早催。　携竹杖，更芒鞋。朱朱粉粉野蒿开。谁家寒食归宁女，笑语柔桑陌上来？——《鹧鸪天·着意寻春懒便回》

有甚闲愁可皱眉？老怀无绪自伤悲。**百年旋逐花阴转，万事长看鬓发知。**　溪上枕，竹间棋，怕寻酒伴懒吟诗。十分筋力夸强健，只比年时病起时。——《鹧鸪天·重九席上再赋》

陌上柔条初破芽，东邻蚕种已生些。**平冈细草鸣黄犊，斜阳寒林点暮鸦。**　山远近，路横斜，青旗沽酒有人家。城中桃李愁风雨，春在溪头荠菜花。——《鹧鸪天·陌上柔条初破芽》

郁孤台下清江水，中间多少行人泪？西北望长安，可怜无数山！**青山遮不住，毕竟东流去！**江晚正愁余，山深闻鹧鸪。——《菩萨蛮·书江西造口壁》

东风夜放花千树，更吹落，星如雨。宝马雕车香满路。凤箫声动，玉壶光转，一夜鱼龙舞。　蛾儿雪柳黄金缕，笑语盈盈暗香去。**众里寻他千百度，蓦然回首，那人却在，灯火阑珊处。**——《青玉案·元夕》

(二十五)孔平仲《禾熟》

百里西风禾黍香，鸣泉落窦谷登场。**老牛粗了耕耘债，啮草坡头卧夕阳。**

(二十六)朱熹作品选段

昨晚扁舟雨一蓑，满江风浪夜如何？**今朝试卷孤蓬望，依旧青山绿水多。**——《水中行舟》

半亩方塘一鉴开，天光云影共徘徊；**问渠哪得清如许，为有源头活水来。**——《观书有感》

大言不惭，则无必为之志。

人无忠信，则身皆无实，为恶则易，为善则难，故学者必以是为主焉。

君子之心公而恕，小人之心私而刻。

仁者散财以得民，不仁者亡身以殖货。

上好仁以爱其下，则下好义以忠其上。

(二十七)宋真宗《劝学诗》

富家不用买良田，书中自有千钟粟。
安居不用架高堂，书中自有黄金屋。
出门莫恨无随人，书中车马多如簇。
娶妻莫恨无良媒，书中自有颜如玉。
男儿若遂平生志，六径勤向窗前读。

(二十八)李清照作品选段

薄雾浓云愁永昼,瑞脑消金兽。佳节又重阳,玉枕纱橱,半夜凉初透。　东篱把酒黄昏后,有暗香盈袖。**莫道不消魂,帘卷西风,人比黄花瘦。**——《醉花阴·薄雾浓云愁永昼》

红藕香残玉簟秋。轻解罗裳,独上兰舟。云中谁寄锦书来?雁字回时,月满西楼。**花自飘零水自流。一种相思,两处闲愁。**此情无计可消除,才下眉头,又上心头。——《一剪梅·红藕香残玉簟秋》

暖雨晴风初破冻。柳眼梅腮,已觉春心动。酒意诗情谁与共?泪融残粉花钿重。乍试夹衫金缕缝。山枕斜敧,枕损钗头凤。**独抱浓愁无好梦,夜阑犹剪灯花弄。**——《蝶恋花·暖雨晴风初破冻》

寻寻觅觅,冷冷清清,凄凄惨惨戚戚。**乍暖还寒时候,最难将息。**三杯两盏淡酒,怎敌他晚来风急?雁过也,正伤心,却是旧时相识。　满地黄花堆积,憔悴损,如今有谁堪摘?守着窗儿,独自怎生得黑?梧桐更兼细雨,到黄昏、点点滴滴。这次第,怎一个愁字了得?——《声声慢·寻寻觅觅》

落日熔金,暮云合璧,人在何处?染柳烟浓,吹梅笛怨,春意知几许?元宵佳节,融和天气,次第岂无风雨?来相召,香车宝马,谢他酒朋诗侣。　中州盛日,闺门多暇,记得偏重三五。铺翠冠儿,捻金雪柳,簇带争济楚。如今憔悴,风鬟雾鬓,怕见夜间出去。不如向帘儿底下,听人笑语。——《永遇乐·落日熔金》

(二十九)林逋《山园小梅》

众芳摇落独暄妍,占尽风情向小园。**疏影横斜水清浅,暗香浮动月黄昏。**霜禽欲下先偷眼,粉蝶如知合断魂。幸有微吟可相狎,不须檀板共金樽。——《山园小梅》

(三十)陆游作品选段

天遣为农老故乡,山园三亩镜湖旁。**嫩莎经雨如秧绿,小蝶穿花似茧黄。**斗酒只鸡人笑乐,十风五雨岁丰穰。相逢但喜桑麻长,欲话穷通已两忘。——《村居初夏》

早岁哪知世事艰,中原北望气如山。楼船夜雪瓜洲渡,铁马秋风大散关。塞上长城空自许,镜中白发已先斑。**出师一表真名世,千载谁堪伯仲间。**——《书愤》

驿外断桥边,寂寞开无主。已是黄昏独自愁,更著风和雨。　无意苦争春,一任群芳妒。**零落成泥碾作尘,只有香如故。**——《卜算子·咏梅》

红酥手,黄縢酒,满城春色宫墙柳。**东风恶,欢情薄,**一怀愁绪,几年离索,错!错!错!　春如旧,**人空瘦,**泪痕红浥鲛绡透。桃花落,闲池阁。**山盟虽在,锦书难托。**莫!莫!莫!——《钗头凤·红酥手》

读书雨夜一灯昏,叹息何由起九原?**邪正古来观大节,是非死后有公言。**未能剧论希扪虱,且复长歌学叩辕。他日安知无志士,经过指点放翁门。——《观史》

双屦青芒滑，轻衫白苎凉。**云生半岩润，麇过一林香。**童子持棋局，厨人馈粟浆。归来更清绝，淡月满林塘。——《暇日登东冈》

古来学问无遗力，少壮功夫老始成；**纸上来得终觉浅，绝知此事要躬行。**——《冬夜读书示子聿》

美睡宜人胜按摩，江南十月气犹和。**重帘不卷留香久，古砚微凹聚墨多。**月上忽看梅影出，风高时送雁声过。一杯太淡君休笑，牛背吾方扣角歌。——《书室》

我昔学诗未有得，残余未免从人乞。残余未免从人乞。力孱气馁心自知，妄取虚名有惭色。四十从戎驻南郑，酣宴军中夜连日。打球筑场一千步，阅马列厩三万匹。华灯纵博声满楼，宝钗艳舞光照席。琵琶弦急冰雹乱，羯鼓手匀风雨疾。诗家三昧忽见前，屈贾在眼元历历。**天机云锦用在我，剪裁妙处非刀尺。**世间才杰固不乏，秋毫未合天地隔。放翁老死何足论，广陵散绝还堪惜。——《走笔作歌》

(三十一)唐琬《钗头凤》

世情薄，人情恶，雨送黄昏花易落。晓风干，泪痕残。欲笺心事，独语斜阑，难！难！难！　人成各，今非昨，病魂常似秋千索。角声寒，夜阑珊。怕人寻问，咽泪装欢，瞒！瞒！瞒！——《钗头凤·世情薄》

(三十二)元好问(金)作品选段

一语天然万古新，豪华落尽见真淳。南窗白日羲皇上，未害渊明是晋人。——《论诗三十首其四》

问世间，情为何物？直教生死相许。天南地北双飞客，老翅几回寒暑。欢乐趣，离别苦，就中更有痴儿女。君应有语，渺万里层云，千山暮雪，只影向谁去？——《摸鱼儿·雁丘词》

(三十三)范成大作品选段

花开长恐赏花迟，花落何曾报我知；**人自多情春不管，强颜犹作送春诗。**——《连夕大风，凌寒梅已零落殆尽三绝》

(三十四)晏殊作品选段

一曲新词酒一杯，去年天气旧亭台，夕阳西下几时回？　**无可奈何花落去，似曾相识燕归来，**小园香径独徘徊。——《浣溪沙·一曲新词酒一杯》

红笺小字，说尽平生意。鸿雁在云鱼在水，惆怅此情难寄。斜阳独倚西楼，遥山恰对帘钩。**人面不知何处，绿波依旧东流。**——《清平乐·红笺小字》二首

槛菊愁烟兰泣露。罗幕轻寒，燕子双飞去。明月不谙离恨苦，斜光到晓穿朱户。**昨夜西风凋碧树，独上高楼，望尽天涯路。**欲寄彩笺兼尺素，山长水阔知何处。——《蝶恋花·槛菊愁烟兰泣露》

芙蓉金菊斗馨香，天气欲重阳。**远村秋色如画，红树间疏黄。**　流水淡，碧天长，

路茫茫。凭高目断，鸿雁来时，无限思量。——《诉衷情·芙蓉金菊斗馨香》

油壁香车不再逢，峡云无迹任西东。**梨花院落溶溶月，柳絮池塘淡淡风**。几日寂寥伤酒后，一番萧瑟禁烟中。鱼书欲寄何由达，水远山长处处同。——《寓意·油壁香车不再逢》

(三十五)周必大作品选段

一挂吴帆不计程，几回击缆几回行。**天寒有日云犹冻，江阔无风浪亦生**。数点家山常在眼，一声寒雁正关情。长年忽得南来鲤，恐有音书急遣烹。——《舟行咏永和兄弟》

(三十六)周紫芝作品选段

月向寒林欲上时，露从秋后已沾衣。微萤不自觉时晚，犹抱馀光照水飞。——《秋晚其二》

燕子时时度翠帘，柳寒犹未褪香绵；**落花门巷家家雨，新炎楼台处处烟**。情默默，恨怏怏。东风吹动画秋千。拆桐开尽莺声老，无奈春何只醉眠。——《鹧鸪天·清明》

(三十七)吴文英《浣溪沙》

门隔花深梦旧游，夕阳无语燕归愁，玉纤香动小帘钩。**落絮无声春垂泪，行云有影月含羞**；东风临夜冷于秋。——《浣溪沙·门隔花深梦旧游》

(三十八)蒋捷《一剪梅·舟过吴江》

一片春愁带酒浇。江上舟摇，楼上帘招。秋娘容与泰娘娇。风又飘飘，雨又潇潇。何日云帆卸浦桥？银字筝调，心字香烧。**流光容易把人抛**。红了樱桃，绿了芭蕉。

(三十九)朱淑真《落花》

连理枝头花正开，妒花风雨便相催；**愿教青帝常为主，莫遣纷纷点翠苔**。——《落花》

(四十)张孝祥《念奴娇·过洞庭》

洞庭青草，近中秋，更无一点风色。玉鉴琼田三万顷，著我扁舟一叶。素月分辉，明河共影，表里俱澄澈。悠然心会，妙处难与君说。　　应念岭表经年，孤光自照，**肝胆皆冰雪**。短发萧骚襟袖冷，稳泛沧浪空阔。尽吸西江，细斟北斗，万象为宾客。扣舷独笑，不知今昔何昔？——《念奴娇·过洞庭》

(四十一)曾巩《咏柳》

乱条犹未变初黄，倚得东风势更狂。**解把飞花蒙日月，不知天地有清霜**。

(四十二)汪洙《喜》

久旱逢甘雨，他乡遇故知；洞房花烛夜，金榜题名时。——《喜》

(四十三)岳飞作品选段

怒发冲冠,凭栏处,萧萧雨歇;抬望眼,仰天长啸,壮怀激烈;三十功名尘与土,八千里路云和月。莫等闲,白了少年头,空悲切! 靖康耻,犹未雪,臣子恨,何时灭?驾长车,踏破贺兰山阙;壮志饥餐胡虏肉,笑谈渴饮匈奴血,待重头,收旧河山,朝天阙。——《满江红·写怀》

经年尘土满征衣,特特寻芳上翠微;好水好山看不足,马蹄催趁月明归。——《池洲翠微亭》

(四十四)邵雍《禅诗》

造化从来不负人,万般红紫斗天真;满城车马空撩乱,未必逢春便得春。——《和张子望洛城观花》

(四十五)戴复古作品选段

黄金无足色,白璧有微瑕。求人不求备,妾愿老君家。——《寄兴》

客游江海上,几度见秋风。远浦芦花白,疏林秋实红。人情朝暮变,景物古今同。老眼犹明在,从教两耳聋。——《秋兴有感》

入妙文章本平淡,等闲言语变瑰奇。——《读放翁<剑南诗稿>》

(四十六)王娇娘作品选段

世间万事转头空,何物似情浓?——《一丛花》

(四十七)无名氏《嗅梅》

尽日寻春不见春,芒鞋踏遍陇头云。归来偶捻梅花嗅,春在枝头已十分。——《嗅梅》

(四十八)释志南《绝句·古木阴中系短篷》

古木阴中系短篷,杖藜扶我过桥东。沾衣不湿杏花雨,吹面不寒杨柳风。——《绝句·古木阴中系短篷》

(四十九)高观国《观太真出浴图》

写出梨花雨后晴,凝脂洗尽见天真;春从翠髻堆边见,娇自红绡脱处生。

(五十)李唐《题画》

云里烟村雨里滩,看似容易画之难;早知不如时人眼,多买胭脂画牡丹。

(五十一)文天祥《过零丁洋》

辛苦遭逢起一经,干戈寥落四周星。山河破碎风漂絮,身世浮沉雨打萍。惶恐滩头说惶恐,零丁洋里叹零丁。人生自古谁无死,留取丹心照汗青。

(五十二)张可久作品选段

诗情放,剑气豪,英雄不把穷通较。**江中斩蛟,云间射雕,席上挥毫。**他得志笑闲人,他失脚闲人笑。——《庆东原·步马致远韵》

百年浑似醉,满怀都是春,高卧东山一片云。嗔,**是非拂尘面。消磨尽,古今无限人。**——《金字经·百年浑似醉》

(五十三)薛昂夫作品选段

屈指数春来,弹指惊春去。蛛丝网落花,也要留春住。几日喜春晴,几夜愁春雨。六曲小山屏,题满伤春句。**春若有情应解语,问着无凭据。**江东日暮云,渭北春天树,不知那答儿是春住处?——《楚天遥带过清江引》其一

有意送春归,无计留春住。明年又着来,何似休归去。桃花也解愁,点点飘红玉。目断楚天遥,不见春归路。**春若有情春更苦,暗里韶华度。**夕阳山外山,春水渡旁渡,不知那答儿是春住处?——《楚天遥带过清江引》其二

大江东去,长安西去,为功名走遍天涯路。 厌舟车,喜琴书,早星星鬓影瓜田暮。**心便足时名便足。高,高处苦;低,低处苦。**——《山坡羊·大江东去》

(五十四)高则诚《琵琶记》

我自有心向明月,奈何明月向沟渠?

三光有影谁能待,万事无根只自生。**雪隐鹭鸶飞始见,柳藏鹦鹉语方知。**——《琵琶记》

(五十五)王实甫《春闺》

见贫休笑富休夸,谁是常贫久富家?秋到自然山有色,春来无处不飞花。——《春闺》

(五十六)元淮《春闺》

杏花零落燕泥香,闲立东风看夕阳。倒把凤翘搔鬓影,一双蝴蝶过东墙。——《春闺》

(五十七)贯云石《送春》

问东君何处天涯?落日啼鹃,流水桃花,淡淡遥山,萋萋芳草,隐隐列霞。——《送春》

(五十八)宸濠翠妃《梅花》

绣针刺破纸糊窗,引透寒梅一线香;蝼蚁也知春色好,倒拖花片上东墙。——《梅花》

(五十九)朱元璋《雪竹》

雪压竹枝低,低下欲沾泥;一朝红日出,依旧与天齐。——《雪竹》

(六十)刘基《古戍》

古戍连山火，新城殷地笳。九州犹虎豹，四海未桑麻。天地云垂草，江空雪覆沙。野梅烧不尽，时见两三花。

(六十一)于谦作品选

纸扇磨姑和线香，本资民力反为殃；两袖清风朝天去，免得闾阎说短长。——《辞乡民》

千锤万凿出深山，烈火焚烧若等闲；粉身碎骨浑不怕，要留清白在人间。——《咏石灰》

(六十二)刘球《山居》

水抱孤村远，山通一径斜；不知深树里，还居几人家。

(六十三)施耐庵《水浒》选段

欢娱嫌夜短，寂寞恨昼长。

(六十四)丘云霄《无题》

昨日看花花满枝，今朝烂漫点清池；无情莫抱东风恨，作意开时是谢时。——《无题》

(六十五)高启作品选段

君来春去不相期，空有新愁绕旧枝；总得花看能几日，最难留惜是芳时。——《答陈校理寻花已落》

(六十六)王征作品选段

青春红颜岂能久，惟有真心万古留。——《无题》

(六十七)袁宏道作品选段

到处青山好，何忧行路难？——《送周尚宝左迁》

(六十八)王阳明作品选段

心即理也。天下无心外之事，无心外之理。——《传习录》

(六十九)罗贯中《三国演义》选段

苍天如圆盖，大地似棋局；世人黑白分，往来争荣辱。荣者自安安，辱者定碌碌。

青山不老，绿水长流。

(七十)洪应明《菜根谭》选段

栖守道德者，寂寞一时；依阿权势者，凄凉万古。达人观物外之物，思身外之身，宁受一时之寂寞，毋取万古之凄凉。

涉世浅，点染亦浅；历事深，机械亦深。故君子与其练达，不若朴鲁；与其曲谨，不若疏狂。

醲肥辛甘非真味，真味只是淡；神奇卓异非至人，至人只是常。

恩里由来生害，故快意时须早回首；**败后或反成功，故拂心处莫便放手。**

藜口苋肠者，多冰清玉洁；衮衣玉食者，甘婢膝奴颜；盖志以**澹泊明，而节以肥甘丧也。**

作人无甚高远事业，**摆得脱俗情，便入名流**；为学无甚增益功夫，**灭除得物累，便入圣境。**

交友须带三分侠气，作人要存一点素心。

完名美节，不宜独任，分一些与人，可以远害全身；辱行污名，不宜独推，引些归己，可以韬光养德。

忧勤是美德，太苦则无以适性怡情；澹泊是高风，太枯则无以济世利物。宁守浑噩而黜聪明，留些正气还天地；**宁谢纷华甘澹泊，遗个清名在乾坤。**

福莫福于少事，祸莫祸于多心。唯苦事者，方知少事之为福；唯平心者，始知多心之为祸。

奢者富而不足，何如俭者贫而有余；能者劳而府怨，何如拙者逸而全真。

地之秽者多生物，水之清者常无鱼。故君子当存含垢纳污之量，不可持好洁独行之名。

风来疏竹，风过而竹不留声；雁度寒潭，雁去而不留影。故君子事来而始现，**事去则心随空。**

天薄我以福，吾厚吾德以迓之；天劳我以形，吾逸吾心以补之；天厄我以遇，吾亨吾道以通之。天且奈我何哉？

文章做到极处，无有他奇，只是恰好；人品做到极处，无有他异，只是本然。

不责人小过，不发人阴私，不念人旧恶。三者可以养德，亦可以远害全身。

天地有万古，此身不再得；人生只百年，此日最易过。幸生其间者，不可不知有生之乐，亦不可不怀虚生之忧。

市私恩，不如扶公议；结新知，不如敦旧好；立荣名，不如种隐德；尚奇节，不如谨庸行。

毋偏信而为奸所欺，毋自任而为气所使；毋以己长而形人之短，毋因己拙而忌人之能。

毋因群疑而阻独见，毋任己意而废人言，毋私小惠而伤大体，毋借公论以快私情。

功过不宜少混，混则人怀惰堕之心；恩仇不可太明，明则人起携贰之志。

交市人，不如友山翁；谒朱门，不如亲白屋；听街谈巷语，不如闻樵歌牧咏；谈今人失德过举，不如述古人嘉言懿行。

议事者，身在事外，宜悉利害之情；任事者，身居事中，当忘利害之虑。

居官有二语："唯公则生明，唯廉则生威。"居家有二语："唯恕则情平，唯俭则用足。"

日既暮而犹烟霞绚烂，岁将晚而更橙橘芳馨，故晚年君子更宜精神百倍。

毋忧拂意，毋喜快心，毋恃久安，毋惮初难。

欲其中者，波沸寒潭，山林不见其寂；虚其中者，凉生酷暑，朝市不知其喧。

帘栊高敞，看青山绿水吞吐云烟，识乾坤之自在；竹树扶疏，任乳燕鸣鸠送迎时序，知物我两忘。

德随量进，量由识长。故欲厚其德，不可不弘其量，欲弘其量，不可不大其识。

能脱俗便是奇，作意尚奇者，不是奇而是异；不合污便是洁，绝俗求清者，不为清而为激。

风斜雨急处要立得脚定，花浓柳艳处要著得眼高，路危径险处要回得头早。

节义之士济以和衷，才不启忿争之路；功名之士承以谦德，方不开嫉妒之门。

大人不可不畏，畏大人则无放逸之心；小民亦不可不畏，畏小民则无豪横之名。

事稍拂逆，便思不如我之人，则怨尤自消；心稍怠荒，便思胜似我之人，则精神自奋。

桃李虽艳，何如松苍柏翠之坚贞？梨杏虽甘，何如橙黄橘绿之馨冽？信乎？浓夭不及淡久，早秀不如晚成也。

心无物欲，即是秋空霁海；坐有琴书，便成石室丹丘。

宠辱不惊，闲看庭前花开花落；去留无意，漫随天外云卷云舒。

波浪兼天，舟中不知惧，而舟外者寒心；猖狂骂坐，席上不知警，而席外者咋舌。故君子虽在事中，心要超事外也。

(七十一)冯梦龙《醒世恒言》选段

不恋故乡山水好，受恩深处便为家。——《醒世恒言》

(七十二)杨继盛《就义诗》

浩气还太虚，丹心照千古。生平未报国，留作忠魂补。——《就义诗》

(七十三)释亦苇《禅定》

窗外芭蕉绿半庵，心香一炷静中参。云霞幻灭寻常事，禅定真如是钵昙。——《禅定》

(七十四)袁枚《无题》

风吹花落非风意,日月当天岂云愿;**风云际会本如此,世事悠悠总偶然。**——《无题》

(七十五)曹雪芹作品选段

满纸荒唐言,一把辛酸泪。都云作者痴,谁解其中味。

世事洞明皆学问,人情练达即文章。

机关算尽太聪明,反误了卿卿性命。

一朝春尽红颜老,花落人亡两不知。

偷来梨蕊三分白,借得梅花一缕魂。

寒塘渡鹤影,冷月葬诗魂。

厚地高天,堪叹古今情不尽;痴男怨女,可怜风月债难酬。

重帘不卷留香久,古砚微凹聚墨多。

(七十六)翁照作品选段

友如作画须求淡,文似看山不喜平。——《与友人寻山》

(七十七)龚自珍作品选段

九州生气恃风雷,万马齐喑究可哀。**我劝天公重抖擞,不拘一格降人才。**——《己亥杂诗》

浩荡离愁白日斜,吟鞭东指即天涯。**落红不是无情物,化作春泥更护花。**——《己亥杂诗》

霜豪掷罢倚天寒,任作淋漓淡墨看。——《己亥杂诗》

何敢自矜医国手,药方只贩古人丹。

游山五岳东道主,拥书百城南面王。**万人丛中一握手,凭添衣袖三年香。**——《投宋于庭》

纵使文章惊海内,只是纸上怜苍生。(我又南行矣。笑今年、鸾飘凤泊,情怀何似。**纵使文章惊海内,纸上苍生而已。**似春水、干卿何事。暮雨忽来鸿雁杳,莽关山、一派秋声里。《金缕曲·癸酉秋出都述怀有赋》)

金粉东南十五州,万重恩怨属名流。牢盆狎客操胜算,团扇才人居上游。**避席畏闻文字狱,著书都为稻粱谋。**田横五百人安在,难道归来尽封侯?——《咏史》

不是逢人苦誉君,亦狂亦侠亦温文。**照人胆似秦时月,送我情如岭上云。**——《己亥杂诗》

(七十八)刘师恕作品选段

花开笑春风,却被风吹落;**自无坚贞性,何怨风轻薄**。赖有护花幡,众芳得所托。恐此亦偶然,莫使矜灼灼。——《护花》

(七十九)陆涛《白云》

白云缕缕出青山,云自忙时山自闲。惟有野人忙不了,朝朝洗砚写云山。——《白云》

(八十)高鼎《春居》

草长莺飞二月天,拂堤杨柳醉春烟;儿童散学归来早,忙趁东风放纸鸢。——《春居》

(八十一)郑板桥作品选段

咬定青山不放松,立根原在破岩中。**千磨万击还坚劲,任尔东西南北风**。——《竹石》

水流曲曲树重重,树里春山一两峰。茅屋深藏人不见,数声鸡犬夕阳中。——《竹枝词》

日日临池把墨研,何曾粉黛去争妍;要知画法通书法,兰竹如同草隶然。——《题画兰竹》

删繁就简三秋树,领异标新二月花。——对联

四十年来画竹枝,日间挥写夜间思;冗繁削尽留清瘦,画到生时是熟时。——《题画竹》

(八十二)赵翼《论诗》

李杜诗篇万口传,至今已觉不新鲜;**江山代有才人出,各领风骚数百年**。——《论诗》

(八十三)屈复《偶作》

百金买骏马,千金买美人;万金买高爵,何处买青春?——《偶作》

第七节 《千字文》《弟子规》《三字经》及《增广贤文》选编

(一)旧编《千字文》

天地玄黄,宇宙洪荒;日月盈昃,辰宿列张;寒来暑往,秋收冬藏;闰馀成岁,律吕调阳;云腾致雨,露结为霜;金生丽水,玉出崑岗;剑号巨阙,珠称夜光;果珍李柰,菜重芥姜;海咸河淡,鳞潜羽翔;龙师火帝,鸟官人皇;始制文字,乃服衣裳;推位让国,有虞陶唐;吊民伐罪,周发殷汤;坐朝问道,垂拱平章;爱育黎首,臣伏戎羌;遐迩一体,率宾归王;鸣凤在树,白驹食场;化被草木,赖及万方;盖此身发,四大五常;恭惟鞠养,岂敢毁伤;女慕贞洁,男效才良;知过必改,得能莫忘;罔谈彼短,靡恃己长;信使可覆,器欲难量;墨悲丝染,诗赞羔羊;景行维贤,克念作圣;德建名立,形端表正;

空谷传声，虚堂习听；祸因恶积，福缘善庆；尺璧非宝，寸阴是竞；资父事君，曰严与敬；孝当竭力，忠则尽命；临深履薄，夙兴温凊；似兰斯馨，如松之盛；川流不息，渊澄取映；容止若思，言辞安定；笃初诚美，慎终宜令；荣业所基，籍甚无竟；学优登仕，摄职从政；存以甘棠，去而益咏；乐殊贵贱，礼别尊卑；上和下睦，夫唱妇随；外受傅训，入奉母仪；诸姑伯叔，犹子比儿；孔怀兄弟，同气连枝；交友投分，切磨箴规；仁慈隐恻，造次弗离；节义廉退，颠沛匪亏；性静情逸，心动神疲；守真志满，逐物意移；坚持雅操，好爵自縻；都邑华夏，东西二京；背邙面洛，浮渭据泾；宫殿盘郁，楼观飞惊；图写禽兽，画彩仙灵；丙舍傍启，甲帐对楹；肆筵设席，鼓瑟吹笙；升阶纳陛，弁转疑星；右通广内，左达承明；既集坟典，亦聚群英；杜稿钟隶，漆书壁经；府罗将相，路侠槐卿；户封八县，家给千兵；高冠陪辇，驱毂振缨；世禄侈富，车驾肥轻；策功茂实，勒碑刻铭；磻溪伊尹，佐时阿衡；奄宅曲阜，微旦孰营；桓公匡合，济弱扶倾；绮回汉惠，说感武丁；俊乂密勿，多士寔宁；晋楚更霸，赵魏困横；假途灭虢，践土会盟；何遵约法，韩弊烦刑；起翦颇牧，用军最精；宣威沙漠，驰誉丹青；九州禹迹，百郡秦并；岳宗恒岱，禅主云亭；雁门紫塞，鸡田赤城；昆池碣石，钜野洞庭；旷远绵邈，岩岫杳冥；治本于农，务兹稼穑；俶载南亩，我艺黍稷；税熟贡新，劝赏黜陟；孟轲敦素，史鱼秉直；庶几中庸，劳谦谨敕；聆音察理，鉴貌辨色；贻厥嘉猷，勉其祗植；省躬讥诫，宠增抗极；殆辱近耻，林皋幸即；两疏见机，解组谁逼；索居闲处，沉默寂寥；求古寻论，散虑逍遥；欣奏累遣，感谢欢招；渠荷的历，园莽抽条；枇杷晚翠，梧桐早凋；陈根委翳，落叶飘摇；游鲲独运，凌摩绛霄；耽读玩市，寓目囊箱；易輶攸畏，属耳垣墙；具膳餐饭，适口充肠；饱饫烹宰，饥厌糟糠；亲戚故旧，老少异粮；妾御绩纺，侍巾帷房；纨扇圆絜，银烛炜煌；昼眠夕寐，蓝笋象床；弦歌酒宴，接杯举觞；矫手顿足，悦豫且康；嫡后嗣续，祭祀蒸尝；稽颡再拜，悚惧恐惶；笺牒简要，顾答审详；骸垢想浴，执热愿凉；驴骡犊特，骇跃起骧；诛斩盗贼，捕获叛亡；布射僚丸，嵇琴阮啸；恬笔伦纸，钧巧任钓；释纷利俗，并皆佳妙；毛施淑姿，工颦妍笑；年矢每催，羲晖朗曜；璇玑悬斡，晦魄环照；指薪修祜，永绥吉劭；矩步引领，俯仰廊庙；束带矜庄，徘徊瞻眺；孤陋寡闻，愚蒙等诮；谓语助者，焉哉乎也。

(二)《弟子规》

(1) 总序

弟子规，圣人训；首孝悌，次谨信；泛爱众，而亲仁；有余力，则学文。

(2) 入则孝，出则悌

父母呼，应勿缓；父母命，行勿懒；父母教，须敬听；父母责，须顺承。冬则温，夏则凊；晨则省，昏则定；出必告，返必面；居有常，业毋变。事虽小，勿擅为；苟擅为，子道亏。物虽小，勿私藏；苟私藏，亲心伤。亲所好，力为具；亲所恶，谨为去。身有伤，贻亲忧；德有伤，贻亲羞。亲爱我，孝何难；亲恶我，孝方贤。亲有过，谏使更；怡吾色，柔吾音；谏不入，悦复谏；号泣随，挞无怨。亲有疾，药先尝；昼夜侍，不离床。丧三年，勿愉欢；居处僻，酒肉绝。丧尽礼，祭尽诚；事死者，如事生。兄道友，弟道恭；兄弟睦，孝在中。财物轻，怨何生；言语忍，忿自泯。或饮食，或坐走，长者先，幼者后。长呼人，即代叫；人不在，己即到。称尊长，勿呼名，对尊长，勿见能。路遇长，

疾趋揖，长无言，退恭立。骑下马，乘下车；过犹待，百步余。长者立，幼勿坐；长者坐，命乃坐。尊长前，声要低；低不闻，却非宜。进必趋，退必迟；问起对，视勿移。事诸父，如事父；事诸兄，如事兄。

(3) 谨而信

朝早起，夜迟眠；老至易，惜此时。晨必盥，兼漱口；便溺回，辄净手；冠必正，纽必结。袜与履，俱紧切；置冠服，有定位，勿乱顿，致污秽；衣贵洁，不贵华；上循分，下称家；对饮食，勿拣择；食适可，勿过则；年方少，勿饮酒，饮酒醉，最为丑。步从容，立端正，揖深圆，拜恭敬。勿践阈，勿跛倚；勿箕踞，勿摇髀。缓揭帘，勿有声，宽转弯，勿触棱。执虚器，如有人。事勿忙，忙多错。勿畏难，勿轻略。斗闹场，绝勿近；邪僻事，绝勿问。将入门，问谁存；将上堂，声必扬；人问谁，对以名；吾与我，不分明。用人物，须明求；傥不问，即为偷。借人物，及时还，人物借，有勿悭。凡出言，信为先；诈与妄，奚可焉？说话多，不如少；惟其是，勿佞巧。刻薄语，秽污词，市井气，切戒之。见未真，勿轻言，知未的，勿轻传。事非宜，勿轻诺；苟轻诺，进退错。凡道字，重且舒；勿急疾，勿模糊。彼说长，此说短，不关己，莫闲管。见人善，即思齐。纵去远，以渐跻。见人恶，即内省，有则改，无加警。惟德学，惟才艺，不如人，当自励。若衣服，若饮食，不如人，勿生戚。闻过怒，闻誉乐，损友来，益友却。闻誉恐，闻过欣，直谅士，渐相亲。无心非，名为错，有心非，名为恶。过能改，归于无，倘掩饰，增一辜。

(4) 泛爱众，而亲仁

凡是人，皆须爱，天同覆，地同载。行高者，名自高，人所重，非貌高。才大者，望自高，人所服，非言大。己有能，勿自私，人有能，勿轻訾。勿谄富，勿骄贫，勿厌故，勿喜新。人不闲，勿事搅，人不安，勿话扰。人有短，切莫揭，人有私，切莫说。道人善，即是善，人知之，愈思勉。扬人恶，即是恶，疾之甚，祸切作。善相劝，德皆建，过不规，道两亏。凡取与，贵分晓，与宜多，取宜少。将加人，先问己，己不欲，即速已。恩欲报，怨欲忘，报怨短，报恩长。待婢仆，身贵端，虽贵端，慈而宽。势服人，心不然，理服人，方无言。同是人，类不齐，流俗众，仁者稀。果仁者，人多畏，言不讳，色不媚。能亲仁，无限好，德日进，过日少。不亲仁，无限害，小人进，百事坏。

(5) 有余力，则学文

不力行，但学文，长浮华，成何人。但力行，不学文，任己见，昧真理。读书法，有三到，心眼口，信皆要。方读此，莫慕彼，此未终，彼勿起。宽为限，紧用功，工夫到，滞塞通。心有疑，随札记，就人问，求确义。房屋清，墙壁净，几案洁，笔砚正。墨磨偏，心不敬，字不正，心先病。列典籍，有定处，读看毕，还原处。虽有急，卷束齐，有缺损，就补之。非圣书，屏勿视，蔽聪明，坏心志。勿自暴，勿自弃，圣与贤，可驯致。

(三)《三字经》

人之初，性本善；性相近，习相远；苟不教，性乃迁，教之道，贵以专。昔孟母，择邻处，子不学，断机杼。窦燕山，有义方，教五子，名俱扬。养不教，父之过，教不严，师之惰。子不学，非所宜，幼不学，老何为？玉不琢，不成器，人不学，不知义。为人子，方少时，亲师友，习礼仪。香九龄，能温席，孝于亲，所当执。融四岁，能让梨，弟

于长，宜先知。首孝弟，次见闻，知某数，识某文。一而十，十而百，百而千，千而万。三才者，天地人；三光者，日月星；三纲者，君臣义，父子亲，夫妇顺。曰春夏，曰秋冬，此四时，运不穷。曰南北，曰西东，此四方，应乎中。曰水火，木金土，此五行，本乎数。曰仁义，礼智信，此五常，不容紊。稻梁菽，麦黍稷，此六谷，人所食。马牛羊，鸡犬豕，此六畜，人所饲。曰喜怒，曰哀惧，爱恶欲，七情具。匏土革，木石金，丝与竹，乃八音。高曾祖，父而身，身而子，子而孙，自子孙，至玄曾，乃九族，人之伦。父子恩，夫妇从，兄则友，弟则恭；长幼序，友与朋；君则敬，臣则忠。此十义，人所同。凡训蒙，须讲究：详训诂，明句读。为学者，必有初，小学终，至四书。论语者。二十篇。群弟子，记善言。孟子者，七篇止，讲道德，说仁义。作中庸，子思笔。中不偏，庸不易。作大学，乃曾子。自修齐，至平治。孝经通，四书熟。如六经，始可读。诗书易，礼春秋。号六经，当讲求。有连山，有归藏。有周易，三易详。有典谟，有训诰。有誓命，书之奥。我周公，作周礼。著六官，存治体。大小戴，注礼记。述圣言，礼乐备。曰国风，曰雅颂。号四诗，当讽咏。诗既亡，春秋作。寓褒贬，别善恶。三传者，有公羊，有左氏，有谷梁。经既明，方读子，撮其要，记其事。五子者，有荀扬，文中子，及老庄。经子通，读诸史，考世系，知终始。自羲农，至黄帝，号三皇，居上世。唐有虞，号二帝，相揖逊，称盛世。夏有禹，商有汤，周文武，称三王。夏传子，家天下，四百载，迁夏社。汤伐夏，国号商，六百载，至纣亡。周武王，始诛纣。八百载，最长久。周辙东，王纲坠，逞干戈，尚游说，始春秋，终战国。五霸强，七雄出。嬴秦氏，始兼并，传二世，楚汉争。高祖兴，汉业建，至孝平，王莽篡。光武兴，为东汉，四百年，终于献。魏蜀吴，争汉鼎，号三国，迄两晋。宋齐继，梁陈承，为南朝，都金陵。北元魏，分东西，宇文周，与高齐。迨至隋，一土宇，不再传，失统绪。唐高祖，起义师，除隋乱，创国基。二十传，三百载，梁灭之，国乃改。梁唐晋，及汉周，称五代，皆有由。炎宋兴，受周禅，十八传，南北混。辽与金，号帝纷。迨灭辽，宋犹存。至元兴，金绪歇。有宋世，一同灭。并中国，兼戎翟。明太祖，久亲师，传建文，方四祀。迁北京，永乐嗣。迨崇祯，煤山逝。廿二史，全在兹。载治乱，知兴衰。读史者，考实录，通古今，若亲目。口而诵，心而惟，朝于斯，夕于斯。昔仲尼，师项橐，古圣贤，尚勤学。赵中令，读鲁论，彼既仕，学且勤。披蒲编，削竹简，彼无书，且知勉。头悬梁，锥刺股，彼不教，自勤苦。如囊萤，如映雪，家虽贫，学不辍。如负薪，如挂角，身虽劳，犹苦卓。苏老泉，二十七，始发愤，读书籍。彼既老，犹悔迟，尔小生，宜早思。若梁灏，八十二，对大廷，魁多士，彼既成，众称异。尔小生，宜立志。莹八岁，能咏诗。泌七岁，能赋棋。彼颖悟，人称奇。尔幼学，当效之。蔡文姬，能辨琴。谢道韫，能咏吟。彼女子，且聪敏，尔男子，当自警。唐刘晏，方七岁，举神童，作正字，彼虽幼，身已仕。尔幼学，勉而致。有为者，亦若是。犬守夜，鸡司晨。苟不学，曷为人？蚕吐丝，蜂酿蜜，人不学，不如物。幼而学，壮而行，上致君，下泽民，扬名声，显父母，光于前，裕于后。人遗子，金满籝，我教子，惟一经。勤有功，戏无益，戒之哉，宜勉力。

(四)《增广贤文》选编

观今宜鉴古，无古不成今。孝悌为先务，本立而道生。尊师以重道，爱众而亲仁。作事须循天理，出言要顺人心。心术不可得罪于天地，言行要留好样与儿孙。孝当竭力，非

第八章 国学经典选粹

徒养身。岂无远道思亲泪，不及高堂念子心。诸恶莫作，众善奉行。知己知彼，将心比心。责人之心责己，爱己之心爱人。再三须慎意，第一莫欺心。宁可人负我，切莫我负人。贪爱沉溺即苦海，利欲炽然是火坑。读书须用意，一字值千金。酒逢知己饮，诗向会人吟。平生不作皱眉事，世上应无切齿人。萤仅自照，雁不孤行。近水知鱼性，近山识鸟音。路遥知马力，事久见人心。运去金成铁，时来铁似金。马行无力皆因瘦，人不风流只为贫。近水楼台先得月，向阳花木易为春。饶人不是痴汉，痴汉不会饶人。不说自家桶索短，但怨人家水井深。美不美，家乡水，亲不亲，故乡人。割不断的亲，离不开的邻。远水难救近火，远亲不如近邻。志从肥甘丧，节以淡泊明。力微莫负重，言轻莫劝人。听话如尝汤，交财始见心。易涨易退山溪水，易反易复小人心。画虎画皮难画骨，知人知面难知心。谁人背后无人说，哪个人前不说人。但行好事，但问前程。笨鸟先飞，大器晚成。千里不欺孤，独木难成林。贫居闹市无人问，富在深山有远亲。当局者昧，旁观者清。河狭水急，人急智生。饱暖思淫佚，饥寒起盗心。长江后推前浪，世上新人赶旧人。人生一世，草木一春。来如风雨，去似微尘。闹里有钱，静处安身。明知山有虎，偏向虎山行。莺花犹怕风光老，岂可教人枉度春。昨日花开今已谢，百年人有万年心。倖名无德非佳兆，乱世多财是祸根。劝君莫作守财奴，死去何曾带一文。速效莫求，小利莫争。名高妒起，宠极谤生。众怒难犯，专欲难成。物极必反，器满则倾。欲知三叉路，须问去来人。大富由命，小富要勤。自恨枝无叶，莫怪日无阴。凌云甲地更新主，胜概园林非旧人。众口难辨，孤掌难鸣。无病莫嫌瘦，身安莫怨贫。岂能尽如人意，但求无愧我心。雨露不滋无本草，混财不富命穷人。偏听则暗，兼听则明。耳闻不定就是虚，眼见是非也难明。莫信直中直，须防仁不仁。猛虎时可近，人毒岂可亲。来说是非者，不定是非人。世路由他险，居心任我平。勿恃势力而凌逼孤寡，勿贪口腹而恣杀牲禽。倚势凌人，势败人凌我。穷巷追狗，巷穷狗咬人。平日不作亏心事，半夜敲门心不惊。众星朗朗，不如孤月独明。照塔层层，不如暗处一灯。鼓打千椎，不如雷轰一声。良田百亩，无如薄技随身。技高盖世，吃遍海味山珍。富贵福泽，无非云烟过眼；贫贱忧戚，正是玉汝于成。气是无名火，忍是敌灾星。万事劝人休瞒昧，举头三尺有神明。识真方知假，无奸不显忠。人无千日好，花无百日红。人老心不老，人穷志不穷。礼仪兴于富足，盗贼多是贫穷。笋因落箨方成竹，鱼为奔波始化龙。仁能善断，清能有容。肝肠煦若春风，虽囊乏一文，还怜茕独；气骨清如秋水，纵家徒四壁，终傲王公。瓦饔即堕，反顾何为？父母恩深终有别，夫妻义重也分离。人善人敬人也欺，马善马烈皆被骑。人恶人怕天不怕，人善人欺天不欺。善恶现世就有报，不分来早与来迟。龙游浅沟遭虾戏，虎落平阳被犬欺。成名多在穷困日，败事常因得意时。为人莫作千年计，三十河东四十西。静坐常思己过，闲谈莫论人非。美酒当饮微微醉，好花看到半开时。当路莫栽荆棘树，他年免挂子孙衣。人而无信，百事皆虚。求人须求大丈夫，济人须济急时无。酒中不言真君子，财上分明大丈夫。认真还自在，作假费工夫。要好儿孙须积德，欲高门弟多读书。财是怨府，贪是祸胎。见者易，学者难。莫将容易得，便作等闲看。有容德乃大，无欲心自闲。贫不卖书留子读，老来栽竹与人看。不作风波于世上，但留清白在人间。好言一句三冬暖，恶语伤人六月寒。知音说与知音听，不是知音莫与谈。处处绿杨可系马，条条道路通长安。除恶扬善，谨行慎言。自处超然，处人蔼然，得意淡然，失意泰然。有书真富贵，无事小神仙。积德若为山，九仞头休亏一篑；容人须学海，十分满尚纳百川。世上公道惟白发，富人头上不曾饶。心平

不在家豪富，风雅不用著衣多。强中自有强中手，恶人自有恶人磨。知事少时烦恼少，识人多时是非多。世间好语书说尽，天下名山僧占多。谦恭待人，忠孝传家。不学无术，读书便佳。男以女为室，女以男为家。根深不怕风摇动，身正何惧日影斜。心诚尘境是仙境，未了僧家是俗家。讲学不尚躬行，是口头禅；立业不思种德，如眼前花。善多寿考，恶必早亡。三生有幸，一饭不忘。秋至满山皆秀色，春来无处不花香。平生只会说人短，何不回头把己量？言多有失，得意时少说为佳；书能化俗，空闲处多读几行。施恩莫念，受恩莫忘。君子不可貌相，海水不可斗量。蓬蒿之下，或有兰蕙；茅茨之屋，或有公王。贫穷自在，富贵多忧。既往不咎，覆水难收。人无远虑，必有近忧。以直报怨，以义解仇。惧法朝朝乐，欺公日日忧。儿孙自有儿孙福，莫与儿孙作马牛。当出力时要出力，当缩头时要缩头。欲知世事先尝胆，会尽人情暗点头。受恩深处宜先退，得意浓时便可休。饮食约而精，园蔬胜珍馐。无益世言莫著书，有益功德多出头。留得五湖明月在，随时可以下金钩。名利是缰锁，牵缠时，逆则生憎，顺则生爱；富贵如浮云，觑破了，得之不喜，失之莫忧。磨刀恨不利，刀利伤人指。求财恨不多，财多终累己。知足常足，终身不辱；知止常止，终身不耻。君子爱财，取之有道。用人用其长，教人责其短。打人莫打脸，骂人莫揭短。仕宦芳规清慎勤，饮食要决缓暖软。留心学到古人难，立志不随流俗转。凡事要好，须问三老。好问则裕，自用则小。勿营华屋，勿作淫巧。吃得亏，坐得堆；要得好，大做小。志宜高而心宜下，胆欲大而心欲小。勿贪意外之财，勿饮过量之酒。进步便思退步，著手先图放手。创业固难，守成不易。君子之交淡以成，小人之交甘以坏。言忠信，行笃敬。君子安贫，达人知命。爱人者，人恒爱；敬人者，人恒敬。家丑不可外扬，流言不可轻信。下情难于上达，君子不耻下问。智生识，识生断。当断不断，反受其乱。人各有心，心各有见。有盐同咸，无盐同淡。暗室亏心，神目如电。一毫之恶，劝人莫作，一毫之善，与人方便。常见锦上添花，何如雪里送炭。不汲汲于富贵，不戚戚于贫贱。素位而行，不尤不怨。好义固为人所钦，贪利常为鬼所笑。贤者不炫己之长，君子不夺人所好。种麻得麻，种豆得豆，天网恢恢，疏而不漏。大事不糊涂，小事莫渗漏。内藏精明，外示浑厚。欺人是祸，饶人是福。片言九鼎，一公百服。非学无以广才，非静无以成学。芝兰生于深林，不以无人而不芳；君子修其道德，不为穷困而改节。有麝自然香，何必当风立。良田万顷，日食三餐；大厦千间，夜眠八尺。

第八节　荀子《劝学》

　　君子曰：学不可以已。青，取之于蓝，而青于蓝；冰，水为之，而寒于水。木直中绳，輮以为轮，其曲中规，虽有槁暴，不复挺者，輮使之然也。故木受绳则直，金就砺则利，君子博学而日参省乎己，则知明而行无过矣。

　　故不登高山，不知天之高也；不临深溪，不知地之厚也；不闻先王之遗言，不知学问之大也。干、越、夷、貉之子，生而同声，长而异俗，教使之然也。《诗》曰："嗟尔君子，无恒安息。靖共尔位，好是正直。神之听之，介尔景福。"神莫大于化道，福莫长于无祸。

　　吾尝终日而思矣，不如须臾之所学也，吾尝跂而望矣，不如登高之博见也。登高而招，臂非加长也，而见者远；顺风而呼，声非加疾也，而闻者彰。假舆马者，非利足也，

第八章 国学经典选粹

而致千里；假舟楫者，非能水也，而绝江河。君子生非异也，善假于物也。

南方有鸟焉，名曰蒙鸠，以羽为巢，而编之以发，系之苇苕，风至苕折，卵破子死。巢非不完也，所系者然也。西方有木焉，名曰射干，茎长四寸，生于高山之上而临百仞之渊；木茎非能长也，所立者然也。蓬生麻中，不扶而直。白沙在涅，与之俱黑。兰槐之根是为芷，其渐之滫，君子不近，庶人不服，其质非不美也，所渐者然也。故君子居必择乡，游必就士，所以防邪僻而近中正也。

物类之起，必有所始。荣辱之来，必象其德。肉腐出虫，鱼枯生蠹。怠慢忘身，祸灾乃作。强自取柱，柔自取束。邪秽在身，怨之所构。施薪若一，火就燥也；平地若一，水就湿也。草木畴生，禽兽群焉，物各从其类也。是故质的张而弓矢至焉，林木茂而斧斤至焉，树成荫而众鸟息焉，醯酸，而蚋聚焉。故言有召祸也，行有招辱也，君子慎其所立乎！

积土成山，风雨兴焉；积水成渊，蛟龙生焉；积善成德，而神明自得，圣心备焉。故不积跬步，无以至千里；不积小流，无以成江海。骐骥一跃，不能十步；驽马十驾，功在不舍。锲而舍之，朽木不折；锲而不舍，金石可镂。蚓无爪牙之利，筋骨之强，上食埃土，下饮黄泉，用心一也；蟹六跪而二螯，非蛇鳝之穴无可寄托者，用心躁也。是故无冥冥之志者，无昭昭之明；无惛惛之事者，无赫赫之功。行衢道者不至，事两君者不容。目不能两视而明，耳不能两听而聪。螣蛇无足而飞，梧鼠五技而穷。《诗》曰："尸鸠在桑，其子七兮。淑人君子，其仪一兮。其仪一兮，心如结兮。"故君子结于一也。

昔者瓠巴鼓瑟，而流鱼出听；伯牙鼓琴，而六马仰秣。故声无小而不闻，行无隐而不形；玉在山而草木润，渊生珠而崖不枯。为善不积邪，安有不闻者乎？

学恶乎始？恶乎终？曰：其数则始乎诵经，终乎读礼；其义则始乎为士，终乎为圣人。真积力久则入，学至乎没而后止也。故学数有终，若其义则不可须臾舍也。为之，人也；舍之，禽兽也。故《书》者，政事之纪也；《诗》者，中声之所止也；《礼》者，法之大分，类之纲纪也，故学至乎《礼》而止矣。夫是之谓道德之极。《礼》之敬文也，《乐》之中和也，《诗》《书》之博也，《春秋》之微也，在天地之间者毕矣。

君子之学也，入乎耳，箸乎心，布乎四体，形乎动静，端而言，蠕而动，一可以为法则。小人之学也，入乎耳，出乎口。口、耳之间则四寸耳，曷足以美七尺之躯哉！古之学者为己，今之学者为人。君子之学也，以美其身；小人之学也，以为禽犊。故不问而告谓之傲，问一而告二谓之囋。傲，非也；囋，非也；君子如向矣。

学莫便乎近其人。《礼》《乐》法而不说，《诗》《书》故而不切，《春秋》约而不速。方其人之习君子之说，则尊以遍矣，周于世矣。故曰：学莫便乎近其人。

学之经，莫速乎好其人，隆礼次之。上不能好其人，下不能隆礼，安特将学杂识志顺《诗》《书》而已耳，则末世穷年，不免为陋儒而已。将原先王，本仁义，则礼正其经纬、蹊径也。若挈裘领，诎五指而顿之，顺者不可胜数也。不道礼宪，以《诗》《书》为之，譬之犹以指测河也，以戈舂黍也，以锥飡壶也，不可以得之矣。故隆礼，虽未明，法士也；不隆礼，虽察辩，散儒也。

问楛者，勿告也；告楛者，勿问也；说楛者，勿听也。有争气者勿与辩也。故必由其道至，然后接之，非其道则避之。故礼恭而后可与言道之方，辞顺而后可与言道之理，色从而后可与言道之致。故未可与言而言谓之傲，可与言而不言谓之隐，不观气色而言谓之

謦。故君子不傲、不隐、不瞽，谨顺其身。《诗》曰："匪交匪舒，天子所予。"此之谓也。

百发失一，不足谓善射；千里蹞步不至，不足谓善御；伦类不通，仁义不一，不足谓善学。学也者，固学一之也。一出焉，一入焉，涂巷之人也。其善者少，不善者多，桀、纣、盗跖也。全之尽之，然后学者也。

君子知夫不全不粹之不足以为美也，故诵数以贯之，思索以通之，为其人以处之，除其害者以持养之。使目非是无欲见也，使耳非是无欲闻也，使口非是无欲言也，使心非是无欲虑也。及至其致好之也，目好之五色，耳好之五声，口好之五味，心利之有天下。是故权利不能倾也，群众不能移也，天下不能荡也。生乎由是，死乎由是，夫是之谓德操。德操然后能定，能定然后能应，能定能应，夫是之谓成人。天见其明，地见其光，君子贵其全也。

——《荀子》

习　题

1. 背诵第一节内容。
2. 背诵第二节内容。
3. 背诵第三节黑体部分。
4. 背诵第四节抹黑选句。
5. 熟记第五节抹黑部分。
6. 背诵第六节抹黑部分。
7. 熟读第七节全部内容。
8. 背诵第八节。

附 录

书 法 颂

(男女声二重唱)

书法颂

何铁山词
余　谱曲

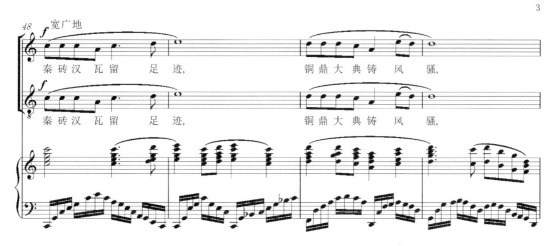
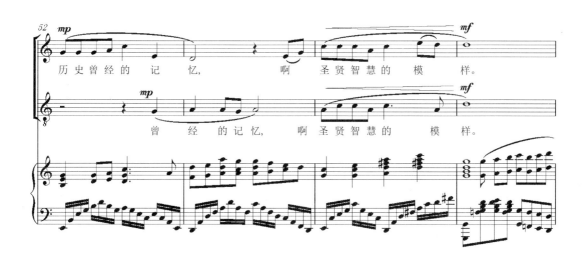
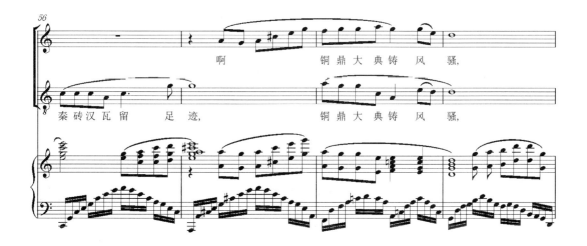

参 考 文 献

[1] 张岱年，汤一介，庞朴. 中华国学·史学卷[M]. 广州：新世纪出版社，2006.
[2] 徐中舒. 左传选·后序[M]. 北京：中华书局，1963.
[3] 沈尹默. 书法论丛[M]. 上海：上海教育出版社，1997.
[4] 王岳川. 中国书法文化大观[M]. 北京：北京大学出版社，1995.
[5] (清)康有为著. 孙玉祥，李宗玮解析. 广艺舟双楫[M]. 北京：北京图书馆出版社，2004.
[6] (宋)陈思编纂. 书苑菁华[M]. 北京：北京图书馆出版社，2003.